한국미술,
　　　전쟁을
그리다

한국미술, 전쟁을 그리다

지은이. 정준모
초판 인쇄일. 2014.6.20
초판 발행일. 2014.6.23

발행인. 이상만
책임편집. 최홍규
편집진행. 하혜경, 고경표

발행처. 마로니에북스
등록. 2003년 4월 14일 제2003-71호
주소. (110-809) 서울시 종로구 동숭동 1-81
대표. 02-741-9191
팩스. 02-3673-0260
편집부. 02-744-9191
홈페이지. www.maroniebooks.com
ISBN 978-89-6053-343-1 (03600)

책값은 뒤표지에 있습니다.
잘못된 책은 구입하신 서점에서 바꾸어 드립니다.

정준모 지음

한국미술, 전쟁을 그리다

마로니에북스

책을 내면서

한국현대사에서 좋은 의미에서건 나쁜 의미에서건 6·25전쟁은 커다란 변혁을 가져온 사건이다. 외면한다고 잊혀질 일도 아니며, 기억하기 싫다고 해서 망각의 저편으로 사라질 역사도 아니다. 오히려 6·25전쟁을 오늘로 다시 불러내 총체적 진실을 파헤치고 그 의미를 민족사에 되새기는 작업을 지속적으로 해 나가야 한다고 생각한다.

사실 대한민국의 근·현대사에 점철되어온 역사와 사건은 6·25전쟁을 어떻게 보느냐 하는 관점과 평가와 많은 관련이 있다. 보는 이의 입장에 따라 극과 극의 의미와 가치를 부여받는 6·25전쟁은 그러나 여전히 국사 교과서에서는 '역사전쟁'으로 기록한다.

한반도에서 1950년 6월 25일 시작되어 1953년 7월 27일까지 3년 1개월간 지속된 6·25전쟁은 지금까지 명칭도 통일하지 못하고 진영논리에 따라 '한국전쟁'과 '6·25전쟁'으로 호칭된다. 이렇듯 6·25전쟁의 본질은 논외로 치부되고 의미는 퇴색된 채 각각의 정치적 관점과 이해득실에 따라 극과 극의 의미와 가치를 부여받고 있다. 이는 한국 현대미술사에서의 6·25전쟁도 마찬가지이다.

한국사에서 중요한 역사적 기점인 6·25전쟁을 당시 한국의 화가들이 외면했다는 평가가 있는 반면에 전쟁으로 인한 죽음과 빈곤을 대면한 화가들이 당시 참혹한 현실을 예술적으로 승화시켜 표현했다는 평가도 있다.

　　그러나 작품의 가치와 의미 그리고 미학적 담론은 논외로 하고 현실에 대한 예술가의 참여 형태가 적극적이었던가, 아니었던가가 평가의 척도일 뿐이다.

　　그러는 사이, 시간은 흘러 6·25전쟁을 기록했던 사관(史官)으로서의 화가들은 영면에 들었고, 시대의 거울인 미술품도 하나 둘 사라지며 오늘에 이르고 있다. 게다가 대한민국의 6·25전쟁과 미술에 대해서는 어느 정도 연구와 평가가 이루어지고 있지만 북한의 그것에 대해서는 여전히 미궁으로 남아있다. 또한 남북한의 6·25전쟁과 당시 미술에 대한 평가가 엇갈리는 것은 원천적으로 연구자들의 객관적인 연구가 제한되면서 균형을 이루지 못하기 때문이다. 더불어 연구자들의 이념적 과잉이나 비판적 입장을 견지해야 한다는 지식인으로서의 태도에서 비롯된 것이기도 하다.

　　처음 6·25전쟁과 미술에 관심을 가진 것은 당시 화가들이 현실에 눈을 감았다는 일부 미술사가들의 주장을 접하고 나서부터였다. 이것은 이미 알려진, 하지만 전하는 작품은 미미한 당시의 그림들만을 보고 하는 주장이었다. 게다가 전쟁을 고발하고 이를 기록한 서양에 비추어 섣부르게 판단한 관점이었다. 물론 그렇게 볼 수도 있다. 하지만 필자가 새롭게 연구하는 과정에서 만나게 된 많은 작품들을 그들이 본다면, 과연 6·25전쟁을 새기고 기록한 그림들을 어떻게 평가할지 궁금했다. 그럼에도 불구하고 작업은 더뎠다. 늘 그렇듯이 눈앞에, 발등에 떨어진 일을 우선하다 보니 6·25전쟁과 전쟁기 미술에 대한 연구는 늘 뒷전으로 밀려갔다.

　　기존의 미술과 미술사적 관점에서 6·25전쟁을 기록했던 시각과 방식은 접어두고 보다 객관적인 태도로 당시를 추론하는 것이 필요하다고 생각했다. 그래서 관련 작품들과 자료들을 사료로서 정리할 필요를 절감했으나 그 또한 녹록한 것은 아니었다.

　　그러다 6·25전쟁 당시 소정(小亭)이 피난 시절 생계를 위해서

그림을 그렸던 부산의 대한도기주식회사 이야기를 접하면서 다시 관심을 갖기 시작했다. 이후 틈날 때 마다 부산과 대구를 오가며 종군화가로 활동했던 이준 선생을 비롯해 당시 부산에 피난했던 화가와 유족들을 만나 이런 저런 이야기를 나눌 수 있었다. 그리고 이런 소소한 성과들이 쌓여 2010년 6·25전쟁 60주년이 되던 해 고양문화재단 김언정과 이지윤과 함께《고향을 떠난 화가들》이라는 전시를 기획하면서 일차 정리를 할 수 있었다. 이 전시를 통해 월남한 작가들과 월북한 작가들의 새로운 작품들을 대거 발굴, 전시할 수 있었을 뿐만 아니라 당시를 기록한 사진과 삐라, 포스터 등의 시각자료들도 아울러 보여 줄 수 있었다. 그리고 같은 해 8월 25일부터 9월 16일까지 부산에서 개최한《1000일의 수도-부산과 미술》전을 통해서 6·25전쟁기 부산 피난시절의 미술을 정리할 수 있었다. 이 전시에서도 많은 작품들을 처음 공개할 수 있었고 특히 종군화가 양달석이 남긴 스케치를 통해 당시를 들여다 볼 수 있었다. 손응성과 박영선의 수채화는 전장의 생생함을 그대로 전해주었다. 그 후 종군화가 우신출의 전장(戰場) 스케치들을 접하면서 전장을 생생하게 기록한 사관으로서의 화가의 눈을 발견할 수 있었다.

　　물론 이런 과정에서 선행연구자들의 공부는 많은 도움이 되었다. 특히 조은정의 이화여자대학교 박사학위 논문인 「대한민국 제1공화국의 권력과 미술의 관계에 대한 연구」(2005)와 최태만의 동국대학교 대학원 박사논문인 「한국전쟁과 미술 : 선전·경험·기록」(2009)과 부산미술사의 산증인이라 불렸던 故 이용길 선생이 50여 년간 기록한 『부산미술일지』는 연구에 커다란 보탬을 주었다.

　　여기에 마로니에북스의 이상만 사장과 최홍규 편집장 그리고 편집부 하혜경과 고경표의 도움은 이 책이 세상에 나오는 데 큰 힘이 되었다. 그리고 그간 전시와 도판제공, 자료수집 등에 남다른 애정으로 임해 준 많은 화가들과 유족 그리고 관련인사들의 도움도 빼

놓을 수 없다. 많은 이들의 도움을 통해 만들어낸 책이지만 내용과 혹여 있을지 모를 오류는 전적으로 필자의 책임이다.

다만 이 책을 계기로 보다 거시적인 측면에서, 그리고 객관적인 입장에서 6·25전쟁과 당시 화가들의 삶과 예술을 재평가할 수 있기를 기대한다. 그 때문에 부족하지만 힘닿는 대로 자료를 모아 수록하고자 했다.

저작권과 관련해서도 마치 6·25전쟁처럼 잊혀진 분들이 많아 일일이 허락을 구할 수 없었고 어떤 경우는 저자나 작가를 알 수 없는 경우도 많았다. 이런 부분에 대해서는 책이 출간되고 난 후에라도 어떤 방법으로든 예를 다할 생각이다.

필자의 아버지와 어머니는 6·25전쟁 중에 남한으로 피난을 온 실향민이다. 황해도에서 내려와 피난민 수용소에서 만나 결혼하였고 평화시장을 기반삼아 삶을 일궈내며 필자를 포함한 3남 1녀를 낳아 오늘에 이르고 있다. 아버지는 팔순을 넘긴 나이에도 불구하고 술 한 잔하시면 "어머님의 손을 놓고 돌아설 때엔 부엉새도 울었다오 나도 울었소"라는 가사로 시작되는 〈비 내리는 고모령〉을 소리 내어 부르신다. 어렸을 때부터 의미도 모른 채 들어야 했던 그 노래의 뜻을 이제 조금은 헤아릴 것 같다. 그 뜻을 다시 새기며 이 책을 실향민인 아버지와 어머니께 바친다.

전쟁이란 인간이 고안해내고 저지르는 가장 잔혹하고, 잘못된 일이다. 아직 휴전이라는 이름으로 한반도에서 진행 중인 6·25전쟁이 이제라도 끝나기를 희망해본다. 6·25전쟁 당시, 그때를 화폭에 담으며 그 사람들이 바랐던 것처럼.

2014년 봄
운현궁이 내려다 보이는 글방에서 삼가 적음

일러두기

1. 저자의 주(1, 2, 3…)는 각 장의 마지막에 실었다.

2. 작품 크기의 단위기준은 cm이다.

3. 사람의 이름과 작품명 등의 병기는 처음 한 번만
 한다. 단체명 또한 처음 한 번만 따옴표를 넣어
 표시한다.

4. 작품명은 〈 〉, 전시명은 《 》, 논문과 신문은 「 」,
 비평문은 ' ', 책과 잡지는 『 』로 표기한다.

목차

1
시작하면서

6·25전쟁과 미술. 연관성이 없어 보이는 각각의 단어지만 민족상잔의 비극을 겪은 현대사의 상처가 아물지 않은 탓에 우리에게는 여전히 어렵고 무거운 주제로 남아 있다.

이는 한국미술사에서도 마찬가지이다. 특히 이산이라는 개인적이고도 민족적인 상처를 건드리지 않으려는 배려 혹은 기피현상이 만연했고, 대립되는 정치적 이념으로 인하여 당시 미술가들의 활동과 작품에 객관적인 잣대를 들이대기에는 분명한 한계가 있었다. 이념적 입장에서 6·25전쟁을 그린 그림들을 단순하게 '시대가 외면한 그림' 혹은 '전쟁의 상흔을 은유와 상징으로 승화시킨 초월적인 그림'이라는 이분법적 가치를 부여했다. 이런 평가는 오늘날에도 같은 그림이 극단적으로 상반된 평가를 받는 상황으로 이어졌다.

1950년 6월 25일 새벽, 북한의 남침으로 민족 간의 전쟁이 발발한 뒤로 약 60여 년의 세월이 흘렀다. 그동안 그 상처와 흔적이 사라질 법도 하건만 아픔과 고통이 여전하다.

민족 간에 일어난 미증유(未曾有)의 전쟁은 남한 약 100만, 북한약 150만의 인명을 앗아 갔으며 백척간두(百尺竿頭)의 대한민국을 구하기 위해 16개국의 젊은이들은 낯설고 물 설은 한반도에서 목숨을 잃어야만 했다.

개전 4일 만인 1950년 6월 28일 북한군에 의해 서울이 점령되

었고 8월과 9월에 들어서는 경주-영천-대구-창녕-마산을 축으로 하는 낙동강 이남을 제외하고 모두 북한군에게 점령된다.[1]

밀려오는 북한의 공세로 인해 대한민국 정부는 수원과 대전, 대구로 수도를 옮겨오다가 개전 32일 후인 7월 27일 부산 경남도청에서 임시국회를 열고 54일 만인 8월 18일 정부를 이전했다. 경남도청사에는 임시 중앙청이 자리 잡았고 부산시청에는 사회부(社會部), 심계원(審計院), 문교부(文敎部) 등이 들어섰다. 상공부(商工部)는 서구 토성동 남전(南電, 한국전력공사의 전신)에, 국회는 부산극장에 자리 잡았다. 각국의 외교기관도 정부를 따라 부산으로 내려와 피난살이를 시작하였다.

우리 군은 개전 4일 만에 서울을 함락당하는 등 제법 불리한 상황에 놓여 있었으나 이후 UN군이 전열을 정비하여 1950년 9월 15일 인천상륙작전을 통해 전세를 역전시키는 데 성공한다. 그리고 기세를 몰아 같은 달 28일 서울을 재수복(再收復)하였고 30일에는 38선을 넘어 10월 19일 평양을 점령하기에 이른다. 하지만 UN군이 38선을 넘을 경우 전쟁에 개입할 것이라고 경고했던 중국에 의해 의용군(義勇軍)이라는 명칭의 중국 공산군 3개 사단이 10월 19일 전쟁에 투입된다. 연합군의 일부는 정주와 운산, 희천, 신흥, 이원을 잇는 선까지 진군하여 10월 26일 압록강변의 초산(楚山)까지 나아가 10월 27일 대한민국 정부는 공식적으로 서울로 환도하게 된다. 그러나 중공군에 의해 전세는 다시 뒤집혀 국군과 UN군이 12월 4일 평양에서부터 24일 흥남, 1951년 1월 4일 서울에서 차례로 후퇴하여 경기도 오산까지 밀려 내려오게 된다. 이에 따라 대한민국 정부는 1951년 1월 3일 다시 수도를 부산으로 정하고 4일 부산극장에서 임시국회를 열었다. 임시 수도로서의 임무와 역할이 부산에 다시 주어진 것이다.

재차 반격에 나선 연합군은 고전 끝에 3월 14일 서울을 다시

수복하고 3월 24일에는 38선을 지나 철원과 금화까지 탈환하는 데 성공하였다. 그리고 6월 23일 소련은 UN을 통해 휴전을 제안하고 이 제의를 수락한 미국의 주도로 1951년 7월 10일부터 개성에서 휴전회담이 시작된다. 그리고 2년이 지난 1953년 7월 27일에서야 협정은 체결되어 6·25전쟁은 휴전상태로 마무리된다.[2] 이러한 과정 속에서 혼란스런 시국의 진통은 계속되어 국민방위군사건,[3] 거창양민학살사건,[4] 부산정치파동,[5] 사사오입개헌[6]과 같은 사건들이 일어났다.

전쟁으로 인해 목숨을 잃은 사람들의 운명도 비극적이었지만 살아남은 자들의 삶과 운명도 참혹하기는 마찬가지였다. 수많은 목숨과 피로 점철된 전쟁은 모든 것을 파괴했고 뒤섞었으며 극한으로 밀어붙였다. 처절한 전쟁은 사람들의 일상에 휘몰아쳐 소용돌이를 일으킨 후 밑바닥까지 끌어내렸으며 사회의 질서와 가치를 무용지물(無用之物)로 만들었다. 사람들은 생존만이 지상과제인 시대를 살아내야 했으며 그로부터 60여 년이 지난 현재 그들은 백발이 성성하거나 존재하지 않는다. 6·25전쟁이라는 폐허 속에서 오늘의 대한민국을 만들어 냈다는 자부심을 가져야 할 남은 자들은 역사와 기억의 저편에서 지난날을 애증어린 시선으로 바라보고 있을 뿐이다. 이처럼 많은 이들이 전쟁으로 인해 자의와 상관없이 혼란 속에서 가족과 헤어지고 삶의 터전을 버려야 했다.

그러한 점에서 화가들도 예외가 아니었다. 그들도 여타와 같이 때로는 이념적인 선택으로, 때로는 생계라는 극단적인 원인으로 고향을 버리고 남과 북으로 갈라졌다. 그리고 온몸으로 부딪쳐야 했던 전쟁에서의 삶과 생명에 대한 처절한 순간들은 모순되게도 예술가들에게 생생하게 각인되어 작품으로 승화되었다. 상처가 아물고 나면 딱지가 앉듯 전쟁을 거치면서 문학과 미술, 그리고 가요와 영화와 같은 소위 '문화'로 일컬어지는 영역들이 스스로를 기억하고 치유하며 새로운 삶을 일궈나가기 시작한 것이다.

　　6·25전쟁이 개전한 후 60여 년이 지난 지금, 모든 것이 붕괴되고 파괴된 역사의 현장 속에서 예리한 감수성으로 시대적 아픔을 승화시킨 한국 근·현대미술인의 작품들을 통해 지난 상처를 되새겨 보는 일은 의미가 클 것이다. 나아가 이 작품들을 통해 전쟁의 흔적을 확인하는 동시에 민족사에 각인된 이산(離散)의 아픈 상처를 치유하는 효과를 조금이나마 얻을 수 있길 기대한다.

1 강만길, 『20세기 우리역사』, 창작과 비평사, 1999, p. 286

2 강만길, 앞의 책, pp. 278~291

3 국민방위군사건(國民防衛軍事件): 제2국민병으로 편성된 국민방위군의
고위 장교들이 군인들에게 내려온 국고금과 군수물자를 착복하여 9만여
명의 아사자(餓死者)·동사자(凍死者)가 발생한 참극이다. 이들은
1950년 12월 17일부터 다음해 3월 31일까지 현금 23억 원과 쌀 5만 2천
섬(7,488,000kg)을 착복하였다. 국회는 1951년 4월 30일 국민방위군의
해체를 결의하였고, 관련된 간부들은 군법회의에 회부하여 같은 해 7월
19일 중앙고등군법회의에서 사령관 김윤근, 부사령관 윤익헌 외 다섯 명에게
사형을 언도하였고 8월 12일 총살형을 집행했다.

4 거창양민학살사건(居昌良民虐殺事件): 1·4후퇴 이후 지리산을 근거로
활동하던 공비 소탕을 위해 경상남도 거창군 신원면에 주둔하던 국군
제11사단 제9연대 오익경 대령과 제3대대 한동석 소령에 의해 감행된
민간인 학살 범죄이다. 이들은 공비와 내통한 자를 색출한다는 명목으로
1951년 2월 11일 부락민을 신원초등학교에 집합시켜 군·경공무원과
유력인사의 가족을 가려낸 뒤, 500여 명을 박산(朴山)에서 총살하였다. 같은
해 3월 29일 국회의원 신중목에 의해 공개되어 국회조사단이 파견되었으나,
경남지구 계엄민사부장 김종원 대령이 국군 1개 소대를 공비로 가장시켜
사건을 은폐하려 하였다. 그러나 곧 발각되었고 내무·법무·국방의 3부 장관이
사임하고 김종원, 오익경, 한동석, 이종배 등 사건 주모자들이 군법회의에
회부되어 실형을 선고받았으나 이승만 정권에서 특사로 석방되었고 김종원은
경찰간부로 특채되었다.

5 부산정치파동(釜山政治波動): 1950년 5월 30일 선거에서 야당의 압승으로
이승만 대통령의 재선이 어려워지자 1951년 11월 30일 정부는 대통령
직선제 개헌안을 국회에 제출하였다. 1952년 1월 18일 국회는 이를
부결하였고 정부와 국회의 알력이 표면화되자 정부는 관제민의(官製民意)를
동원하여 국회를 위협하였다. 5월 25일 국회 해산의 강행을 위하여
경상남도와 전라남도, 전라북도에 계엄령을 선포한다. 5월 26일 대통령
직선제를 강행하고, 내각제를 주장하는 야당 의원 50여 명을 헌병대가
연행(정헌주, 이석기, 서범석, 임흥순, 곽상훈, 권중돈 등 12명은 국제 공산당
관련 혐의로 구속)하는 정치파동을 일으켰다. 이를 계기로 부통령 김성수는
5월 29일 이승만 대통령을 탄핵하고 사표를 제출하였다.

6 사사오입개헌(四捨伍入改憲): 자유당은 이승만 대통령의 종신 집권을
위하여 "초대 대통령에 한해 중임 제한을 없앤다"는 내용이 골자인
제2차 헌법개정안을 1954년 9월 8일 국회에 제출하였다. 그러나
표결 결과 '재적의원 203명 중 2/3가 찬성해야 한다'는 원칙에 따른
가결정족수(可決定足數) 136명에서 한 명이 모자란 찬성 135표, 반대
60표, 기권 7표라는 결과가 나온다. 당시 국회부의장인 자유당 최순주 의원은

부결을 선포했으나, 이틀 후 자유당은 이정재의 동대문 사단을 국회 방청석에 투입시켰고 사사오입의 원리를 내세워 번복하였다. 재적의원 203명의 2/3는 135.33…명으로, 정족수의 경우 이 숫자보다 많아야 하기 때문에 보통 올림한 숫자인 136명이 맞으나 자유당은 사사오입, 반올림을 하는 것이 옳다는 주장을 하며 정족수를 135명으로 하여 가결된 것으로 정정 선포한 것이다. 이로 인해 1956년 대통령 선거에서 이승만이 재선을 하게 된다.

2
찢긴 한반도

혼비백산하는 화가들

서울은 예기치 못했던 전쟁의 발발로 3일 만에 인민군에 의해 함락되었고 시민들은 목숨을 부지하기 위해 숨거나 피난을 떠나야 했다. 미군은 6월 30일 미국 지상군의 한반도 투입을 결정하고 7월 8일 UN으로부터 작전권을 넘겨받아 맥아더(Douglas MacArthur)를 총사령관으로 하여 전선을 지휘하기에 이르렀다.

한편 함락된 서울에서는 6월 28일부터 인민군의 통치가 시작되었고 남겨진 사람들은 이념적·정서적 혼란을 겪게 된다. 어제까지 가까운 사이였던 동학과 이웃은 순식간에 태도가 돌변했고 냉랭한 기운이 도시 전체에 감돌았다.

6월 27일 서울 창동을 점령한 인민군 탱크는 28일에는 종로까지 진출했고, 당시 삼각지 근처에 살고 있었던 조각가 윤효중(尹孝重)과 신당동에 살던 만화가 김용환(金龍煥)은 그 광경을 목격한다.[1]

이후 서울에 남아 있었던 화가들이 겪어야 했던 3개월간의 인공치하(人共治下)는 악몽이나 다름없었다.

먼저 인민군은 '서울시임시인민위원회'를 조직하고 위원장에 이승엽(李承燁)을 임명했다. 그리고 고시(告示) 3호를 통해 모든 정당과 사회단체의 등록을 요구하여 183개의 정당과 사회단체가 등록한다. 여기에는 소설가 김남천(金南天)이 위원장으로 있는 '조선문화단체총동맹(약칭 문련)'[2]도 포함되고 여기에는 문화예술의 모든 장르와

해방1주년 기념우표

북한에서 발행 된
해방 1주년 기념우표

서울수복을 기념하기 위해 인민군이 발행한 우표

지역별 산하단체가 속해 있었다. 종로 한청빌딩에 자리 잡았고 문학인 임화(林和)와 안회남(安懷南), 이태준(李泰俊), 이여성(李如星, 본명 이명건李明建) 그리고 미술가 손영기(孫英基)가 활동했다.[3] 문련의 산하단체 중에는 미술가들로 구성된 '조선미술동맹'[4]이 있었으며 충무로 2가 사보이 호텔 뒤 가네보빌딩 1층과 2층에 제작부와 사무실을 두고 활동했다. 이곳에 소속된 화가들은 김일성(金日成)과 스탈린(Losif Vissarionovich Stalin)의 초상화와 전쟁화를 그리고 식량배급을 받아 생활하였는데, 초상화를 제작하는 일도 반동분자(反動分子)로 분류되면 할 수 없었다고 한다. 서예가인 손재형(孫在馨)과 배렴(裵濂), 백영수(白榮洙), 만화가 김용환 등이 당시 반동분자로 분류되었던 자들로, 오전에는 사상교육을 받고 오후에는 소련영화를 보는 강제교육에 참여해야 했다. 나아가 조선미술동맹은 조선공산당 활동을 했던 화가 기웅(奇雄)을 사회자로 세운 뒤 일부 미술가들을 중심으로 미술가열성자대회를 열어 화가 고희동(高羲東)과 장발(張勃)을 보수 반동으로 지목하여 비판을 강화하였다.[5]

또한 '남조선문화단체총동맹' 서울지부는 "과거 프로예술을 하다가 대한민국에 전향하여 보도연맹에 가입한 자는 즉시 자수하라"는 성명을 발표했다.[6] 이에 1950년 7월 13일 민족대표 33인 중 한 사람인 독립운동가 오세창(吳世昌)은 공화국의 후의(厚意)에 감사한다는 내용의 방송을 해야 했다. 같은 해 8월 1일부터 5일간 서울에서는 과학자, 시인, 작가, 연극인, 영화배우, 음악가와 미술가, 무용가 등 1천여 명의 문화예술인들이 동원되어 궐기대회가 열렸으며 일부는 인민의용군에도 지원하였다.

이런 상황에 놓여 있던 화가들은 목숨을 부지하기 위해서라도 '조선미술가동맹'[7]에 가입해야 했다. 이들은 주로 피난을 가지 못한 잔류파(殘留派) 화가들로 김환기(金煥基)와 박고석(朴古石) 그리고 유영국(劉永國), 장욱진(張旭鎭), 이쾌대(李快大), 고희동, 이상범(李象範), 장

우성(張遇聖), 이유태(李惟台), 조각가 김종영(金鍾瑛), 김경승(金景承), 비평가로도 활동한 김병기(金秉騏) 등이다. 그리고 김기창(金基昶)과 장발, 김인승(金仁承), 손응성(孫應星), 박득순(朴得錞), 박상옥(朴商玉), 김흥수(金興洙), 박영선(朴泳善), 도상봉(都相鳳), 이봉상(李鳳商), 이세득(李世得), 임완규(林完圭), 조병덕(趙炳悳), 백영수, 공예가 이순석(李順石)이다. 이 중 일부는 서울 명동의 마루젠 백화점 1층에서 주먹밥을 먹어가며 김일성 초상화를 그리는 등의 선전화 제작에 동원되었고,[8] 일부는 '조선직업동맹전국평의회문화사업부'[9]에서 미제구축궐기와 선무공작(宣撫工作)을 위한 포스터와 전단을 대량으로 제작·배포하는 일을 해야 했다.

　　인민군은 이에 그치지 않고 6·25전쟁 개전 직후 소장에 김만형(金晩炯), 총무과장에 이팔찬(李八燦)을 임명하여 문화선전성 소속의 '서울국립미술제작소'[10]를 설립했다. 이곳의 주요 임무는 전투적인 선전화의 제작과 김일성, 스탈린의 초상화를 그리는 것이었으며 선전화부, 초상화부, 판화부 등으로 구성되었던 것으로 추정된다. 홍익대학교 미술학부장과 경주미술학교 명예교장으로 일했던 화가 배운성(裵雲成)은 판화부의 책임을 맡아 〈미제의 만행〉(1950), 〈유격대원들〉(1952)과 같이 북한의 승리를 앙양(昂揚)하는 작품을 제작했다. 현충섭(玄忠燮)은 초상화반 반장을 맡아 임군홍(林群鴻, 본명 임수룡·林水龍), 엄도만(嚴道晩), 윤자선(尹子善), 이건영(李建英), 정온녀(鄭溫女) 등과 함께 활동했다. 인민군은 또한 군 소속의 '인민군 전선사령부 문화훈련국'을 두고 성균관 뒤에 위치했던 화가 장발의 집을 징발(徵發)하여 본부로 사용하도록 하였다. 이곳에서 소좌(少佐) 계급장을 달고 있는 화가 이팔찬과 공산당 당원증을 목에 걸고 있는 문학수(文學洙)가 성명미상의 사진가와 함께 일했다.[11]

　　인민군은 남한에 산재한 문화재와 미술품을 반출하기 위해 내각직속의 '물질문화유물보존위원회'를 지역별로 설치했으며, 전국의

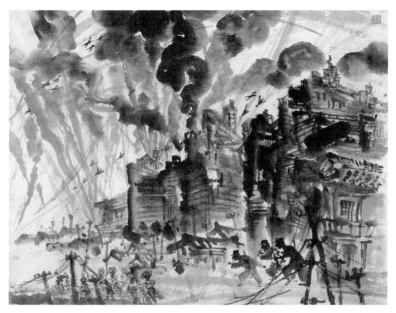

이응노, 〈서울공습〉, 1950, 종이에 수묵채색, 58.2×73.2, 개인 소장

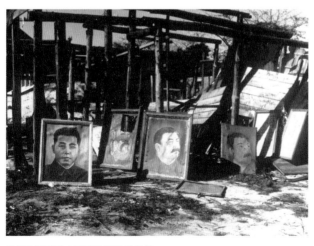

원산에 남겨진 스탈린과 김일성 초상

문화재를 파악하고 관리할 목적으로 문화재 관리처를 두고 책임자로
시인 오장환(嗚章煥)을 임명하였다.

　　자신의 의지와는 상관없이 선전을 위한 도구로 전락해버린 예
술가들의 고난은 여기서 끝이 아니었다. 남은 이들은 부역자 심사를
받고 잔류파 또는 비도강파(非渡江派)[12]로 지목되어 고초를 겪었는데,
여기에는 미술계의 주도권을 쥐기 위한 일종의 헤게모니(Hegemony)
적인 성격도 다분히 포함되어 있었다.

　　혼란 속에서 일반국민은 물론이거니와 문화예술인들 역시 극우
와 극좌, 대한민국 아니면 북한을 선택해야 하는 기로에 서지 않을
수 없었다. 모두들 어딘가를 선택해야만 살아남을 수 있는 극단적
인 상황에 마주선 것이다. 그리고 이조차 생각하지 못하고 피난길에
오른 화가들은 행방을 알 수 없거나 극단적인 경우 목숨을 잃는 일
도 있었다. 조각가 윤승욱(尹承旭)과 이중섭(李仲燮)의 스승으로 알려
진 화가 임용련(任用璉)과 류경채(柳景埰), 이인성(李仁星)은 인민정치
보위부(保衛部)[13]에 체포당했다. 이들 중 임용련과 윤승욱은 납북도
중 세상을 떠난 것으로 알려졌으며, 임용련의 아내이자 화가였던 백
남순(白南舜)은 남편의 죽음을 듣고 부산으로 피난을 떠났다.[14] 서화
협회전에서 활동했던 정용희(鄭用姬)도 납북도중 사망했다고 알려지
며, 이쾌대는 1950년 9월말 국군에게 체포되어 11월초 부산 100수
용소 제3수용소에 수용되었다. 고희동은 도봉산에 숨어들었고, 김은
호(金殷鎬)는 퇴계원을 거쳐 경기도 금곡 천마산으로 몸을 피했다가
9.28서울수복 후에야 돌아왔다. 장우성은 칩거생활을 했는데 그의
부인은 포도장사를 하고 간이 다리를 놓을 때 쓰이는 모래자루를 만
드는 노력동원령에 참여해야 했다. 이상범은 전쟁 직후 '서울시민은
동요하지 말고 안심하라'는 방송을 믿고 자신의 누상동 집 마루 밑
에서 숨어 있다가 아사 직전에 다시 빛을 볼 수 있었다.[15] 자택인 내
수동에서 전쟁을 맞은 장욱진과 대전 사범학교에 재직 중이던 이동

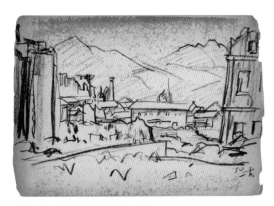

박고석, 〈폐허-을지로4가〉, 1950
드로잉, 크기 미상, 개인 소장

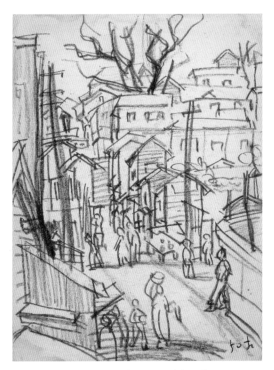

박고석, 〈서울〉, 1950, 드로잉, 29×21, 개인 소장

조양규, 〈조선에 평화를!〉, 1952
작품정보 미상

훈(李東勳)은 곧 부산으로 향했다. 서울
대학교 미술대학에 재학 중이던 하인두
(河麟斗)는 6월 28일 가족과 함께 관악
산에서 노숙을 한 뒤 수원까지 걸어가
그곳에서 기차를 타고 대구로 내려갔다.
광주의 허백련(許百鍊)은 공산당 입당 권
유를 받았지만 거절하고 무등산 동작골
로 숨어들어가야 했다. '한국문화연구소'
[16]에서 일했던 김병기는 서울 후암동에
위치한 자택에서 칩거하다가 명동의 조
선미술가동맹에 나가 동향인 문학수에
게 회원증을 요청했는데, 이때 서울대 미술대학 투쟁위원회 위원장
을 지낸 김진항(金鎭恒)에게 인민의용군 입대를 요구받았다. 그는 1차
집결지인 일신초등학교(현재 서울 극동빌딩 자리)에 대기하던 도중 인민
군 장교의 도움으로 도망칠 수 있었고 문학수의 도움으로 피신하였
다.[17]

　　고등학교 미술교사였던 박고석은 손수레를 끌고 행상을 다니면
서 경기도를 거쳐 충청도까지 내려갔다. 이후 그는 미군의 도움으로
9.28서울수복 즈음 서울로 돌아왔다가 다시 12월 말쯤 부산으로 피
신하지만 그 과정에서 겪은 고난은 이루 말할 수 없었다.

　　오지호(鳴之湖)는 1951년 10월 '남조선유격대 총사령부 정치부'
에 배속되어 빨치산으로 활동하다가 1952년 4월 토벌군에 의해 생
포되었다. 그는 빨치산으로 활동할 때 양수아(梁秀雅)와 문원(文園)을
만났는데, 이들의 임무는 진중신문의 기자로 벽보를 그리거나 병사
들을 대상으로 정훈(政訓)활동을 하는 것이었다. 오지호는 체포된 지
이틀 만에 남원으로 후송되었고 일주일 뒤 광주포로수용소에 수감되
었다. 그는 군사법정에서 재판을 받았는데 검사의 20년 구형에도 불

구하고 무죄로 당일 석방된다. 양수아는 인민군 전남부대에 입대하여 1951년 가을 인민군 81사단 정치부로 차출되어 활동하다 1952년 3월 부대가 해산되고 은거도중 체포되지만, 아버지의 진정서와 군관계자의 도움으로 무죄 석방된다.[18]

모두가 바뀌어버린 시대와 삶의 구조에 적응하기 위해 애쓰고 있을 때 아예 해외로 나가는 길을 선택한 자들도 있었다. 대구에서 경북고등학교 미술교사로 재직 중이던 28세의 손동진(孫東鎭)은 20여 차례나 밀항을 시도한 끝에 부산 다대포에서 고깃배를 타고 일본에 건너갔다. 경기중학에 재학 중이던 백남준(白南準)도 부산을 거쳐 일본으로 건너가 가족들과 조우한다. 제주 4·3사건에 연루되어 1948년 이미 일본으로 도피하여 정착했던 조양규(曹良奎)는 조국의 전쟁소식에 평화주의운동을 전개했다. 그는 1950년대 일본 리얼리즘의 대표적인 작가로 부상했으며, 1952년에 〈조선에 평화를!〉이라는 작품을 발표하는 등의 활동을 하지만 1961년 북송선을 탄 이후 종적을 감추고 말았다.[19]

6·25전쟁의 시작을 아무도 예상할 수 없었던 것처럼 9.28서울수복 역시 마찬가지였다. 9월 15일 한국군과 연합군에 의한 인천상륙작전이 성공하면서 전쟁의 판도는 변하였고 인공치하의 서울에서 활동하던 화가 중 일부는 자진해서 월북을 선택하였다.

조선미술동맹에 참여하였고 국립박물관과 전형필(全鎣弼)의 북단장(北壇莊) 소장품을 북한으로 옮기기 위한 유물조사접수사업에 앞장섰던 이석호(李碩鎬)와 조각가 이국전(李國銓)과 박용달, 서울미술제작소 초상화 반장으로 일하던 현충섭(玄忠燮), 만화가 현재덕(玄在德), 화가 임군홍, 엄도만, 이순종(李純鍾) 등이 월북화가들이다.

9.28서울수복 이후 국회에서는 1950년 12월 1일 부역행위처벌령을 제정하고 인민군에 협조한 이들을 처리하고자 했다. 서울에 남아 있었던 화가들 역시 부역자 심사를 거쳐야 했는데 이에 따른 안

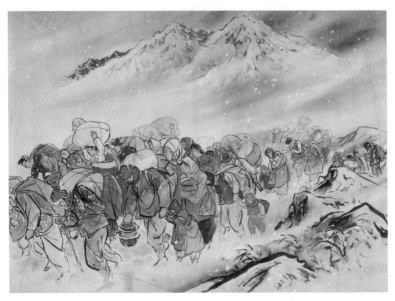

김기창, 〈피난민〉, 1953
비단에 채색, 100×72, 개인 소장

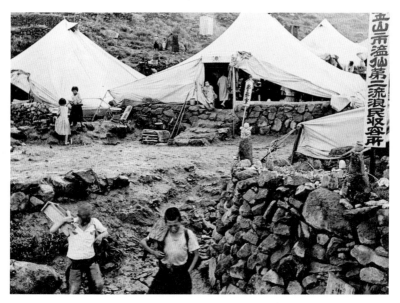

임응식, 부산시 남선 제2유랑민 수용소, 1951

타까운 희생자들이 속출했다.

항일 독립운동가로 일세를 풍미한 묵죽화의 대가 김진우(金振宇)는 비도강파 저명인사로 분류되어 서대문형무소에 수감 중 1950년 12월 24일 세상을 떠났다. 조선미술전람회(약칭 선전)에서 입선을 하기도 했던 삽화가이자 만화가인 임동은(林同恩)도 전쟁 중 부역자로 체포되어 경찰서 유치장에서 죽음을 맞았다. 코주부선생으로 유명한 만화가 김용환도 체포 당했지만 남한을 위해 반공만화를 그리는 조건으로 석방되었고 이후 만화와 삐라(전단) 제작 등을 통해 선무공작(宣撫工作)의 선봉에 섰다.

미술가열성대회에서 강한 비판을 받았던 고희동과 장발은 '대한미술협회'(약칭 대한미협)를 조직하여 국립극장에서 미술인대회를 주도했고 화단 수습과 전시하의 국가정책에 호응할 것을 결의한 다음 10월 9일 '전국문화단체총연합회'가 주최한 타공(打共)문화인총궐기대회에 참가하였다. 대한미협은 미술인들의 부역행위를 조사·심의하는 '미술인부역자심사위원회'를 조직했고 위원으로 협회장인 고희동, 이종우(李鍾禹), 이마동(李馬勃), 이순석, 장발, 이유태, 장우성을 심사위원으로, '종군화가단' 사무국장을 지낸 이세득을 조사위원으로 임명했다.[20] 이들은 부역미술인을 정도에 따라 ABC급으로 분리하고 A급에 해당하는 자들을 조사위원회에 넘기기로 했는데, 여기에는 도상봉, 박상옥, 이봉상, 윤효중, 김환기 등이 포함되어 있었다. 뿐만 아니라 김환기의 부인 김향안(金鄕岸, 본명 변동림[卞東琳]) 역시 인민공화국을 상징하는 심벌을 그렸다는 이유로 성북 경찰서에 끌려가야 했다.[21]

경기중학교에 재직하던 박상옥도 조선미술가동맹에 동원되어 김일성의 초상화와 승전고취의 포스터를 그린 이력으로 인해 부역자로 분류되었다. 박상옥의 부인은 떡장수로 생계를 이으면서 구명운동을 했고 남편이 1·4후퇴와 함께 석방되자 함께 평택의 오지로 들어

가 칩거생활을 선택했다. 박상옥은 경기중학이 부산에서 피난학교로 개교하자 1951년 9월 복직하였고 종군화가단에 적을 두기도 했다.[22]

　　그러나 박상옥의 사례와 같이 표면적으로는 부역행위라는 것에 대해 열을 올리는 듯해도 사실 미술동네 내부에서는 잔류파다 도강파다 하는 이야기만 무성했고 실제 그것을 크게 문제 삼지 않았다는 의견도 있다.[23] 보다 정확히 말하자면 대부분의 미술가들은 1·4후퇴 당시 부산으로 내려왔고, 잔류파 혹은 도강파라는 딱지는 화가들 사이에서 감정적으로 격해지거나 술자리에서 상대방을 폄하할 때 사용하는 정도였다는 것이다. 그러나 당시 진행된 부역자 감별 및 처벌의 과정이 1955년 일어나는 '대한미술협회'와 '한국미술협회'의 세력다툼과 유사한 형국으로 이미 비춰지고 있었다는 점은 매우 유감이다.

　　한편 부역행위자로 처벌받지는 않았으나 불의의 사고로 세상을 등진 화가도 있었다. 인민군에 의해 체포 당하기도 했던 이인성은 빈대떡 집에서 취중에 경관들과 시비가 일었는데 군복을 입은 두 사람과 M·P라고 쓰여 있는 철모를 쓴 군인이 집까지 쫓아와 언쟁 도중 오발사고로 1950년 11월 3일 불귀의 객이 된다. 김용환은 당시 이인성과 송정훈(宋政勳)이 9.28서울탈환을 축하하며 어울려 축배를 들었는데 그 일로 말미암아 사고를 당하게 되었다고 기억했다.[24]

1 　김용환,『코주부 표랑기』, 융성출판, 1983; 최열,『한국현대미술의 역사
　　1945~1961』, 열화당, 2006
2 　1946년 2월 24일 서울 점령과 함께 재결성된 문화단체로 총
　　25개 문화예술단체가 망라되어 있다. 조선학술원(위원장 백남운),
　　조선산업의학연구회, 조선법학자동맹, 조선언어학회, 조선과학여성회 등 13개
　　학술단체와 조선문학가동맹, 조선연극동맹(1945년 12월 20일 결성, 위원장
　　대리 조영출), 조선음악동맹, 조선영화동맹, 조선미술가동맹 등 9개 단체,
　　그리고 조선신문기자협회, 조선교육자협회, 조선체육회 등으로 구성되어 있다.
3 　박명림, " 북한의 남한통치 I ",『한국1950: 전쟁과 평화』, 나남, 2002; 최열,
　　앞의 책, p. 268
4 　1946년 11월 10일 조선문화단체총연맹 산하의 미술조직인
　　조선미술가동맹과 조선조형예술동맹, 그리고 조선미술가협회에서 탈퇴한
　　조선조각가협회가 통합하여 출범하였다. 조선미술동맹은 '미술의 인민적
　　계몽'을 명시한 강령에 따라 가두전, 이동순회전, 전시회 개최 및 가두장식,
　　벽보, 만화, 전단 제작과 같은 계몽활동을 활발하게 펼쳤다. 1947년 5월
　　이동미술전대(移動美術展隊)를 조직하고 경남 마산 전시를 시작으로 부산,
　　진주, 청주 등을 거쳐 대전 후생관에서 전시회를 개최하였다.
5 　"사회자는 감옥에서 갓 나온 듯 머리를 박박 깎은 기웅이었다. (중략) 김일성
　　동무가 남한 사람을 다 용서해도 미술가 가운데 고희동과 장발 두 사람만은
　　절대로 용서할 수 없다고 열변을 토했다."
　　-장우성,『화맥인맥』, 중앙일보사, 1982; 최열, 앞의 책
6 　이기봉,『북의 문학과 예술인』, 사사연, 1986; 최열, 앞의 책
7 　조선문학예술총동맹 산하단체이다. 중앙위원회와 시·도위원회, 그리고
　　조선화·유화·조각·공예·무대 미술·산업 미술·평론 등의 분야별 분과위원회를
　　두고 있다. 조선 노동당의 통제 아래 활동하며 공장, 기업, 협동조합 등에서
　　미술 창작 활동을 하는 모든 미술가들을 가입시켜 북한의 문예 창작 정책에
　　부합하는 미술사업을 시행하도록 하고 있다. 주체 문예 사상과 이론을
　　학습하는 사상 교양 사업과 예술적 자질을 높이기 위한 예술 교양 사업을
　　한다. 사회주의적 내용을 예술에 담아 주민들에게 공산주의 세계관을
　　주입시키는 데 주안점을 두고 있다.
8 　이현옥, '해방 이후의 화단과 초기의 국전', 〈월간미술〉(1989.2)
9 　"김일성과 김정일이 이끄는 주체의 혁명위업을 완성하기 위하여 투쟁하는
　　조선로동당의 방조자이며 당과 노동계급을 연결시키는 인전대이며 동맹원들에
　　대한 사상교양단체"라고 정의하고 있는 것처럼, 수령(김일성·김정일)과
　　조선노동당의 방침과 노선을 노동분야에서 관철하는 노동자단체이다.
10 　6·25전쟁 직후 인민군이 서울을 점령한 다음 급조한 기관으로 김만형이
　　소장으로 이팔찬이 총무과장을 맡고 있었다. 주 목적은 체제 선전을 위한
　　선전화의 제작이었으며 이곳에서 활동하던 화가들은 이건영을 제외하고 모두

9.28 서울수복 당시 월북했다.

11 "여기서는 식구도 늘어 카메라맨과 평양에서 온 화가 문학수도 함께 일하게
되었다. (중략) 장발의 집 근처에는 화가 김병기가 피난도 하지 않고 살고
있었다. 그는 사변 전 월남했을 뿐 아니라 대한민국 초대 국회 부의장이었던
김동원의 사위이기도 하여 괴뢰측에서 보면 용납하지 못할 반동분자였다.
그런데도 문학수는 별로 꺼리는 기색이 없었다"
-김용환, 앞의 책; 최열, 앞의 책, pp.273~274

12 강을 건너지 못하고 남은 사람들을 일컫는 말

13 정보기관과 비밀경찰을 겸하는 기관

14 백남순은 임용련이 6·25전쟁 발발 뒤 체포당해 피살당했을 가능성이
크다고 하였다. 최열, 앞의 책; 류경채, '1·4 후퇴와 피난생활', 〈계간미술〉
35호(1985. 가을호); 이구열, '남북 월북미술가 그 역사적 실체', 〈계간미술〉
44호(1987. 겨울호); 윤범모, '분단민족과 예술가의 좌절', 〈가나아트〉
2호(1988. 7-8)

15 이상범, '나의 교우반세기', 〈신동아〉(1971.1)

16 국방부 산하의 장관 직속 기관으로 1948년 미술분야의 반공투쟁을 전개하기
위해 설립되었다. 김병기가 초대 선전국장을 지냈으며 50년 미술협회를
조직하는 사업을 주관했다. 구체적인 활동 사항 중에는 '좌익성향의
미술인들이 월북하거나 지하로 잠적하는 것을 막는' 것이었다.

17 최열, 위의 책; 김병기 구술, 윤범모 정리, '북조선미술동맹에서
종군화가단까지', 〈가나아트〉 44호(1990. 1-2)

18 오지호 구술, 설정호 기록, '그 슬프게 팬 갈대꽃 무리', 〈뿌리깊은나무〉,
1977.1; 손정연, '오지호의 예술과 생애', 『오지호 작품집』, 전남매일신문사,
1978; 최석태, '격동기를 살다 간 한 예술가의 고뇌', 〈가나아트〉
15호(1990.9-10); 최열, 위의 책, p. 293

19 최열, 위의 책, pp. 264~329; 조은정, " 대한민국 제1공화국의 권력과 미술의
관계에 대한 연구", 이화여자대학교 대학원 박사학위 논문, 2005

20 김윤수 외, 『한국미술 100년』, 한길사, 2006, p. 474

21 남관, '미술동맹과 쌀배급', 〈계간미술〉 35호 (1985 가을호); '전쟁 속의 서울
미술계', 〈월간미술〉(1990. 6)

22 최열, 위의 책, p. 83; 원동석, '박상옥 작품론-향토적 서정주의의 양면성',
〈계간미술〉 44호 (1987 겨울호)

23 "미술 쪽만 따로 사상 심사랄까 부역심사는 없었으니까. 오히려 잔류파들
중에서 사상적으로 반공투쟁에 투철한 사람들이 더 많았습니다. 물론
개인적으로 고생한 사람은 많았지요. 다만 명동의 다방에 미술가들이 모이면
그런 일을 가지고 말다툼할 정도였지요. 일종의 감정싸움이었어요. 그런
문제도 1·4후퇴와 함께 없어집니다."
- 최열, 위의 책, p. 271; 이세득, '해방공간의 미술인들-조선조형예술동맹과

　　　월북작가', 〈계간미술〉 44호 (1987, 겨울호)
24　김용환, 앞의 책; 최열, 앞의 책

계속되는 문화유산의 수난기

우리의 문화재는 일제 강점기를 지나오면서 많은 수모를 겪어야 했으며 광복 이후에도 뚜렷한 해결책 없이 정체되어 있는 상황이었다. 그 가운데 닥친 6·25전쟁은 설상가상(雪上加霜)이었으며 정부는 각종 문화재와 미술품에 대해서 무방비, 무대책한 채로 황급히 서울을 빠져나가기에 바빴다. 서울을 점령한 인민군은 '서울시물질문화유물보존회'(물질문화유물보존위원회)를 두어 우리문화유산의 보고인 국립박물관과 전형필의 북단장 보화각(葆華閣, 현재 간송미술관)[1] 소장품을 북으로 반출하기 위한 준비를 시작했다.

먼저 인민군 측에서는 김용태를 중심으로 내각직속의 '박물관자치위원회'를 만들고 6월 28일 국립박물관 김재원(金載元) 관장을 불러 박물관의 모든 권한을 자치위원회로 넘겨받는다. 김용태는 이에 그치지 않고 이경성(李慶成)이 관장으로 있던 인천시립박물관까지 자신의 통제아래 놓고[2] 종로에서 박물관 단합대회를 여는 권력적인 모습을 보이기도 한다. 인민군은 그 다음 본격적으로 유물반출작업에 돌입했는데 국립박물관에서 사진사로 근무하던 김영욱과 이제기는 자신들이 '남조선노동단'(南朝鮮勞動黨, 약칭 남로당) 원임을 밝히고 동참했다. 이들은 앞장서서 박물관 소장품을 보관하는 창고에 '내각직속 물질문화유물보존위원회'라는 봉인을 붙였고 유물 소개(疏開) 준비를 명령했다. 당시는 전세가 악화되고 있던 시점이었기 때문에 인민군

보화각(현 간송미술관)

이 소장품을 어디로 이동시키려는 것인지는 모를 노릇이었지만 이들은 '빨리 모든 유물을 포장하라'고 성화를 부렸다. 하지만 전시체제에서 수만 점의 유물을 포장하고 이동한다는 것은 현실적으로 불가능했기 때문에 부피가 작은 유물부터 포장을 시작하여 8월에 이르러야 덕수궁미술관의 신관 1층 창고로 격납시킬 수 있었다. 덕수궁미술관은 1938년 근대적인 미술관 건물로 건축되어 수장시설이 양호했으므로 당시로서는 최선의 선택이었으며, 미술관의 소상품 중 중요한 것들은 먼저 포장되어 내려와 있었다.

격납된 유물의 관리를 위해 국립박물관 보급과장인 이홍직(李弘植)은 황수영(黃壽永)을 파견 보냈는데 이들은 훗날 부역자로 분류되어 박물관을 떠나야 했다.

"수복 사흘 전 저녁에 북의 요원이 갑자기 나를 찾았다. 가보니 유물창고의 열쇠를 꺼내어 주면서 자기들은 북으로 떠난다고 하였다. 나는 즉시 이홍직 선생에게 그 일을 보고하였고, 우리는 안전해질 때까지 어느 누구에게도 열쇠를 주지 않기로 하였다. 그리고 국군을 맞이하기 위해서는 대한문을 열어야 하므로 그때부터 대한문 바로 안에 있는 석교 밑에서 대기하고 있었다. (중략) 9월 28일 서울이 수복되자 김재원 관장이 나타났다. 이제 박물관이 정상으로 돌아갈 수 있을 것이라고 생각했다. 그러나 인민군 점령 중 고생하면서 박물관을 지켰던 우리들에게 오히려 부역의 혐의가 씌워질 줄은 몰랐다. 이홍직 선생은 청와대 경찰서에 출두하여 조사를 받기도 하였으나 무사했다. 그렇지만 박물관에 남아 있을 수는 없게 되었다. 나 역시 돌아온 김재원 관장에게 박물관에 계속 남아 있고 싶다고 했으나 거절당했다."[3]

국립박물관과 마찬가지로 서울이 인민군의 손에 떨어지자 전형필의 자택이자 수장고인 북단장은 인민군 기마부대가 접수하였다. 북단장

의 유물반출작업은 한국화가인 이석호를 중심으로 조각가 유진명(兪鎭明)이 함께 조사하였고 실무자로는 최순우(崔淳雨)와 손재형이 동원되었다. 유물을 옮기기 위한 인민군의 성화가 이어졌지만 최순우와 손재형은 유물의 선별작업부터 여러 가지 구실을 들며 작업을 지연시키기 위해 애썼다. 나중에는 유물의 안전한 이동을 위해서는 완벽한 포장이 필요한데 전쟁 중이라 포장용 박스를 제작할 목수를 구하기 어렵다는 이유를 들며 시간을 벌었다. 결국 유물 포장이 시작될 즈음 9.28서울수복이 시작되었고 북단장의 유물들은 한 고비를 넘길 수 있었다.[4]

8월에 들어서자 B29의 서울 폭격이 매일같이 계속되면서 인민군들의 패색이 점차 짙어갔다. 이에 따라 인민군은 종묘 경내에 땅굴을 파고 북단장의 소장품을 비롯한 민간 소장품들을 이동시킬 계획을 세웠고, 밤낮으로 땅굴을 파는 작업이 진행된다. 그러나 인천상륙작전의 성공과 9.28서울수복으로 이어지는 판도에 따라 이 계획은 중단되었고 문화재의 북한행은 좌절된다. 열세에 처한 인민군은 마지막까지 궁(宮) 안에 참호를 파고 지뢰를 매설하는 등의 시가전을 준비했으며 서울탈환작전 당시에는 경복궁과 덕수궁 석조전(石造殿)에도 포탄이 날아들었지만 유물과 미술품은 다행히 큰 해를 입지 않았다.

남산 아래 일본 총독의 관저로 사용하던 시정기념관 건물에 자리 잡은 국립민족박물관[5]은 전쟁 중임에도 안전하게 보존될 수 있었다. 하지만 우리나라 최초의 시립박물관인 인천시립박물관은 인민군에게 접수되었다가 9월 15일 인천상륙작전을 위한 함포사격으로 인해 파괴되고 말았다. 그렇지만 불행 중 다행으로 인천시립박물관의 소장유물은 인민군의 명령에 따라 포장하여 분산 보관했기 때문에 건사할 수 있었다.

1931년 개성 자남산 남쪽에 개관한 개성박물관은 6·25전쟁과

함께 '개성인민위원회'의 관리로 넘어갔고 관장 진홍섭(秦弘燮)은 장
부와 수장고 열쇠를 빼앗기다시피 내놓을 수밖에 없었다. 그는 남은
유물이라도 지킬 요량으로 사택 앞마당에 구덩이를 파고 유물을 묻
었지만 전세가 바뀜에 따라 몸만 겨우 피할 수밖에 없었다.

> "박물관에 직격탄이 맞지 않는다는 보장도 없으므로 남은 유물이나마
> 안전조치를 아니할 수 없게 되었다. 9월 1일 밤 자정이 넘어서부터 사
> 택 앞뜰에 구덩이를 파기 시작했다. 위치의 비밀을 보장하기 위하여
> 필자와 직원 두 명, 그리고 사무실 천장 위에서 피신하고 있던 동리사
> 람 두 명(모두 후에 남으로 피신했다) 계 다섯명이었다. (중략) 텅 빈 진열
> 실을 그리고 매몰한 유물을 그대로 둔 채 개성을 떠났다."[6]

국공립 박물관들에 비해 비교적 존재가 미미했던 국립미술관은 일
제가 1907년 경복궁 건청궁(乾淸宮)을 철거하고 '조선물산공진회'를
위한 임시건물을 세웠다가 1939년 총독부미술관을 개관한 것을 광
복 이후 승계한 것이었다. 문교부 산하에 있던 이곳은 소장품수집이
라는 미술관의 기본업무보다 조선미술전람회와 각종 공모전, 대관전
시를 주로 했기 때문에 엄격한 의미로 보아 미술관이 아니었다. 따라
서 6·25전쟁으로 인해 큰 손실을 입을 만한 상황은 아니었다.

　서울수복 다음날인 9월 29일 이승만 대통령은 맥아더 장군을
앞세우고 수도서울탈환식을 거행하였고 연합군은 파죽지세로 북으
로 올라갔다.

　서울수복기념식을 거행하게 되기까지 38선 돌파를 UN군에게
제지받는 일도 있었지만 우리 땅에서 우리 군대가 기동하는 것을 누
가 막느냐는 이승만 대통령의 의지로 인하여 30일에 38선을 돌파하
라는 명령이 떨어진다.

　정부도 중국인민군이 개입할 기색을 짐작하고 있었지만 북진통

일(北進統一)이라는 과업달성을 위해 총력을 쏟았고, 11월 1일에는 신의주를 거쳐 중국의 국경선까지 밀고 올라갈 수 있었다. 바야흐로 6·25전쟁의 종전과 한반도 통일이라는 과업이 달성되기 일보직전이었다. 그러나 10월 중순부터 전선의 곳곳에서 눈에 띄던 중국인민군의 숫자가 갑자기 증가하면서 전황이 순식간에 달라진다. 중공군이 6·25전쟁에 참가하면서 갑자기 연합군에게 상황이 불리하게 돌아가기 시작했고 다시 서울을 내주어야 할지 모른다는 소문이 횡행했다.

　　한편 중공군의 개입 이전 국군이 평양에 들어감에 따라 평양박물관을 접수하기 위한 계획과 방법을 논의하기 시작했던 박물관 관계자들은 상황이 불리하게 돌아가자 다시 남한에 있는 소장품의 안위를 챙겨야 했다. 김재원 국립박물관 관장은 백낙준(白樂濬) 문교부장관을 세 번이나 찾아가 국립박물관과 덕수궁미술관이 소장하고 있는 문화재들을 소산(疏散)할 대책이 필요하다고 건의한다. 백낙준은 이승만 대통령에게 이를 보고하고 '소장품들을 부산으로 운반하기로 하고 극비로 속히 서울을 떠나게 하라, 부산의 안전처로 운반하되 민심이 동요치 않도록 비밀을 유지하라, 운반 도중의 보호에 최선을 다하되, 모든 기관이 협력하라'는 지시를 받는다. 김재원은 덕수궁미술관의 이규필(李揆筆) 관장을 만나 덕수궁미술관 소장품을 같이 소개해 주겠다고 제안한다. 9.28서울수복으로 전쟁이 끝나는 줄로만 알았던 이규필은 어찌 할 도리가 없어 덕수궁미술관의 소장품을 부탁할 수밖에 없었다.[7]

　　6·25전쟁 초기에 소장품을 소산하는 것은 급하게 닥친 일이라 속수무책이었지만 만일에 대비하여 소장품을 부산으로 소산하려는 이번 계획은 비교적 여유가 있었다. 미국대사관에서도 후일 미국 스미스소니언박물관(Smithsonian Museum)의 연구원이 된 유진 크네즈(Eugene I. Knez) 문정관이 트럭을 구해주었고 UN군도 군수물자를 싣고 올라왔다가 부산으로 내려가는 화물차를 내어주는 등의 협조를 아끼

중앙청 서울수복기념식장에서 이승만과 맥아더, 1950년 9월

지 않았다. 게다가 유물도 인민군의 반출계획으로 인해 포장하여 덕
수궁미술관에 보관하고 있던 터라 부산으로의 운반은 비교적 수월
하고 신속하게 이루어질 수 있었다.

1950년 12월 6일 박물관의 간부직원들과 가족을 비롯한 16명
은 국립박물관과 덕수궁미술관의 소장품과 함께 미군화물기차를 타
고 서울역을 출발하여 4일이 지난 10일 부산에 당도하였다. 그러나
이동 후에 대책을 강구하지 못했기 때문에 1차 소산 유물들은 일단
미국공보관 뜰 안에 있는 지하실에 넣어둔 다음 부산 관재청 창고를
얻어 옮겨갔다. 이곳은 부산 유일의 내화창고(耐火倉庫)인 4층 건물로
1층은 수위실 겸 창고, 2층은 강당 또는 전시실, 3층은 학예실과 서
무과, 4층은 직원들의 임시 기숙사로 사용하게 되었다.

국립박물관이 부산으로 피난 갈 때 서역(西域)유물들은 모두 박
물관의 진열관 2층 창고에 두고 떠났다. 그중에는 60여 면의 크고
작은 벽화들이 있었는데, 당시 베를린에 있던 미군정부에서 서울에
있는 비슷한 벽화의 안부를 동경에 있는 맥아더사령부를 통하여 물
어왔을 정도로 귀중한 유물이었다고 한다. 1951년 3월 27일 김재원
관장은 사람을 시켜 만사를 제치고 그 벽화를 가져오도록 지시한다.
그리고 서울에 남아 있던 박물관 수위의 도움을 받아 약 4주에 걸쳐
유물을 포장하고, 벽화를 2층에서 아래층으로 옮겨놓은 다음 미국대
사관의 협력으로 3대의 트럭에 싣고 서울역까지 옮길 수 있었다.

1951년 4월 12일 김재원, 최희순(崔熙淳, 최순우崔淳雨), 임헌진(林
憲眞), 이영락이 함께 서울로 올라와 남아 있는 박물관의 각종 도서를
포장하여 부산으로 이동함으로써 3차에 걸친 유물운송작전을 성공
적으로 마무리했다. 이들의 노력으로 두 차례의 서울수복을 거쳤음
에도 국립박물관과 덕수궁미술관의 소장품은 거의 완벽하게 보존할
수 있었다.

관재청 창고에는 미군 감독 하에 설립된 약품회사가 들어와 있

었는데 내화창고였다고 하더라도 특성상 항상 화재의 위험이 상존하고 있었다. 게다가 그 회사는 가솔린 스토브를 사용했는데 연료를 건물 입구에 있는 드럼통에 보관했다. 이는 자칫하면 사고로 창고 전체가 잿더미가 될 위험한 상황에 놓여 있는 것이었으므로 김재원 관장은 미군 소령에게 드럼통을 치워 달라고 수차례 요청하였으나 매번 소용이 없었다.

하다못해 김재원 관장은 문교부에 그 회사의 퇴거를 공문과 구두로 여러 차례 요구하였으나 번번히 묵살되었다. 그러던 어느 날 총리실에서 방문을 요청하는 전갈을 받고 가보니 그 약품회사의 미국 소령도 와 있었다. 김재원 관장은 미국 소령에게 아래층에 가솔린통이 있고 그 위에 한국 국보가 있으니 될 말이냐고 언성을 높이며 나가기를 요구했고 결국 회사를 퇴거시키는 데 성공한다.[8]

하지만 부산에서 2년여 동안 안전하게 보관했던 유물들이 1954년 12월 26일 화마에 휩쓸리는 일이 벌어지고 마는데, 서울로의 환도를 이틀 앞두고 벌어진 일이었다.

동아일보 1954년 12월 27일자 기사에 따르면, 26일 오후 6시 20분경 광복동 2가 3번지에 위치한 전기공사청부업을 하는 가정집에서 식모인 안순자 양이 촛불을 켜놓은 채 잠들었는데, 이로 인해 불이 붙어 삽시간에 용두산 동남쪽에 위치한 판잣집들이 전소된 것이다.[9] 그런데 연소된 건물 중에 6·25전쟁을 피해 피난 내려온 창덕궁 선원전(璿源殿)의 어진을 비롯한 구황실재산(舊皇室財産)을 보관하고 있던 부산국악원 창고건물이 포함되어 있었다. 이 화재로 인해 4천여 점의 황실 유물 중 3천500여 점이 소실되었으며 특히 신선원전(新璿源殿)에 봉안되어 있던 어진(御眞)이 대부분 잿더미가 되어버렸다.[10]

혼란의 와중에서 유물의 약 546여 점은 건사할 수 있었지만, 무엇보다 돌이킬 수 없는 것은 어진이었다. 1936년 신선원전에 봉안

된 어진의 숫자는 46점으로 전해지나 화재를 거치고 남아 있는 어진 은 〈태조어진〉(1900년 이모)과 〈영조어진〉(1900년 이모)을 비롯한 〈순 조어진〉(1900년 이모), 〈철종어진〉(1861), 〈익종어진〉(1936년 이모) 그리 고 영조의 20세 때 모습을 담은 〈연잉군초상〉이 전부였다. 그나마 도 용안(龍眼)이 남아 있는 것은 〈영조어진〉과 〈철종어진〉 단 두 점 뿐이었다.[11]

　　남은 유물들은 국립박물관의 유물이 보관되고 있는 광복동 창 고로 이전되었으며, 이 사고로 인해 전시(戰時)의 문화재 보호방식과 인식에 대해 염려하고 비판하는 목소리가 더욱 높아진다.

　　하지만 인공치하에서 김재원 관장과 이홍직 유물과장을 비롯한 박물관의 직원들이 문화재를 지키기 위해 나름의 노력을 기울였던 것은 사실이다. 이들의 노력에도 불구하고 역시 전시라는 상황 때문 에 대비책을 강구하기 열악했으며 유물을 지키는 일도 벅찬 형편일 것이 너무나 훤한 일이었다.

　　이런 실책에도 불구하고 부산 광복동 시대의 국립박물관은 1952년 금척리 고분을 발굴하고[12] '미술연구회'를 다시 시작하는 한 편 박물관 임시 전시실에서 《제1회 현대미술작가초대전》과 《신사 실파전》 등의 미술전람회를 개최하는 등 나름의 역할을 했다.[13]

　　이처럼 국가의 유물과 미술품들은 여러 사람들의 노력으로 일 부는 보호되었지만 개인 수장가의 소장품과 전국에 산재한 사찰을 비롯한 국보급 유물들은 대책조차 없이 전화(戰火)에 사라지거나 행 방이 묘연해진 것이 태반이었다. 오세창의 조언을 받아 많은 서화와 유물 들을 소장했던 수장가 박병래(朴秉來)는 1·4후퇴 당시 소장품을 땅에 묻고 피난을 떠났는데 1953년 돌아와 보니 도자기 안에 보관 한 서화의 대부분이 썩어 없어졌더라고 전한다.[14] 그러나 일부는 건 사하여 1974년 362점의 도자기 등을 국립중앙박물관에 기증하였다.

　　전형필의 보화각 소장품들은 9.28서울수복 이후인 1950년

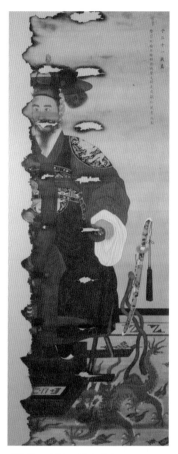

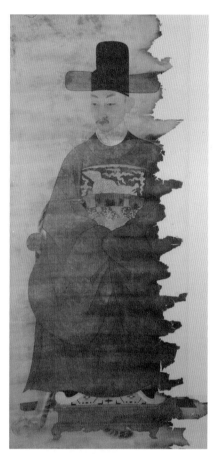

이한철, 조중묵, 〈철종 어진〉, 1861
비단에 채색, 202.3×107.2
국립고궁박물관, 보물 1942호

진재해, 〈연잉군 초상〉, 1714
비단에 채색, 150.1×77.7
국립고궁박물관, 보물 1491호

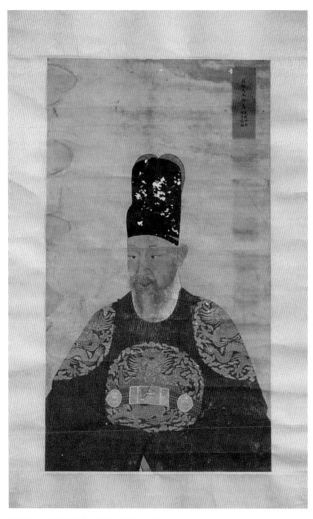

조석진, 채용신 모사, 〈영조 어진〉, 1900
비단에 채색, 110.5×61.8, 국립고궁박물관, 보물 932호

12월 5일 정부가 제공한 열차편을 이용하여 부산으로 소개되었다. 하지만 수장하고 있던 소장품의 숫자가 워낙 방대했기 때문에 모두 옮겨갈 수 없었고 서책과 서화, 도자기의 일부는 남겨둘 수밖에 없었다. 부산으로 옮겨간 유물들은 피난한 김승현이 세 들어 살던 부산 영주동의 일본인 부호 하자마[間] 별장에 보관했다.[15] 뒤이어 남하한 전형필의 가족은 울산 근처의 병영으로 갔는데 전하는 바로는 이때 전형필의 품 안에는 『훈민정음 해례본』이 들어 있었다고 한다.

전형필은 1953년 10월 영주동 하자마 별장에서 보관하고 있었던 자신의 소장품들을 다시 서울로 옮기는데, 열흘 후 하자마 별장은 화재로 인해 전소됐다. 전형필이 서울에 두고 와야 했던 소장품들의 피해도 막대하기는 말로 다할 수 없을 지경이었다. 12월 5일 부산으로 소산하지 못한 유물들은 중국 서화를 비롯한 서화골동(書畫骨董)이 주를 이루었는데, 특히 전적(典籍)의 피해가 막심했다고 한다.

> "어찌 꿈에나 생각했으리오. 6·25 동란의 참화를 입어 공들여 쌓은 금자탑이 산산이 흩어지고 정성들여 모아놓은 총서문고는 풍비박산이 되었다. 장서 목록과 카드는 산산조각이 났다. 3년 동안의 피난 생활을 마치고 북단장에 돌아오니, 아궁이 앞에는 당판진적(唐板珍籍)들이 불쏘시개 감으로 산더미 같이 쌓여 있고, 사방 벽과 뚫어진 창문에는 고 활자본(活字本)과 내각판(內閣版)[16]으로 도배를 했다. 청계천변 노점에도 내 장서가 나타나고 고물상 탁자에도 나의 애장본이 꽂히었다."[17]

1953년 환도 이후에야 전형필은 그렇게 흩어진 소장품 중 발견된 것을 다시 사들일 수 있었고, 북단장에 주둔했던 미군이 트럭에 실어 가져갔던 것도 소청하여 다시 찾아왔다고 한다.[18]

1953년 8월 정부가 다시 서울로 환도한 이후 9월에 들어서 박

물관도 다시 경복궁 자경전(慈慶殿)에 자리 잡았다. 하지만 이승만 대통령은 경복궁의 관리권을 '구황실재산관리총국'에 넘겨주고 궁은 궁으로 남아야 한다는 지시를 내린다. 고초 끝에 서울로 올라온 국립박물관이 졸지에 갈 곳이 없어진 것이다. 자리를 잃은 국립박물관이 갈 수 있었던 곳은 1954년 1월 남산 왜성대에 자리한 민족박물관이었다. 그러나 다소 옹색했던 외관의 2층 목조건물인 민족박물관은 박물관으로 기능하기에는 도저히 어려운 상황이었으며 서적과 비품조차 들어갈 자리가 없었다고 한다.[19]

덕수궁 석조전 일부가 포격으로 인해 부서졌기 때문에 정부의 주도로 5월 24일 보수공사에 착공하였고 시공은 반도호텔의 보수공사를 맡았던 공병대가 맡았다. 이러한 상황을 알고 있었던 김재원 관장은 직접 이승만 대통령에게 덕수궁 석조전으로 국립박물관을 옮겨줄 것을 건의한다. 정부도 이를 받아들여 공사가 완료되는 대로 국립박물관을 이전 개관했는데, 내부와 천정을 개조하고 지하실에는 강당을 설치하는 등 시설을 한층 개선하여 박물관의 면모를 일신할 수 있었다. 국립박물관은 1954년 11월부터 이전을 시작해서 1955년 6월 23일 덕수궁 석조전으로 완전히 이전한다. 이후 국립박물관과 이왕가미술관이 모호하게 병립하였으나 석조전에 대해서는 국립박물관이 주도권을 갖고 있었기 때문에 결국 이왕가미술관이 국립박물관의 눈치를 보는 형편에 이르렀다. 그리고 국립박물관은 1969년 7월 24일 이왕가미술관을 흡수함으로써 최초의 근대적인 미술관이었던 이왕가미술관은 소장품들을 국립박물관으로 이관한 뒤 문을 닫는다.

전쟁으로 인한 문화재의 피해는 박물관과 미술관에 소장된 유물로 그친 것이 아니었다. 전국에 산재한 사찰과 건축물은 도무지 피할 길이 없었기 때문에 피해를 고스란히 맞아내야 했다. 오대산 월정사(月精寺)와 양양의 낙산사(洛山寺), 신흥사 본말사(本末寺)가 전화로 소실되었다. 게다가 통탄하게도 수많은 문화재들이 외교관이나 군인

등에 의해 해외로 불법 반출되었다. 일례로 주한 이탈리아 대사관의 한 외교관은 고려청자 50점, 조선시대 분청사기와 청화백자 4점, 백자 촛대 등을 밀반출했으며 이 문화재는 2003년에서야 이탈리아 한국대사관의 중재로 그 후손들로부터 한국정부가 구입하는 과정을 거쳐서 돌아올 수 있었다.[20]

1 1966년 지금의 간송미술관으로 명칭을 변경했지만 본래의 이름은 전형필이
 자신의 집인 북단장에 1938년 개관한 보화각이라는 이름의 미술관이었다.
2 이경성,『어느 미술관장의 회상』, 시공사, 1998
3 최열, 앞의 책, pp. 275-276; 황수영, '불적일화', 〈불교신문〉, 2002. 10. 28
4 이흥우,『간송전형필』, 보성중고등학교, 1996
5 국립민족박물관은 국립민속박물관의 전신으로 조선민속학회를 만들고
 서울대학교에 인류학과를 개설한 민속학의 원조 석남 송석하(石南 宋錫夏)의
 열정으로 세워졌으나 그가 관장을 맡은 지 3년도 안 되어 고혈압으로
 세상을 떠나면서 활동이 미미해졌다. 이후 김호탁이 관장에 임명되어 명맥을
 유지했지만 이미 박물관으로서의 명성은 쇠퇴한 후였다. 1950년 서울탈환
 이후 정부의 전시 임시 행정 간소화 조치로 1950년 12월 12일 국립박물관에
 흡수되어 국립박물관 남산 분관이 되었다.
6 최열, 앞의 책, p. 277 ; 진홍섭, '개성박물관장의 회고',『개성』, 춘추예술사,
 1970
7 김재원,『경복궁 야화』, 탐구당, 1991
8 6·25전쟁 기간 중에 문화재 소산에 관해서는 국립중앙박물관의 초대 관장을
 지낸 김재원 관장이 직접 겪었던 일들을 회고하여 저술한 김재원,『박물관과
 한평생』, 탐구당, 1992;『경복궁 야화』, 탐구당, 1991;『동서를 넘나들며』,
 탐구당, 2005
9 '부산에 또 대화재!', 〈동아일보〉, 1954.12.27
10 '재로 화(化)한 국보', 〈경향신문〉, 1955.1.6
11 윤진영, '한국학 그림과 만나다, 화염 속으로 사라진 그리고 잊혀진 왕의
 초상화 - 불멸의 초상, 어진(御眞)', 네이버 캐스트, 2012.12.27
12 이경성, '新羅의 金尺金尺里古墳發堀餘滴', 〈경향신문〉, 1952.03.26
13 김재원,『경복궁 야화』, 탐구당, 1991
14 박병래,『백자에의 향수』, 중앙일보사, 1974; 최열, 앞의 책, p. 316
15 이흥우,『간송전형필』, 보성중고등학교, 1996; 최열, 앞의 책, p. 274
16 조선 시대에 규장각에서 펴낸 판본. 철주자(鐵鑄字)로 판을 짜서 박았는데
 책의 재료나 모양이 화려하며 여러 판본 가운데 가장 정확하다.
17 이흥우,『간송전형필』, 보성중고등학교, 1996 p. 240
18 이흥우, 앞의 책; 최열, 앞의 책, p. 316
19 김원용, '박물관의 이도', 〈조선일보〉, 1954.6.7
20 노형석, '고려청자 등 57점, 반세기 만에 국내로', 〈한겨레신문〉, 2003.3.27;
 최열, 앞의 책, p. 318

월북 화가들

광복이 6·25전쟁과 휴전을 거쳐 분단으로 이어지면서 한반도는 모든 부분에서 단절과 이산이라는 아픔과 아쉬움을 안게 되었다. 여기에는 특히 미술사도 예외가 아니었는데 일제 강점기와 전쟁, 분단 등으로 인해 유실되고 파괴된 미술품들은 한국 근·현대 미술사를 기술하는 데 적잖은 제약으로 나타나고 있다. 게다가 근·현대 미술사를 장식했던 작가들이 자의 혹은 타의로 월남과 월북이라는 상반된 길을 걷게 되면서 우리미술사는 반쪽의 미술사 또는 남한미술사에 국한되는 편향된 구조로 귀결된다. 지금까지 약 60여 년간 제대로 된 왕래와 공동연구가 없었던 탓에 북한미술에 대한 정보와 월북 작가들의 행적과 작품의 변화에는 접근할 길이 없었다. 간간이 북한미술을 취급하는 상인들을 통해 소식이 전해지는 경우도 있지만 어디까지 믿어야 할지 모르는 풍문 정도가 대부분이다.

　일본의 제국주의가 패망한 후 얼마 안 가 한반도는 미국과 소련의 협의에 따라 각기 남과 북으로 나뉘어 신탁통치되는 것으로 결론지어진다. 이에 대해 한반도 안에서는 좌, 우익이 대립하여 찬탁론과 반탁론을 극렬히 논쟁하기에 이르렀고 이것은 문화계 역시 마찬가지였다. 광복과 맞물려 설립된 '조선미술건설본부'가 와해된 후 재설립된 '조선미술가협회'는 자신들의 입장이 담긴 신탁통치 반대성명서를 발표하는데, 1946년 1월 1일 신문지면에 실린 이들의 성명서는

단호하면서 강한 어조를 띠고 있다.

> "...막부회의에서 신탁통치가 결의되었다는 소식은 ○○신의를 의심하
> 게 된다. 이것은 조선 민족 전체를 모욕하는 것으로 우리들은 ○○○○
> 를 배격하는 바이다. 우리들은 오직 조선의 완전독립을 의하여 미술가
> 로서 할 수 있는 최대, 최고의 노력과 투쟁을 할 것과 신탁통치는 결
> 사적으로 반대할 것을 성명하는 바이다. 따라서 군정청이 신탁에 협력
> 하는 한 종래로 군정청과 연락 혹은 해오던 모든 문호를 철회함을 명
> 언한다."[1]

미술인들은 해방을 맞이한 직후 '조선문화건설중앙협의회'의 산하에
'조선미술건설본부'를 조직하여 민족미술건설을 다짐했고, 전반적
으로 통일에 대한 기대도 크게 갖고 있었기 때문에 신탁통치 결정에
대한 분노와 한탄은 배가되었을 것이다. 또한 우리 민족이 다시 타
국에 의해 양분되는 것은 시대에 대한 위기의식을 급격히 가져왔을
것이므로 이러한 논의들이 거세게 나왔던 것은 당연한 움직임이라고
할 수 있을 것이다.

　불안한 정세 속에서 예술가들은 다시 자신들의 행보를 살피게
되었고 각자 처한 현실과 생각에 따른 선택을 해야 했다. 이에 대해
오지호는 『신문학』에 기고한 「해방 이후 미술계 총관」이라는 글에
서 세 가지 형태로 정의한다. 첫 번째는 반동적 경향이고 두 번째는
기회주의적 경향 그리고 마지막으로 진보적 경향이다. 오지호의 글
은 미술단체들의 움직임에 관해 이야기하고 있는 것이었지만 단체를
구성하고 있는 주체들이 미술인들이기 때문에 세부적인 움직임에 대
한 단서가 되어준다고 할 수 있다.[2] 더불어 1946년 11월 18일 『예
술통신』에 실린 「예술인의 북행 문제」를 살펴보면 당시의 예술인들
을 둘러싸고 있던 사회적인 상황이 좀 더 구체적으로 보인다.

"첫째, 이남에는 건국에 이바지하여 마음껏 일하고 싶은 장소가 없다. 극장은 통계가 말하듯 외국영화의 시장이 되고 민족 연극 수립의 관점이나 민중계몽의 견지에서 고려되고 있지 아니하다. (중략) 문화인, 지식인은 일할 장소가 없는 것이다. 회관도 없어서 가두에서 방황한다. (중략) 문화활동의 쌀인 종이는 모리배의 손에 있거나 문화단체로서 한 연의 배급을 받는 곳이 없을 만큼 (중략) 연구한 논문을 발표하고 창작한 예술품을 출판하고 대중에게 읽히기 위해 박어낼 하등의 불자도 보장되어 있지 않은 것이다. 문화인의 생활은 보장되어 있지 않다. 본국의 예술가, 과학자, 교수가 한 끼의 밥도 보장되어 있지 않은 곳에서 민족문화의 꽃이 피어낼 수 있을 것인가."[3]

광복 이후 문화인들이 처한 현실을 냉정하게 보고 있는 이 글의 내용이 월북한 화가들의 모든 상황을 대변한다고 할 수는 없지만, 당시 문화예술인들이 활동은 물론이거니와 생계조차 어려웠던 것은 자명해 보인다. 더하여 북으로 넘어간 예술가들이 많아 문화단체총연맹의 회원조차 유지하기 어려울 정도라는 이어지는 언급은 광복 직후 월북한 화가들의 수가 밝혀진 것 이상으로 상당했다는 것을 짐작할 수 있게 해준다. 그리고 이들 중 공산주의와 사회주의에 경도되어 있던 이념적 월북화가들은 대부분 이 시기에 월북한 경우가 다수인데 소련이 북한을 신탁통치함에 따라 발생한 자연스런 행보였을 것으로 생각된다. 그 밖에는 고향이 본래 북쪽인 경우로 당연하게 고향을 선택하여 돌아간 문화예술인의 경우가 있다. 광복 이후 1945년부터 1949년까지 월북한 문화예술인들은 다음과 같다.

1945년 11월 서양화가 한상익(韓相益), 1946년 7월 무대미술가 강호(姜湖) 8월 조각가 조규봉(曺圭奉), 10월 서양화가 김주경(金周經)과 건축가 김정수(金正秀), 만화가 임홍은(林鴻恩), 1947년 말 김경준(金京俊), 언론인 김무삼(金武森), 1948년 8월 『조선복식고』를 지은

이여성, 서양화가 길진섭(吉鎭燮), 이팔찬, 연극인 김일영(金一影), 영화촬영기사 박병수(朴倂洙), 1949년 중반 서양화가 윤자선 등이다.

1945년 월북한 한상익은 함경남도 함주에서 태어나 도쿄(東京)미술학교를 중퇴하고 서울 보성중학교 미술교사로 일하다가 광복 직후 이순종 등과 함께 '조선프롤레타리아미술동맹'(약칭 프로미맹)[4] 결성에 가담한 인물로, 자신의 고향으로 다시 돌아간 경우이다. 1950년부터 1955년까지 평양미술대학 교원으로 근무했으며 조선미술가동맹 함경남도와 강원도위원회 미술가로 활동했다.

광복 이듬해인 1946년 월북한 무대미술가 강호는 경남 창원군 진전면 봉곡리에서 소작농의 맏아들로 출생했다. 빈곤 때문에 제대로 수학하지 못했고 열세 살에 단신으로 일본에 건너가 빵집 심부름꾼이나 자잘한 배달 일을 하면서 고학으로 교토(京都)회화전문학교를 졸업했다. 재료를 살 돈이 없어 졸업 후에도 뚜렷한 작품활동을 하지 못했던 그는 귀국하여 서울에 있던 영화예술협회의 연구생으로 들어가 연출수업을 받게 된다. 1927년에 '조선프롤레타리아예술가동맹'(약칭 KAPF)[5]에 가입하여 김복진(金復鎭)의 뒤를 이어 미술부를 책임졌으며 영화부에도 관여했다. 동화극인 〈자라사신〉(1928), 〈소병정〉(1928년)의 무대미술과 영화 〈암로〉(1928년), 〈지하촌〉(1931년)의 연출과 주연을 하는 등 여러 분야를 넘나들며 활동했는데 영화 〈지하촌〉은 일제의 검열과 탄압으로 일반상영이 중지되는 수난을 겪었다.

강호는 월간잡지 『우리 동무』의 편집에도 참가했는데 이는 비합법적인 잡지였기 때문에 1932년 체포되어 3년간 수감생활을 했다. 출옥 후 서울에서 추방되어 부산에서 간판점 화공과 신문사 공보부원으로 도안과 연재소설 〈황진이〉(1935~1936)의 삽화를 그리면서 생활하였다. 공산주의자협의회사건[6]으로 1938년에 다시 체포되어 1942년 석방된 그는 이후 어느 곳에도 적을 두지 않고 독립적으로 활동하면서 연극 〈춘향전〉, 〈초봄〉 등 약 30여 편의 무대미술을

'청복 키노 일회작 『지하촌』 완성', 〈동아일보〉, 1931.03.11

담당했다. 해방 후 '남조선연극동맹'의 서기장으로 임명되고 1946년 동양극장에서 조선예술극장이 공연한 〈독립군〉의 무대장치를 맡았다. 7월에는 '조선연극동맹'에서 활동하다가 박헌영(朴憲永)을 비판하는 성명서를 송영과 박세영을 비롯한 예술인들과 발표한 후 월북했다.[7] 북한에서도 무대미술 활동은 꾸준히 이어갔으며 1950년대에는 조선화보사의 사장과 평양연극영화대학, 평양미술대학 무대미술 학부장과 강좌장을 지낸다. 6·25전쟁 당시에는 영화미술까지 영역을 확대하여 〈또 다시 전선으로〉를 비롯한 여러 편의 영화미술을 담당했다.

　　서양화가 김주경도 1946년 월북한 화가 중 한 명이다. 충청북도 진천군 문백면 사양리가 고향인 그는 신부님의 도움으로 서울 제일고등보통학교를 거쳐 1928년 도쿄미술학교 도화사범과를 졸업했고 귀국 후 오지호, 박광진(朴廣鎭), 심영섭(沈英燮), 장석표(張錫豹)와 함께 '녹향회(綠鄕會)'[8]를 조직하여 1929년 5월에 천도교기념관에서 첫 작품전을 갖고 호평을 받기도 한다. 광복 사흘 만인 1945년 8월 18일 '조선문화건설중앙협의회'[9]를 결성하고 미술건설본부 의장단에서 서양화부 위원장을 맡는다. 1946년 초반에 민주주의민족전선 교육문화대책 연구위원으로 이여성과 함께 활동하던 중 10월에 월북한 것으로 알려져 있는데,[10] 조각가 김정수(金丁秀)와 북한 영화미

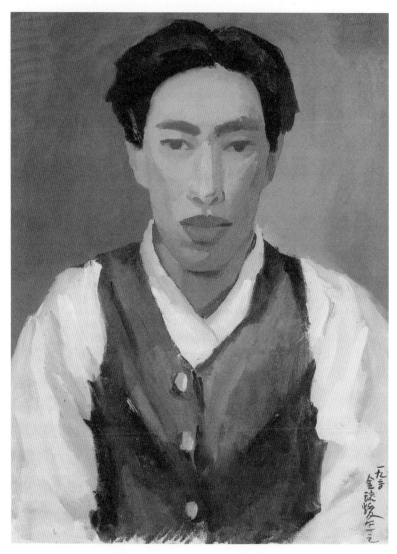

김주경, 〈자화상〉, 1930, 캔버스에 유채, 60.3×45, 동경예술대학 자료관

술의 대가 임홍은(林鴻恩)도 비슷한 시기 월북했다고 한다. 북한의 국장과 국기도안을 디자인했고 평양미술학교 창설에 참여하여 초대 교장을 지낸 후 1949년 학교가 대학으로 승격함에 따라 학장으로 승진하여 1958년까지 역임하였다.

인천 신화수리에서 태어나 도쿄미술학교에서 수학한 조규봉은 광복 직후에는 서울에서 김경승, 윤효중 등과 함께 '조선조각가협회'를 조직하고 1946년 '조선조형예술동맹'[11]에서 간부로 활동하다가 7월 '북조선임시인민위원회 강원도 해방탑 건설준비위원회'의 초청으로 북한에 간 후 중앙보안간부학교에 세워진 김일성의 동상을 제작한다. 이후 그는 북한에서 김일성의 동상을 비롯한 정치적 주제의 작품을 제작했으며 그렇게 제작된 동상은 북한 기념 조소물의 교본이 되었다. 앞서 1954년 월북한 조각가인 이국전과 〈김일성원수반신상〉을 합작했으며, 1958년에는 광복 직후와 6·25전쟁 때 차례로 월북한 김정수, 박승구(朴勝九)와 함께 〈중국인민지원군우의탑〉을 제작한다. 1951년 소련으로 유학했고 1956년 평양미술대학 조각과 과장, 1965년부터는 부장을 역임했으나 이후의 행적은 모호하다.

1947년에는 함북 명천에서 태어난 김경준은 1934년 일본에서 미술학교를 졸업하고 중앙일보사에 입사하여 삽화를 그리고 미술평론을 쓰는 등의 활동을 했다. 하지만 1936년 8월 베를린올림픽 마라톤 우승을 차지한 손기정(孫基禎)의 사진과 관련된 일장기 말소사건으로 신문사가 9월 5일부터 무기한 휴간에 들어가는 바람에 자리를 잃는다. 이후 그는 고향으로 돌아가 사회운동에 참여하다가 광복 직후에 서울로 돌아와 조선프롤레타리아미술동맹에 가담하여 좌익 활동을 했고 1947년 월북하였다. 1951년 조선미술가동맹 중앙위원회 위원으로 선출되었으며 문화선전성 문화국장, 평양미술대학 교무부학장을 1956년까지 역임했다.

1948년 대한민국정부가 남한에 단독으로 수립되자 화가 이쾌

대와 형제지간인 이여성은 북한행을 선택했다. 이여성은 독립운동과 사회주의 운동가로서의 이력뿐만 아니라 언론인, 출판인, 미술사가로서의 활약까지 남긴 걸출한 인물이다.

이여성은 1918년 중앙고등보통학교를 마치고 중국 남경으로 망명 후 진링대학교에 잠시 다니다가 1919년 길림으로 가서 둔전병(屯田兵)을 계획하는 등의 독립운동을 진행한다. 1919년 3·1운동 당시 조선으로 돌아와 대구에서 '혜성단'[12]을 조직하고 항일운동을 벌이다가 체포되어 3년간 복역한다. 이후 일본으로 건너가 릿쿄대학에서 수학하면서 사회주의 계열의 잡지인『대중시보』에 기고하는 등의 문필활동을 활발히 벌인다. 1922년(1921년?) 12월 도쿄에서 김약수(金若水), 변희용(卞熙鎔) 등과 함께 '북성회'[13]를 결성하고 기관지『척후대』를 편집했다. 이후 '건설사', '북풍회' 등으로 조직을 개명하면서 활동을 이어가다가 1925년 1월 '일월회'를 조직하고 기관지『사상운동』을 발간한다. 1944년에는 여운형(呂運亨)이 결성한 '항일비밀결사 건국동맹'에서 활동했고 1945년 8월 15일 조선건국준비위원회 선전부장에 선임되었으며, 같은 해 11월 여운형이 조직한 조선인민당에서 정치국장을 지낸다. 1946년 2월 좌익 세력의 통일전선체인 '민주주의민족전선' 중앙위원으로, 같은 해 11월 '사회노동당'에 참여하였으며 1947년 4월 사회노동당의 후신인 '근로인민당'의 중앙상임위원을 지냈다. 뿐만 아니라 이여성은 언론인으로서도 활발하여 동아일보 조사부장을 역임했다. 그는 문화적으로도 감각이 뛰어나고 미술에도 조예가 깊어 1935년에는 이상범과 2인전을 가졌으며 우리나라 최초로 패션쇼를 기획하기도 했다.

그는『조선복식고』,『숫자조선연구』,『조선미술사개요』,『조선건축』,『미술의 역사』등 여러 편의 저작을 남긴 미술사 분야의 선구자이기도 하다. 월북 이후 1948년 8월 황해도 해주에서 열린 남조선인민대표자대회에서 최고인민회의 대의원에 선출되었으며, 김

일성종합대학 교수를 지냈다. 북한 권력서열 77위 요직까지 올라간 이여성은 정치인이기 이전에 진보적인 지식인이자 민족주의자였다.

길진섭은 3·1운동 민족대표 33인의 한 사람인 길선주(吉善宙) 목사의 아들로 평양에서 태어났으며, 1932년 일본 도쿄미술학교 서양화과를 졸업한 뒤 서화협회 전람회에 참여하였다. 1934년 이종우, 장발, 구본웅(具本雄), 김용준(金瑢俊) 등과 유화단체 '목일회'(1937년 목시회로 개칭)[14]를 조직하였으나, 조선미술전람회를 등한시했다는 이유로 일제로부터 탄압을 받았고 1938년에 와해되었다. 1940년 서울에서 첫 개인전을 열었으며 광복 후 1946년 서울대학교가 미술학부를 설치할 당시 교수로 취임하고 조선조형예술동맹 부위원장, 조선미술동맹 서울지부 위원장 및 중앙위원장을 지내면서 미술계 좌파의 리더로 활동했다. 1948년 8월 해주에서 열린 남조선인민대표자대회에 남한미술계 대표로 참가한 후 북한에 정착했다. 북한에서는 1948년부터 대의원을 역임하면서 평양미술학교의 교원, 조선미술가동맹 중앙위원회 부위원장으로 활동하였는데, 1970년대 이후의 행적은 알 수 없으며 1980년 전후에 사망한 것으로만 전해진다.

부산 좌천동에서 출생하여 1948년 월북한 김일영은 무대미술가로 본명은 김우현이다. 김복진, 강호와 친분이 깊었으며 김복진이 운영하던 고려미술원 제1기 출신으로 해방 후 진보적인 연극 활동과 무대미술을 통해 자신의 창작의지와 이념을 구현하고자 했던 인물이다.

전북 임실에서 태어나 와세다(早稻田)대학 정경학부를 졸업한 박병수(朴秉洙)도 1948년 월북을 실행하였다. 그는 독학으로 그림공부를 하여 선전에 입상한 것을 계기로 작가의 길을 걷기 시작하였고 광복 이후 조선문화단체총연맹 전주시지부 부위원장으로 활동을 했다. 1948년 최고인민회의 대의원선거를 위해 남측 대표로 월북한 뒤 북한에 자리 잡았다. 그는 북한의 삼대 고전으로 꼽히는 작품[15] 중 〈꽃

파는 처녀〉 촬영감독으로 이름을 떨쳤으며 아들 박세웅도 영화 촬영
감독으로 활약한 것으로 알려져 있다.

1942년 일본 데이코쿠(帝国)미술학교를 졸업하고 광복 직후 서
울에서 경동중학교 교사로 재직하며 좌익계열인 조선미술동맹의 간
부로 활동을 하다가 북으로 올라간 윤자선은 조선미술동맹 현역미술
가로 평양건설대학에서 미술교원으로 일했다.

예술가들의 월북 사유가 모두 명백하게 밝혀지진 않았지만, 광
복 직후인 1945년부터 전쟁이 일어나기 바로 직전인 1949년까지
월북한 문화예술인들은 대부분 자의에 의해 자신들의 행보를 선택한
것으로 보인다. 반면 6·25전쟁이 시작된 1950년대부터는 좌익 활동
에 대한 탄압이나 부역행위 처벌을 피하기 위해 도망가듯 월북하는
예술인과 납북되는 예술인들이 생겨났다. 이 같은 양상은 9.28서울
수복 이후에 더 두드러졌으며 이 시기 월북한 문화예술인들은 1950
년 9월 소설가 박태원의 동생이며 화가, 미술사가인 박문원(朴文遠),
삽화가 정현웅(鄭玄雄), 미술사가 김용준, 정종여(鄭鍾汝), 화가 이석
호, 임자연(林子然), 유석연(柳錫淵), 엄도만, 배운성, 현충섭, 최재덕(崔
載德), 정온녀, 오지삼(嗚智三), 이쾌대 등이다.[16] 등이다. 이들 중 배운
성은 철저한 좌파였던 부인의 성화로 월북했다고 전해지며 이쾌대나
이건영 같은 이들은 1953년 6월 단행된 이승만 대통령의 반공포로
석방 당시 북한행을 선택했다. 조각가 조규봉은 북한이 기념조각과
동상들을 많이 제작하면서 조각가를 우대하고 일거리도 많다는 이유
로 월북했다. 하지만 김용준이나 길진섭 같은 이의 월북은 함께 활동
했던 동료들도 이해할 수 없다는 의견이 있다.[17] 1950년대 이후 월
북한 화가들의 월북 사유가 정확하게 밝혀진 경우는 극히 일부이며
대부분 이후의 종적은 분명하게 알려져 있지 않다.

정현웅은 서울시 종로구 출생으로 경성 제2고등보통학교를 졸
업했고 독학으로 서양화를 터득하여 열여덟 살에 조선미술전람회에

정현웅

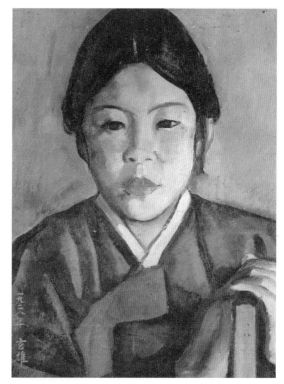

정현웅, 〈소녀〉, 1928
캔버스에 유채, 45×34. 유족소장

서 입선을 시작으로 여러 차례 수상하며 두각을 나타냈다. 생계를 위해 간판과 극단의 무대장치를 그리는 일도 했으며 1935년 동아일보사에 취직하여 전시회평을 쓰거나 삽화를 그리는 등의 활동을 한다. 1946년부터는 서울신문사가 발행하는 잡지인 『신천지』의 편집부장을 지냈으며, 동화책 『콩쥐팥쥐』(1949)를 출간하기도 한다. 광복직후 조선미술건설본부 서기장을 역임했으며 6·25전쟁 직후 좌익계열인 남조선미술가동맹 서기장으로 활동하다가 9.28서울수복 당시 월북하였다.[18] 월북 이후 고구려고분벽화 보존을 위한 벽화모사작업을 주도하였고 삽화와 출판미술 분야에서 활약한다. 국립미술제작소 회화부장, 물질문화유물보존위원회 제작부장, 조선미술가동맹 출판화분과 위원장을 역임했다. 그는 본래 서양화가였지만 1960년대 이후에는 수묵채색화로 방향을 선회하였고 1956년에는 조선, 불가리아 문화협정에 따라 불가리아를 방문하는 등의 활동을 했다. 말년에는 '만수대창작사 조선화창작부'에서 활동했고 1976년 폐암으로 사망했다고 전해진다.

미술비평계 최고의 논객이던 박문원도 북한으로 갔다. 서울에서 태어나 연희전문학교를 졸업한 뒤 일본 도호쿠(東北)대학에서 미학을 공부했으며 1946년 서울대학교를 졸업한 엘리트인 그는 좌익계열의 조선미술가동맹 부위원장, 조선미술동맹 서기장을 역임했다. 이후 남로당에 가입하여 서울시 문화부 총무과장 등으로 활동하다 검거되어 실형을 선고받았고 6·25전쟁 직후 출옥한다. 인민군체제하의 남조선미술가동맹 위원장에 선출되어 활약하다가 월북한다. 1951년에는 조선미술가동맹 부위원장과 조선미술출판사, 조선문학예술총동맹 출판사의 주필로 활동하였으며 1961년부터는 조선미술박물관 연구사로 있으면서 창작과 집필에 전념하였다.

이석호와 함께 전형필의 북단장 유물반출을 지휘했던 유진명은 일본에 유학하여 조각을 공부한 후 서울대학교 예술대학 미술학

부 강사, 홍익대학교 미술대학 교수로 재직하였다. 그는 좌익 활동 혐의로 세 차례 옥살이를 한 경력이 있었으며 1948년 남조선노동당에 가입했던 것으로 추측된다.[19] 인공치하에서 서울시미술동맹 조각반과 서울시물질문화보존위원회에서 활동하였고 9.28서울수복 당시 월북하여 물질문화유물보존위원회 학술부원으로 재직했다. 1952년부터는 현역미술가로 역사화와 한국전쟁을 소재로 한 작품을 발표하였다. 또한 천리마 동상 건립 등에도 참여하면서 혁명적인 주제의 기념비 등의 제작에 공을 세우고 공예, 특히 도자기에 많은 관심을 갖고 있었다고 한다.

미 군정청에 의해 체포되었던 기웅은 경남 김해 출신으로 어려서부터 그림에 소질을 보여 중학생 시절에 김복진을 사사한다. 일본 유학 후 귀국하여 일제의 압제에 착취당하는 노동자들의 모습을 묘사한 작품을 발표하면서 사회주의적인 성향을 드러냈으며 미술가열성대회를 통해 고희동과 장발을 규탄하는 일에 목소리를 높였다. 월북 후에는 인민군과 중공군이 협동으로 작전을 펼치는 광경을 담은 작품을 비롯한 사회주의적인 주제의 그림들을 다수 발표하면서 북한 미술계의 거목으로 자리한다. 1957년 조선미술가동맹 중앙위원회 유화분과 위원으로 선출되어 10여 년간 활동하였다고 한다.

기웅과 함께 수감되어있던 평북 창성 출신의 허남흔은 석방되자마자 시작된 6·25전쟁과 서울점령으로 인해 인공 치하에서 '남조선 영화인동맹' 서기장 대리 등으로 영화와 관련된 일에 종사하였다. 월북 이후 1952년부터 화가로 전향하여 1956년부터 1959년까지 평양미술대학 교수와 박물관장을 역임하였으나 1959년 이후 황해제철소 현지 파견 예술가로 좌천되었다.

개성출신인 김만형은 1939년 일본 데이코쿠미술학교를 졸업한 후 서울에서 활동하다가 광복 직후 좌익 계열인 조선미술동맹의 간부를 지냈다. 1949년 제1회 국전에 추천작가로 참가했으나 6·25전

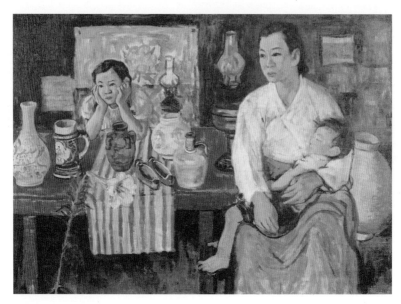

임군홍, 〈가족〉, 1950
캔버스에 유채, 96×126, 유족소장

쟁이 시작되고 인공치하의 북한문화선전성 산하 국립 서울미술제작
소의 소장으로 임명되었고 김일성 초상화 제작을 지휘하다가 월북했
다.

　이팔찬 역시 9.28서울수복 당시 월북하여 평양미술학교 교수와
조선미술동맹 현역작가로 활동하며 평양과 지방을 돌며 작업을 했다.
하지만 북한에서 그의 이름이 최근에야 거론되는 것으로 보아 월북
후 그리 순탄한 삶을 살았던 것 같지는 않다.

　인민군 치하에서 김일성 초상화를 그리는 노력동원에 앞장섰던
배재학교 교사 정종여도 9.28서울수복과 함께 월북하여 1952년 조
선미술가동맹 중앙위원회 위원과 집행위원을 차례로 지냈으며 1961
년부터 '문화예술총연맹중앙위원회' 회원으로 활동했다.

　임군홍은 광복 직후 조선미술동맹에 가담하였다가 옥고를 치루
기도 했는데 이쾌대 등과 함께 1947년 '조선미술문화협회'를 창립
했다. 임군홍은 인공치하 당시 국립서울미술제작소에서 김일성 초
상화를 그린 이력 때문에 월북을 선택한 경우이다. 6·25전쟁 중에는
북한으로 넘어가 문화선정성 소속으로 선전화를 그렸으며, 무대 미
술 및 영화 촬영소의 의상 디자인을 했다. 1961년까지는 문화선전
성 동부전선 연예대직판선전원, 조선미술가동맹 개성시 지부장을 지
냈다. 1970년대에는 조선화 기법을 새로이 익혀 조선화가로 전신했
고, 그간의 공로로 공훈예술가 칭호를 받았다.

　광복직후 서울에서 조선조형예술동맹 및 '조선사진가동맹' 결성
에 가담하여 좌익 활동을 펼친 현충섭은 경기도 포천 출신으로 독학
으로 유화를 공부했다. 6·25전쟁 직후 국립서울미술제작소 초상화반
반장으로 주로 김일성과 스탈린의 초상화를 제작하다가 월북하여 평
양 국립미술제작소와 농민신문사 등에서 유화 및 선전화를 제작한다.
이후 '경성공업미술연구소' 부장과 소장을 역임했으나, 1961년 평양
방직공장 현지파견 미술가로 좌천되었다.

　대구에서 소작농의 자식으로 태어나 홀어머니 슬하에서 자란 이순종도 어렸을 적부터 그림에 두각을 나타낸 인물이다. 그는 17세에 제작한 수채화가 조선미술전람회에서 입상한 것을 시작으로 화가의 길에 접어들었고 도쿄미술학교를 졸업한 뒤 배재학교와 경기중학교의 미술교사와 서울대학교 사범대의 교수로 출강했다. 조선미술가동맹 미술교육부 위원장을 역임하였고 조선문화단체총연맹의 후원으로 화신화랑에서 열린《조선미술가동맹 소품전》에 〈공위를 속개하라〉라는 작품을 출품하였는데 역사학자 이능식(李能植)은 작품의 화면 전체에 대담하게 사용된 적색이 의미깊은 상징을 나타내고 있으며 문제를 던진 작품이라고 평한다.[20] 이순종은 9.28서울수복 직후 월북하였다고 하며[21] 평양미술대학에서 후학을 양성하고 김일성의 혁명역사를 그리는 작업을 도맡아 하면서 북한에서 매우 중요한 화가로 인정받았다.

　김복진에게 사사하고 일본 니혼(日本)대학에서 공부한 조각가 이국전은 6·25전쟁 시기 홍익대학교에 재직 중이었으며 9.28서울수복 때 월북하여 '중앙미술제작소' 조각가와 평양미술대학 강좌장을 지냈다. 월북 조각가인 조규봉과 함께 〈김일성 원수 반신상〉(1954)을 제작하는 등 조각 부문에서 활동한 것으로 알려져 있다.[22] 1962년 『조선예술』에 「교시 실천 과정에서 조각 분야가 거둔 성과」를 기고하는 등의 활동을 하지만[23] 작품 성향이 '역사적 제한성'과 '주제적 형상적 면에서 자연주의적 경향이 농후하다'는 이유로 황해제철소 현지파견미술가로 밀려났다.

　김종태(金鐘泰)의 제자 엄도만은 서울출신으로 중학교 시절《서화협회 전람회》에 입상한 것이 계기가 되어 인쇄회사에 다니며 그림을 배웠다. 이후 유한양행의 도안사로 근무하면서도 그림을 놓지 않았으며 임군홍의 소개로 중국 한커우(漢口)로 건너가 미술광고사에서 간판과 선전화를 그리는 일을 했다. 6·25전쟁이 시작된 이후 서

울국립미술제작소 초상화반에 참가하여 활동하였으며 9.28서울수복 당시 월북했다.[24] 북한에서는 김일성의 초상화를 전담했으며 도서장정과 삽화 그리고 만화를 제작하는 출판 미술에 종사하였다.

이해성은 휘문중학교와 도쿄미술학교를 졸업하고 1943년 귀국하여 1945년 8월부터 무학중학교와 서울중학교에서 재직하다가 월북하였다. 평양미술제작소의 미술가로 활동했고 1952년부터 10여 년간 평양미술대학의 교원과 강좌장을 차례로 지냈다.

경남 산청에서 부유한 지주의 아들로 태어난 최재덕은 다이헤이요(太平洋)미술학교를 졸업하고 광복 직후 조선미술동맹에 참여했다. 조선미술동맹의 위원장이었던 윤희순이 1947년 5월 25일 병사하자 임원진의 구성을 개편하면서 총무부장에 임명되었고 9.28서울 수복 당시 월북하였다. 그는 1949년 제1회 국전에 추천작가로 참가하였고 같은 해 우익성향의 '국민보도연맹 미술동맹'에서 반공문화 학습을 받기도 하는데, 전하기로는 이념적인 성향보다 친구들과 어울리기 위해 참여했던 경향이 더 강했다고 한다. 월북 이후의 행적은 1961년을 끝으로 알려지지 않는다.

다이헤이요미술학교를 중퇴한 오지삼은 제주도 서귀포초급학교 교사를 거쳐 6·25전쟁 즈음에는 부천군 영흥면 선재리에서 인민위원장을 지내다가 월북하였다.

경상남도 거창 출신인 장만희는 서울로 올라와 제2고보(第二高普)를 졸업하고 일본 교토회화전문학교에서 염직을 전공하였다. 1938년 회사의 도안과에 들어가 명승고적(名勝古蹟)을 선전하는 선전화나 관광안내도 등의 도안을 담당했다. 그는 1940년대 일본의 산업미술을 선도하던 요네야마 스튜디오에서 일본 산업미술의 대가들과 어깨를 나란히 하면서 창작활동을 전개한다. 히다찌와 도시바의 카탈로그를 디자인했으며 1960년 북송선을 타고 북한으로 건너가 인삼술의 상표도안을 하는 등[25] 북한의 산업미술발전에 크게 기여했다.

강호의 조카이며 조각가인 김정수는 경남 창원에서 태어났다. 도안사로 재직하다가 니혼미술학교 조각과에 진학했으며 귀국 후 뚝섬에 위치한 한상근 요(窯)를 거쳐 윤효중의 대화숙(大和塾)미술제작소에서 일하면서 광복을 맞이했다. 이후 조선프롤레타리아미술동맹, 조선조형예술동맹의 간부로 활약했으며 1946년 조규봉, 이쾌대, 이석호 등과 함께 월북하였다. 1947년부터 문학수, 황헌영(黃憲永), 김석룡 등과 함께 평양미술대학에 재직하면서 20여 편의 논문을 발표하고『조선 조각사』를 집필했으며 북한의 조각을 주도한 교육자로 알려진다.

1900년 2월 11일 충청남도 공주군 사곡면 계실리에서 출생한 김규동은 일제 강점기에 서울과 논산에서 한의사로 활동했다. 1950년 월북하여 평양골약방 부원장, 적십자병원 고려과 과장으로 재직하면서 고려의학 박사학위를 취득하였다. 1955년 조선화인 〈금강산 삼선암〉을 국가미술전람회에 출품하면서 화가로서의 길을 걷기 시작했는데, 본격적으로 활동한 것은 60세를 전후한 10여 년간이다. 해방 전에 이석호, 정종여 등과 친분이 있었고 해방 후 서울에서 서예작품으로 미술전람회에 출품한 적이 있다.

김혜일은 수원 출신으로 독학으로 화가가 된 경우이다. 화신인 쇄소와 조선문화사에서 도안사로 근무했고 광복 이후 경향신문 사회부 기자로 근무하면서 좌익 활동에 참가했다. 6·25전쟁 도중 월북하여 조선예술영화촬영소에 들어가 〈피바다〉, 〈성황당〉의 영화미술을 담당하며 입지를 다진 작가이다.

임자연은 전라북도 순천군 순창면 출신으로 전통적인 화풍을 고수하여 북한에서 크게 대우를 받지 못했다. 그러나 평양미술대학교에 교수로 재직할 당시 학생지도에는 남다른 의지와 뛰어난 성과를 보였기 때문에 이석호나 정종녀와 동급의 작가로 인정받았다.

류석연은 서울 출신으로 아버지의 친구인 화가 이한복의 권유

로 다이헤이요미술학교에 진학했지만 중퇴하였다. 이후 1941년 도쿄의 혼고회화연구소에 진학하였는데 영화기사 일을 부업으로 하며 학비를 마련하기도 한다. 광복 후 정현웅 등과 함께 잡지 『동향』을 발간하였으며 월북 후에는 평양미술대학 교원, 평양수예연구소 제작부장으로 활동하였다.

이혜경은 일본에서 출생하여 일본인의 양녀로 성장한 인물이다. 1931년 동경여자미술학교 동양화과를 중퇴하고 1937년 남편과 함께 한국에 돌아와 최재덕의 집에 세 들어 살면서 작품활동을 했다. 조선미술전람회에서 일본 이름인 에비하라 사찌꼬[海老原辛子]로 활동하였고 매우 빈한한 삶을 살다가 9.28서울수복 이후 월북하여 화가로서 활동했다.

현재덕은 윤희순(尹喜淳)의 제자로 선전을 통해 데뷔하였고 1939년 서울 신세기출판사에 들어가 잡지 『신세기』의 삽화를 그리기도 한다. 이후 계속해서 출판미술에 관심을 기울이며 『똘똘이의 모험』 등의 아동물을 출판했다. 9.28서울수복 이후 월북하여 아동화 창작에 전념하였으며 1955년 이후에는 조선미술가동맹 아동미술분과 지도원을 역임하였다.

대구시 칠성동 출신인 박용달은 극장 간판을 주로 그리다가 일본으로 건너가 도안공으로 활동했다. 1937년 귀국하여 1948년까지 부인 조용자가 운영했던 무용단의 단장으로 있었으며 이후에는 '부민관미술제작소'를 운영했다. 6·25전쟁 기간 동안 국립예술극장 과장을 지냈고 9.28서울수복 때 월북하였다. 이후 국립미술제작소 미술가, 국립예술극장 무대미술가로 활동했는데 〈심청전〉이나 〈불사조〉 같은 작품을 통해 공훈예술가의 반열에 들게 되었다.

대구시 선산리에서 태어난 김용준은 1923년 고려미술원에서 이마동, 구본웅, 길진섭, 김주경 등과 함께 수학하였다. 그는 1924년에 중학생의 신분으로 제3회 조선미술전람회에서 〈동십자각〉이 입선

변월룡, 〈근원 김용준〉, 1953, 캔버스에 유채, 51×70.5

김용준, 〈동십자각(東十字閣), 건설이냐? 파괴냐?〉
크기 미상, 1924, 캔버스에 유채, 제3회 조선미전 입선작

하여 화제가 되기도 했다.

경성중앙고등보통학교를 거쳐 일본의 도쿄미술학교 서양화과를 졸업하고 1938년에는 수묵화를 제작하는 등의 다재다능함을 보였지만 귀국 후 서화협회 전에 몇 차례 출품한 것 외에는 화가로서의 활동은 눈에 띄지 않는다. 오히려 신문, 잡지에 미술비평과 시론을 기고하면서 유명세를 얻었으며, 1948년에는 자신의 글을 모은 『근원수필』을 출간하고 다음해에는 『조선미술대요(朝鮮美術大要)』를 출간하여 문인이자 미술사학자로서 입지를 다진다. 그의 문장은 아름답고 고아하며, 소박하면서도 곡진하기로 이름났으며 그의 책인 『조선미술대요』에 대해 미술사학자 황수영(黃壽永)은 "민족미술에 대한 뜨거운 사랑이 책 구석구석에 따뜻이 숨어 있으며 김용준이 각 시대의 미술의 성격과 그 아름다움을 여지없이 보여주었다"고 극찬했다.[26] 광복 후 서울대학교 예술대학 미술학부 창설에 참여한 후 강사로 활동하다가 국대안(國大案)파동[27]으로 인해 동국대학교로 자리를 옮겼으나 6·25전쟁이 발발하자 서울대학교 미술대학의 학장으로 취임했다. 김용준은 이때 자신의 좌익적인 성향을 보이는데 당시 서울대학교의 학생이었던 성두원이 인민의용군에 입대하기 직전 열린 강좌에서 들은 김용준의 발언은 다음과 같다.

"나는 이제껏 예술가나 과학자는 생활을 객관적으로 관망하고 자기식으로 생각하면서 정치에 관여해서는 절대로 안 된다고 여겨왔고 또 그렇게 살아왔습니다. 그러나 이것이 전적으로 잘못되었다는 것을 새삼스럽게 늦게나마 깨달았습니다. 조국이 있고서야 예술도 꽃필 수 있고 예술이 인민의 사랑을 받고서야 진정한 가치를 발양시킬 수 있지 않겠습니까. 이 시각부터 나의 사색, 나의 붓대, 나의 열정은 조국과 인민을 위한 한길에 모두 바치겠습니다."[28]

김용준은 9.28서울수복 때 교원대열을 인솔하여 부인 진숙경, 딸 석란과 함께 월북한다. 이후 조선미술가동맹 조선화분과위원장과 평양미술대학 교수를 거쳐 과학원 고고학연구소 연구원으로 재직하며 미술사 연구를 이어갔으며 1962년 평양미술대학 예술학 부교수로 복직하였고, 1967년 세상을 떠난 것으로 알려져 있다. 북한에서도 저작활동은 활발히 했으며 『조선화의 채색법』과 『조선미술사』, 『단원 김홍도』 등을 남겼다. 탈북자 성혜림(成惠琳)에 의하면 김용준이 김일성의 사진이 실린 신문을 훼손한 일로 단죄가 두려워 자살했다고 하는데 확인된 사실은 아니다.

북한은 서울을 점령한 뒤 1950년 7월 전시동원령을 발동하였고 인민의용군을 조직하기 위한 준비를 시작한다. 인민의용군의 조직은 북한이 남한을 점령하고 가장 먼저 구체화하고 심혈을 기울인 계획이기도 했다.[29] 북한은 '무장대오를 강화하여 남한민중을 전쟁 승리를 위한 투쟁에 적극적으로 조직 동원하고, 미국과 이승만 정권을 더욱 고립 약화시키는 획기적인 계기로 의용군을 조직한다'는 목표를 공표하고 곧이어 의용군 모집사업을 위한 상설기구로 '인민의용군조직위원회'를 조직했다. 그리고 의용군입대자들의 단기군사정치훈련을 위하여 서울을 비롯한 주요도시에 훈련소를 설치한다.[30]

의용군의 모집은 대중을 대상으로 하고는 있었지만 가장 먼저 목표가 된 것은 좌익 활동가들과 전향자들이었고 일반인들에게는 군중심리를 적극 활용하여 선전했다. 그리하여 적게는 10만에서 많게는 40만 명의 사람들이 지원을 하게 되는데,[31] 표면적으로 자원이라 할지라도 사실은 반 강압적이거나 생계를 위해 입대하는 경우도 많았다. 그리고 이들 중에는 9.28서울수복 이후 월북한 화가들이 포함된다. 당시 월북한 화가들의 이력을 세부적으로 나눠보면 미군정 시절 좌익 활동으로 인해 검거나 도피 등의 경력을 지닌 사람들과 인공치하의 국립서울미술제작소 등에서 활동하며 인민군 공식조직의

선봉에 섰던 자들로 나뉜다. 이 중 후자의 경우는 바로 월북을 하거나 빨치산에 들어가 활동을 하다가 월북한 이들이 있는데, 그중에는 빨치산 토벌로 인해 생을 마감한 사람도 있다.

또한 부역사실에 대한 처벌이 두려웠기 때문에 인민의용군에 자진 입대한 뒤 월북한 화가들과 1953년 이승만 대통령이 단행한 반공포로 석방 당시 자의적으로 북한을 선택한 화가들도 있다.

함경북도 경성군 대향리 출신으로 서울여자사범학교의 미술교원이었던 윤형렬(尹亨烈)은 학내에서 좌익성향의 전시를 개최한 것 때문에 해직된 후 도피생활을 했다. 그러던 중 6·25전쟁이 시작되었고 인민의용군에 입대한 다음 1951년 조선미술가동맹에 소환되어 활동하다가 월북한다.

한상진도 광복 이후 이화여자대학교에서 서양미술사를 강의했고 『조선미술사개설』(1961)로도 유명하며 인민의용군으로 입대하여 월북하였다. 이후 북한 당국에 의해 일본에서 미술사학을 공부하고 평양미술대학에서 교수로 재직하면서 『중국미술사(1)』(1964), 『조선미술사(1)』(1965), 『석굴암조각』(1959) 등의 성과를 이룩했다.

김건중(金建中)은 함경남도 홍원군에서 태어났고 일본문화학원에서 공부했다. 광복 이후 서울에서 중학교 교사로 일하던 중 인민의용군으로 자진 입대하여 강원도 일대의 전투에 참여하였다. 1951년 제대한 후 청진에서 조선미술가동맹 함경북도 위원회의 연구생으로 활동하면서 판화부문에서 두각을 나타냈고 1958년부터 함북일보사에서 편집자와 미술가로 10여 년간 근무했다.

이지원은 도쿄미술학교를 중퇴했으며 청주에서 교사로 재직하던 중 6·25전쟁을 맞았다. 조선미술가동맹 충청북도 부위원장과 미술제작소장으로 김일성 초상을 제작하는 선전미술대 역할을 하였으며, 1950년 9월 인민의용군에 입대하였다. 1954년 제대 후에는 조선미술가동맹 출판화분과 지도원, 1955년에는 황해북도위원회 위원

장을 역임했으며, 러시아의 레핀미술학교에서 유학한 박경란과 결혼했다.

한명렬은 전라북도 익산군 오산면 출신으로 중국 오상현 안가소학교를 졸업했다. 홍익대학교 미술대학 재학 시절 학비문제로 어려움을 겪어 배운성, 유진명, 이응노(李應魯)의 도움을 받기도 했다. 6·25전쟁이 시작된 후 인민의용군으로 입대하여 1954년 제대하고 신의주 법랑공장에서 미술가로 활동했으며 1976년부터 평안북도 미술창작사에서 활동했다.

이성은 서울 출신으로 일본에서 중학교를 졸업하고 귀국하여 가난한 어린이들을 교육하는 일에 종사하다가 김복진이 세운 고려미술연구원에 등록하여 그림공부를 시작하였다. 이후 다시 일본에 건너가 다이헤이요미술학교 조각학과를 졸업했으며 중국을 거쳐 다시 서울로 돌아왔다. 6·25전쟁이 시작되고 경기상업고등학교 교장으로 재임하다가 인민군대의 입대선전포스터와 표어, 만화를 제작하는 일에 열중하였고[32] 인민의용군에 입대한 후 평양미술학교 교수로 차출되어 1951년 월북하였다. 이후 조선미술가 동맹 현역미술가로 활동하였다.

경상북도 칠곡군 출신인 이쾌대는 휘문고등보통학교와 데이코쿠미술학교를 졸업하였다. 1941년 동경에서 이중섭, 최재덕 등과 '조선신미술가협회'를 조직하여 새로운 미술에 관심을 기울였다. 광복 후에는 조선조형예술동맹 회화부 위원과 조선미술동맹의 서양화부 위원장에 선출되어 좌익계열 미술인들을 이끌었으며 1946년에는 성북동에 '성북회화연구소'를 개설한다. 1947년을 전후하여 조규봉, 김정수, 이석호와 함께 북조선임시인민위원회 강원도 해방탑 건설준비위원회의 초청을 받아 북한에 방문했다.[33] 1946년 김병기가 남한 행을 위해 평양에서 해주로 이사할 때 안전을 위해 이쾌대가 동행해주었다는 증언으로 미루어 보아, 이쾌대는 1948년 정부 수립

이전까지 해방탑 건립을 이유
로 비교적 자유스럽게 북한에
다녔던 것으로 생각된다. 이
쾌대는 북한에서 이념적인 선
전화만을 그릴 것을 강요하는
것에 대해 큰 실망감을 느낀
후에 북한 미술을 비판적으로
평가하는 글을 발표하는 등의
자주성을 보이기도 한다.

1948년 〈해방고지〉 앞에 선 이쾌대

　　이후 좌익 노선의 조선미
술동맹에서 이탈하여 이인성,
김인승, 남관(南寬) 등 18명의 작가들과 함께 정치성을 배제하고 민
족미술의 기치를 내건 '조선미술문화협회'를 조직하는 데 주도적 역
할을 한다. 1949년 창설된 《제1회 대한민국미술전람회》에 추천작
가로 참여했으며, 1950년 한국문화연구소가 주최한 국방부장관 직
속의 반공문화투쟁기관인 '50년 미술협회'에서 김환기, 남관과 함께
대표위원을 맡기도 했다. 그러나 1950년 6·25전쟁 발발 당시 이쾌
대는 병환 중인 어머니를 두고 피난을 떠날 수 없었고 서울에 남아
정치적 전향을 강요받고 재건된 조선미술가동맹에서 김일성과 스탈
린의 초상화를 제작할 수밖에 없었다. 그런 와중에 다시 국군에 의해
서울이 수복되자 미술동맹에 가입해서 김일성의 초상화를 그린 것이
부역으로 판명되었고, 보복이 두려웠던 나머지 결국 북한으로 가기
위해 인민의용군에 자원입대한 것이다. 운명은 그를 낙동강 전선으
로 내몰았고 그곳에서 체포되어 부산 100수용소 제3지대를 거쳐 거
제도 포로수용소에 수감된다. 하지만 포로수용소에서도 그의 재주를
알아본 미국인 소장의 도움으로 그림을 계속할 수 있었다고 한다.[34]
이쾌대는 1950년 9월부터 포로교환협정이 체결된 1953년까지 수

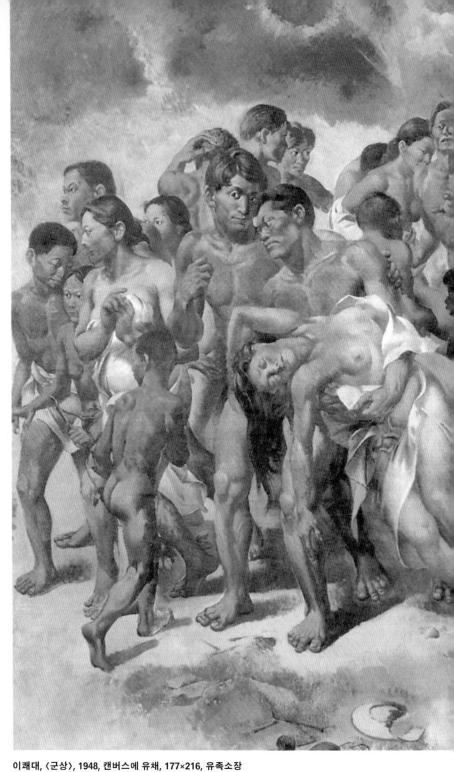

이쾌대, 〈군상〉, 1948, 캔버스에 유채, 177×216, 유족소장

감되어 있었지만, 이준(李俊)과 김재원의 회고에 의하면 수감 중에도 미군장교와 함께 1953년 부산 광복동 국립박물관에서 열린 《제1회 현대미술초대작가전》을 관람하러 오는 등 꽤나 자유스러운 생활을 했던 것으로 보였다고 한다.

> "인상에 남는 것은 이때에 포로수용소에 갇혀 있던 월북한 화가 이쾌 대라는 사람이 수용소의 미군 장교와 같이 얼굴을 보인 것이다."[35]

또한 이준은 부산의 금강다방에서 이쾌대를 만나 북한행을 만류했다고 하는데 이쾌대는 결국 1953년 6월 8일 포로교환협정이 체결된 후 실시된 포로 교환에서 자의로 북한행을 선택했다. 그러나 거제도 포로수용소에 수감되어 있었던 1950년 11월 11일 서울에 있는 가족들에게 보낸 편지를 보면 그가 왜 북한행을 선택했는지 여전히 의문이 남는다.

> "오래간만에 내 소식을 알리게 됩니다. 9월 20일 서울을 떠난 후 5, 6일 동안 줄창 걷다가 국군의 포로가 되어 지금 부산 100수용소 제3수용소에 있습니다. (중략) 신병을 앓는 당신은 몇 배나 여위지 않았소, 안타깝기 한량없소이다. (중략) 이곳의 美人수용소 소장이 미술을 이해하는 분이기 까닭에 화용지와 색채도 구해 주었습니다. (중략) 아껴둔 나의 색채 등은 처분할 수 있는 대로 처분하시오. 그리고 책, 책상, 헌 캔버스, 그림들도 돈으로 바꾸어 아이들 주리지 않게 해주시오. 전운 (戰雲)이 사라져 우리 다시 만나면 그때는 또 그때대로 생활 설계를 새로 꾸며 봅시다. 내 맘은 지금 우리집 식구들과 모여 있는 것 같습니다."[36]

이쾌대는 다른 작가와는 달리 월북 후 활동 소식이 거의 없는데, 작

품 활동에 관해서는 1958년 제작한 13미터 높이의 우의탑 벽화에 대해 "나는 이와 같이 벽화에 대한 광활한 전망을 눈앞에 그리고 있다"라는 소감과 함께 제작과 관련된 내용을 자세히 기록으로 남긴 것이 전부이다. 그 밖에는 자강도 강계시에서 재혼하였고 1987년 사망한 것으로 알려졌으며 1960년대 이후 북한 사회주의의 형상화라는 새로운 '주체미술'에 동의하지 않았기 때문에 민족허무주의라는 명목으로 숙청한 것으로 추정된다.

이쾌대와 마찬가지로 1953년 포로 교환 당시 북한을 선택한 이건영도 독특한 존재이다. 이상범의 아들인 그는 청전화숙(靑田畫塾)에서 아버지에게 사사하였다. 청운보통학교를 졸업하고 경신중학교를 중퇴한 뒤 동화여자상과학원에서 미술교사로 일하면서《조선미술전람회》에 여섯 차례 출품하였다. 1946년 박문여자중학교 미술교사, 인천시립극단장을 거쳐 경성전기공업중학교에서 교사로 일하며 조규봉과 함께 박응창의 '인천미술인동인회'에 참여하는 등 활발히 활동했다. 1948년 김기창, 이석호, 정종녀 등과 함께 동양화연구소를 열어 미술을 가르쳤으며, 좌익계열의 조선미술건설본부에 참가하고 1949년 좌익 활동 혐의로 구금되었다가 6·25전쟁으로 석방되었다. 1950년에는 국방부장관 직속의 문화투쟁기관인 한국문화연구소가 주최한 '50년 미술협회'에 참여했다.[37] 이건영은 20대 초반인 1944년《결전미술전(決戰美術展)》[38] 일본화부에 〈전차대〉를 출품했으며 1945년 어린이 잡지『소국민』에 폭격을 준비하는 일본공군을 묘사한 〈출격을 앞두고〉를 그렸다. 또한 국방헌금 모금을 위한《조선남화연맹전》과《반도총후미술전람회》에 출품하였고 '국민총력조선연맹'이 조직한 '증산총력위문대'에 선발되어 참여한 이력으로 인해 광복 후 친일논란에 휩싸이기도 했다.

이상범의 첫 번째 부인의 소생인 이건영은 새 어머니와의 갈등으로 사사건건 아버지에 맞섰다고 한다. 따라서 어쩌면 그의 좌익성

향과 행동이 보수적인 아버지에 대한 저항에서 비롯된 것이 아닐까 하는 생각도 해본다. 이건영은 6·25전쟁이 시작되고 인공치하 시절 서울국립미술제작소에서 복무했는데 대부분의 대원들이 9.28수복과 함께 월북행을 택한 데 반해 그는 인민군문화선전성 파견작가로 차출되어 충청남도를 중심으로 활동하다 1953년 체포, 투옥되었다.[39] 당시 포로수용소에서 이건영의 그림재주를 눈여겨본 미군 장교들 덕분에 그림은 계속 그릴 수 있었으며 시화전(詩畫展)이 열리고 있는 부산의 한 다방에 미군과 함께 나타나 가족들의 안부를 묻기도 했다고 전한다.[40] 이후 1953년 포로교환 때 스스로 북한을 택하여 월북한 뒤 '건축미술제작소'에서 미술가로, 조선미술가동맹 조선화 분과 지도위원으로 평양과 지방에서 활동했다.[41]

　　월북한 화가들 중 일부를 제외하고는 대부분 행적이 모호하거나 불우하게 생을 마감했다고 전해진다. 많은 문화예술가들은 6·25전쟁 직후 남로당 숙청의 회오리 속에서 미제 스파이 등의 혐의로 사형을 선고받아 총살당했고 김일성의 권력 강화를 위해 1962년 단행된 대규모 숙청바람에 휩쓸려 협동농장으로 추방당했다.

　　북한 화가들에게 주어지는 이념은 '노동자, 농민에게 충실히 복무하는 혁명적 예술인'으로 정의되는데 이 같은 흐름은 이미 광복 후 북한을 신탁통치하고 있었던 소련과 북한정부의 문화정책에서 예상된 것이었다.[42] 김일성의 교시(敎示) 이후 북한미술은 전통적 화법의 사회주의적 사실주의에 바탕을 둔 주체미술만이 존재하며, 전통적인 수묵화나 수묵담채화는 조선시대의 양반 착취계급이나 즐기던 반(反)인민적 그림으로 비판되었다. 그 결과 섬세한 묘사와 선명한 필치의 채색화인 조선화가 일방적으로 발전했다. 전언에 의하면 풍경화에 초가집을 등장시키는 것조차도 인민의 낙원과 배치된다는 이유로 자아비판을 해야 했다고 하니 정도가 짐작이 간다. 그러나 사실 알고 보면 이 같은 현상은 비단 북한만의 문제는 아니었다. 남한

에서도 장욱진이 그림에 붉은색을 사용했다거나 이중섭이 화면 중앙에 굴뚝을 그린 연유로 당국에 불려 다녀야 했던 비문화적인 현상이 있었다. 정치적 이념에 의해 예술가의 표현이 통제되는 현상은 남북한 양측에서 공공연히 빚어지고 있는 상황이었던 것이다.

또한 국가에 의해 예술이 폭압되는 상황은 다른 예술장르 역시 마찬가지였는데 북한에서는 문학을 '근로자들을 공산주의적으로 교양하며, 온 사회를 혁명화, 노동계급화하는 데 복무하는 수단'으로 규정하였다. 이에 따른 북한 문예정책의 기본은 '사회주의적 사실주의' 창작원칙과 당적 지도로 요약하고 사회주의 사실주의란 민족적 형식에 사회주의적 내용을 담는 것을 원칙으로 하는 혁명적 문학예술의 창작방법으로 정의되었다. 여기서 사회주의적 내용이란 당성(黨性), 계급성, 인민성을 지향하는 것을 의미한다.

북한의 문학·미술·음악·연극·영화 등 모든 문예활동은 이러한 '사회주의적 사실주의' 원칙과 당의 지시와 통제에 따라 당의 이익과 견해를 정확히 반영하도록 요구받고 있다. 따라서 많은 작가들이 자신의 예술관이나 미학보다는 이념에 충실하게 봉사하는 작품에 집중할 수밖에 없었으며 월북 후의 작품들을 도판으로 접하면 초기의 화풍과는 매우 다른 형태를 띠고 있는 것도 특색이라면 특색이다.

1 '미술협회도궐기', 〈중앙신문〉, 1946.1.1; 최열, 앞의 책 p. 84
2 최열, 앞의 책, pp. 84~85; 오지호, '해방 이후 미술계 총관', 〈신문학〉,
 1946.11
3 최열, 앞의 책, p.116; '예술인의 북행문제', 〈예술통신〉, 1946. 11. 18
4 1945년 9월 15일 창립된 단체로 일제시대 조선프롤레타리아예술동맹
 재건을 내걸고 조선미술건설본부가 수행하는 민주주의 민족혁명노선의
 불철저성을 비판하며 반동미술을 배격하고 프로미술 건설을 지향했다. 여기서
 반동미술은 부르주아 착취계급의 독점미술이며 프로미술은 프로계급의
 사상과 애정을 통한 계급미술이다. 이들은 혁명투쟁에 적극 참가할 것을
 제창했으며 자유롭고 계급성 없는 사회주의 사회예술을 제시하였다. 이후
 조선미술동맹으로 개편을 거치고 공장과 가두에서 선전미술활동을 활발히
 펼쳐나가지만, 구성원들이 적고 영향력이 낮았기 때문에 한계가 있다.
5 1919년 3·1운동 이후 러시아혁명의 영향으로 사회주의 사상이 광범위하게
 확산되면서 등장한 프롤레타리아 문예운동단체이자 한국 최초의 문학예술가
 조직이다. 1922년 9월 30일 종로에서 결성대회를 열고 중앙위원장에 한설야
 서기장에 윤기정 미술분야 상임위원에 강호, 이주홍, 박진면, 추민 이춘남을
 선출했다. 1926년 『문예운동』을 발간하고 '예술운동의 볼셰비키화'를
 주장하며 전문적·기술적 전국동맹으로 만들 것을 제안하였으나 조선총독부의
 재조직 중지, 검거사건, 역량부족 등으로 실행되지 못하였다. 1927년에는
 『전선』, 『집단』 등의 발간을 계획했으나 원고 압수, 검열 등으로 발행하지
 못하였다. 1931년 8~10월에는 조선공산당협의회사건과 연루된 '카프
 1차사건'을 겪는데 도쿄에서 발행된 『무산자』의 국내 배포와 영화 〈지하촌〉
 사건으로 김남천 등 11명의 동맹원이 체포된 것이다. 이 사건을 계기로
 조직활동이 정체되었다가 1933년부터 '신건설사 사건'으로 이기영, 한설야,
 윤기정(尹基鼎), 송영 등 23명이 체포되는 2차 검거사건을 겪으면서
 급속도로 와해되기 시작하였다. 이후 일제로부터 직접적으로 해산 압력까지
 받은 지도부는 1935년 5월 해산계를 제출함으로써 공식적으로 해체하였다.
6 "조선공산당 공산주의자협의회사건으로 치안유지법 및 출판법 위반으로
 피검된 17명과 미체포자 18명, 종로서로부터 경성(京城)지방법원
 검사국으로 송치됨"
 -〈동아일보〉, 1931.10.6; 『일제침략하 한국36년사』 9권, 국사편찬위원회, p.
 910 (한국사데이터베이스 http://db.history.go.kr)
7 월북한 미술인들을 비롯한 북한 예술가들에 대해서는 리재현,
 『조선력대미술가편람』, 문학예술종합출판사, 1999; 이구열, 『북한미술
 50년』, 돌베게, 2001; 국가지식포털, 북한지역정보넷 www.cybernk.net
8 리재현, 『조선력대미술가편람』, 문학예술종합출판사, 1999; 이구열, 『북한미술
 50년』, 돌베게, 2001
9 1945년 8월 18일 제1차 회의를 개최하고 "일제의 야만적이고 기만적인

문화정책의 잔재를 소탕하고 침윤된 문화반동에 대해 대책 없는 투쟁을 전개하며 문화에 철저하게 인민적 기반을 완성하기 위해 본건적, 특권계급적, 반민주적, 지방주의적 문화요소와 잔재를 청산하기 위한 투쟁, 세계문화의 일역으로 민족문화의 계몽과 앙양을 위한 사업, 문화전선에서 인민적 협동의 완성을 기하여 강력한 문화 통일전선의 조직, 이상방책에 준한 각 부내의 구체적 활동을 위한 활발한 우의적(友誼的)논의를 전개한다"는 '문화 활동의 기본적 일반 방책에 의하여'라는 문건을 발표한다. 9월 18일 연합군 환영과 해방기념을 위한 행렬을 주관하고 10월 6일 '민족반역자를 소탕하라', '모든 권력을 인민에게로'라는 포스터를 가두에 부착하는 등의 활동을 벌인다.
-조선문화건설중앙협의회서기국, '문화 활동의 기본적 일반 방책에 의하여', 〈문화전선〉, 창간호, 1945.11

10 최열, 앞의 책

11 조선미술가협회 대표를 맡고 있었던 고희동이 이승만의 비상국민회의에 참여한 사실에 대해 비판이 제기되고 이승만의 정치활동에 반발하여 정현웅, 길진섭, 김기창, 김만형, 이쾌대, 윤희순, 최재덕, 김정수, 조규봉을 비롯한 미술가 32명이 탈퇴하여 1946년 2월 28일 결성하였다. 이후 회원이 89명에 이르는 대규모 조직으로 발전하였고 대부분 식민지 시대부터 활동한 중진급 미술가들이었다. 산하 단체로 독립미술협회, 단구미술원, 청아회, 조선조각가협회, 조선공예가협회를 두었다. 1946년 11월 조선문화단체총연맹 산하에 있던 또 다른 미술조직인 조선미술가동맹과 통합되어 조선미술동맹으로 재출범하였다.
-최열, 『한국현대미술운동사』, 돌베개, 1991

12 1919년 4월에 대구 계성학교(啓聖學校) 학생들이 중심이 되어 조직한 비밀결사대이다. 혜성단의 만세시위 계획은 발각되어 실패하고 말았지만, 각종 독립운동 관련 문서를 인쇄·배포하여 독립 의식을 고취하는 데 일조하였다.

13 일본 도쿄에서 유학생들을 중심으로 결성된 단체.

14 1934년 이종우, 구본웅, 김용준, 백남순, 이병규(李昞圭), 황술조(黃述祚), 길진섭, 장발, 송병돈(宋秉敦) 등이 주축이 되어 결성된 단체이다. 같은 해 화신 백화점에서 창립 회원 작품전인 〈목일회 양화전(牧日會洋畵展)〉을 개최했다. 이들은 모더니즘 미술은 곧 동양주의미술이라는 기치로 현대서양미술과 조선의 전통미술은 동일한 원류를 지닌다는 의식으로 1920~30년대 미술계의 동양주의 중심에 섰던 단체이다. 조선총독부가 주최하는《조선 미술 전람회》의 보수성에 대항하였다. 목일회는 단체의 이름이 불온하다는 이유로 금지당하여 잠시 해체했으나 1937년에 명칭을 목시회(牧時會)로 바꾸어 활동을 재개했다. 제3회 전람회에서는 양화동인전(洋畵同人展)이라고 다시 이름을 바꾸었으며, 전시 체제로 접어들면서 활동을 중단했다.
-기혜경 "목일회 연구", 『미술사논단』 12호 (2001); 박슬기, "문장의미적

이념으로서의 문장: 김용준의 예술론을 중심으로",
〈비평문학〉제33호(2009, 9)

15 〈피바다〉,〈한 자위단원의 운명〉,〈꽃 파는 처녀〉

16 이석주(李奭柱), 임군홍, 이순종, 이해성(李海成), 구본영(具本英),
 황영준(黃榮俊), 서돈학(徐敦?), 조각가 이국전과 박승구, 유진명, 배우
 이혜경(李惠卿), 박용달, 아동미술가 현재덕, 임신(林愼), 김혜일, 기웅,
 김진항, 손영기, 허남흔(許南昕), 이병효, 이지원(李智遠), 채남인(蔡南仁),
 윤형렬(尹亨烈), 김기만, 조준오, 정창모(鄭昌謨), 김재홍, 한상진(韓相鎭),
 지달승(池達勝), 조관형(趙寬衡), 방덕천(邦德天), 홍종원, 변옥림,
 송영백, 주귀화, 김장한(金長漢) 안상목(安商穆), 장성민, 성두원, 1951년
 이성(李成), 1953년 이건영

17 김기창의 회고에 의하면 김용준이나 정현웅, 길진섭 같은 작가들은
 6·25전쟁이 시작되기 전까지는 좌익적인 성향을 전혀 드러내지 않았다고
 하며 장우성 역시 그렇게 기억하고 있다. "내가 아는 한 김용준도 굉장한
 자유주의 신봉자였다"
 -월전 장우성, '북으로 간 예술가들 (4)동양화기들',〈경향신문〉, 1988.12.03

18 최리선, "鄭玄雄의 작품 세계 연구", 서울대학교 고고미술사학과
 석사학위논문, 2005 ; 김복기, '출판화 역사화에 일가 이룬 선전 특선작가',
 〈월간미술〉, 1990, 7

19 리재현, 위의 책; 최열,『한국현대미술의 역사 1945~1961』, 열화당, 2006

20 이능식, '미의식의 향로',〈현대일보〉, 1946. 7.24; 최열, 위의 책, p. 137

21 리재현, 위의 책

22 박미화, "국립현대미술관의 조각 소장품 수집의 방향",『현대미술관연구』
 제10집 (1999)

23 이구열, '분단 50년, 월북 미술인 68인의 행적',〈월간미술〉, 1998.8.

24 리재현, 위의 책

25 이구열, 위의 책, p. 270

26 황수영, '조선미술대요',〈자유신문〉, 1949.8.17

27 1946년 미군정이 경성제대의 후신과 전문학교 몇 개를 통합하여 국립
 서울대학교의 설립을 추진하자 좌·우익이 찬반으로 갈려 충돌한 사건이다.

28 리재련, '성두원',『조선력대미술가편람』, 문학예술종합출판사, 1999; 최열,
 앞의 책 p. 273

29 배경식, "민중의 전쟁인식과 인민의용군",『역사문제연구』통권6호(2001.6.),
 역사문제연구소

30 인민의용군을 조직할 데 대하여(조선민주주의인민공화국 군사위원회 제4차
 회의에서 한 결론, 1950년 7월 1일),『김일성전집』12, 조선로동당출판사,
 1995, 76~77; 배경식, 위의 글, p. 60

31　당시 인민의용군의 지원현황 집계는 공식적으로 남아 있는 기록이 없으며
　　10만에서 40만으로 추정될 뿐이다. 이는 북한군이 서울을 점령한 후 UN군과
　　한국군이 다시 탈환하는 기간이 길지 않았기 때문에 모집과, 정비, 현황파악을
　　하는 등의 일반적인 절차가 어려웠을 것으로 생각된다. 또한 전세에 따라
　　인원에 많은 변동이 있었을 것으로 짐작되지만 그것 또한 이동하며 전투를
　　치르는 성격상 정확한 숫자를 집계하기에는 무리가 있었을 것으로 생각된다.

32　최열, 위의 책

33　조규봉, 김정수, 이석호, 이쾌대는 강원도 해방탑 건설준비위원회의 초청으로
　　북한에 갔다가 이석호와 이쾌대는 다시 돌아왔다. 최열, 위의 책, p. 116

34　최열, 위의 책, p. 311; 이준 외 좌담, '화필로 기록한 전쟁의 상흔',
　　〈월간미술〉, 2002. 6

35　김재원, 앞의 책; 최열, 앞의 책

36　이쾌대, '한민 모(母)보오', 1950.11.11 (수용소에서 보낸 편지); 김복기,
　　'월북화가 이쾌대의 생애와 작품', 『(월북화가)이쾌대전』, 신세계미술관,
　　1991

37　이에 대해 김병기는 50년 미술협회의 근본취지는 좌익성향 미술인들의
　　잠적과 월북을 막기 위함이었으며 참여작가 가운데 반 이상이 좌익성향의
　　작가였다고 밝혔다.
　　-김병기 구술, 윤범모 정리, '북조선미술동맹에서 종군화가단까지',
　　〈가나아트〉 11호(1990.1-2); 최열, 앞의 책, p. 251

38　1944년 군국주의(軍國主義)를 찬양하고 전쟁 분위기를 고취하기 위해
　　개최된 미술 전시회이다. 1944년 3월 10일부터 10월까지 총독부 미술관에서
　　약 8개월간 개최되었으며 황해도 해주부와 경기도 등 지방에서도 전시되었다.
　　7월 31일에는 총 216점의 입상작에 대해 출품작 시상식도 거행하였으며
　　조선총독부의 적극적인 지원을 받아 경성일보가 주최하였고, 조선군사령부
　　보도부, 조선총독부 정보과, 국민총력조선연맹, 조선미술가협회가 후원하였다.
　　분야는 양화부와 조소부, 일본화부로 나뉘었다.
　　-친일인명사전편찬위원회, 『일제협력단체사전 - 국내 중앙편』,
　　민족문제연구소, 2004

39　리재현, 위의 책

40　이승만, 『풍류세시기』, 중앙신서, 1977

41　이외에도 월북한 작가로는 김삼록, 최도렬(崔道烈), 김종윤, 윤자선,
　　황영준(黃榮俊), 박승구(朴勝龜), 박문원, 황동연, 최창식(崔昌植),
　　김익선(金益善), 최시협, 허영, 박상락(朴相洛), 김행식, 한명렬, 황태년,
　　안상목, 홍종원, 리한조, 김종렬, 표세종(表世鍾), 최남택, 장재식(葬在植),
　　김종수, 박래천, 박경희, 김순영, 조정구, 김주현 등이 있으며 월북 작가들의
　　2세들도 미술인으로 활동하고 있는 것으로 알려지고 있다.

42　"1922년 소련에서는 혁명러시아 미술가협회가 결성되어 사회주의 혁명미술의

기본논리를 발전시켜 나갔으며, 1934년에는 제1차 소비에트작가회의에서
미술 및 문학예술 전반의 창작방법으로 사회주의 리얼리즘 준칙이
채택되었다. 그 내용은 현실에 충실한 역사적 구체적인 묘사와 현실을 혁명적
전개로써 표현하며 예술적 표현과 사회주의 정신에 있어서 이데올로기의 혁신
및 노동자의 사상적 개조라는 과제가 일치할 것이었다."
-이구열,『북한미술 50년』, 돌베게, 2001, p. 27

6·25전쟁과 북한미술

김일성은 이미 대한민국을 남침(南侵)할 계획을 철저히 준비하고 있었다. 4월 1일 국립건설자금은행을 창립하고, 같은 달 15일 인민경제발전채권 발행을 결정하는 등 전쟁비용을 마련하는 동시에 집요하게 남침을 계획 승인할 것을 소련과 중국에 요구했다. 1950년 1월 스탈린이 남침을 승인하자 중국도 남침에 따른 군사 지원에 동의하였고, 6월 18일 전투태세 완료를 위한 비밀명령을 하달한 다음 6월 25일 남침을 감행하였다. 그리고 전쟁 중인 7월 1일에 전시총동원령을 선포한다.

오랫동안 남침을 준비해 온 김일성은 문화, 예술분야가 가장 효율적인 사회주의 체제 선전선동의 수단이라는 것을 간파하고 있었다. 따라서 그는 '대중성', '인민성'의 기치 하에 사회주의 리얼리즘(socialist realism)의 규범에 입각하여 작업하는 비(非)전문 미술 신인들을 양성했다. 나아가 전쟁 준비의 일환으로 선전 선동과 북한 내 공산체제의 안정적인 고착을 위한 신인들을 발굴, 육성할 목적으로 1947년 9월 16일 평양미술전문학교를 건립하고 미술가들을 양성하기 시작하였다. 평양미술학교가 설립되고 북한 정권은 프롤레타리아(proletarian) 출신의 작가를 발굴 육성함과 동시에 기성작가들의 의식과 태도를 '인간정신의 엔지니어', '생산자로서의 작가'로 변모시키는 작업을 적극 추진하였다. 또한 프롤레타리아 출신 작가의 출현이

스탈린과 김일성

남침하는 인민군

요원하다고 판단되는 시점에는 기성작가들을 보다 적극적으로 개조하기 위해 현지 파견을 일상화하였다. 그러나 평양미술대학에서 졸업생이 배출되기 전부터 북한미술계에는 미술연구소와 미술제작소 등에서 수학한 다수의 비전문 신인미술가가 배출되고 있었으며, 이들은 체제성립기에 급증한 미술제작 수요를 이미 감당하고 있었다.

위와 같은 과정에서 자유로운 개성을 구가하는 예술가의 모습은 자취를 감추었고 미술의 평가기준은 질에서 양으로 대체되었다. 이러한 흐름은 1950년대 후반 도식성 논쟁과 관련하여 역풍을 맞기도 하지만 체제 정착기인 1960년대 이후 적극적으로 계승되어 오늘날 북한미술 양식이 가진 특징의 기초가 되었다.[1]

북한은 6·25전쟁기간 중 인력보존을 위해 대학을 지방으로 소개하고 국가건설에 필요한 전문 인력양성을 위해 수천 명의 인재를 선발하여 소련과 동구권으로 유학을 보냈다. 이 같은 사업은 광복직후부터 6·25전쟁 중까지 이어진 것으로, 교육사업의 방침인 '교육의 지속'과 '핵심인력의 보전', 그리고 전후 복구인력 확보를 위한 수단이었다. 이 방침에 따라 6·25전쟁 중에 소련 레핀미술대학(Repin academy of art)에 유학한 이는 박경란, 지청룡, 김린권(金麟權) 등이다. 이외에도 레닌그라드와 모스크바에 유학한 학생들이 있었던 것으로 보이는데 백병순, 김창균(金昌均), 리재학 등의 이름이 발견된다.[2]

북한은 1950년 조선 문학예술총동맹이 주관한 제3차 전체대회에서의 결정대로 문학과 예술인들이 공장, 광산, 농촌, 어촌 등지의 근로자들 속에 들어가 생동하는 현실 속의 전형적인 새로운 인간형을 형상화하도록 독려했으며, 근로자들 속에서 신인들을 발굴, 육성을 지속했다.

같은 해 열린 《제3회 문학예술축전미술전람회》 이후 미술가들은 8·15해방 5주년을 기념하고자 김일성의 조국해방전쟁승리업적을 역사적 주제로 삼아 대작들을 그렸다. 더불어 사회주의 리얼리즘의

정착과 수립을 위해 북조선 미술동맹중앙위원회와 각 지구위원회는
미술가들의 사상, 정치수준제고와 미술가로서의 이론 및 실기습득을
위한 사업으로 강연회, 연구회 등을 개최하였다. 특히 중앙문화회관
에서 소련미술가 E. 이바노브(E. Иванов), 마카로프(Макаров), 휘노게노
프 등의 지도하에서 진행된 연구회는 소련미술의 습득과 사실주의적
창작기법 확립에 기여를 했다.[3]

 이렇게 양성된 미술가들은 6·25 전쟁동안 포스터와 삐라 제작
외에 선전선동을 위한 그림을 제작하고 종군화가로 빨치산 유격대에
서 활동하거나 소속된 각종 동맹에서 일했다. 특히 이데올로기 전쟁
이었던 6·25전쟁에서 심리전 수단으로 중요한 역할을 수행했다.

 6·25전쟁이 발발하고 북조선 미술동맹은 산하기관 미술가들의
창조사업을 전시체제로 전환하는 명령을 하달했고 선동선전용 포스
터와 만화 등을 그리게 했다. 그 결과 1950년 9월말까지 3개월 동
안 포스터 30점, 만화 280점 등이 제작·출판된다. 이에 따른 선전과
작품의 보급을 위한 전람회가 북한 각지에서 개최되었는데, 유화, 소
묘, 삽화 등을 포함한 《선전미술전람회》는 평양지구에서 4회, 청진
지구 3회, 원산지구 3회 등 모두 21회 총 191,945명이 관람한 제법
큰 규모의 전시였다.[4]

 또한 우수 예술가들로 '이동 예술관'을 구성하여 공장, 광산, 농
촌 어촌 및 산간벽지를 다니며 노동자들의 건설의욕을 고취하는 한
편 애국주의적인 생활정서도 함양시키고자 했다.

 6·25전쟁을 전후해서 제작된 주요 선전화를 살펴보면 정관철
의 〈통일된 조선인민 만세〉(1950), 이수오의 〈보라, 민주기지 북반
부의 민주건설을〉(1950), 유현숙의 〈모든 것을 전선에로, 모든 것을
승리를 위하여〉(1952), 정현웅의 〈미제의 인민학살〉(1952), 문학수
의 〈조옥희 영웅〉(1952), 임홍은의 〈미제를 최후 한 놈까지 격멸소
탕하자!〉(1952) 등이 있다. 이 같은 작품들은 전쟁을 선동하고 승리

의 확신을 심어주고자 하는 작품들이다. 또한 정종여의 〈농민들 속
에 계시는 위대한 수령님〉(1951), 이성화의 〈위대한 수령, 김일성원
수〉(1953) 등 김일성을 신격화하고 우상화하는 작품들이 주종을 이
뤘으며 이를 통해 북한 정권에게 예술과 그림은 선전선동이 수단이
었음이 분명하게 알 수 있다.

1951년 6월 30일 김일성은 「우리 문학예술의 몇 가지 문제에
대하여」를 통해 인민의 애국심과 인민군의 영웅성의 형상화를 지시
하였다. 나아가 미국을 제국주의 침략자로 규정한 다음 그 침략에 맞
서 싸우고 있다는 점을 강조하고 인민들에게 미제 침략자들의 만행
을 폭로하는 문제를 제기하는 한편 모든 예술이 체제선전을 위해 봉
사할 것을 요구했다. 때문에 현재까지도 북한의 미술은 6·25전쟁의
체제 선전과 이념 강화라는 기조아래 접근하고 있는 것이다.

북한의 6·25전쟁 미술은 거개가 '침략자' 미국을 비판하는 내
용이 주를 이룬다. 전쟁에서 패배하거나 포로가 된 '나약한 미군'이
나 북한군 포로를 비인도적으로 다루는 '잔인한 미군'의 모습, 그리
고 이에 굴하지 않는 '인민군용사'들의 모습을 그렸다. 북한 최고의
화가로 일컬어지는 문학수의 〈조옥희 영웅〉(1952)은 미군의 포로가
된 여성유격대원을 그리고 있다. 화면 중심에 강하게 묘사되어 있는
조옥희는 매서운 눈초리를 통해 미국을 향한 증오의 감정과 미군의
잔인함을 강한 명암대비를 통해 드러낸다. 정관철의 〈월가의 고용병
들〉(1953)도 월가의 자본주의자들이 군인들을 전쟁터로 내몰고 자본
가들은 돈벌이 정신이 없다는 내용이다. 포로가 된 미군들은 공포로
인해 북한주민들의 증오에 찬 눈빛을 마주하지 않으려고 한다. 승리
자인 북한주민과 패배자인 미군이 화면의 좌우에 배치되어 극명한
대비를 이루고 있다.

북한은 치밀하게 전쟁을 준비하고 6·25전쟁을 일으켰지만 결국
많은 피해를 자초하고 패배나 다름없는 결과를 낳았다. 하지만 김일

성은 전후복구와 패전의 책임을 빌미삼아 연안파 무정(武貞)과 남로
당파 박헌영(朴憲永), 소련파 허가이(許哥而) 등을 숙청하고 자신의 독
재체제를 강화하는 데 이용했다. 또한 미국을 주적으로 하는 반미주
의를 통치 이데올로기로 활용하면서 패전의 책임을 전가하고 자신의
권력을 공고히 하는 계기로 활용하는 기민함을 보였다.

 1951년 4월 15일 외무상 박헌영이 유엔에 6·25전쟁의 평화적
해결을 요청하여 7월 10일부터 개성에서 휴전회담이 시작되었다. 그
런 가운데 김일성은 6월 30일 전체 예술가들을 격려하여 17명의 작
가, 시인, 극작가들이 전선에 종군하였고 '공화국 영웅들과 인민군대
의 모습'들을 작품으로 형상화하는 한편 일군의 작가들은 공장, 광산,
농촌에 파견되어 후방 노동자들의 애국적 삶을 작품으로 남기고 있
었다.

 이와 관련하여 1950년부터 제작된 주요 작품을 나열하면 김익
성의 〈청진상륙도〉, 김하건의 〈증산이다! 또 하나의 비료산은 솟으
라〉, 림백의 〈휴식하는 항일유격대〉, 선우담의 〈조국방위의 힘〉, 정
관철의 〈보천보 풍경〉, 정보영의 〈출전〉 등이 있다.

 한편 소설가 김남천은 〈락동강 계선에서〉, 김북원은 〈해방된
조치원에서〉, 김사량은 〈대전 시가전〉, 남궁만의 〈금강도하〉, 이태
준의 〈해방된 서울에서〉, 〈전선은 대구를 향하여〉 리용악의 〈나만
이것을 점하라〉, 〈원쑤의 가슴팍에 땅크를 굴리라〉 임화의 〈모두
다 전선으로〉, 〈너 어느 곳에 있느냐〉, 〈한 전호 속에서〉, 〈흰 눈을
붉게 물드린 나의 피우에〉, 박팔양의 〈싸우는 우리의 힘을 원수 너
에게 보여주마〉가 창작되었다.

 전쟁 중이었던 관계로 공식적인 미술전시회는 열리지 않았지만
1951년 3월 남과 북의 미술동맹이 조선미술동맹으로 통합된다. 이
시기의 작품으로는 길진섭의 〈정찰〉, 탁원길의 대작 〈조선인민군과
중국 인민지원 군의 협동작전〉, 정종여의 〈출진〉, 〈진격〉, 〈2차로

서울을 해방한 인민군〉, 문학수의 〈영웅 김광수 동무의 전투〉, 박
문원은 〈감옥해빙〉, 정현웅은 〈최영장군〉과 판화 〈고지점령〉, 〈포
로〉 등을 손영기는 〈밭가리〉를 남겼으며, 임홍은은 포스터인 〈승리
를 향하여 앞으로!〉, 〈목포로! 부산으로! 제주도로!〉, 탁원길 〈미제
고용병들을 격멸 소탕하자〉, 정관철 〈피로써 맺어진 형제〉, 〈인민군
장병들이여! 원쑤를 갚아다오!〉, 〈통일된 조선인민 만세!〉, 〈모든 것
을 전선에서 모든 것을 승리를 위하여〉, 김진항은 〈전선에 보내자!
땅크와 비행기와 함선을〉, 조각가 문석오는 〈인민군대 진격〉, 유진
명은 〈녀성 빨찌산〉, 〈녀성 로동자〉, 〈녀성영웅 리순임 간호장〉을
제작했다. 이때 최승희의 딸인 발레리나 안성희와 이히조 등은 안동,
여수 등 최전선에서 종군하며 위문공연을 펼쳤다.

　1952년에 들어서자 모든 문화예술인을 '전선에로!', '모든 것을
전쟁의 승리를 위하여'라는 기치아래 전선에 투입하여 전장을 경험
하고 이를 토대로 전쟁의 승리를 위한 선전선동 작품을 집필, 제작
하도록 독려했다. 수많은 미술인들도 낙동강까지 종군하여 인민군의
활약상을 작품화했다. 특히 림백의 〈청년들이여, 미제침략자들을 물
리치기 위하여 전선으로〉는 손꼽히는 선전화이며 유화인 〈1950년
6월 26일 아침〉도 남겼다. 정종여는 〈바다가 보인다〉, 〈전선 수송〉
을, 정현웅은 수채화로 〈미제의 인민 학살〉을 그렸다.

　1953년 2월 8일 인민군 창건 5주년에 김일성은 전쟁 패배의
책임 대신 최초의 '원수(元首)'가 되었다. 같은 해 6월 8일 국가건설
위원회가 신설되었으며 7월 27일에 휴전협정 체결로 6·25전쟁은 잠
정 종식된다. 이때부터 북한의 문화예술은 '전후 인민 경제 복구 건
설'에 동원되었고 미술가들은 이를 위해 '인민들의 애국적 노력투쟁
모습'을 주제로 약 200여 점의 작품을 제작했다. 이 시기 제작된 작
품이 문학수의 〈평양시 복구 건설을 지도하시는 김일성원수〉, 〈혁
명의 위대한 수령 김일성동지의 조국개선을 환영하는 평양시 군중대

회〉, 한상익의 〈고지의 이야기〉 등이다. 휴전과 함께 북한의 미술은 체제 홍보를 통해 내부결속을 유도하는 방향으로 전개되었으며 사회주의 리얼리즘은 주체미술이라는 북한특유의 양식을 완성하여 체제 선전과 우상화(偶像化), 반미(反美) 등을 선동하는 매체로 자리 잡는다.

선전선동의 도구와 기능과 심리전의 수단으로서의 미술의 역할에 주목한 북한은 1947년 평양미술학교를 개설하여 미술가들을 양성한다. 평양미술학교는 1949년 평양미술전문학교로 승격하고 1952년 10월 현재의 평양미술대학으로 자리 잡았다.

현재 학제는 전문부 3년, 대학 4년 6개월이 소요되며, 박사원 과정도 설치되어 있다. 회화 출판화학, 조각, 공예, 산업미술, 기초교육 등 6개 학부와 조선화, 서예, 유화, 출판화, 벽화, 무대미술, 조각, 미술이론, 공업미술, 상업미술 등 20여 개의 전문 학과와 30여 개의 전문 강좌를 개설하고 주체미술을 발전시킬 미술 전문가 양성을 교육목표로 삼는다. 부속시설 및 연구소로는 미술관, 실습공장, 주체미술연구소 등이 있으며 '김일성혁명사상연구실'에서는 미술을 통해 사상교육을 실시한다.

6·25전쟁 중 평양미술학교는 평안북도 피현군 송정리 임시교사를 사용하고 있었다. 학장은 월북화가 김주경이 맡았고, 교수로는 역시 월북화가인 김용준, 배운성, 정종여, 한상진, 김정수 등이 재직했다. 교직원들이 월북화가로 구성된 것은 아직 프롤레타리아 계급의 화가들이 배출되지 못했던 때문일 것이다. 이들은 대부분 그 출신이 일제강점기 일본 유학을 할 정도의 유산계급 즉 부르주아(bourgeois) 계급에 속한 이들이었다.

따라서 북한 당국은 1953년 사회주의 문화예술의 완성과 미술의 효율적인 선정선동 활용을 위해 문화예술 전 분야에 걸쳐 소련으로부터 전문 예술가들을 고문단으로 초빙한다. 이때 소련으로부터 고문단의 일원으로 내한 한 화가 중 한국 출신으로 레핀미술학교를

송정리 시절의 평양미술대학 교수들 1953~54년경
맨 뒷줄 가운데 배운성, 중간줄 왼쪽에서 세번째가 변월룡

졸업하고 교수로 재직 중이던 변월룡(邊月龍)이 있었다.

일제강점기 억압을 피해 연해주로 이주한 부모에게서 태어난 러시아의 한인 2세인 변월룡의 러시아 이름은 뼨 봐를렌(Пен Варлен) 이다. 어려서부터 그림솜씨가 남달랐던 그는 배움에 대한 열정으로 삽화, 극장 간판, 영화포스터 등을 그리는 일을 하며 1937년 동부 스베르들롭스크 미술학교에 진학하였다. 그러나 1937년 스탈린의 강제이주정책으로 인해 변월룡을 제외한 전 가족은 타쉬켄트로 이주 당한다. 강제이주로 인해 이산가족이 됐지만 변월룡은 당장 학업을 포기할 수는 없었고, 24세가 되던 그는 1940년 소련의 최고명문 미술학교인 레닌그라드(현 상트페테르부르크) 미술아카데미에 입학한다. 이후 1951년 미술학 박사 학위를 취하고 레핀 미술대학으로 개칭한 미술아카데미의 교수로 임용되어 35년 동안 교수로 재직했다.

변월룡은 1953년 6월부터 1954년 9월까지 소련 문화성의 추천과 소·조 문화교류의 일환으로 1년 3개월 동안 북한에 머무른다. 그리고 평양미술대학 고문 겸 학장 그리고 회화·데생·무대미술과 과장으로 일하면서 전후 북한의 미술교육체제를 정비하고 사회주의 리얼리즘에 기초한 주체미술의 기반을 닦았다. 그는 특히 월북 작가들인 김주경, 김용준, 배운성, 정종여, 한상진 등의 교수들은 물론 정관철, 문학수, 선우담 등의 재북 화가들과도 교류하면서 인간적인 교류를 통해 예술적 교감까지 함께하는 스승과 제자 또는 동지애를 함께했다. 이 기간 동안 그는 6·25전쟁 말기와 휴전초기 북한의 모습을 그림으로 남겼으며 변월룡의 존재는 미술사학을 공부하는 문영대에 의해 세상에 알려지게 되었다.[5]

변월룡은 〈1953년 9월의 판문점 휴전회담장〉과 〈판문점 근교 연병장〉, 〈판문점에서〉, 〈판문점에서의 북한 포로송환〉, 〈1953년〉 등을 남겼다. 이 작품들은 그가 판문점에 방문한 시기에 휴전협정 체결과 포로교환이 이루어지고 있었기 때문에 탄생 할 수 있었던 작

변월룡, 〈1953년 9월의 판문점 휴전회담장〉, 1953
캔버스에 유채, 29×48

변월룡, 〈판문점 근교 연병장〉 습작, 1953
유채, 20×45

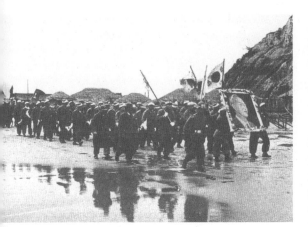

반공포로 석방

변월룡, 〈판문점에서의 북한포로 송환〉, 1953
캔버스에 유채, 51×71

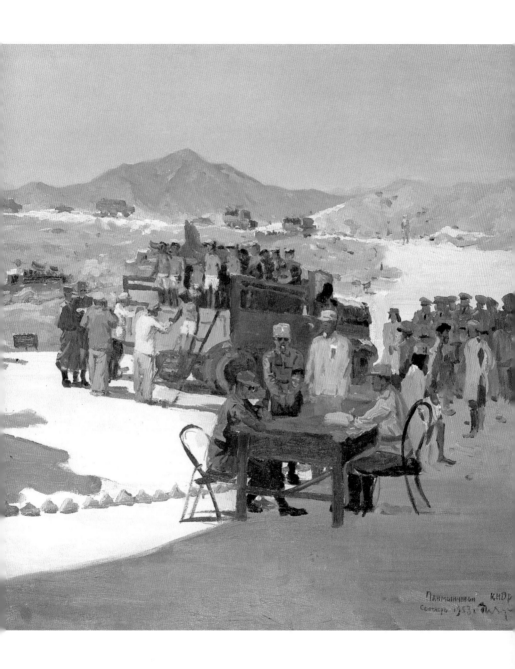

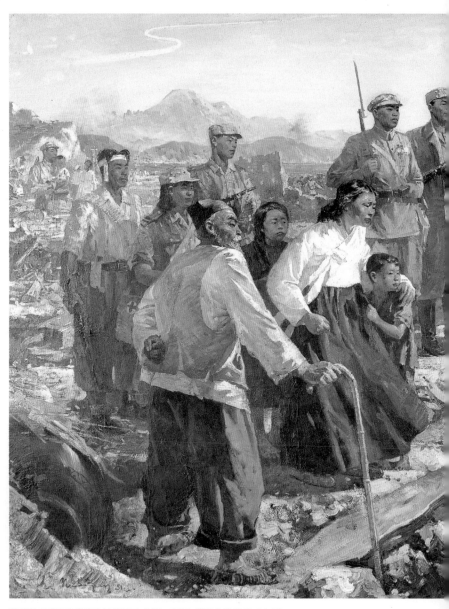

변월룡, 〈판문점에서의 북한포로 송환〉, 1953, 캔버스에 유채, 51×71

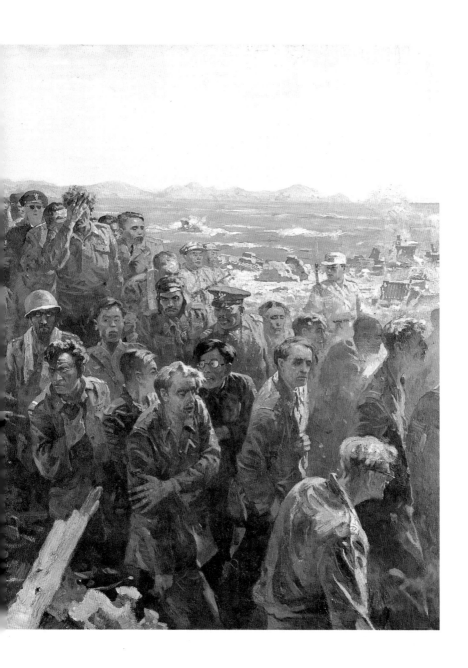

품들이다. 그는 소련 국적을 갖고 있었고 북조선미술가동맹 위원장 이던 정관철(鄭寬澈)의 도움이 있었기 때문에 출입이 까다로운 판문점에 출입할 수 있었다고 한다.

레핀미술학교에서 리얼리즘을 제대로 배운 변월룡은 당시의 상황에 대해 북한과 소련의 시각을 반영하고 우리 역사의 엄연한 현실인 6·25전쟁을 화가의 눈으로 그려냄으로써 역사의 파수꾼으로, 시대의 증인으로서의 역할을 해냈다. 그렇기 때문에 그가 남긴 작품은 회화의 시대정신과 역사의식을 드러내는 수작이라고 할 수 있다. 또한 평양과 개성일대를 그린 〈개성 선죽교〉, 〈박연폭포〉, 〈금강산 풍경〉 등의 작품도 남겼다.

포로송환을 그린 〈판문점에서의 북한 포로송환〉은 밝고 활달한 필치가 인상주의와 닮아있지만 상황 묘사는 매우 사실적이다. 인물을 복장과 표정까지 읽을 수 있을 정도로 빠르지만 정확한 터치로 특징을 잡아 표현하고 있다. 게다가 늦여름, 밝은 연병장과 그 위에 드리워진 그림자의 대비는 당시의 극적인 상황을 긴장감 가득하게 표출한다. 여기에 기록화들이 놓치기 쉬운 회화적 분위기까지 충만하여 그의 화력이 결코 녹록치 않다는 것을 보여준다.

트럭을 탄 인민군 포로들은 속옷만 입은 채다. 이들은 판문점역을 지나 트럭을 타고 포로교환 장소로 오면서 "미제가 준 옷을 입고 조국으로 갈수 없다"며 옷을 모두 벗고 찢어서 길에 버렸다고 한다. 트럭에서 옷을 찢거나, 포로교환 당시 미군에게 욕을 하는 사진 등이 있지만 '설마'하던 이들에게 변월룡은 이 작품을 통해 그 '설'이 사실임을 역사로 남기고 있다.[6]

또한 그가 1951년에 제작한 후 소련에 돌아가 개작한 〈북한에서〉는 사회주의 리얼리즘을 계승한 주체미술에 그의 영향이 지대했음을 보여준다. 역사화의 전형인 삼각구도를 사용하며 화면에서 기승전결의 구조로 이야기를 전개한다. 주먹을 불끈 쥐고 미군들을 몰

아내는 인민들의 비장한 표정이 "시대의 요구와 인민대중의 지향을 가장 정확히 반영하며 인민대중에게 복무하는" 혁명적이고 인민적인 주체미술의 원형을 보여준다. 이런 흐름은 이후 우상화와 당성이 강조되며 '주체미술'로 변질되었지만 여전히 그의 정통기법에 기반을 두고 있다. 김일성은 그에게 영구귀국을 제안했지만 그는 이를 거절했고 '민족의 배신자'로 낙인찍히면서 북에서 잊혀 진 작가가 되었다. 2006년 해방 60돌을 기념해 국립현대미술관은 변월룡의 전시를 추진하고 작품까지 러시아에서 반입했으나 북한의 반대와 당시 정부당국의 제지로 무산되고 말았다. 이렇게 변월룡은 남과 북, 모두에게서 버림받았지만 그림을 통해 성실하고 묵묵하게 절규하듯 역사를 증언함으로써 영원히 살아 있다.

1　　홍지석,「북한식 '미술가' 개념의 탄생 : 전전미술의 대중화, 인민화 문제를
　　　중심으로」,『북한연구학회보』2013년 17권 1호, pp. 229~230
2　　조은정,「한국전쟁기 북한에서 미술인의 전쟁수행역할에 대한 연구」,
　　　『미술사학 제30집 』, 미술사학연구회, 2008년, pp.93~123
3　　동아일보.「전통산수화 사라진 북한의 미술」, 1979년 4월 27일자 5면
4　　http://www.arko.or.kr/yearbook/1996/burok/1996hd02.htm
5　　문영대 저,『우리가 잃어버린 천재화가 변월룡』, 2012, 컬처그라퍼; 문영대,
　　　김경희 공저,『러시아 한인화가 변월룡과 북한에서 온 편지』, 2004, 문화가족
6　　이충렬 저,『그림으로 읽는 한국 근대의 풍경』, 2011, 김영사; 문영대 저,
　　　『우리가 잃어버린 천재화가 변월룡』, 2012, 컬처그라퍼

1.4후퇴와 월남 미술인들

1950년 9월 15일 인천상륙작전 이후 UN군과 한국군은 서울을 다시 탈환(9월 28일)하였고 파죽지세로 압록강까지 밀고 올라가 10월 19일 평양을 탈환하는 데 성공한다. 하지만 중공군의 참전으로 인해 전세가 뒤바뀌게 된다. 공교롭게도 UN군과 한국군이 평양탈환에 성공한 10월 19일 중공군 12개 사단이 압록강을 도강하였고 10월 26일 6개 사단이 추가로 투입되어 전투는 더욱 치열하게 전개된다. UN군과 국군, 중공군의 밀고 밀리는 접전은 계속되었으며 트루먼(Harry S. Truman) 대통령이 원자폭탄 투하까지 검토할 만큼 상황이 불리해졌으나 영국의 에틀리(Clement Attlee) 수상의 반대로 원폭 사용은 무산되었다. 이후 전세에 따라 12월 4일부터 UN군은 평양에서 철수를 시작했고 수많은 평양시민들도 남으로 피난을 시작하여 행렬은 점점 불어났다. 12월 6일 거의 모든 사람들이 썰물처럼 빠져나간 평양시내에 중공군이 입성하였고 12월 8일 UN군 사령부는 함경도 일대의 UN군과 국군에게 철수명령을 내린다. 당시 중공군에게 원산이 점령당해 있었기 때문에 해상철수를 해야 했던 아군은 흥남 항에 집결했는데, 이동해야 하는 병력이 총 10만 5천여 명, 차량 1만 8천 422대 그리고 각종 전투물자가 3만 5천여 톤이었다. 그러나 또 다른 난관은 엄청난 수의 피난민들이었다.

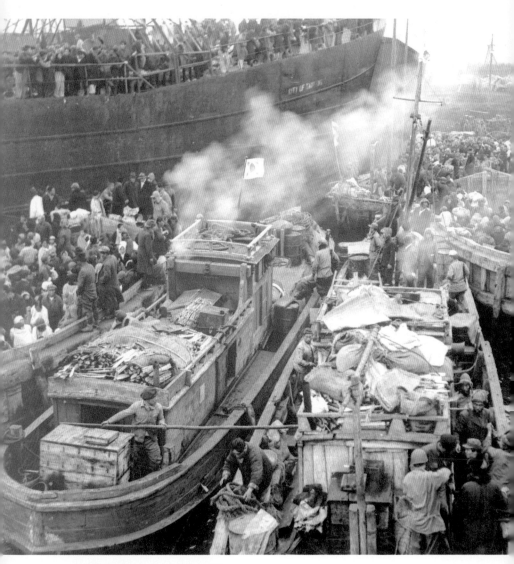

흥남항으로 몰려든 관북지방의 주민들
1950년 12월 9일

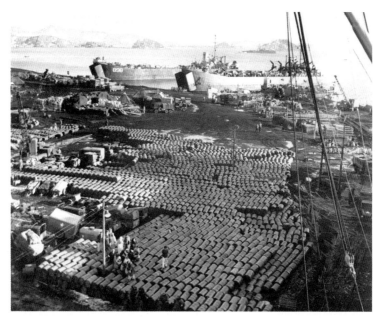

해상 철수를 위해 흥남항 부두에 쌓여 있는 군수 물자
1950년 12월 11일

애초의 계획은 군 병력만 철수시키는 것이었으나, 국군 1군단장 김백일(金白一) 소장과 미군 10군단 사령관 알몬드(Edward Mallory Almond) 장군의 고문인 재미의학자 현봉학(玄鳳學) 박사를 비롯한 군 관계자들은 피난민을 데려갈 것을 요청한다. 미군은 '병력과 장비를 싣고 남는 자리가 있으면 피난민도 태운다'는 결정을 내리는데, 병력을 포함한 피난인의 숫자는 10만 명에 이르렀다. 반면에 동원된 선박은 193척에 불과한 상황이었다. 이런 가운데 철수작전 중 가장 마지막에 남은 메러디스 빅토리(Meredith Victory) 호에 정원을 훨씬 초과한 1만 4천여 명의 피난민과 경호를 위한 17명의 헌병이 승선하였고 이들은 12월 26일 거제도에 도착할 수 있었다.[1] 흥남에서의 후퇴작전은 일단 성공했지만 12월 31일 북한군과 중공군의 제3차 공세가 펼쳐졌고 1951년 1월 3일 연합군 사령관 리지웨이(Matthew Bunker Ridgway)에 의해 철수명령이 내려진 후 1월 4일부터 아군은 서울에서 철수를 시작하였다. 이에 따라 시민들도 다시 피난길에 올랐고 엄청난 수의 피난민들이 얼어붙은 한강을 건너서 남으로 내려가야 했다. 1월 4일 오후 1시경 마지막 엄호부대가 철수를 완료한 후 2시경 임시교량이 폭파되었고 그로부터 한 시간 뒤 중공군이 텅 비워진 서울에 무혈입성한다.

이처럼 전선의 상황이 다시 급격히 변화함에 따라 앞서 9.28서울수복으로 야기되었던 도강파와 잔류파의 부역논쟁과 이념에 대한 다툼은 더 이상 중요한 사항이 아니었다. 다른 피난민들과 마찬가지로 6·25전쟁이 시작된 직후 많은 수모를 겪어야 했던 문화예술인들도 다시 살기 위해 남쪽을 향해 피난길에 올라야 했다.

광복 이후 6·25전쟁이 진행되는 기간 동안 월남을 선택했던 문화예술인들의 이동시기는 세 단계로 분류해볼 수 있다. 1차는 일제강점기에 이미 서울로 이주했던 사람들과 북한에 적을 두고 서울을 중심으로 활동하던 작가들이고 2차는 6·25전쟁이 시작되고 월남한

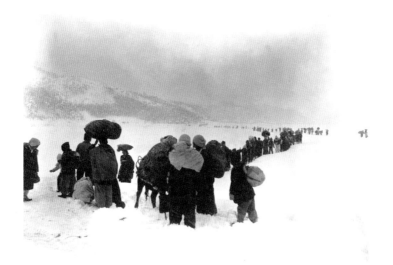

강릉 외곽의 눈 덮인 산길을 타고 남으로 향하는 피난민 대열, 1951년 1월 8일

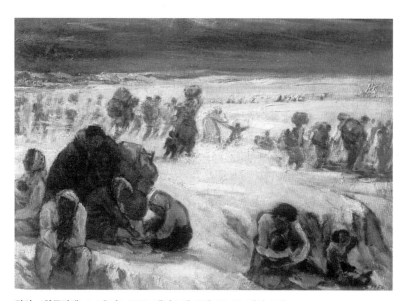

김원, 〈한국전쟁 - 1·4후퇴〉, 1956, 캔버스에 유채, 37×52, 개인 소장

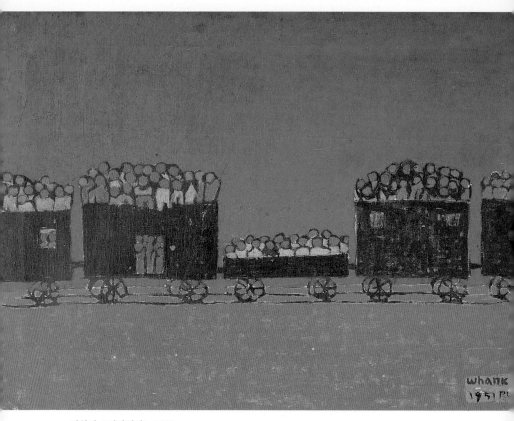

김환기, 〈피난열차〉, 1951
캔버스에 유채, 37×52, 개인 소장

김환기, 〈부산항〉, 1952 , 종이에 수채, 22×38, 개인 소장

한묵, 〈배(A)〉,1952, 종이에 수채, 27×33, 작가 소장

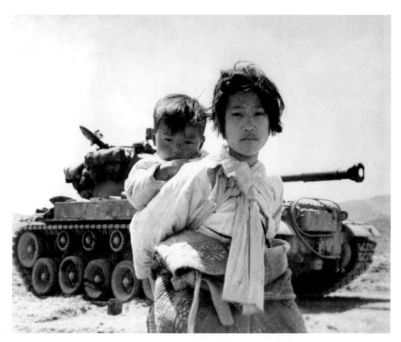

전쟁고아, 1951년 6월 9일

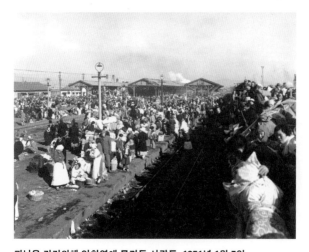

피난을 가기위해 인천역에 몰려든 사람들, 1951년 1월 3일

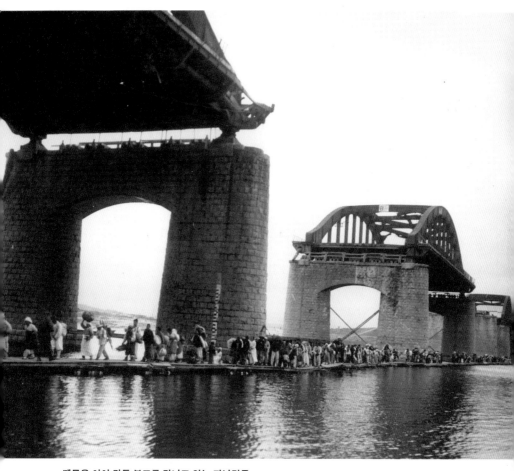

뗏목을 이어 만든 부교를 건너고 있는 피난민들

경우로 광복 이후 북한에 김일성 괴뢰정권이 들어서면서 재산몰수
를 피하려는 재산가들이나 식자층이 주를 이룬다. 또한 문인이나 예
술가들의 경우 공산주의 체제 내에서 창작의 자유를 억압당했거나
정치적인 탄압 때문에 남한 행을 택한 이들이 있었다. 마지막으로는
1951년 1·4후퇴시 월남한 화가들이다.

　　일제 강점기 또는 광복 이후 이미 서울에서 거주하고 있었던 북
한 출신 화가들은 김병기, 도상봉, 이종우, 권옥연(權玉淵), 김세용(金
世湧), 김흥수, 이달주(李達周), 박고석, 박성환(朴成煥), 박영선 등이 있
다. 이들은 한반도의 상황으로 인해 당장은 고향에 갈 수 없는 처지
였지만 인천상륙작전의 성공으로 일부는 압록강변까지 올라간 UN
군을 따라 북한 땅을 밟을 수 있었다.

　　김병기는 6·25전쟁이 시작된 후 인공치하의 서울에서 인민의용
군 징집을 피해 탈출해 9.28서울수복 이후 UN군과 함께 평양으로
올라갔다. 10월 초 자신의 고향인 평양에서 윤중식(尹仲植), 장리석(張
利錫), 황염수(黃廉秀) 등과 함께 '북한 전국문화단체 총연합회'를 결
성했으며, 극작가 오영진(吳泳鎭)을 위원장에 두고 자신은 부위원장
을 맡았다. 그러나 전세에 따라 1·4후퇴 때 피난하여 12월 5일 인천
에 도착하였고 25일 미군 함정 LST[2]를 타고 바다에서 일본배로 갈아
탄 뒤 제주를 거쳐 부산에 당도하였다.[3] 권옥연은 9.28서울수복 이후
양구를 거쳐 고향인 함흥으로 올라가는 길에 이중섭과 동행하기도 하
지만[4] 도중에 중공군의 개입으로 인하여 전세가 바뀌자 12월 3일 대
동강 다리를 넘어 남하해야만 했다.

　　평양미술동맹에 소속되어 있던 장리석은 가깝게 지내던 선배이
자 평양미술학교 응용미술과 교수였던 유석준의 지휘로 금강산 신축
호텔의 벽화를 제작하게 되어 징집을 면한 인물이다. 당시 벽화 제작
에는 장리석과 유석준 이외에도 최영림(崔榮林), 한묵(韓默), 김민구(金
敏駒) 등이 각각 참가하고 있었고, 장리석은 틈틈이 금강산 풍경을 그

리는 일에 몰두했다. 그는 6·25전쟁 중에 국군과 해군 정훈부의 군
속화가로 활동하면서 원산에서 이중섭과 마주치기도 한다. 1·4후퇴
당시 부산을 거쳐 제주로 내려온 다음 해군부대 정훈반에서 포스터
그리는 일을 했으며 해군 정훈부가 해체된 후 일반 신분이 되었다.
이때 함께 피난을 내려와 마산에 머물던 최영림은 숙부와 연락이 닿
아 마산으로 거처를 옮겼고[5] 황유엽(黃瑜燁)은 대구로 이동했다.

　　이중섭은 평안남도 평안 출신으로 오산학교를 졸업한 뒤 1935년
도쿄 제국(帝國)미술학교를 거쳐 분카가구엔(文化學院) 미술과를 졸
업하였다. 1944년 귀국하여 원산에서 교편을 잡고 있던 차에 6·25
전쟁이 시작되어 부인과 조카 영진을 데리고 한상돈(韓相敦)과 함께
1950년 12월 6일 해군함을 타고 9일 부산에 도착했다. 엄청나게 몰
려든 피난민으로 인해 피난소는 아비규환을 이루고 있었고 이중섭은
부두노동자로 날품팔이를 하며 연명했으며 당시는 '기저귀 한 장도
없는' 상황이었다.

　　　"돈이라곤 한 푼도 없었죠. 저희들은 이북에서 내려올 때에 입은 옷
　　　외에는 아무것도 가진 게 없었습니다. 내려올 때의 유일한 재산이었던
　　　주인의 작품들도 이북에 남으신 시어머님께 맡기고 왔으니까요. 곧 다
　　　시 돌아갈 줄만 알았었죠. 막내아이의 기저귀 한 장 없었어요."[6]

3·8선 이북인 강원도 금성면에 살고 있었던 박수근은 6·25전쟁이
일어나자 뒷산 방공호에 은거하였고 국군이 들어온 후에야 자유로울
수 있었다. 이후 그의 아내는 애국부인회 회장직을 맡아 활동하였고
박수근은 선전포스터를 만드는 일을 한다. 하지만 다시 인민군이 북
한을 점령하면서 홀로 남한행을 단행하였고 군산에 당도하여 부두노
동자로 지내다가 월남한 가족들의 소식을 접하고 극적인 해후를 한다.

　　함흥사범전문학교에서 교사로 재직 중이던 김형구(金亨球)는 12월

이중섭, 〈길 떠나는 가족〉, 1954, 종이에 유채, 29.5×64.5, 개인 소장

국방군 수도 사단 종군화가자격으로 12월 흥남부두에서 LST를 타고 월남하여 부산에 자리 잡았다. 인천상륙작전 당시 종군화가로 참여했던 김영주(金永周)는 함경남도 원산 출신으로 피난 내려온 부산에 아예 자리를 잡고 미화당 근처에 위치했던 제과점의 딸을 만나 백년가약을 맺었다.

이외에도 김원(金源), 김서봉(金瑞鳳), 김충선(金忠善), 김영환(金永煥), 김환, 김찬식(金燦植), 김학수(金學洙), 한묵, 김태(金泰), 박창돈(朴昌敦), 윤중식, 박항섭(朴恒燮), 송혜수(宋惠秀), 안재후(安載厚), 차근호(車根鎬), 함대정(咸大正), 홍종명(洪鍾鳴), 황염수, 황유엽, 신석필(申錫弼), 한봉덕(韓奉德), 안재후, 전선택(全仙澤), 황용엽(黃用燁), 김찬식, 한상동(韓相敦), 김인호, 김창복(金昌福), 차창덕(車昌德), 이수동이 1·4후퇴 당시 피난을 내려왔거나 광복 연간에 서울로 이주했지만 6·25전쟁과 분단으로 고향에 돌아갈 수 없는 처지가 된 월남 미술가들이다.

전쟁은 끝날 기미를 보이지 않았고 일반 시민들을 비롯한 문화예술인들은 1·4후퇴를 기해 피난 온 부산에서 자연스럽게 생활터전을 만들어가기 시작했다. 박고석의 회고에 의하면 부산 피난살이에서 미술인들은 오히려 더 진지하고 용기에 찬 활동을 보여줬다고 한다. 궁핍한 피난살이 와중에도 부산을 비롯한 대구 등지에서 크고 작은 문화예술인들의 활동이 이어졌던 것을 보면 그 분위기를 짐작해볼 수 있다.

먼저 정규(鄭圭)와 이중섭, 최영림, 장리석, 박고석, 한묵 등의 월남 미술인들로 구성된 '월남미술인회'가 1951년 2월 부산에서 발족했다. 이들이 참가한 《월남미술인전》이 먼저 대구 미국공보관에서 열린 다음 부산에서도 개최된다. 두 전시 모두 부산에 있던 박고석과 최영림, 한묵, 이중섭, 정규, 장리석을 비롯하여 대구의 윤중식, 황유엽, 문선호(文善鎬), 김형구가 참여하였다.

월남미술인들은 1952년 11월 15일부터 21일까지 '전국문화단

체 총연합 북한지부' 주최로
부산 국제구락부에서《월남미
술인작품전》을 개최한다. 이
전시는 문교부와 '반공통일연
맹', '국민사상연구원', '미국
공보원'(U.S Information Agency)
그리고 각 언론사가 후원했던
대규모의 전시로 공모 요강은
회화, 조각, 공예, 응용미술 분
야를 망라하였고 50호 이하,
3점 이내로 출품작을 규정했
다. 시상부문에는 국무총리상,
문교부장관상, 문총위원장상,
미공보원장상을 두고 심사위
원은 이중섭과 윤중식, 김병

《월남화가작품전》안내장

기, 한묵, 그리고 미국대사관의 문정관이 맡았다. 최영림, 유석준(兪
錫濬), 이중섭, 김형구, 윤중식, 조동훈(趙東薰), 남창녕(南昌寧), 황염수,
정규, 한묵, 한상돈, 황유엽, 신석필, 문선호, 강용린(姜龍麟)이 출품하
였고 문교부장관상은 강용린에게 돌아갔다.[7]

　다음해 전국문화단체 총연합 북한지부는 대구에서 '자유분방하
여 일찍이 통제적이고 일률적인 공산치하의 예술정책으로서는 보지
못하던 자유스러운 전람회'[8]를 열었다. 1952년 6월 26일부터 7월 5
일까지 영남일보사 소년의 집과 공군본부 정훈감실, 문학예술신문사
의 후원을 받아 대구 미국공보원 화랑에서 열린《월남화가작품전》
에는 조각가 문선호, 화가 이득찬(李得贊), 김병기, 윤중식, 정규, 황유
엽, 이중섭, 김형구, 지경덕, 한묵, 신석필, 조병덕, 이연호, 황염수가
참여했다.

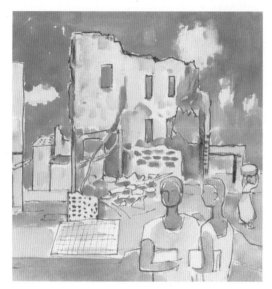

박영선, 〈파괴된 서울〉, 1950년대, 종이에 수채

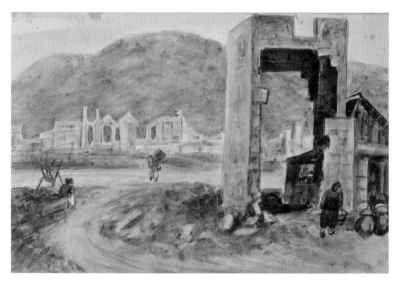

신영헌, 〈전쟁기 서울〉, 1951~53, 종이에 수채, 30×50

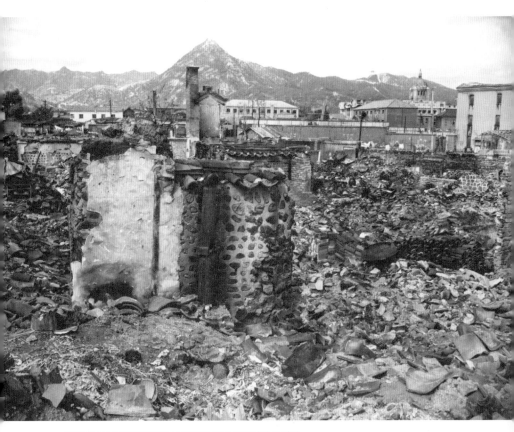

국회의사당 주변에 폐허가 된 주택가 뒤로 중앙청이 보인다.
1950년 10월 18일, Cecil riley

최순우에 의하면 1951년 부산에서 활동하던 작가로는 도상봉, 이종우, 김인승, 이마동, 박영선, 손응성, 박상옥, 이봉상, 이중섭, 김환기, 장욱진, 박고석, 구본웅, 문신(文信), 권옥연, 김영주, 남관, 정규, 이세득, 고희동, 김은호, 변관식(卞寬植), 배렴, 이유태, 노수현(盧壽鉉), 조각가 윤효중, 김경승, 김종영, 공예가 강창원(姜昌奎), 이순석, 유강렬(劉康烈), 김재석(金在奭)이 대구에는 박득순, 류경채, 김흥수, 이상범 등이 있었다고 한다. 뿐만 아니라 당시 부산에 자연스럽게 형성된 '화단'의 분위기는 "어느 때보다 신선하고 의욕적인 분위기가 충만했다"고 전한다.[9] 그러나 이들이 부산을 중심으로 활발하게 활동을 전개했다 하더라도 어찌 보면 작가들의 거처와 활동지를 구분한다는 것은 불필요한 일인지도 모른다. 화가들 대부분이 전쟁기간 중 주거가 불분명했으며, 친구나 지인의 집에 얹혀 몇 달이고 지내거나 지방을 떠도는 경우가 많았기 때문이다.

장욱진은 1·4후퇴 당시 부산으로 피난했다가 9월에 자신의 고향인 충남 연기군으로 돌아갔다. 6·25전쟁이 시작된 후에도 서울에 머물렀던 유영국(劉永國)은 고향 울진으로 거처를 옮겼고, 김종영은 1·4후퇴 때 부산을 거쳐 고향인 창원으로 돌아갔다. 이상범도 같은 시기 부산을 거쳐 대구로 옮겨갔다. 윤효중은 '충무공동상 건립위원회'의 의뢰를 받은 〈충무공 동상〉을 제작하기 위해 진해로 이동했고, 이중섭은 부산과 서귀포, 대구, 통영, 진주 등을 전전했다. 유강렬은 1951년 통영에 위치한 도립 경상남도 공예기술원 양성소의 주임강사로 근무했다. 유강렬처럼 통영에 거처한 예술가로는 김경승이 있다. 천경자는 광주와 부산을 오가며 활동했고 김환기는 가족과 함께 1·4후퇴 때 부산으로 내려온 후 동래에 자리를 잡았다가 다시 영도로 옮겼다. 이 같은 사실들로 보아 중요한 점은 피난기간 동안 이들이 어디 거주했냐는 문제보다는 유일한 활동무대이자 구심점이 된 피난지 부산에서도 예술활동이 의욕적으로 전개되었다는 것이다.

　　이처럼 문화예술인들의 피난생활은 고된 이동과 혼란, 불안의 연속이었고 피난지로 몰려든 사람들은 피난 이후의 또 다른 피난을 고민해야 했다. 그리고 이 시절 모든 사람들이 여러 가지 상황에 의해 남과 북을 선택해야 한다는 것은 인생을 결정짓는 중대한 문제였다. 남과 북을 오가며 고민하다 결국 북을 선택한 이쾌대의 삶과, 남을 선택한 이수억의 경우를 보면 그 선택이 얼마나 중요한 문제였는가를 극명하게 알 수 있다.

　　이수억은 이쾌대와는 반대로 북을 선택했다가 다시 남으로 내려온 화가이다. 광복을 일본에서 맞은 그는 1946년 7월 윤자선과 조규봉, 오지삼의 도움을 받아 귀국하여 서울 장충동에 도착하였고 다시 자신의 고향인 함경남도 정평으로 간다. 함흥에 도착한 후 함흥국영백화점에서 발생한 화재사건의 범인으로 몰려 함흥 경찰서에서 16일간이나 구류되는 고초를 겪기도 하지만 다행히 누명은 벗는다. 그리고 같은 해 열린 제1회 북조선예술축전에서 〈카바이트 공장〉을 출품하여 동상을 수상하고 이듬해에는 함흥미술연구소에서 교원을 맡았는데, 그곳에는 권진규, 필주광, 김태, 한진구, 유철연, 박인율 등이 수학하고 있었다. 1948년에는 '백두산 개발 남중임산사업소' 취재를 위해 백두산과 보천보 등지를 구경하고 혜산으로 돌아왔다. 1950년 6·25전쟁이 시작되고 함흥에 있었던 이수억은 9.28서울수복 이후 연합군이 진주하자 수도 사단 정훈부에 군속으로 입대하여 선무공작에 복무한다. 1951년 1·4후퇴 때 선편으로 포항을 거쳐 대구에 도착해서 방위군 8사단 정훈부에 군속으로 채용되었고 후배인 김중도 감찰부장의 도움으로 미군헌병사령부에 취직했다. 북한에서 활동한 이력이 있음에도 불구하고 이수억이 남한에서 종군화가로 일할 수 있었던 것은 동생이 반공활동을 하였으며 아버지와 동생이 공산당에게 사살 당했다는 신분 때문이었다.[10] 이수억은 박종화와 함께 '재경작가단(在京作家團)'을 만들어 '국방부 종군화가단'의 일

이수억, 〈구두닦이 소년〉 1953
캔버스에 유채, 116.8×80.3, 개인 소장

이수억, 〈유엔군병사〉, 1954
캔버스에 유채, 80.3×116.7, 개인 소장

원이 되었으며, 1952년에는 미군 PX에서 초상화를 그리는 일을 했고 1953년 광릉의 미 하사관학교 PX에 초상화 가게를 열어 생계를 잇는다.

1 메레디스 빅토리 호는 "단일 선박으로 가장 큰 규모의 구조 작전을 수행한
 배(the greatest rescue operation ever by a single ship)"로 기네스북에 올랐다.
2 LST: Landing Ship Tank, (병사·전차 등의) 상륙용 주정
3 김병기 구술, 윤범모 정리, '북조선미술동맹에서 종군화가단까지', 〈가나아트〉
 11호(1990)
4 "양구에 갔던 기억이 난다. (중략) 그리고 9.28서울수복 이후에 이중섭씨와
 함께 함흥으로 올라갔다. 그 길에 평강이라는 곳이 있었는데 손희승씨의 집이
 평강이다. 구경하고 하루를 보내는데 적군이 들이닥쳐 아궁이 속으로 피해
 무사했다. 후에 평강역을 그렸다."
 -문학진 외 좌담, '화필로 기록한 전쟁의 상흔', 〈월간미술〉 2002.6; 최열,
 위의 책, p. 267
5 한국근대미술연구소, 「최영림연보」, 『최영림』, 수문서관, 1985; 최열, 위의 책
6 유준상, '이젠 모두 지나가 버린 얘기니까 괜찮습니다-이남덕 여사 인터뷰',
 〈계간미술〉 38호(1986. 여름호); 최열, 위의 책, p. 267
7 『월남화가작품전』 안내장, 1952, '평문전시자료 연보 참고문헌',
 「근대미술연구」, 국립현대미술관, 2004; 최열, 위의 책, p. 300
8 "1950년 겨울 UN의 북한철수와 함께 남한에서 피난 온 지 어언 일 년
 반, 남한 각지에 흩어져 생계에 골몰하던 북한의 화가들이 비로소 일당에
 모였습니다. 부족한 화재(畵材)와 제한된 시간과 여유 없는 환경에서나마
 화풍은 그대로 자유분방하여 일찍이 통제적이고 일률적인 공산치하의
 예술에서는 보지 못하던 자유스러운 전람회를 열었습니다."
 「월남화가 작품전」, 1952, '평문전시자료 연보 참고문헌',
 「근대미술연구」, 국립현대미술관, 2004; 최열, 위의 책, p. 300
9 최순우, '해방이십년-미술', 〈대한일보〉, 1965.5.28-6.19; 최열, 위의 책,
 p. 280
10 『이수억화집』, 한국종합물산, 1988; 조은정, "대한민국 제1공화국의 권력과
 미술의 관계에 대한 연구", 이화여자대학교 대학원 박사학위 논문, 2005

3
삶도 예술도 귀했던 시절

미술인들의 피난살이

1951년 3월 14일 연합군과 국군은 서울을 재탈환하고 중앙청에 태극기를 게양하지만 3·8선을 사이에 두고 밀고 밀리는 공방전은 여전히 계속됐다. 또한 안으로도 혼란은 계속 이어져 11월 전북 일대에 비상계엄선포가 내려지고 12월에는 전국 비상계엄선포가 내려졌다.

공비대토벌작전이 계속되는 뒤숭숭한 분위기 가운데 엄동설한까지 닥쳐 피난시절은 실로 혹독하기만 했다. 이 같은 상황에도 불구하고 예술에 대한 미술인들의 열정은 대단했는데 마치 전쟁으로 인한 생활고와 인간의 죽음 앞에 무기력한 자신을 학대하듯이 그림에 탐닉했다고 해도 과언이 아니었다. 전쟁으로 화구를 마련할 길이 없었던 화가들은 폐품을 활용하여 작품을 제작했고, 학창시절 그렸던 그림의 뒷면에 다시 그림을 그리는 등 어려운 가운데서도 끊임없이 작품 제작을 위해 방법을 모색했다. 이런 현상에 대해 박고석은『신미술 1호』(1956년)에 발표한 '화단 10년의 공죄'에서 술회하길

"부산 피난살이에서 미술인들은 오히려 진지하고 용기에 찬 활동을 보여준 것은 특기할 만하며 김환기, 남관, 박영선, 이준, 문신, 황염수, 천경자(千鏡子), 권옥연 등 제씨의 개인전과 기조전, 후반기전, 토벽전, 신사실파전, 대한미협전 등 분기(奮起)하는 미술활동은 이 나라의 미술사에 크게 남는 다행한 일이라 하겠다."[1]

장욱진, 〈나룻배〉, 1951
판지에 유채, 14.5×30, 개인 소장

장욱진, 〈자갈치 시장〉, 1951
종이에 유채, 12.8×18.2, 개인 소장

라고 제법 자부심 있는 어조로 기억했다.

하지만 여전히 피난지에서의 삶은 팍팍하기 이를 데가 없었으며 피난민이라는 현실은 변함이 없었다. 이상범은 당시에 대해 다음과 같이 술회하였다.

> "부산은 피난민 인파에 밀려 거리마다 사람이 득실거리고 먹을 것, 잘 곳이 없어 귀족티를 내던 사람이나 지게를 지던 사람이나 모두 같은 신세가 되어 이리 몰리고 저리 몰려다녔다. (중략) 우리는 이리 끌려 다니고 저리 끌려 다니면서 저녁이면 막걸리 몇 잔으로 때우고 사람들의 눈치만 살폈다. 그 누가 잠자리를 마련했나하고…(이하 생략)"[2]

뿐만 아니라 장욱진의 기억에서도 당시의 고단한 삶의 단면은 엿볼 수 있다.

> "소주 한 되를 옆구리에 차고 부산의 용두산을 오르내리는 것이 일과였고 폐차장의 폐차 안에서 잠자기 일쑤였다. 종군 화가단에 들어 중동부 전선에 있던 8사단으로 가서 보름 동안 그림을 그렸다. 종군 중에 제작한 오십 점쯤이 부산에서 열린 종군화가단의 전시회에 전시됐다. 9월에 고향으로 갔다. 고향에서는 마음의 평화를 되찾아 그림을 그렸다. (중략) 캔버스를 구하지 못해 피난길에도 늘 품에 안고 있었던 <소녀>(1939)의 뒤쪽에 <나룻배>를 그렸다."[3]

김환기는 1·4후퇴 당시 애장품인 항아리를 우물 속에 숨겨두고 화구를 챙겨 열차에 올라 부산으로 향했다. 처음에는 동래에 자리 잡았으나 1951년부터는 영도 남항동 근처에 있던 이준의 집에서 얹혀살았다. 당시 김환기의 아내인 김향안은 훗날 피난지인 부산에서 물이 부족하여 고생했던 주부들과 여성들의 고단한 사정을 자신의 수필집

가극 〈콩지 팟지〉의 악보

『월하의 마음』을 통해서 전한다.

1951년 12월 제주도 서귀포를 떠나 부산으로 다시 돌아온 이중섭은 범일동 판잣집에 살림을 마련했다. 1952년 2월 장인의 죽음 때문에 7월에 가족들을 일본으로 보내고 자신은 동료인 한묵과 함께 살면서 한묵이 맡았던 가극 〈콩지 팟지〉의 소도구를 제작하는 일을 도우며 은지에 연필과 못으로 그림을 그리곤 했다.[4]

또한 이중섭은 틈나는 대로 부두노동과 미군부대 배에 기름 치기를 하며 생계를 이어갔는데, 다른 화가들의 상황도 크게 다르지 않았다. 손응성과 이봉상은 미군 초상화를 그려주는 일을 했고 정규는 깡통을 두드려 쓰레기통 등을 만들어 팔아 생활했다.[5] 김병기는 역전에서 우유와 빵을 구워 팔았다.

서울대학교를 졸업하고 프랑스 유학을 떠나 종교미술을 공부할 예정이었던 김세중(金世中)의 경우는 좀 나은 편이었다. 그는 피난하여 1952년 마산 성지여고에서 미술교사로 근무하였고 1955년 같은 학교의 국어교사로 있던 김남조(金南祚)와 결혼한다.

박래현(朴崍賢)은 전쟁이 시작된 뒤 친정이 있는 군산으로 내려

이중섭, 〈MP〉, 1952, 종이에 먹과 색연필
17×11, 개인 소장

갔고 남편인 김기창도 1월 3일 군산에 도착하여 구암동에 자리를 잡고 4년여 동안 그곳에서 지냈다. 김기창도 당시 화가들이 많이 했던 미군초상화를 그려주는 일을 하며 연명했지만, 자신의 작업은 놓지 않았다. 이 시기 그가 제작한 〈예수일대기〉 연작은 독일인 신부의 요청으로 추가된 예수부활장면이 포함된 총 30점의 대작이다.

　　박승무(朴勝武)는 종로구 원서동에 있다가 1·4후퇴 당시 부산으로 내려간 후 다시 목포로 이동하여 얼마간 지냈으며 1957년 서울행 기차에 올랐지만 대전에서 내려 정착했다. 전북 고창 무장면 출신으로 홍익대학교에서 교수로 재임했던 화가 진환(陳瓛, 본명 진기용)은 1·4후퇴 때 서울을 떠나 고향으로 내려오던 중에 국군의 총에 맞아 세상을 떠났다. 인민의용군에 입대했다가 빨치산으로 활약했던 문원은 1952년 사망했으며 6·25전쟁이 시작된 후 전주로 내려가 생활했던 이용우(李用雨)도 같은 해 음력 9월 24일 뇌일혈로 세상을 떠났다.

　　1·4후퇴 이후 부산에서 활동했던 이준, 서성찬(徐成贊), 김남배(金南培), 임호(林湖), 민백향, 우신출(禹新出), 김윤민(金潤珉), 김종식(金鍾植) 등은 동지애를 발휘하여 부산으로 피난을 온 화가들을 위한 거처와 양식을 마련해주기 위해 바삐 움직였다. 하지만 이들의 노력에도 불구하고 화가들도 대부분의 피난민들과 마찬가지로 공동묘지 근처인 부산 범일동에 토굴을 짓고 기거해야 했다.

　　박고석은 6·25전쟁이 시작되자 경기도 마석에서 장사를 하며 3개월간 머물렀고 충청도를 돌며 행상으로 전전하였다. 9.28서울수복으로 서울로 돌아왔다가 1·4후퇴 때 부산 범일동에 자리 잡았다.

　　음식 솜씨가 좋았던 박고석의 아내가 개천 위에 기둥을 세워 간이식당을 열고 카레라이스를 만들어 팔고, 박고석은 김경(金耕)과 정규, 건축가 엄덕문(嚴德紋)이 교사로 재직 중이었던 부산공고에 미술교사 자리를 얻었다.[6] 이 시절 박고석의 집에는 한묵, 손응성, 이중섭, 김환기 등이 놀러와 항상 어울렸는데 이들이 다음날 장사할 재료구

입비까지 몽땅 털어 술로 바꿔 마시는 바람에 살림은 항상 빠듯했다. 박고석은 교사를 그만두고 구호물자 시장에서 헌옷을 팔거나 시계행상, 해수욕장에서 밥장사 등을 해보지만 딸린 식솔(?)들 때문에 궁핍하기는 늘 마찬가지였다. 그 와중에도 그는 지금의 범일동 동천 바로 위에 아틀리에를 지어 사용했는데 김청정(金晴正)에 의하면 나무로 얼기설기 지었지만 꽤 운치 있는 곳이었다고 한다. 부산 최초의 아틀리에라고 할 수 있는 이곳은 박고석이 서울로 올라가면서 김경에게 넘겨주었다.

　　이준에 의하면 고희동은 피난시절에도 아들 고훈찬의 친구인 칠성사이다 이만우 사장의 도움으로 영도에 큰 한옥을 빌어 기거하였다고 한다. 김은호는 피난 초기 부산 초량 뒷골목 하수관 속에서 잠을 자는 등 갖은 고생을 다하다가 대한도자기의 지영진(池榮璡) 사장이 마련해준 수정동 집에서 기거할 수 있었다. 도상봉은 부산 시청 앞에 있었던 미진상회라는 석유가게 2층에, 권옥연은 대신동, 이중섭과 김영길(金瑛吉)은 서면, 김병기는 초량, 남관은 영도이발관 2층, 박영선은 우체국장 관저의 안채, 김환기는 동래에 거주하다 영도 남항동 근처 이준의 다락방에서 약 1년간 생활했다. 백영수는 광복동의 영업이 끝난 음식점 2층에서 잠을 자는 등 동가식서가숙(東家食西家宿)하다가 산악인 윤두선의 도움으로 부산 다대포 근처 신평동에 자리를 잡았다.

　　평양미술학교에 재학 중이던 황용엽은 6·25전쟁이 시작되고 몇 달 동안 피신할 요량으로 남으로 내려온 후 군대에 입대했다. 1951년 중부전선에서 다리에 총상을 입고 병원으로 후송되어 치료를 받던 중 월남한 형제들을 만나기도 한다. 1953년 상이군인 신분으로 퇴원한 후 미군부대 앞에서 초상화를 그려주며 생활하였다.[7]

　　류경채는 대구로 내려와 대구사범학교에 자리를 얻었으나 1952년 9월 부산으로 옮기고 대청동 필승각 건물에 임시로 자리 잡고 있었던

김기창. 〈수태고지〉, 1952~1953
비단에 채색, 76×63.5, 개인 소장

김기창, 〈동방박사들의 경배〉, 1952~1953
비단에 수묵담채, 73.5×101, 개인 소장

이화여자대학에 출강하면서 서울사범학교에 복직했다.[8]

피난지인 부산에서 화가들의 삶은 살아 있다는 것 자체가 중요하며 행복한 일이었던 한편 그 현실이 힘들고 척박하다 못해 비참하기까지 한 것이었다.

> "피난길의 열차에 섞이어 무턱대고 부산으로 내려오기는 하였으나 의지가 없는 나는 도착하는 날부터 밤이면 40계단 밑에 있는 과일도매시장 공지에서 북데기를 뒤집어쓰고 아무렇게나 쓰러져 자고, 낮이면 힘없는 다리를 끌며 거리를 쏘다니지 않으면, 마담의 눈치를 살펴가며 다방 한구석에 쪼그리고 앉아 있지 않으면 안 되는 신세였다. 그때 나에게 '직업적 걸인'들과 구별되는 점이 있었다면 오직 깡통을 차지 않았다는 것과 나의 얼굴이 사치하도록 창백했다는 것뿐일 것이다. (중략) 빵 한 조각 살 돈이 없는 나에게 화구가 있을 리 없었다. 그러나 나는 그렸다. 쉬지 않고 그렸다. 나의 상상 속에 캔버스를 펴놓고 어지러운 현실의 제상을 무수히 데생하였다. 나로 하여금 아직도 이 세상에 남아 있게 하는 그 무엇이 있다면 그것은 오직 제작 의욕뿐이다."[9]

김훈(金薰)이 술회했듯이 가난과 절망이 가득한 공황 속에서도 불구하고 화가들은 살아 있음을 확인하기 위한 방편으로 무턱대고 그리지 않을 수 없었다. 그래서 아이러니하게도 이런 시국에도 불구하고 1·4후퇴 이후의 피난지 부산에서는 동인전이나 단체전 등의 많은 전시가 기획되었다.

예술가들은 좌절하지 않고 삶을 이어가기 위해 나름의 노력들을 기울였으나 대부분이 꿀꿀이죽으로 연명하는 처지였다. 개중에는 학교 선생을 하거나 잡지와 신문에 삽화를 그리는 깔끔한 일을 얻은 자들도 있었지만 대부분은 여전히 궁핍했다. 이런 상황에서 그림 그릴 도구를 구한다는 것은 하늘의 별 따기였다. 화가들의 사정을 알고

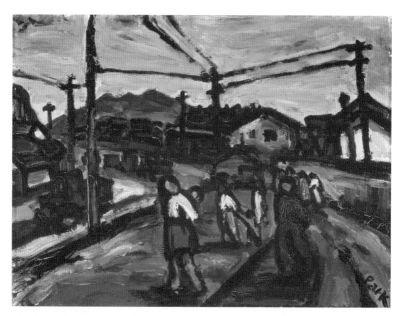

박고석, 〈범일동 풍경〉, 1951
캔버스에 유채, 41×53, 국립현대미술관

김성환, 〈피난지 대구〉, 1951, 혼합재료, 25×48, 개인 소장

김기창, 〈피난촌〉, 1953, 비단에 수묵담채, 58×53, 재불 개인 소장

양달석, 〈피난촌〉, 1950, 캔버스에 유채, 60×80, 개인 소장

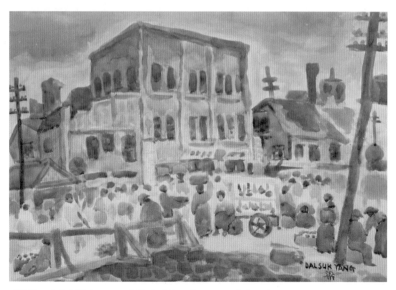

양달석, 〈자갈치 풍경〉, 1950년대, 종이에 수채, 36×52, 개인 소장

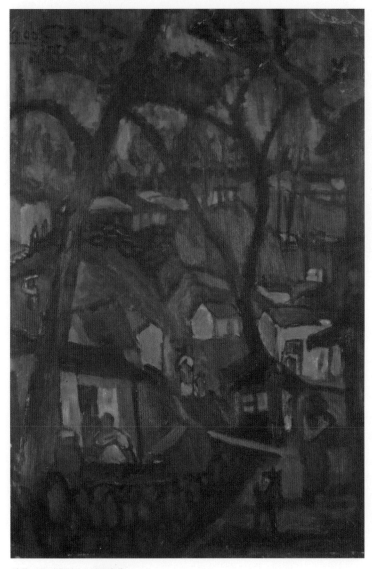

한묵, 〈동리풍경〉, 1950년대
캔버스에 유채, 43×29, 개인 소장

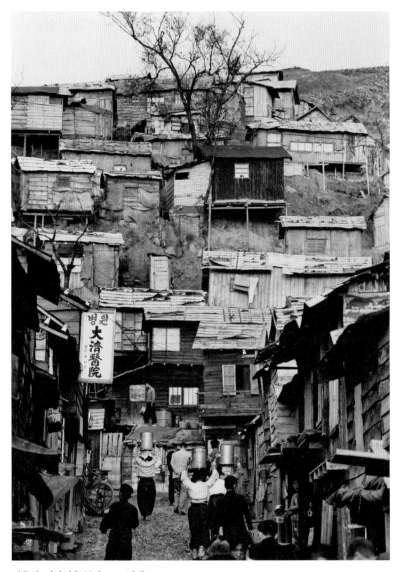

임응식, 피난민촌 부산, 1950년대

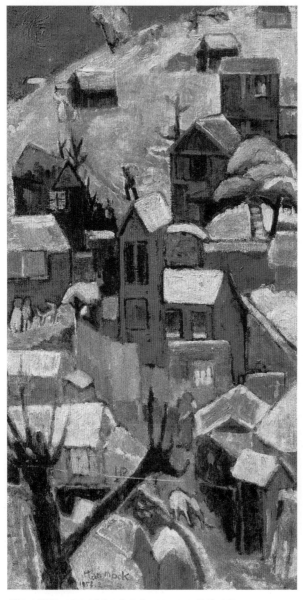

한묵, 〈설경〉, 1953, 캔버스에 유채, 102×52, 소장처 미상

있었던 미국 문화원의 문정관 브루노는 문화원 예산으로 일본에서 재료를 들여와 50여 명의 화가들에게 나누어 주었는데, 어떤 이들은 이를 아껴서 환도 후에도 사용했다고 한다. 이런 가운데 누구나 그러 했듯이 부산으로 내려온 화가들도 전쟁이 끝나기만을 손꼽아 기다리고 있었다.

한편 나라에서는 전쟁 중에도 조국의 미래를 위한 인재양성을 위해 1951년 2월 26일 문교부는 임시수도인 부산에서 전시하 교육 특별조치요강을 발표했다.[10] 그리고 이에 따라 전시연합대학이 운영되었는데 유진오(兪鎭吾)를 중심으로 결성된 대한민국 교수단과 협의하여 1951년 5월 계획안을 발족하였으며 유진오가 학장에 임명되어 구체화해나갔다.

전시연합대학은 전쟁으로 인해 정상적인 수업을 받을 수 없는 대학생들이 타 대학에서 수업을 받을 수 있도록 제도적으로 보장해주고, 단독으로 수업을 실시할 수 없는 대학은 합동수업을 받도록 하여 전시에도 대학교육이 이어질 수 있도록 하는 제도였다. 이 조치는 대학생의 총 수업시간을 720시간까지 단축할 수 있게 하였고, 학기마다 3-4학점의 군사훈련을 이수하도록 했다. 전시연합대학의 시행은 피난민이 몰린 부산을 시작으로 광주, 전주, 대전으로 이어졌고, 1·4후퇴 이후에는 학생 수가 급증하여 부산 4천268명, 대전 377명, 전북 1천283명, 광주 527명으로 기록된다. 총 재학생은 6천455명에 이르렀으며 강의를 담당한 교원은 444명에 달했다. 그러나 전시연합대학은 1951년 9월 이화여대가 단독으로 수업을 실시하고 10월 중순부터는 부산대가 이탈하면서 1952년 5월에 해산된다.

전시연합대학에 등록하면 군 입대가 연기되었고 이공계의 경우 전면 입대가 유보되는 등의 병역혜택을 부여했기 때문에 징집을 피할 목적으로 등록하는 폐단도 있었지만 비상상황에서도 고등교육을 유지하기 위한 획기적인 조치였음에는 틀림없다.

1 박고석, '화단10년간의 공죄', 〈신미술〉 창간호(1956. 9); 최열, 위의 책, p. 280
2 이상범, '나의 교우 반세기', 〈신동아〉 1971.1; 최열, 위의 책, p. 280
3 『장욱진 화집 1963-1987』, 김영사, 1987; 최열, 위의 책, p. 281
4 한묵, '벌거숭이 자연인을 묶어놓은 은지화 사건', 〈계간미술〉 39호(1986
 가을호), 최열, 위의 책, p. 292
5 박고석, '도떼기 시장의 애환', 『박고석』 열화당, 1994, 최열, 위의 책, p. 293
6 고은, '박고석의 유혹', 〈공간〉 1974.10; 박고석, 『박고석』, 열화당, 1994;
 최열, 위의 책, p. 282
7 황용엽, '오마니, 그림 사모곡40년', 『황용엽』, 미술공론사, 1990
8 류경채, '필동(筆洞)정담', 〈매일경제신문〉, 1990.2.20; 류경채, 『류경채』,
 갤러리 현대, 1990 재수록
9 김훈, '후반기전을 개최하는 30대의 예술 정신', 〈월간미술〉 1990
10 6·25전쟁 중 교육이 중단되지 않도록 하기 위해 내린 조치이다.
 '적폐를 일소 장총리 훈시 공무에 충실하라', 〈동아일보〉, 1951.03.09

전쟁에서 피어난 꽃

1951년 이름만 남아 있었던 '대한미술협회'가 재건되어 활동을 개시하지만 전개과정은 순탄하지 못했다. 대한미술협회는 전국문화단체 총연합회(약칭 문총) 산하의 구국대로 부산에 본부를 마련하고 대오를 가다듬기 위한 총회를 개최한다. 미술계에서 부회장을 선출하기 위해 후보로 이마동은 이종우를, 김흥수는 동향인 도상봉을 지지하지만 표가 나뉘어 부회장이 나올 수 없는 상황이 된다. 공정하게 후보를 가리기 위한 논의 끝에 사전예비투표를 진행했고 이를 통해 이종우가 선출되었는데 패배한 도상봉이 감정적으로 대응하여 분란이 일기도 한다.[1] 대오를 가다듬기 위해 열린 총회자리에서 언쟁이 오가는 일이 생기는 등 전시(戰時)에도 미술계는 바람 잘 날이 없었다.

　　이런 가운데 부산에서 크고 작은 전시들이 열리기 시작했다. 대한미술협회는 6·25전쟁 발발 직전인 1950년 4월 24일부터 5월 10일까지 덕수궁미술관에서 개최했던 협회전을 이어갔는데 그 전시가 《제2회 대한미술협회전-3·1절 기념미술전》이다. 이와 더불어 1951년 3월 1일부터 14일까지 부산 광복동 일대의 다방에서 3·1절을 기념하는 《3·1절 기념 예술대회》를 개최한다. 여기에 김형구는 다리 한쪽을 잃은 상이용사를 그린 〈숨은 비애〉라는 작품을 출품했고 화가 류경채는 당시의 풍경을 이렇게 회고했다.

"전쟁 중이라 전시장도 없고 역 광장의 퀀셋(Quonset)을 만들어 작품
을 모집했는데 이때 출품했지요. 모두들 소품 위주였는데 김흥수 씨와
내가 그린 50호가 제일 컸을 겁니다."[2]

대한미술협회는 같은 해 9월 15일부터 21일까지《제3회 대한미술
협회전》을 개최하려고 했으나 일정이 바뀌어 9월 17일부터 21일까
지 부산 창선동의 외교구락부에서 규모를 축소하여 개최하였다. 전
시일정에는 약간의 혼선을 빚었으나 전시를 연 이후에는 연일 밀려
드는 관람객으로 인해 23일까지 연장되었고, 이 전시는 6·25전쟁
발발 이후 가장 규모가 큰 종합전으로 기억된다.

전시가 종료된 23일에는 시상식을 열었는데 국무총리상에 남
관의 〈가을〉, 문교부장관상에 김환기의 〈태양〉, 국방부장관상에 김
청풍의 〈백과경감(百果競甘)〉, 공보처장상에 권옥연의 〈여인〉이, 서
울시장상에 이준의 〈사0〉, 부산시장상에 배렴의 〈수이장(秀而莊)〉이
수상했다.[3]

전시에 대한 보도에서는 '문화민족의 기품을 선양했다'는 좋은
평이 있었으나 "우리가 요구하는 것은 자기도취적인 말초신경을 위
한 미술품이 아니라 어디까지나 건강하고 명랑하고 내일이 있는 작
품이나, 그렇지 않으면 시대의 고민이 상징된 작품이어야 할 것이다"
는 이경성의 지적도 있었다.[4]

1952년에 열린《제4회 대한미술협회전-3·1절 기념전》은 3월
1일부터 7일까지 광복동에 위치한 전국문화단체총연맹 회관에서 개
최되었다. 같은 시기 부산 광복동 일대의 칠성, 늘봄, 달님, 녹원, 망
원, 금잔디 다방에서는 대한미술협회 회원들의 전시가 3월 1일부터
15일까지 이어졌다. 여기에는 50여 명의 작품 83점이 출품되었다.
출품작은 유화부문의 장욱진 〈들〉, 〈간이역〉, 도상봉 〈부산풍경〉,
〈정물〉, 박영선 〈풍경〉, 남관 〈한산도에서〉, 〈복숭아〉, 〈해바라기〉,

이준 〈노점〉, 〈환희〉, 〈소년〉, 김인승 〈풍경〉, 문신 〈상이군인〉, 김병기 〈소녀구상〉, 손응성 〈탁상〉, 고훈찬 〈총후〉, 권옥연 〈여인〉, 김환기 〈운월송(雲月松)〉, 〈한야(寒夜)〉, 이중섭 〈봄〉, 임완규 〈나비〉, 정용화 〈수송선〉, 동양화에 고희동 〈해변〉, 배렴 〈남가일지(南家一枝)〉, 장우성 〈수련〉, 이유태〈설경〉, 이응노 〈피난민〉, 서세옥 〈남빈(南濱)살이〉, 이상범 〈효두명종(曉頭鳴鐘)〉, 장운상 〈조춘〉이었다.[5]

　　여기에 출품된 작품 중 14점은 1953년 '국제연합 한국재건단' (UNKRA, United Nations Korean Reconstruction Agency)이 구입해서 UN본부로 보내기도 하는데 그 목록은 다음과 같다. 이현옥 〈유곡(幽谷)〉, 배렴 〈남가일지(南家一枝)〉, 천경자 〈생태(生態)〉, 장덕 〈사계가방(四季佳芳)〉, 이응노 〈숫장수〉, 도상봉 〈부산풍경〉, 남관 〈해바라기〉, 김훈 〈폐허〉, 이세득 〈풍경〉, 서성찬 〈풍경〉, 권옥연 〈여인〉, 김환기 〈운월송(雲月松)〉, 신금례 〈북어〉, 백영수 〈사슴과 새〉[6]이다.

　　전시회가 한참 진행되던 어느 날 미군 공보부에서 출품한 작가들에게 술자리를 만들어 주었다. 약 40여 명의 화가들이 참석한 가운데 상석에는 언제나처럼 고희동이 자리했고 다음으로 이종우, 도상봉이 앉았다. 권옥연과 서성찬(徐成贊) 맞은편에 백영수와 남관, 김환기가 앉았으며 음식이 들어오고 술이 몇 순배 돌자 사단이 벌어졌다. 김환기가 맞은편에 앉은 서성찬에게 일격을 가한 것이다. 권옥연은 옆에서 소리 내어 울었고 연회장은 술렁거렸다. 사실 이런 다툼은 예견된 것이었는데, 서울에서 피난 온 화가들과 부산 본토박이 화가들 사이에 보이지 않는 알력이 늘 있어왔기 때문이다. 그런 분위기에서 부산 화가인 서성찬이 김환기의 출품작에 대해 순화되지 않은 용어를 사용하여 평가절하했고 이에 김환기가 분개한 것이다. 부산 화가들에게는 그들 나름대로 서울 화가들이 내려와 쉬지 않고 그룹전이나 모임을 만들어 활동하는 것이 설쳐대는 모양으로 비춰졌던 것도 있었고 미국대사관이 서울에서 온 작가들의 그림을 사준 것이 심

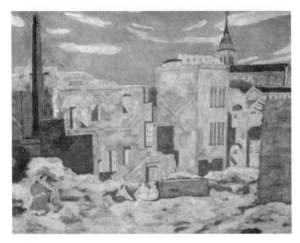

도상봉, 〈폐허〉, 1953
캔버스에 유채, 73×90, 개인 소장

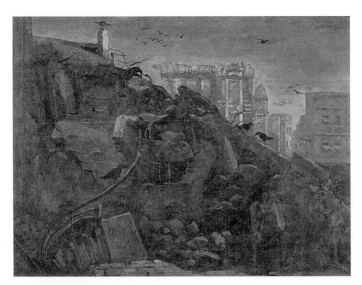

이수억, 〈폐허의 서울〉, 1952
캔버스에 유채, 80.3×116, 개인 소장

권영우, 〈폭격이 있은 후〉, 1957
화선지에 수묵담채, 146×183, 개인 소장

기를 상하게 한 이유도 있었다. 게다가 김환기는 여러 모임에 주동이
되었기 때문에 가장 눈엣가시 같은 존재였을 것이다.

　　1953년에 열린 다섯 번째《대한미술협회전-3·1절 경축기념
전》은 전시장에 관한 문제와 2월 15일 시행된 화폐개혁으로 인하여
4월에서야 개최할 수 있었다. 전시는 부산역전에 자리한 UN한국재
건본부 안에 위치한 향상(向上)의 집에서 열렸다. 4월 1일부터 7일까
지 서예, 수묵채색화, 8일부터 14일까지 유화, 조소로 나누어 1,2부
로 구성하였고 총 100여 점의 작품이 출품되었다. 이 전시를 본 정
규는 '화단외론'에서 박고석의 〈오일탱크〉와 김흥수의 〈창〉, 김병
기의 〈해변가족〉, 윤효중의 〈실명부자〉를 수확으로 꼽았다. 김병기
는 동양화 출품작들에 대해 "현대적인 공간 속에서 우리 전통미술의
소재인 화선지의 백색 바탕과 진한 묵색의 흐름은 충분한 결과를 보
여주고 있다"고 평했다. 또한 이경성은 작가들의 의욕에 찬 작품들
이 피난생활에서 새로이 일어나려는 몸부림으로 간주된다고 하며 앞
으로의 기대감을 드러냈다.[7]

　　6·25전쟁이 한창 진행 중이었던 1950년에는 대구에서 주경(朱
慶)과 박인채(朴仁彩)가 중심이 되어 '대구화우회'를 '경북화우회'로
개칭하고 회장에 서동진(徐東辰)을 선출한 것 외에는 지역 화가들의
모임이 크게 눈에 띄진 않았다. 그러나 1951년부터 전쟁이 조금씩
소강상태로 접어들자 지역별로 화가들의 모임이 잦아지기 시작했다.
1952년 인천에서 전국문화단체총연합 산하의 '대한미술협회 인천지
부'가 설립되었고 회원으로는 김영건(金永健), 박응창(朴應昌), 윤기영
(尹岐泳), 최석재(崔錫在), 박흥만(朴興萬), 한흥길, 장선백(張善栢), 유희
강(柳熙綱), 박세림(朴世霖), 장인식(張仁植), 이경성이 참여한다. 뿐만아
니라 독립적으로 '자유미술동인회'도 설립되는데 여기에는 김기택(金
基澤), 안현주(安賢周), 이달주, 이일(李一), 최진우(崔鎭宇), 한봉덕이 참
여했다.[8] 1953년에는 대전에서 '충남미술협회'가 결성되었으며 회원

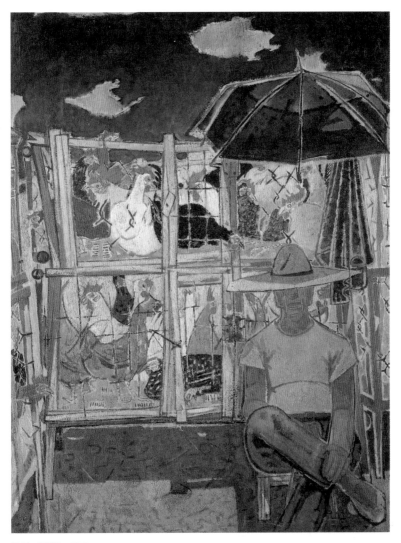

문신, 〈닭장〉, 1950
캔버스에 유채, 140.5×103, 리움미술관

으로는 박승무(朴勝武), 이동훈, 김기숙, 김철호, 이인영, 임상묵 등이 참여하였다. 또한 '전국문화단체총연합회 마산지부'의 주최로 1953년 12월부터 1954년 1월까지 마산 등대사랑에서《제1회 마산미술전》이 열렸고 최영림, 박진근, 문신, 박해강, 이림(李林), 이수홍, 김남규, 정상화(鄭相和), 김주석, 박호석, 박용훈(朴容勳)이 참여했다.[9]

대한미술협회가 주도했던《3·1절 경축기념전》과 같은 대규모의 단체전은 물론이고 여러 가지 규모의 전시회 개최는 전쟁 중임에도 계속해서 횟수가 증가했다.

'전시국민홍보외교동맹' 주최의《동양화 전람회》가 1951년 7월 6일부터 9일까지 이화여자대학교가 임시로 자리했던 부산 대청동 필승각에서 열렸다. 당시 이곳은 일부를 미술관으로 개조하여 김활란(金活蘭) 총장과 이정애(李貞愛) 간호대학 교수가 소장한 도자기와 목공예품을 전시하거나 연합군 장성과 부인들을 초청하는 등의 행사를 열기도 했던 곳이었다.[10]

같은 해 가을 부산에서《제1회 수출 공예품 전시회》가 개최되었고 심사위원으로 유강열, 최순우, 김환기가 참여했다.[11] 부산의 서성찬과 임호는 김인승, 박영선, 박득순, 백영수와 함께 '6인회'를 결성하여 11월에 밀다원 다방에서《육인전》을 열었다.[12]

1952년에는 김환기, 이준, 한묵, 문신이 '후반기 동인'을 결성하고 5월 10일부터 17일까지 부산 르네상스 다방에서 전시회를 가졌다. 후반기 동인은 이후 김훈과 권옥연, 정규, 최영림, 장운상, 서세옥, 천경자, 박래현까지 합세하여 당시 가장 큰 규모의 젊은 작가들이 모인 단체가 된다. 이준에 의하면 이들이 명칭을 '후반기'라고 한 것은 "살아봐야 20세기 후반까지라는 다소 염세적인 사고에서 나온 것"이라고 기억했다.[13] 이경성은 이들의 작업이 "내일의 새로운 미를 창조하고자 하는 고민과 자태를 직접 드러냈다"는 점을 높이 평가했고 나아가 "일부 작가들의 서구미술의 모방도 보이지만 이

김환기, 〈판자집〉, 1951
캔버스에 유채, 72.5×90.3, 개인 소장

김환기, 〈판자집〉, 1952
스케치북 종이에 수채, 16×26, 개인 소장

천경자, 〈생태〉, 1951
종이에 채색, 61×87, 서울시립미술관

후반기전에서는 한국적 리얼리티의 세계에서 보편적인 위치에로 발
전하려는 영거 제너레이션(younger generation)의 힘찬 조형의욕을 체득
하였던 것이다"라고 쓰면서 이들의 진취적인 태도에 대한 기대를 나
타내었다.[14]

　　이것은 후반기 동인이 전쟁의 잔혹함과 비굴한 생존으로 인해
다소 허무주의적인 태도에서 출발했지만 결국 이로 인해 새로운 미
술과 창작에 대한 절박함이 더 절실했으며 오히려 후반기 동인을 통
해 표출된 것일지도 모른다.

　　1952년 가을 손응성, 한묵, 박고석, 이중섭, 이봉상이 모여 '기
조동인'을 결성한다. 12월 22일부터 28일까지 《기조전(其潮展)》을
부산 르네상스 다방에서 열었고 다음과 같은 서문을 통해 자신들의
예술적 의지를 밝혔다.

　　"회화 행동에의 길이 지극히 준엄한 것이며, 무한히 요원한 길이라는
　　것을 잘 안다. 만일 아직도 우리들의 생존이 조금만치라도 의의가 있
　　다 친다면 그것은 우리들의 일에 대한 자각성이어야 할 것이다. 진지
　　하고도 유효한 훈련과 동시에 우리들은 먼저 한 장이라도 더 그릴 수
　　있는 환경을 조성하는 데 유의하고 싶다."[15]

11월에는 《이화여중고 학생미전》 12월에는 1920년대 말 일본의 전
위미술단체였던 '신제작파'와 같은 이름의 동인그룹이 결성되어 전
시를 열고, 《제4회 서울대 예대전》도 개최되었다. 통영에서는 유강
렬, 이중섭, 전혁림(全爀林), 장윤성이 호심 다방에서 《4인전》을 열었
고 전주에서는 《합동수채화전람회》가 열리는 등 1952년에 접어들
면서 지역미술도 기지개를 켜기 시작하였다.

　　1953년에는 부산 출신의 화가들이 모여 '토벽동인(土壁同人)'을
결성한다. 이들은 같은 해 3월 22일부터 29일까지 부산 대청동 르

네상스 다방에서 첫 번째 동인전을 개최했으며 서성찬, 김영교(金昤
敎), 김경, 김종식(金鍾植), 김윤민(金潤玟), 임호가 참가했다. 토벽 동인
은 피난 온 외지작가들이 개최했던《후반기동인전》,《기조전》등의
전람회에서 보여준 새로운 감각적 화풍에 반응하여 부산의 독특한
향토미를 작품에 구현하고자 했다.

> "제작은 우리들에게 부과된 지상의 명령이다. 붓이 분질러지면 손가락
> 으로 문대기도 하며, 판자조각을 주워서 화포를 대용해 가면서도 우리
> 들은 제작의 의의를 느낀다. 그것은 회화라는 것이 한 개 손끝으로 나
> 타난 기교의 장난이 아니요, 엄숙하고도 진지한 행동의 반영이기 때문
> 인 것이다. 새로운 예술이란 것이 친박한 유행성을 띤 것만을 가지고
> 말하는 것이 아닐진대, 그것은 필경 새로운 자기 인식밖에 아무것도
> 아닐 것이다. 여기에 우리들은 우리 민족의 생리적 체취에서 우러나오
> 는 허식 없고 진실한 민족 미술의 원형을 생각한다. 가난하고 초라한
> 채 우리들의 작품을 대중 앞에 감히 펴놓는 소이는 전혀 여기 있다."[16]

토벽동인은 같은 해 10월 4일부터 11일까지 두 번째 전시를 피가로
다방에서 열었다. 그러나 임호와 김경이 다른 작가들의 작품은 20호
내외인데 서성찬의 작품만 50, 60호여서 어울리지 않는다는 이유로
상의 없이 서성찬의 작품을 전시에서 제외하는 일이 있었다.

　　야심차게 출발한 토벽동인은 1954년 6월 부산 실로암 다방에
서 열린《제3회 토벽미술전》을 끝으로 해체된다. 토벽동인의 단명
에는 여러 가지 이유가 있었지만 가장 큰 원인은 김경과 임호의 리
얼리즘에 대한 견해 차이 때문이었다. 이들은 이 문제로 재떨이가 날
아 다닐 정도로 격렬한 논쟁을 수차례 주고받았다고 한다.[17] 3회에
그친 활동을 끝으로 토벽동인은 해체되었지만 토벽동인의 출범과 전
시는 많은 호평을 받았으며, 특히 정규는 "지방화가, 중앙화가 운운

김환기, 〈진해풍경〉, 1952
부산시대 수첩에서, 종이에 수채, 27×33, 개인 소장

으로 말썽이 있었던 것이 이《토벽전》으로 적지 않게 해소된 것이
무엇보다 기쁜 일"[18]이라는 긍정적인 평을 했다.

　　당시 부산에서 개최되었던 많은 전시회들이 외지에서 온 작가
들 중심으로 이루어지면서 부산 지역작가들의 상실감은 매우 커져
있었다. 게다가 이 배경에는 피난작가들의 은근한 우월감이 작용하
고 있었는데 특히 중앙화단에서 두각을 나타낸 경력이 있는 작가들
은 더욱 심하였다. 그리고 이런 정황은 '해군 종군화가단'이 결성될
때 부산 지역작가 중에서는 양달석(梁達錫)이 유일하게 선정된 이후
더욱 심화됐다. 이런 사정들이 부산 지역작가들을 토벽이라는 동인
으로 결집시키는 간접적인 원인이 된 것이다.

　　　"특히 대한미협전 등 대규모 종합전은 물론 후반기전, 기조동인전 등
　　　의 소규모 그룹전이 활발히 열려 부산의 화가들에게 많은 자극이 되었
　　　다. 그리고 한편 외지에서 온 화가들의 이질적인 개성에 야릇한 저항
　　　감까지 느끼기도 했다. 그래서 우리들은 부산의 토질적인 특질을 작품
　　　으로 구현해보기 위해 이 모임을 결성했다. 그룹의 명칭인 토벽도 이
　　　런 정신에서 나왔다."[19]

화가들의 개인전도 1951년 1월부터 열리기 시작했다. 부산에서는
1월 백영수와 김은호를 시작으로, 2월에 남관이 캔버스 천만 뜯어
서 가지고 온 4호, 6호 크기의 소품들로 구성한 전시를 했고 3월에
는 배렴, 9월에는 허정두(許正斗), 12월에는 권옥연이 개인전을 열었
다.[20] 1952년 부산에서는 1월 김환기, 2월 백영수, 3월 문신, 이준,
4월 천경자, 7월 김은호, 12월 배길기(裵吉基), 도상봉이 개인전을 갖
는다.

　　마산에서는 4월 이림(李林), 6월 성재휴(成在烋), 9월 박동현의 개
인전이 열렸고 대구에서는 9월에 이상범이 개인전을 개최했다. 이상

범의 작품은 전시 종료 후 국방부를 통해 모두 미국으로 갔으며 허
백련은 자신의 개인전 수익금인 50만 환을 당시 한국민주당(한민당)
의 대통령 후보였던 이시영(李始榮)에게 기부했다. [21]

한국전쟁기 부산미술일지(기간: 1950년 8월 18일~1953년 8월 15일)

순서	전시회명	일시	장소	비고
1	경인전선 보도사진전	1950.10.15-31	부산미국공보원, 광복동거리	임응식
2	종군 스케치전	1950.11.1-5	부산미국공보원	박성규, 서성찬, 우신출, 임호, 이준, 김봉진
3	종군시인 화가 촬영반 기록사진 및 시화전	1950.12.7-13	부산미국공보원	
4	박성규 외 7인 소품전	1950.11.24-12.3	밀다원	
5	예술사진과 양화 합동전	1950.1.21-26	부산미국공보원	양화7명/사진8명 참가
6	재부 양화가들의 소묘전	1950.1.26-2.4	부산미국공보원	
7	제2회 혁토사전	1950.5.23-28	미국문화원	
8	경남미술연구회전	1950.5	부산미국공보원	혁토사
9	경인전선보도사진전	1950	부산미국공보원	
10	백영수 소품전	1951.1.16-20	밀다원	
11	김은호 동양화전	1951.1	국제구락부	
12	남관 개인전	1951.2.6-12	밀다원	
13	배렴 소품전	1951.3	금강다방	
14	허정두 개인전	1951.9		
15	양달석 해군종군 보고전	1951.2		
16	이응조 종군미술 개인전			
17	박성규, 이준 양화 소품전	1951.2.18-25	밀다원	
18	전혁림 회화 소품전	1951.2.27-3.5		
19	월남미술인전	1951.2	남포동 국제구락부	

20	3·1절 기념미술전	1951.3.1–14	광복동 일대 다방, 반공회관	공보실
21	3·1절 기념미술전	1951.3.1–14	밀다원	문총구국대 주최
22	이동미술전시회	1951.2.10–12 2.13–15 2.16–18 2.19–20 2.22–24	부산역전 부산시청 앞 (구)동화백화점 항도일보사 앞 초량역전	해군 정훈감실주최
23	싸우는 경찰관의 모습 미술전	1951.2.20–26	해군사병다방, 금강다방	치안국공보실주최 두 곳에서 진행
24	배렴 소품전	1951.3	금강다방	수묵채색화
25	종군화가단 전쟁미술전	1951.3.31–4.9	남포동 국제구락부	
26	박성규, 이준 2인전	1951.4	밀다원	
27	제1회 해양미술전	1951.6	국제구락부	해군본부주최
28	동양화 전람회	1951.7.6–9	대청동 필승각	전시국민홍보외교동맹 주최
29	제2회 해양미술전	1951.8	밀다원	해군본부 주최
30	해병대 도솔산작전 사진전시회	1951.8.3–8 8.9–13	밀다원 시청 앞	해병대사령부 정훈실
31	허정두 개인전	1951.9		
32	제3회 대한미술협회전 전시(戰時)미술전	1951.9.17–23	창선동 외교구락부	대한미술협회 국무총리상 남관 문교부장관상 김환기
33	전쟁기록전람회	1951.9.28–10.4	전 외교구락부 자리	국방부 정훈국 주최 포스터, 종군스케치, 시사만화 등 100여점 제1회 육해공군합동위령제
34	전시기록미술전	1951.10		해군 정훈국
35	한청도원부계획 포스터전	1951.10.5–28	전시국민계몽가두	한국청년단
36	김훈개인전	1951.11		
37	6인전	1951.11	밀다원	
38	후반기동인전	1951.11	대청동다방	
39	권옥연 개인전	1951.12	대도회다방	
40	향토인형鄕土人形 전	1951.11.19–25	대도회다방	

41	종군화가단 전쟁기록화전	1951.12	국제구락부	국방부 종군화가단
42	제2회 해군종군화가전	1951.12	대도회다방	김환기, 남관, 양달석, 강신석, 임완규, 백영수 출품
43	사진동인전	1951.12.21−27	대도회다방	15명 44점 출품
44	임응식 서울탈환보도사진전		부산미국공보원	
45	구포 사우회 제1회전		낙동장洛東莊	
46	경남미술교육연구회 회원전			
47	제3회 김환기개인전	1952.1	뉴서울다방	
48	백영수미술전	1952.2.17−23	녹원다방	
49	3·1절 경축미술전시회	1952.3.1−7	전국문화단체 총연합회관	전국문화단체총연합회 대한미술협회
50	제4회 대한미술협회전	1952.3.1−17	광복동 일대 다방	
51	제1회 3·1절 기념 출판미술전	1952.3.1−7	다이아몬드다방	
52	문신개인전	1952.3.5−15	르네상스 다방	
53	제1회 이준개인전	1952.3	르네상스다방	
54	제4회 종군화가전	1952.3.7−20	대도회다방	
55	천경자 개인전	1952.4.17−23	국제구락부	〈생태(生態)〉등 28점 출품
56	제3회 해군종군화가단 미전	1952.4.20−27	미화당화랑	42점 전시
57	후반기동인전	1952.5.10−17	르네상스 다방	
58	합동사진전	1952.6.5−9	미화당화랑	부산사진예술연구회 대한사진예술연구회
59	6·25 두 돌 기념 종군미술전	1952.7	미화당화랑	국방부 종군화가단 주최
60	서울대학교 예대 학생미전	1952.12	임시 서울대학교 구내	
61	해양시화전	1952.10.18−22	봉선화다방	
62	해병사진전	1952.11.22−28	부산시청앞 가두	
63	한국사진가 총회 창립전	1952.12.12−18	국제구락부	37명 56점 출품
64	박려옥여사 자수전	1952.12	국제구락부	

65	월남미술인 작품전	1952.11.15-21	국제구락부	전국문화단체 총연합회 북한지부주최의 공모전 후원; 문교부, 반공통일연맹, 국민사상연구원, 미국공보원
66	제4회 해군종군화가전	1952.12.12-18	르네상스다방	
67	배길기 서예전	1952.12.12-18	국제구락부	
68	도상봉 소품전	1952.12.12-18	늘봄다방	
69	신제작파전	1952.12		
70	후반기동인전			
71	기조전 창립전	1952.12.22-28	르네상스다방	손응성, 한묵, 박고석, 이중섭, 이봉상
72	전혁림 개인전	1952	휘가로다방	개인전
73	김원 개인전			
74	허백련개인전	1952.12		수익금 50만환 전액 한민당 대통령후보 이시영에게 기부
75	이용우화백 유작전	1953.1.15-25	남포동 국제구락부	문교부 주최
76	차창덕 개인전	1953.1.25-3.1	르네상스다방	
77	양달석 수채화전	1953.1.26-2.1	휘가로다방	25점
78	김종식 개인전	1953.2.22-3.3	실로암 다실	
79	김두환 개인전	1953.2		
80	3·1절 기념 국방부 종군화가단 선전미술부 포스터전	1953.2.25-3.3	르네상스다방	
81	문신 유화전	1953.3.5-15	르네상스다방	
82	토벽동인전	1953.3.22-29	르네상스다방	서성찬, 김영교, 김윤민, 김종식, 임호, 김경
83	종군화가단 전쟁미술전	1953.3.31-4.9	남포동 국제구락부	
84	3·1절 경축 제5회 대한미술협회전	1953.4.1-15	향상의 집	대한미협정기전
85	종군화가단전	1953.5.4	향상의 집	

86	소정 변관식 선생 작품감상회	1953.4.10-16	국제구락부	
87	박성환 개인전	1953.4.16-26	춘향다방	동광동 소재
88	이 준 개인전	1953.4.16-25	르네상스다방	
89	천경자개인전	1953.4.17-27	국제구락부	
90	이마동 개인전	1953.5.5-11	국제구락부	
91	미술전람회	1953.5.6-16	광복동 임시국립박물관	25명 50점 출품
92	정규 소품전	1953.5.7-15	르네상스다방	
93	제1회 현대미술작가초대전	1953.5.16-25	광복동 임시국립박물관	고희동, 김은호, 변관식, 노수현, 배렴, 이상범, 손재형, 장우성, 이종우, 김인승, 박득순, 박영선, 김환기, 도상봉, 윤효중, 김경승 참가
94	제3회 신사실파전	1953.5.26-6.4	광복동 임시국립박물관	김중업, 윤효중 불참
95	종군화가단전	1953.5.4	향상의집	
96	제6회 종군화가단 전쟁미술전	1953.3.31-4.9	국제구락부	국방부장관상 문학진 〈적전〉 국방부차관상 김흥수 〈출발〉 국방부정훈국장상 문정희 〈돌격〉(조소) 육군총무과장상 이수억〈야전도〉 단장추천상 권영우 〈검문소〉 장욱진 〈장도〉
97	사진협회 제2회전	1953.5.26-31	국제구락부	54명 참가
98	박고석 개인전	1953.6.1-9	휘가로다방	
99	이조회화특별전	1953.6.15-24	부산 관재청창고	
100	황염수 개인전	1953.6.21-29	휘가로다방	
101	전혁림 회화전	1953.7.25-30	휘가로다방	
102	8.15 경축전	1953.8		
103	백영수 유화전	1953.9		
104	제2회 토벽동인전	1953.10.4-11	휘가로다방	

105	5인전 동인 창립전	1953.11.3~10	낙원다방	이응노, 박고석, 손응성, 이봉상, 이정규
106	김인승 서양화전	1953.11.7~11.13		
107	양달석 유화전	1953.11.28~12.5	국제시장 실로암다방	
108	사진협회 제3회전	1953.12.1~7	부산미국공보원	
109	기조동인전	1953.12.22	부산 임시국립박물관	박고석, 손응성, 이봉상, 이중섭, 한묵
110	동명서예원전			
111	이석우 동양화전			
112	제5회 김원 개인전			

1953년에 부산에서는 1월에 대한미술협회 주최로 열린 이용우(李用雨)의 유작전과 차창덕의 개인전을 시작으로 2월에는 양달석과 김두환의 개인전이 열렸고 3월 5일부터 15일까지 문신의 개인전이 부산 르네상스 다방에서 있었다. 4월에는 특히 많은 화가들이 개인전을 열었는데 변관식이 10일부터 16일까지 부산 동아일보사 국제구락부에서 박성환은 4월 16일부터 26일까지 동광동 춘향 다방, 이준은 4월 16일부터 25일까지 부산 르네상스 다방에서 천경자는 4월 17일부터 23일까지 부산 밀다원 다방에서 각각 개인전을 가졌다.

이마동과 정규는 5월, 박고석과 황염수는 6월, 전혁림이 7월, 김인승과 양달석이 11월에 차례로 개인전을 열었다.[22] 마산에서는 2월에 최영림, 5월 이림, 8월 이응주, 박동현, 9월 이유태, 11월 박용훈이 개인전을 가졌고 목포에서는 양수아가, 전주에서는 천칠봉이 개인전을 열었다.

1951년 개성에서 예비회담이 개최되었고 7월 10일 휴전을 위한 본회의가 속개되었다. 그러나 양측 간의 엇갈리는 의견으로 인하여 회담은 난항을 겪었고 급기야 회담이 중지되면서 전투는 더욱 치열하게 전개되었다. 이후 휴전회담은 1953년 4월 26일에서야 재개된다.[23] 이런 가운데 부산 광복동 경남도청 관재청 창고에 피난 와

있던 국립박물관은 1953년 5월 16일부터 26일까지 《제1회 현대미술작가초대전》을 개최했다.[24]

전시에 관해 김재원 국립박물관 관장은 한국 최고 수준임을 자부하였고 도상봉과 이봉상도 대체적으로 호평한 데 반해 정규는 부산 지역작가를 포함한 일부 작가들이 초대작가에서 배제된 것과 전시의 내용에 관해 지적하였다.

> "박물관을 미술 전람회장으로 활용하는 것은 시민들을 위해 좋은 일이지만 전시회 방법과 의도는 적지 않은 시빗거리를 제공했으며 현대라는 시대에 부합하기보다는 오히려 퇴색한 관록을 시위한 데 불과하다."[25]

국립박물관은 곧 이어 6월 15일부터 24일까지 《이조회화특별전》을 개최하는 등의 의욕적인 활동을 전개하기 시작했다.

1949년 제2회 전시 이후 6·25전쟁으로 인해 활동을 중단했던 '신사실파'의 전시가 1953년 부산국립박물관에서 이어졌다. 모더니즘적 시각으로 한국미술의 장을 넓혔다는 평가를 받았던 신사실파에는 기존 회원인 김환기, 유영국, 이규상, 장욱진 외에 이중섭과 백영수, 윤효중(진해에서 충무공 동상을 제작하느라 전시 불참), 김중업(파리체류 중인 관계로 전시 불참)이 합류했다. 전시는 5월 26일부터 6월 4일까지 열렸으며[26] 출품작들은 모두 자연주의적인 사실에 근거를 둔 구상적인 화면이었고, 대부분이 자연 대상의 형태를 단순화하거나 변형시켜 재구성한 반(半)추상 형식을 띠고 있었다. 특히 김환기의 경우 구성주의적 경향과 면 분할에 의한 색면추상을 응용하여 현실적인 감각과 구상적인 소재를 적절하게 배합하는 양식의 그림을 선보였고 유영국도 진취적인 작품을 발표했다. 신사실파의 예술지상주의적인 성향의 감상적이고 서정적인 화풍과 이규상, 유영국의 기하학적이고

이규상, 〈산월〉, 1952
종이에 먹, 26.5×20, 개인 소장

이규상, 〈매화〉, 1952
종이에 먹, 20×26.5, 개인 소장

이봉상, 〈노상〉, 1950년대
종이에 색연필, 21.8×17, 개인 소장

구성주의적인 화풍은 새로운 감각으로 전시(戰時)에 있는 한국화단에 새로운 바람을 불러일으키기에 충분했지만 시대적 미숙함은 아직 이들의 미학을 받아들이는 것을 버거워했다.

한편 1·4후퇴 이후 피난지인 부산의 포화상태로 인해 피난민들의 유입이 저지되면서 제주도가 또 다른 피난지로 부상했는데, 1951년 말에는 전국에서 몰려든 피난민들이 15만 명에 달했다. 당시 제주도로 이동한 화가는 김창열과 구대일, 이중섭, 장리석, 최영림, 홍종명, 최덕휴, 이대원 등이 있었다.

이중섭은 1951년 1월에 종교단체의 도움으로 가족과 함께 제주도에 도착한 후 서귀포에 자리를 잡았다. 그는 서귀포의 해안에서 게를 잡아 연명하면서 그림을 그렸고 모슬포 제1훈련소 군인으로 있던 조카 이영진과 마찬가지로 모슬포에 피난 와 있던 장리석과 교류했다.

장리석은 한국군 북진 당시 합류해서 원산에 있던 해군사령부 문관으로 종군을 하였고 1·4후퇴 당시 홀로 남하한 다음 1951년 봄 제주도에 도착한다. 이후 해군 정훈부의 선무공작대 요원으로 반공 포스터를 그리는 임무를 맡게 된다. 그는 제주도에서 재혼했으며 아내가 도너츠 장사를 하며 생계를 이끌었다.

홍종명은 처음에는 호떡과 엿을 팔며 중앙미술연구소라는 아틀리에를 열어 후학들을 지도했고 오현 중·고등학교에서 1952년 9월부터 1954년 5월까지 교사로 근무하였다.

평남 맹산 출신의 김창열은 1948년부터 1950년까지 서울대학교 미대에서 수학했고 다시 경찰학교를 나와 제주의 대정지사에서 근무했다. 그는 1953년 계용묵이 발간한 『흑산호』에 시를 발표하기도 한다.

최덕휴(崔德休)는 도쿄제국미술학교 재학 중 학도병으로 징집되어 만주에 주둔했던 일본군 제64사단에 배속되었으나 탈출했다. 이후

중국군 제3전구 훈련반을 거친 뒤 중위로 임명되어 제9전구 제8사단 공작위원회의 공작책으로 활약한다. 1945년 광복군 제1지대 제3구대에 편입되어 항일활동을 전개했고 광복 후 귀국했다. 1950년 6·25전쟁이 시작되고 육군 소위로 임관되어 제주도 모슬포 제1훈련소 정훈장교로 임명되고 1956년 소령으로 예편한 이색적인 경력의 소유자이다. 최영림은 1950년 12월 제주에 도착하였고 제주읍 해군문화부 문관으로 있으면서 그림을 그리다가 부대가 이동하면서 1951년 겨울 마산으로 옮겨갔다.

1 　김홍수, 『예술가의 삶』, 혜화당, 1993

2 　류경채, '1·4후퇴와 피난생활', 〈계간미술〉 35호(1985 가을); 김형구,
　　'단칸방에서 그린 60호짜리 그림 덕분에 가족과 합류', 〈월간미술〉 1990.6

3 　'미술전 성황', 〈동아일보〉, 1951.9.25

4 　이경성, '우울한 오후의 생리-전시미술전으로 보고', 〈민주신보〉 1951.9.26;
　　최열, 위의 책, p. 288

5 　이경성, '미의 위도', 〈서울신문〉, 1952.3.12-13

6 　'경축회화 세계로-국련본부에 14점 출가', 〈서울신문〉, 1953.3.13

7 　정규, '화단외론', 〈문화세계〉, 1953.8; '한국미술협회 연례전람회',
　　〈동아일보〉, 1953.4.3; 이경성, '한국미술의 반추', 〈연합신문〉, 1953.5.22

8 　김인환, '인천화가들의 소박한 꿈과 추억', 〈계간미술〉 32호 (1984년 겨울호)

9 　이태호, '분주했던 50년대의 마산화단', 〈계간미술〉 32호 (1984 겨울호)

10 　이경성, 『어느 미술관장의 회상』, 시공사 1998; '동양화전 개최', 〈동아일보〉,
　　1951.7.3

11 　최순우. '만날 때 반갑고 헤어질 때 개운하던 인간 유강열', 〈공간〉 1978.4

12 　『한국예술지』 권1, 대한민국예술원, 1996

13 　"여기서 후반기란 우리가 살아봐야 20세기 후반이라는 다소 염세적인 당시의
　　사고에서 나온 거지요. 이 전람회에 김환기 씨가 편지로 격려사를 써주었고
　　그것을 카탈로그에 싣기도 하고."
　　-이준, '부산에 운집한 미술인', 〈계간미술〉 35호(1985 가을호), p. 63

14 　이경성, '한국미술의 반추', 〈연합신문〉, 1953.5.22

15 　'기조전을 열면서', 〈월간미술〉, 1990.6

16 　토벽동인 일동, '토벽동인전 인사말씀에 대신하여', 1953.3; 이용길, 『가마골
　　꼴아솜누리』, 낙동강보존회, 1993 재수록; 김윤민, '6·25 공간의 한국미술 -
　　부산화가들의 새모색, 토벽전', 〈월간미술〉, 1990. 6, p. 57

17 　김영교, '토벽동인시절'. 〈화랑 No.8〉, 1975 여름

18 　정규, '화단외론', 〈문화세계〉 1953. 8

19 　김윤민, 위의 글, p. 57

20 　『한국예술지』 권1, 대한민국예술원, 1996; 남관, '미술동맹과 쌀 배급',
　　〈계간미술〉 35호(1985 가을호),

21 　박계리, '연보', 『김환기』, 삼성문화재단, 1997; '연보', 『이준』,
　　국립현대미술관 1994, '천경자 연보', 『천경자』, 세종문고, 1995; 문순태,
　　『의재 허백련』, 중앙일보사, 1977; 『한국예술지』 권1, 대한민국예술원,
　　1996; 이경성, '의욕과 조형의 거리, 백영수 미전', 〈부산일보〉, 1952.2.22;
　　'이당작품전', 〈동아일보〉, 1952.7.20; 이태호, '분주했던 50년대의 마산화단',
　　〈계간일보〉, 32호, 1984; '이청전개인전 대구미공보원에서', 〈동아일보〉,
　　1952.8.26

22 　『한국예술지』 1권, 대한민국예술원, 1996; '이마동화백양화전', 〈서울신문〉,

1953.5.10; '정규씨 1회양화전', 〈서울신문〉, 1953.5.10

23 강만길,『고쳐 쓴 한국현대사』, 창작과 비평사, 1994

24 초대작가로는 서양화 부문에선 이종우, 김인승, 김환기, 이중섭, 도상봉,
 ·박고석 등 12인을, 동양화 부문에는 고희동, 이상범, 배렴, 노수현, 장우성,
 변관식 등 8인을, 조각과 서예부문에 김경승, 윤효중, 김종영과 손재형,
 배길기를 선정했다. 하지만 최종적으로는 고희동, 김은호, 변관식, 노수현,
 배렴, 이상범, 손재형, 장우성, 이종우, 김인승, 박득순, 박영선, 김환기,
 도상봉, 윤효중, 김경승 16명만 참가하였다.
 -이경성, 위의 책; '미술전람회 16일 개막', 〈동아일보〉, 1953.5.8; 최순우,
 '해방20년-미술', 〈대한일보〉, 1965. 5. 28 -6. 19

25 정규, '화단외론', 〈문화세계〉, 1953.8

26 이중섭은 기조전에 이미 가입하고 있었던 탓에 주저하다가 일단 참여를
 결정하고 출품하였다.

문화센터? 다방!

6·25전쟁으로 인해 부산으로 몰려든 예술가들로 인하여 마치 진흙 구덩이 못에서 연꽃이 피어나는 듯 문화의 꽃이 부산에 피어난다. 그리고 이런 문화의 구심점이 되는 지역이 바로 광복동 거리[1]이다. 부산의 도심인 광복동은 해방 전후의 서울 소공동과 명동을 대신해서 피난 내려온 문화예술인들의 사랑방으로 자리 잡게 된다.

　광복동은 1998년 부산시청이 연산동으로 이사하고 광안리와 해운대가 발전을 거듭하면서 오늘날에는 상대적으로 매우 쇠락했지만 1970년대 중반까지 소매업과 유흥업소 그리고 다방 등이 밀집해 있었다. 바로 옆의 신창동과 창선동 일대의 국제시장은 전국에서 유일한 대규모 수입품 도매시장으로 6·25전쟁 전후에는 전국의 상권을 좌지우지해왔던 곳이다. 이곳은 전시임에도 최대의 소비문화와 문화예술 그리고 환락이 공존하는 이색적인 공간이었으며 다방을 떠올리게 하는 대명사였다. 당시 광복동 거리 양쪽으로는 한집 건너 한집의 모양새로 다방들이 줄지어 있었다. 보통은 소매점 2층에 다방이 있었지만, 지하를 비롯해서 심지어는 건물 1층과 2층이 모두 다방인 곳도 있었다. 이 다방들은 전쟁 중의 유일한 문화공간으로서 격렬한 미학이 맞부딪히는 토론장이었다가, 곤궁한 생활에서 틈틈이 그려낸 삶의 절규가 배인 작품들의 전시장이 되었다. 또한 음악감상실로도, 갈 곳 잃은 예술인들의 사랑방으로도 기능했다. 광복동의 다

방들은 문화예술을 피워내는 연못이었다.

광복동에 위치했던 다방들을 열거해 보면 밀다원, 금강다방, 대청동다방, 대도회다방, 뉴-서울 다방, 다이아몬드다방, 루네쌍스다방, 봉선화다방, 늘봄다방, 휘가로다방, 에덴다방이 있었다. 창선동에는 실로암다방이 있었고 국제시장 안에 위치한 태양다방, 동광동의 설야다방, 귀원다방, 정원다방, 일번지다방, 상록수다방, 향촌다방, 망향다방과 춘추다방, 녹원다방, 청구다방이 있었다. 이곳들은 모두 오갈 곳 없는 화가나 문인, 음악가들의 사무실 겸 작업장과 연락처 노릇을 톡톡히 했다.

뿐만 아니라 광복동에는 미술전람회가 열렸던 전문적인 전시장도 있었다. 국제구락부, 동양상회, 창선동의 미국공보원, 외교구락부, 문화회관, 미화당 백화점화랑, 향상의 집, 그리고 피난 내려온 국립박물관까지. 모두 광복동을 문화예술인들의 집결지로 만들어 주었다.

삶의 절망과 허무, 그것이 삶의 조건이라는 참담함에 빠진 예술가의 실존주의적 정신의 궤적은 밀다원에서 이루어졌다. 김동리(金東里)의 소설 『밀다원 시대』로 널리 알려진 이곳은 전국문화단체총연합회 사무실 2층에 자리하고 있었으며 피난기간 동안 미술전람회가 가장 많이 열린 곳이다. 위치 때문인지 밀다원에는 문총에 소속되어 있었던 문인들이 많이 드나들었는데 김동리, 황순원(黃順元), 조연현(趙連鉉), 김팔봉(金八峰), 유동준(兪東濬)을 비롯한 부산의 김말봉, 오영수가 흔히 말하던 '밀다원파'였다.

밀다원 외에도 문인들은 금강다방에도 주로 모였는데 문총의 사무국 차장이자 『문예지』를 운영하던 조연현(趙演鉉)이 이곳을 사무실처럼 사용했다.[2] 또한 박인환(朴寅煥), 김경린(金璟麟), 이봉래(李奉來), 김규동(金奎東)이 모인 '후반기동인'들이 금강다방으로 모여 이들은 '금강파'로 불렸다.[3]

김환기와 특별히 친했던 금강다방의 주인은 일본에서 연극을

했던 이로, 그가 주방에서 커피를 끓이고 그의 딸이 카운터를 지켰는데 딸의 미모가 금강다방을 드나드는 모든 이들의 가슴을 설레게 했다. 때때로 태양다방의 음악인들이 대거 출장(?)을 나오기도 했으며 '신사실파' 화가들이 3회전을 열기 위해 의기투합하고 이중섭이 생계를 위해 삽화를 연습하고 은지화를 그리던 곳이기도 하다.

문학인 김송(金松), 조영암(趙靈岩), 임긍재(任肯載)는 태백다방에 모였다. 그들은 다방에서 차 대신 낙동강소주를 마시면서 줄리엣 그레코(Juliette Greco)의 샹송이나 베토벤의 〈운명〉에 삶을 맡겼다. 이브 몽땅(Yves Montand)의 〈고엽(Les Feuilles Mortes)〉도 전쟁을 잊고 잠시 정신적 귀족으로서의 삶을 가능하게 해주었던 곡이었다. 그러나 문화예술의 안식처인 부산의 다방에서 이들이 늘 행복했던 것만은 아니었다. 남포동 스타다방에서 시인 전봉래(全鳳來)가 2월 16일 시대의 추위와 피란살이의 고통을 이기지 못하고 26세의 나이로 죽음을 택했다. 전봉래가 목숨을 끊은 지 여섯 달 만에 시인 정운삼(鄭雲三)이 밀다원에서 수면제를 먹고 자살한다. 정운삼이 죽던 날 김말봉과 김환기도 같은 장소에 있었지만 그의 자살을 막지는 못했다. 늘 앉아 있던 그 모습 그대로 앉은 채 죽어 있었기 때문이다. 이처럼 다방은 살아 있는 동시에 죽어가는 곳이었다.

다방은 미술전람회가 끊임없이 열리는 공간이었다. '미의 축제'라 일컬었던 《3·1절 기념미술전》(1951.3.1-14)과 《제4회 대한미술협회 회원전》(1952.3.1-15)이 광복동 일대의 칠성, 늘봄, 달님, 망원, 금잔디 다방에 분산 개최되어[4] 일대는 '미술문화의 거리' 혹은 '미전의 거리'로 불렸다.

창선파출소 옆 골목에 자리 잡은 망향다방과 부근의 선술집 곰보집도 김경, 임호, 김종식, 한묵, 이시우, 이중섭을 비롯한 예술인들과 화가 지망생들이 단골로 드나들었던 곳이다. 하지만 이처럼 예술가들의 모임이 잦아질수록 서울과 외지에서 피난 온 화가들의 우월

감과 자부심이 부산, 경남 지역의 화가들의 자존심을 자극하기도 했다. 부산의 토박이 화가들은 김종식의 대청동 집에 자주 모였고 토벽동인을 결성하여 1953년 3월 루네쌍스다방에서 창립전을 갖고 10월에는 휘가로다방에서 두 번째 동인전을 열었다.

이렇게 다방은 당시 생(生)을 부지하고자 몰려들었던 미술인들은 물론이거니와 문인과 음악가, 무용가 들의 집결지였으며, 삶의 절망을 허무주의적이고 퇴폐적인 '기인 같은 삶'들로 몰아가는 절망의 공간이었다. 그러나 한편으로는 그 속에서 자신을 찾고자 하는 실존의 공간이기도 했다.

대구에 피난한 문화예술인들의 생활도 부산의 상황과 크게 다르지 않았는데 대구에는 특히 시인이나 소설가와 같은 문인들이 많았다.[5] 부산의 광복동 거리와 같이 대구에서는 '향촌동'이 문인들의 파라다이스로 떠올랐는데 일제 강점기 대구 유흥의 중심이었던 이곳이 아이러니하게도 6·25전쟁으로 인해 다시금 전성기를 맞았다. 시인 구상(具常)이 단골로 묵었던 화월호텔, 이효상(李孝祥)의 시집 『바다』의 출판 기념회가 열렸던 모나미다방, 음악다실(音樂茶室) 백조와 꽃자리다방, 청포도다방, 소설가 최태응(崔泰應)과 화가 이중섭이 묵었던 경복여관 등은 향촌동을 문화의 거리로 만드는 장소였다. 화가 이중섭이 담배 은박지에 그림을 그렸던 백록다방도 빼놓을 수 없다.

클래식 음악 감상실 르네상스는 문화 살롱으로 전쟁의 와중에 '폐허에서 바흐의 음악이 들린다'며 외신기자들이 놀라워했던 곳이다. 르네상스가 문을 열 수 있었던 데에는 약간의 일화가 있는데, 클래식 음악에 깊은 조예를 갖고 있었던 호남 갑부의 아들 박용찬이 6·25전쟁이 시작되고 오직 LP판만이 실린 트럭 한 대를 타고 대구로 피난을 왔고, 그로 인해 르네상스의 존재가 가능했다는 사연이다.[6]

동성로의 아담다방은 '육군종군작가단'의 산실이었으며, 이중섭이 담뱃갑 은박지에 그림을 그리던 백록다방의 주인은 경북여고 동

기인 정복향과 안윤주라는 인텔리 여성들이었는데 그녀들의 아름답고 지적인 용모로 인해 한때 '음악은 르네상스에서, 차와 대화는 백록에서'란 말이 유행했다고 한다.

　향촌동 일대는 다방은 물론이었고 선술집 역시 피난 온 예술가들에게 예술적 영감을 보태는 장소였다. 종로초등학교 옆에 위치했던 감나무집, 동성로의 석류나무집, 향교 건너편의 말대가리집은 시인묵객들이 매일같이 와자지껄 한잔하며 문학과 예술을 논하던 곳이었다. 이곳에서는 이상범(李象範)의 붕어 그림이 안주였고 성악가 권태호(權泰浩)의 노래가 권주가(勸酒歌)였다.

　하지만 이러니저러니 해도 피난살이가 팍팍하기는 부산이나 대구나 다를 것이 없었다. 아동문학가로 이름을 알린 마해송(馬海松)은 한 켤레뿐인 양말을 매일 저녁 세탁해서 '양말선생'이라는 별명을 얻는다.[7] 청록파 시인 박두진(朴斗鎭)은 베개 속 좁쌀로 죽을 끓여먹었다고 하며 국문학 연구의 선구자인 양주동(梁柱東)은 YMCA 부근에서 학원 강사를 하고 부인과 함께 손수레에 굴비를 싣고 장사에 나선 것을 보았다는 이야기도 전해온다.

　하지만 이런 생활의 어려움도 그들의 예술혼과 열정을 잠재울 수는 없었다. 대구에 모인 문인들은 1951년 10월 마해송을 초대원장으로 하고 조지훈, 최인욱 등이 주축이 되어 상고예술학원의 설립을 추진한다. 시인 상화(尙火) 이상화(李相和), 고월(古月) 이장희(李章熙)의 문학정신을 기리기 위해 이들의 아호(雅號)를 한자씩 빌은 교육기관의 설립에는 박종화, 백기만, 오상순, 양주동, 김말봉, 박영준, 최정희, 장덕조, 장만영, 이설주, 이윤수 등 90여 명의 문인이 동참했다. 대구 남산동 교남학교(대륜중고의 전신)에 위치했던 이곳은 30여 명의 졸업생을 배출했으나 안타깝게도 2년 만에 문을 닫고 만다.

1　'광복동'은 행정구역으로는 광복동 1~3가에 이르는 좁은 지역이지만,
　　부산에서는 신창동과 창선동까지 포함해서 광복동으로 통칭하고 있다.

2　조연현, '문단50년의 산 증언-문단교유기', 〈대한일보〉, 1969.4.3

3　1·4후퇴 이후 피난지 부산에서 문인들의 활동에 대한 자세한 내용은 김병익,
　　『한국문단사(韓國文壇史)』, 문학과지성사, 2001 참고

4　이경성, '미의위도', 〈서울신문〉, 1952.3.12-13

5　1·4후퇴 이후 대구에는 마해송(馬海松), 조지훈(趙芝薰), 최인욱(崔仁旭),
　　구상(具常), 김팔봉(金八峰), 박영준(朴榮濬), 양명문(楊明文),
　　최상덕(崔象德), 장덕조(張德祚), 최정희(崔貞熙), 오상순(嗚相淳),
　　박두진(朴斗鎭), 전숙희(田淑禧), 최태응(崔泰應), 정비석(鄭飛石),
　　장만영(張萬榮), 김이석(金利錫), 김윤성(金潤成), 이상로(李相魯),
　　유주현(柳周鉉), 김종삼(金宗三), 성기원(成耆元), 이덕진(李德珍),
　　방기환(方基煥)과 같은 문인들이 대구로 이동했으며,〈가고파〉를 작곡한
　　김동진(金東振)과 화가 이중섭도 왔다.

6　조향래, '향촌동 시대-(2)르네상스와 피란문인', 〈동아일보〉, 2005. 7. 4

7　김병익,『한국문단사(韓國文壇史)』, 문학과지성사, 2001

유일한 생계수단, 도기에 꿈을 그리다

6·25전쟁 당시 부산은 곧 대한민국 전체이며 하나의 도시국가가 되었다. 또한 대한민국 인구의 대부분이 몰려들어 생존의 문제를 해결해야 했던 부산은 도시 전체가 국제시장화되었다고 해도 과언이 아니었다. 슈샤인 보이와 소매치기, 걸인이 거리를 가득 메웠고 추잉검과 양담배, 깡통이 사방에 널려 있었다. 군복과 군용차가 위용을 뽐내는 가운데 판잣집과 천막촌, 바라크 집¹들이 도시에 들어찼고, 군복을 염색해서 입은 사람은 신사소리를 들을 수 있었다. 질서없이 가치와 문화가 뒤범벅이 된 가운데 훤소(喧騷)와 잡답(雜沓), 사위(詐僞)와 무도(無道), 아귀(餓鬼)다툼과 아비규환(阿鼻叫喚)의 도가니였다. 이러한 시기였기에 부산에서는 누구나 호구지책과 신변의 안전을 위해 군대나 안정적인 직장의 보증이 필요했다. 화가들에게는 종군화가단이 꼽히는 일이었고 그 외에는 '대한경질도기주식회사'(약칭 대한도기)에서 접시나 화병에 그림을 그리는 일이 있었다.

대한도기는 경질도기(硬質陶器) 생산을 위해 부산시 영도목 영선정(현재 영도구 연래동)에 설립된 '㈜일본경질도기주식회사'의 후신이다. 이 회사는 1917년 이토 히로부미[伊藤博文]의 이복처남인 카시이 겐타로[香椎源太郎] 외 13인의 일본인들이 함께 출자하여 설립하였다. 카시이 겐타로는 1905년 일본의 가나자와시[金澤市] 장정(長町)에 일본도기회사를 설립하여 운영하고 있던 인물로 1917년 부산에 설립

대한경질도기주식회사에서 생산된 기념품 그림접시

한 일본경질도기주식회사는 가나자와시에 있는 회사의 지사였다.

한·일강제병합과 함께 내한한 카시이 겐타로는 이토 히로부미의 도움으로 부산에서 여수에 이르는 어업권을 불하받아 막대한 자본을 축척하였고, 100만 원의 자본금으로 35만 평의 부지에 동양에서 세 번째로 큰 회사건물을 신축하였다. 그리고 1917년 9월 9일에 정식으로 인가를 받아 ㈜일본경질도기주식회사를 설립한다.[2] 이 회사는 건립 초기부터 우수 기술자를 고용하기 위해 동경공대 교수를 기용했으며 이들을 영국 웨지우드(Wedgewood) 사에 파견시켜 견문을 넓히도록 하였다. 또한 회사의 시설은 물류창고와 원료창고를 포함하여 연구실험소, 제철소, 목공소, 기숙사, 관사, 운동장, 전력소 등을 겸비하도록 했으며, 특히 제토실과 원료가공실을 구비하여 일관생산체제를 갖추었다.[3]

일본경질도기의 설립취지는 본래 일용식기를 제작하여 일본과 조선의 수요를 충족시키는 것이었다. 하지만 1930년대 초기에는 수출 부진으로 인한 고전을 면치 못해 최우선으로 제품개량에 주력하여 터널식 가마 1기를 설치하는 동시에 제조방식과 도자장식에 선진국의 신기술을 최대한 도입한다. 이 같은 노력을 통해 1930년대 중반에 이르면서 당시에 최고였던 독일제품을 능가한다는 보도가 나올 정도로 생산성과 질을 크게 향상시켜 국외시장에서 호응을 얻는다. 그리고 이를 바탕으로 일본, 중국, 인도, 만주, 호주, 난령인도, 구주 등 각지로 수출을 하여 크게 성장한다.

한편 일본경질도기주식회사와 관련된 문헌에는 1930년대부터 가나자와시에 있는 일본도기회사가 지사로, 부산 일본도기회사가 본사로 표기된다. 이는 아마도 1930년대 중반을 기점으로 부산공장이 매우 번성하자 부산공장이 본사로 승격되고 가나자와 본사가 지사로 변경된 것이 아닐까 추측된다.

수출이 궤도에 이르고 호황을 띠면서 회사의 이윤도 설립 초기

(시계방향)

변관식, 〈서원풍경(書院風景)〉, 연도미상, 도기에 담채, 지름 30, 개인 소장

변관식, 〈진양풍경(晋陽風景)〉, 1951년, 도기에 담채, 지름 36, 부산박물관

변관식, 〈외금강동석동(外金剛動石洞)〉, 1951년, 도기에 청화안료, 지름 30, 개인 소장

변관식, 〈금강산구룡폭(金剛山九龍瀑)〉, 1951년대 초, 도기에 철화안료, 지름 30, 개인 소장

운영자금보다 약 3배인 375만 원에 육박하였다. 그러나 당시 공장에서 일하던 말단 기술직 직공인 384명이 모두 조선인으로 이 같은 놀라운 성장이 이들의 희생을 전제로 하고 있었다는 것은 짚고 넘어가야 한다.[4]

일본경질도기회사는 일제 말에 오면서 '조선경질도기주식회사'로 명칭이 변경되었다가 광복과 함께 적산재산으로 분류된다. 이후 약 4년간 적산관리인인 노병기가 운영하였는데 이때 회사명이 '대한경질도자기주식회사'로 변경된다. 이후 1950년 11월 30일 4억 5천만 환에 낙찰되어 양산지역에서 자유당 3대, 4대 국회의원을 지낸 지영진이 불하받아 1972년 폐업할 때까지 '대한도기주식회사'로 불렸다.[5]

광복 후부터 한국전쟁기간 동안에 대한경질도자기주식회사는 조선방직과 삼화고무와 더불어 부산에서 가장 큰 규모의 공장이었으며 당시 천여 명의 직공들이 근무하였기 때문에 퇴근시간이면 그 모습이 장관을 이루었다고 한다.

생산품으로는 양식기와 식당식기 그리고 핸드 페인팅 기법 감상용 자기와 타일 및 변기 등 도기가 주류였다. 그러나 이 중 감상용 자기는 사실 그렇게 비중 있는 품목이 아니었다. 당시 장식용 도자는 미군을 비롯한 부산지역의 군인과 외국인들에게는 중요한 기념품으로 여겨졌으나, 수요가 그다지 많지 않았기 때문이다. 그렇기 때문에 피난 화가들을 대한도기 측에서 고용한 것은 지영진을 비롯한 회사 측에서 화가들을 지원해주기 위한 일종의 배려였던 것으로 생각된다.[6] 굳이 더하자면 화가들이 제작한 감상용 자기가 당시로서는 미군을 비롯한 부산 주둔군인과 외국인 들에게 기념품이 되었던 것도 일부 작용했을 것이다.

대한도기에서 시작된 도화작업에 참여한 작가들은 김은호, 변관식, 장우성, 김학수, 이규옥, 전혁림, 황염수로 이들은 사장인 지영진

이나 그와 친분이 있는 변관식과 가까운 사이였다고 한다. 화가들 외에도 당시 서울대학교에 재학 중이었던 김세중, 서세옥, 박노수, 문학진, 장운상, 권영우, 박세원 등이 생계를 잇기 위해 일했다. 이중섭의 경우도 황염수의 천거로 이곳에서 일했다고 기술하지만 확인할 길은 없다. 변관식은 '관립 조선총독부 공업전습소' 도기과에서 도화(陶畵)를 공부한 탓에 다른 작가들에 비해 숙련된 솜씨를 발휘했을 것으로 생각된다. 대한도기 시절을 김은호의 제자 이규옥은 다음과 같이 회고하고 있다.

> "처음에는 초량 뒷골목 하수관 속에서 자기도 하고 별별 고생을 다했지요. 우연히 이당 선생이 부산에 계시다는 소문을 듣고 수소문 끝에 만났어요. 수정동에 사셨는데 그 집도 대한도기 지영진 사장이 마련해준 것이라고 하더군요. 이당 선생의 주선으로 대한도기에 나가게 됐죠. 도기에 주로 풍속도를 그렸는데 1장을 그리면 얼마씩 받았어요. 빨리 그리는 사람은 수입도 그만큼 많았지요. 나중에는 화가가 너무 많아 추려내기도 했어요."[7]

삶이 불안정했던 화가들에게 대한도기에서 기거할 수 있다는 것은 당시로서는 최상의 생활이었다. 화가들이 할 수 있는 일이라고는 대부분 미군들의 초상화를 그리거나 미군부대에서 페인트칠하는 일, 간판이나 무대장치, 소품 제작 혹은 미군식당에서 허드렛일을 하거나 부산부두에서 군수물자를 하역하는 것이 고작이었기 때문이다.

1　바라크 집: 판잣집, 가건물, 허름하게 임시로 지은 작은 집
2　조선총독부식산국편, 『조선공장명부』, 조선공업협회, 1937
3　엄승희, "일제침략기(1910-1945년)의 한국근대도자연구", 숙명여자대학교 대학원 석사학위논문, 2000
4　송기쁨, "韓國 近代 陶磁 研究", 〈미술사연구〉 통권 제15호(2001. 12)
5　이 회사의 도산일자가 분명하지 않다. 폐업직전까지 본직한 정택환의 말에 따르면 1973년 사채동결정책으로 인해 그 해 문을 닫은 것으로 기억하고 있다.
　　정준모, '한국전쟁기 부산화단과 도기화 제작', 『소정, 길에서 무릉도원을 보다』, 국립현대미술관, 2006
6　정택환에 의하면 이 당시 경영진은 제2대 상공부장관을 지낸 윤보선의 동서 최유상이 전무로, 처남인 공용환이 상무를 맡고 있어서 일족이 주요 간부로 일했다. 특히 통영출신인 공용환이 상무로 재직하면서 전혁림 등 많은 화가들에게 일자리를 주었다고 전한다.
　　-정준모, 위의 글
7　이용길, 『부산미술일지: 1928-1979』, 부산광역시 문화회관 용두산미술전시관, 1995

동상과 영정 그리고 전쟁 기념물

6·25전쟁은 동족간의 다툼으로 시작됐지만 중공군과 소련군, 미군과 UN군의 개입으로 인해 시간이 지나면서 국제적인 양상으로 확대되었다. 따라서 정부와 일부 지식인층에서는 왜적의 침입으로부터 나라를 구했던 이순신 장군의 동상을 건립하여 조국수호와 결사보국의 의지를 강화하고자 했다. 이는 북한에서도 이미 시행된 일이었는데, 북한은 전쟁을 시작하기 전에 을지문덕과 이순신 같은 역사적 위인들을 선전 자료로 활용하여 인민들의 사상의식을 고취하고자 했다.

1950년 마산에서 조직된 '충무공동상건립위원회'는 조각가 윤효중에게 〈충무공 이순신 동상〉 제작을 의뢰하였다. 당시 해군참모총장은 손원일 소장이었고 행정참모부장 겸 정훈감인 김성삼 준장이 진해 통제부 사령장관을 겸하고 있었는데, 1950년 11월 11일 해군창설기념일행사에서 김준장의 발의에 의해 해군과 정부관리, 지역유지들이 모여 동상 건립을 제안한 것이었다.[1] 일은 빠르게 진행되어 같은 달 19일 동상건립위원회가 구성되었고 마산시, 창원군, 통영군, 고성군, 김해군 등에서 3천만 원씩을 각출하여 12월 8일 조각가 윤효중에게 발주하였다. 윤효중은 곧 모형 제작에 들어가 1951년 3월에 최남선과 이은상, 김영수, 권남우, 김은호의 심의를 받고 수정작업을 거친 뒤 4월 19일 모형을 완성하였다. 1951년 7월 1일 정초식을 거행하였고[2] 1952년 4월 13일 진해에서 제막식을 가질 수 있

충무공이순신동상 제막식에 참석한 이승만 대통령
1952년 4월 13일

었다. 이후 윤효중이 제작한 〈충무공 이순신 동상〉에 대해 1950년 4월 김은호가 제작하여 한산도 제승당에 봉안한 〈충무공 이순신 초상〉과 모습이 다르다는 이유로 소란이 있었는데, 당시 신문지상에서 토론이 벌어지고, 위원회가 구성되는 등 제법 심각하게 다뤄졌었다.[3]

　이로 인해 윤효중은 동상을 건립하던 중 제작정지 명령까지 받게 되지만 해군 통제부사령장관 정긍모 준장과 참모장 김석응 대령의 노력으로 일단락되었고[4] 이듬해인 1952년 3월 28일 건조에 들어가 4월 13일에 4.8미터의 〈충무공 이순신 동상〉 제막식을 가질 수 있었던 것이다. 사실 이러한 소란의 배경에는 동상을 건립하려던 해군과 충무공기념사업회간의 주도권 싸움이 있었으나[5] 제막식에는 이승만 대통령을 비롯한 각계인사들이 참석해서 성대하게 거행되었다.

　1953년 6월 충무공기념사업회도 경상남도 통영시 동호동 남망산 공원에 세울 이순신 동상의 건립을 윤효중의 선배인 조각가 김경승에게 의뢰한다. 충무와 통영은 이순신 전적지로 충무공 사당이 있는 곳이므로 충무공기념사업회의 주관 하에 국민들에게 애국·애족하는 마음을 심어주자는 취지로 동상을 건립하기로 한 것이다.

　김경승은 이후 부산 용두산 공원에 세워진 〈충무공 동상〉의 건립도 맡게 되는데, 동상 건립기금을 경상도에서 모금하고자 했지만 쉽지 않아 부산시와 경상남도에서 비용의 일부를 각출하고 충무공 초상화 판매금 1천200만 환을 합하여 건립한다. 용두산 공원의 동상은 1956년 함태영 부통령, 이기붕(李起鵬) 민의원장에 의해 제막되었는데 같은 날 용두산 공원의 명칭을 이승만의 아호인 우남(雩南)에서 따온 우남공원으로 개칭하는 공원명명식도 겸하였다.[6]

　한편 이상범은 해방 전인 1932년과 1933년에 각각 아산에 위치한 현충사와 통영군 한산도에 위치한 제승당에 〈충무공 영정〉을 각 1점씩 제작하여 봉안하였다.[7]

　그러나 이후 이상범이 제작하여 제승당에 봉안한 〈충무공 영정〉

이상범, 〈충무공 이순신영정〉, 1932
종이에 채색, 아산 현충사 봉안(1953년 교체)
소장처 미상

김은호, 〈충무공 무복 영정〉, 1949
종이에 채색, 국립현대미술관

김경승, 〈충무공 이순신 동상〉, 1955, 부산 용두산공원

은 징비록(懲毖錄)의 묘사와 다르다는 이유로 1949년 김은호에게 다시 제작 의뢰되었고 1950년 5월 6일 김은호가 제작한 〈충무공 영정〉으로 교체된다.[8] 현충사에 봉안된 이상범의 영정은 낡고 작다는 이유로 1953년 10월 7일 장우성에 의해 새로 제작된 영정으로 교체된다. 장우성에게 의뢰한 주체는 충무공기념사업회였는데, 이들은 제승당에 봉안된 김은호의 그림을 사진으로 보여주면서 이보다 더 씩씩하게 그려줄 것을 부탁했다고 한다.[9]

　　1953년 11월 18일 육군의 최대 군사교육시설이자 훈련기관인 전라남도 장성군 상무대에 을지문덕 장군상이 제막되었다. 육군 장성들이 모금한 돈으로 건립하였고 제작은 월남 조각가 차근호(車根鎬)가 맡았다. 제막식은 함태영 부통령과 국방부장관 등이 참여한 가운데 모윤숙의 헌시 낭독으로 시작되어 성대하게 치러졌다.[10] 차근호는 같은 해 12월에 광주학생운동기념탑을 완성했다.

　　정부에서는 1952년 국무회의에서 '충혼탑건립중앙위원회'를 설치할 것을 결의하고 각 도(都)에 충혼탑을 1기씩 건립하고 남산에 80척 높이의 충혼탑을 건립할 것과 UN 전우탑도 건립하기로 한다. 충혼탑은 현상공모를 통해 선발했는데 상금은 2천만 원에 달했고 1등 당선자는 교통부 건축과 공무원이 응모한 작품이었다. 충혼탑 건립 중앙 건립위원회는 서울 대신동 대한군경원호기술학교에서 2월 20일부터 24일까지 전시를 열어 당선작을 공개했다.[11]

　　1952년 11월 2일 충혼탑은 장충단에, UN 전우탑은 사직공원에 세우기로 결정하고 시민들로부터 모금활동을 전개했으며 군인들은 자발적으로 월급의 5%를 갹출하기로 했다. 정부는 1953년 7월 2일 남산에 세우기로 계획한 충혼탑을 〈호국 영령탑〉으로 이름하고 〈UN 전우탑〉의 명칭은 그대로 사용하기로 했다.

　　1953년 8월 조각가 윤효중은 충혼탑 건립 중앙위원회의 의뢰로 〈호국 영령탑〉 기초 작업에 들어갔지만 전쟁 중이라 모금이 어려

〈고(故)나야 대령 기념비〉, 1950　　　〈백인기 소령 추모비〉, 1950
대구시 수성구　　　　　　　　　　　전라남도 영광

윘기 때문에 진행이 더뎠다. 결국 1954년 2월 동작동 국군묘지(현재 국립묘지) 묘역에 육군 공병대의 주관 하에 건립하기로 계획을 수정하였다. 하지만 묘역을 조성하는 데에만 약 3년의 시간이 소요되면서 수정된 계획도 흐지부지되고 말았다.

시국이 어려워지면서 정부 주도의 추무(樞務) 및 충혼(忠魂) 조형물 건립사업도 난관에 부딪히는 경우가 많아졌고 충혼탑과 전우탑 같은 조형물들은 군, 경찰, 관료, 청년단에 의해 추진되거나 지역민, 학교에서 뜻을 모아 추모 또는 위령비를 세우는 경우가 늘어났다. 따라서 갈수록 형태와 규모가 조악하기 그지없는 것들이 대부분이었다.

1950년 10월 전남 영광군 법성에 백인기 소위와 그 소대원들에 대한 추모비가 세워졌다. 이들은 빨치산 소탕작전 지원을 위해 기동하던 중 매복한 공비들에 의해 희생당한 군인들이었다. 이들에 대한 추모비는 6·25전쟁으로 희생당한 인사들을 위한 최초의 기념물로 추정된다.

같은 해 12월 7일 6·25전쟁 중 희생된 인사를 기리기 위한 또 다른 추모비가 세워졌다. 현재 대구시 수성구에 위치한 〈고(故)나야 대령 기념비〉가 그것이다. 6·25전쟁 당시 국제연합한국위원단 인도 대표로 한국에 왔던 우니 나야(Unni Nayar) 대령이 낙동강전투가 치열했던 1950년 8월 12일 경북 칠곡군 왜관 근처의 전선을 시찰하던 중 지뢰폭발로 사망하자 당시 조재천 경북지사가 그의 희생을 기리는 기념비를 건립했다.

이렇게 6·25전쟁 중 전사하거나 희생 또는 전적을 기리기 위해 1950년에서 1953년 사이에 세운 기념물들을 한국전쟁 60주년 기념사업위원회의 자료를 토대로 정리해 보면 다음과 같다.

6·25전쟁 관련 기념물 건립현황(1950~1953년)

번호	건립일시	구조물명	형태	소재지	비고
1	1950.10	백인기 장군 전사지 비	비	전남 영광	6·25전쟁으로 전사한 백인기 소위와 소대를 기림
2	1950.12.7	故나야 대령 기념비	비	대구 수성구 범어동	1950년 8월 12일 왜관근처 전선을 시찰하던 중 지뢰폭발로 숨진 UN 한국위원단 인도대표 우니 나야 대령 추모
3	1951.4.1	장안리 충혼비	비	전남 장성군 장성읍 장안리	6·25전쟁 당시 전사한 변진우 외 37명을 위로하고자 장안리 이장이었던 변경연과 주민이 건립
4	1951.4.1	칠층기념탑	탑	전남 나주시 이창동 영산포 초등학교	6·25전쟁 때 학도 7명이 북벌단 특공대를 조직하던 중 발각되어 희생당한 사실을 기리고자 건립
5	1951.4.1	백선엽 호국구민비	비	경북 칠곡 가산면 다부리	다부동전투에서 승리한 백선엽 장군의 공을 기림
6	1951.4.1	필승기념비	비	대구 달성구 화원읍 성산면 화원동산	6·25전쟁 당시 화원읍에 주둔하던 육군 제8352부대의 필승을 기원
7	1951.5.1	순직충령비	비	경남 하동군 양보면 운암리	6·25전쟁으로 희생당한 사람들의 명복을 빌고 나라사랑 충성심을 고취하기 위해 건립
8	1951.5.1	애국동지 위령단 조형물		경남 함양군 지곡면 창평리	6·25전쟁으로 희생된 경감 이용구 외 45명의 반공투사 추모를 위해 대한청년단 지곡면 단원과 지역유지들의 찬조로 건립
9	1951.6.6	봉성산 현충탑	탑	전남 구례군 구례읍 봉동리	호국용사들을 추모하기 위해 건립, 1987.6.6 봉성산 기슭에 재건립

10	1951.7.1	의혼비	비	전남 나주시 남내동	나주출신 애국청년들의 희생을 기리고자 나주시 대한청년단이 건립
11	1951.7.18	보성중 순국학생 위령비	묘비 5기	전남 보성군 보성읍 옥평리	보성 전경대에 자원입대하여 순국한 보성중학생 5명(김택, 문용주, 이중재, 이용의, 임두학)을 추모
12	1951.9.1	전주고 충혼비	비	전주시	6·25전쟁에서 전사한 학생 38명과 순직교사 10명의 명복을 빌기 위해 건립
13	1951.9.1	호국지사 충령비	비, 호국 영렬탑	전북 전주시 완산구 중화산동	6·25전쟁에서 전사한 호남의 호국충령들의 넋을 기리기 위하여 건립
14	1951.10.1	무어장군 추모비	비	경기 여주군 여주읍 단현리	헬기추락으로 사망한 미 9군단장 브라이언트 에드워드 무어 소장 추모
15	1951.12.11	유엔기념 공원	묘역, UN군 위령탑, 영연방 위령탑	부산 남구 대연 4동	6·25전쟁에서 전사한 UN군 소속 11개 회원국 및 무명용사의 희생을 기리고자 건립
16	1952.11.19	강화 특공대의적 불망비	비	인천 강화군 송해면 하도리	1.4후퇴 당시 강화군 민간인들로 조직된 강화특공대 중 희생된 19명의 대원을 추모하기 위해 건립
17	1952.7.30	담양군 충혼비	비	전남 담양군 담양읍 만성리	담양읍 출신 전사자 91명의 추모 및 위훈을 기리기 위해 건립
18	1952.8.1	장성군 충의비	비	전남 장성군 남면 분향리	장성군 남면지서에 위장 침투한 공비로부터 인명을 구한 남면 소방대 정순조의 희생을 기림
19	1952.12.22	미해병대 제 1비행단 전몰용사 충령비	비	경북 포항	6·25전쟁에 참전한 미 해병대 제1비행단 전몰용사들을 추모하기 위해 통역관으로 근무했던 이종만씨가 포항역에 건립, 1962년 4월 22일 이전

20	1953.1.1	연초면 충혼비	비	경남 거제시 연초면 연사리	연초면 출신의 전사자들을 위한 위령비
21	1953.1.1	표선면 충혼비	비	제주 표선면 성읍리	호국영현들의 얼을 추모하고 전몰장병들의 넋을 새기기 위하여 건립
22	1953.1.1	대정읍 충혼탑	비	제주 대정읍 하모리	6·25전쟁에서 전사한 육군 중위 양상호외 38명을 추모하기 위해 대정면 주민들이 건립
23	1953.1.1	옥계리 충혼탑	탑	경기 연천군 군남면 옥계리	연천군 수복에서 전사한 중사 오을용 외 5명의 명복을 빌기 위해 건립
24	1953. 6 9	강화군 현충탑	탑	인천 강화읍 관청리	강화도 출신 군경 및 유격대원들의 위패를 봉안하고 추모하기 위해 건립
25	1953.6 · 25	충혼비	비	전남 장성군 선적리	6·25전쟁 당시 공산군에게 학살당한 진원면 민 91명의 위령비
26	1953.9.1	백운산지구 전몰장병 위령비	비	전남 광양	1953년 백운산 전투에서 공비소탕작전 중 전사한 허정수 육군 소령과 무명용사들을 추모
27	1953.10.2	이근석장군 흉상	흉상	대구 동구 검사동	1950.7.4 경기 시흥지구에서 전사한 이근석 장군을 추모하기 위해 조각가 윤효중에 의뢰하여 제작
28	1953.10.13	용유도 충혼탑	탑	인천 중구 을왕동	1.4후퇴 당시 산화한 백마부대 장병들 추모

1950년부터 1953까지 건립된 총 30개의 기념물(UN묘지 탑 2, 묘역 1) 중 탑이 7, 흉상 1, 조형물 1, 기타시설 1, 나머지 20개는 비의 형태를 하고 있는데 이 조형물들의 예술적·문화적 가치를 논하는 것은 매우 어려운 현실이다. 국가주도로 진행된 일이었다고 해도 전시 중에 예산 확보나 계획적 추진이 어려웠을 것이며, 상황에 따라 지역주민이나 지역단위의 대한청년단 주도로 건립되면서 기념비 성격의 비석 형태로 다수 제작되었으므로 그 규모나 조형적 가치를 논할 수준이 되지 못하기 때문이다. 또한 지역 간에 경쟁으로 무분별하게 조성되거나 6·25전쟁 당시 사망한 군인들의 숫자가 유독 많은, 혹은 빨치산 활동이 활발했던 지역에서 건립된 경우가 있다. 여기서 후자의 경우는 지역민들이 빨치산의 근거지였다는 인상을 지우기 위해 급하게 세웠다는 느낌을 주기도 한다.

1954년 이후에도 이 같은 조악한 기념물 사업이 빈번해지면서 이경성은 이들 각종 기념물이 너무나 "무가치, 무목적, 무계획적"이라며 졸렬한 조형건축물 건설의 비문화적 행태를 지적했다.

> "모름지기 기념건조물들은 조밀(稠密)한 설계와 구성 아래 그의 현대적 성격인 단순, 명쾌, 무장식, 현대성이라는 조형적 표현을 빌려 우리의 국토를 빛내 주어야 하고 그 현대의 시대감각을 후세에 옮겨 주어야 할 것이다."[12]

그러나 1958년에 이르러서도 전국 15개소의 격전지에 전적비(戰績碑)비를 세우겠다는 발표가 나왔으며, 심지어 최근까지도 이런 종류의 사업이 지속되고 있다는 점은 깊이 반성해야 할 부분이다.

이 기간 중 가장 대규모로 진행된 전쟁 관련 추모 사업은 UN군 묘지조성사업이었을 것이다. 이는 UN이 직접 주도한 사업으로, 1951년 1월 6·25전쟁 당시 전사한 병사들을 매장하기 위해 부산

남구 대연동에 묘역을 조성하기 시작해서 4월에 완공한 것이다. 이후 개성, 인천, 대전, 대구, 밀양, 마산 등지에 임시로 매장되어 있던 UN군 장병들의 유해를 이장하기 시작해서 12월 11일 마무리된다. 조성 초기에는 변변한 조형물이나 기념비가 하나도 없었던 UN군 묘지를 위해 국회는 1955년 11월 그들의 희생에 보답한다는 명목으로 조성된 묘지를 UN에 영구히 기증하고, 아울러 이곳을 성지로 지정할 것을 결의한다. 한국정부로부터 결의사항을 전달받은 UN은 묘지를 영구적으로 관리하기로 총회에서 결정하고 1964년 한국의 건축가 김중업에게 의뢰하여 기념 예배당과 전시실, 부속건물 등을 건축하였다. 그리고 후일 한국에서 전사했지만 무덤이 없는 영국연방군 386명의 용사를 추모하는 기념탑과 UN군 참전 기념탑도 추가로 세워졌다.

1　　『海軍』誌,〈창간호〉, 1951.8.1 참조; 조은정, "대한민국 제1공화국의
　　　권력과 미술의 관계에 대한 연구", 이화여자대학교 박사학위 논문, 2005
　　　재인용

2　　조은정, 위의 글; "한국 근현대 아카데미즘 조소예술에 관한 연구",
　　　〈조형연구〉3호, 경원대학교 조형연구소, 2002

3　　'忠武公 銅像에 兩論 海軍과 記念事業會 別途로 建立',〈서울신문〉
　　　1953.4.19; '충무공 동상에 양론'〈서울신문〉, 1953.4.19; 조은정, "대한민국
　　　제1공화국의 권력과 미술의 관계에 대한 연구", 이화여자대학교 박사학위
　　　논문, 2005

4　　윤효중은 충무공 동상의 고증에 대한 자신의 입장과 동상제작을 완료하고 난
　　　후의 감회를 남겼다.
　　　-윤효중, '無窓無想-忠武公銅像을 製作하고 上, 下',〈동아일보〉, 1952.4.7

5　　조은정, 위의 글

6　　'충무공 동상을 제막, 22일 부산 용두산 공원서 雩南公園命名式도',
　　　〈조선일보〉, 1955.12.23; 조은정, 위의 글

7　　'李忠武公影幀奉安式畵報',〈동아일보〉, 1932. 6. 7; '閑山島制勝堂重建
　　　忠武公影幀奉安式 山河',〈동아일보〉, 1933.06.11

8　　'충무공 탄신 405주년',〈자유신문〉, 1950. 4.25; 조은정, 위의 글, p. 119
　　　재인용

9　　조은정, 위의 글

10　'을지문덕 장군상 제막식',〈조선일보〉, 1953. 5. 19

11　최열,『한국현대미술의역사 1945~1961』, 열화당, 2006; '혼탑설계도
　　　현상모집',〈조선일보〉, 1952. 4. 20; '충혼탑 도안 당선-교통부의 건축과원',
　　　〈조선일보〉, 1952.4.19; '충혼탑설계도전시',〈동아일보〉, 1952.4.20

12　이경성, '기념건조물의 문제',〈중앙일보〉, 1954.7.1

4
문화예술인들,
전선을 넘나들다

전선에 동원된 예술가들

6·25전쟁은 어느 누구도 피할 수 없는 것이었기 때문에 화가와 문인, 음악인 등을 망라한 문화예술인들도 전선에서 혹은 전선 없는 전선에서 각자 싸워나가야 했다. 그리고 이런 현실은 남다른 감수성을 지니고 있었던 그들에게는 더욱 가슴시린 일이 되었을 것이라는 것은 자명했다.

　문화예술인들을 처음 전선에 동원한 것은 다름 아닌 김일성이었다. 그는 남침 준비를 마친 후 이를 은폐하기 위해 돌연 평화공세를 펼치기 시작한다. 김일성은 먼저 1950년 6월 7일 '조국통일민주주의전선중앙위원회'(약칭 조국전선)을 앞세워 평화적 통일을 추진하자고 제의했다. 그리고 이때 북한에 억류 중이던 독립운동가 조만식(曺晚植)과 남한에서 체포된 남로당 간부 김삼룡(金三龍), 이주하(李舟河)를 교환할 것을 제의하는데, 이는 남한의 경계심을 느슨하게 하려는 시도였다. 또한 북한은 8·15해방 5주년을 기념한다는 구실로 증산투쟁(增産鬪爭)을 전개하였고 이를 통해 전쟁 물자를 비축하고 생산성을 높이고자 계획하였다. 그리고 '조국통일민주주의전선의 평화적 조국통일방책 추진제의'라는 명분하에 문화예술인을 대거 동원하여 평화공세선전을 집중적으로 펼친다. 이미 북한에서는 "출판물은 당과 대중을 연결시키는 중요한 수단이며 당이 내세운 정치, 경제, 문화건설의 과업실천으로 근로대중을 조직동원하는 강력한 무기"[1]로 정의하

고 그 기능과 정확한 역할을 규정해놓고 있었다. 그리고 여기에는 문인들이 대거 동원되어 정권의 목소리 역할을 톡톡히 하고 있었으며 일부는 6월 28일 서울점령 후 출판보도일군, 방송일군으로 활약한다.

6월부터 「로동신문」과 「인민일보」에 소설가 한설야(韓雪野), 한글학자 이극로(李克魯), 소설가 이기영(李箕永), 김남천(金南天), 이태준(李泰俊), 김사량(金史良), 독립운동가 허헌(許憲) 등을 동원하여 평화통일을 위해 투쟁할 것을 호소하기 시작했다. 그러나 이는 어디까지나 전쟁을 가리기 위한 연막작전이었으며 그 효과를 극대화하기 위해 사회에서 명망 있는 소설가와 학자 들을 이용한 것이다.

그러나 그중에는 인민군과 함께 종군하며 적극적으로 선전활동을 펼친 문인들도 분명히 존재했다. 북한의 혁명시인 조기천(趙基天)은 6·25전쟁이 시작되자마자 종군하여 남진하는 인민군과 함께 낙동강 전선까지 내려왔다. 그는 〈조선의 어머니〉(1950), 〈나의 고지〉(1951), 〈조선은 싸운다〉(1951), 〈불타는 거리에서〉(1950) 등 많은 전투적인 시를 썼다.

김사량은 전쟁이 일어나자 "김일성의 6월 26일 방송연설을 심장으로 받아 안고 그날 즉시로 종군하여"[2] 낙동강까지 내려왔고, 9월 17일 마산에서 『바다가 보인다』를 썼다. 이외에도 종군했던 북측 문인들은 보면 황건(黃鍵, 본명 황재건(黃再健)), 리북명(李北鳴), 남궁만(南宮滿), 이동규(李東珪), 리정구(李貞九) 등이 있다.

1950년 6월 28일 인민군은 서울을 점령하자마자 신문사와 방송국을 장악했고 이를 토대로 선무공작(宣撫工作)과 체제홍보를 시작했다. 「경향신문」, 「동아일보」, 「서울신문」, 「조선일보」는 북한군이 서울을 점령하기 바로 전날인 6월 27일까지도 호외로 전황을 알렸지만 서울이 함락된 다음에는 찾아볼 수 없었다.

7월 2일부터 서울에는 「로동신문」과 「민주전선」을 비롯한 평양의 신문과 「조선인민보」, 「해방일보」가 배포되었다. 인민군은 지

면을 통해 전쟁의 승리를 선전하고 자신들에 대한 인민의 전폭적인 지지를 요구했다.

> "신문, 잡지들에서는 미제와 그 앞잡이 리승만 역도들의 침략 정책과 약탈성을 폭로하는 자료, 우리 사회제도의 우월성을 알려주며 인민대군의 승리적 진격과 전투 모습을 알려주는 자료, 토지개혁을 비롯한 민주개혁에서 달성한 성과와 경험, 해방 후 민주건설에서 이룩한 성과에 대한 자료들을 더 많이 소개하여야 합니다. 출판물들에서는 우리의 정의 투쟁은 반드시 승리한다는 것을 널리 선전해야 하며 모든 것을 미제와 리승만 역도를 격멸 소탕하는 데 바치도록 인민들을 고무 격려하여야 합니다."[3]

인민군들은 이러한 지침 하에 유력한 문화예술인들을 필진으로 동원하여 자신들이 일으킨 6·25전쟁이 '조국통일과 침략자 미제를 축출하기 위한' 전쟁이라는 사실로 선동하고 선무했다.

「조선인민보」에는 남·북한에 익히 알려진 소설가 한설야, 이기영, 김남천, 이태준, 김사량을 비롯하여 시인 임화(林和), 이용악(李庸岳), 박팔양(朴八陽) 극작가 남궁만(南宮滿) 등이 '평화통일의 정당한 방법'을 기고하며 '그 실천을 위한 길로 힘차게 매진하자!'고 주장했다. 나아가 오세창, 김효석(金孝錫), 안재홍(安在鴻), 김규식(金奎植), 김용무(金用茂) 등을 필진으로 선별하여 민족해방과 통일의 전쟁인 6·25전쟁의 정당성을 옹호하는 글을 쓰도록 했다. 뿐만 아니라 인민군은 방송국과 통신사를 장악한 뒤 '인민군 총사령부의 보도'를 내보내고 '자수'한 명사들의 전향 성명을 방송하도록 강요했다.

1　배순재, 라두림, 『신문리론』, 재일본조선언론출판인협회, 동경, 1967; 김영주,
　　이범수 공저, 『북한언론의 이론과 실천』, 나남, 1991; 김영희, "한국전쟁
　　기간 북한의 대남한 언론활동: '조선인민보'와 '해방일보'를 중심으로",
　　〈한국언론정보학보〉 통권40호(2007.겨울), pp.287-320
2　정진석, '정진석의 언론과 현대사 산책3 북한의 작가, 시인, 문화인의 전쟁
　　동원 6·25전쟁 시기 남북한의 신문(상)', 〈신동아〉 통권601호(2009.10.01)
3　사회과학원 력사연구소 편, 『조선전사』 22~23권, 1981~1982; 김영주,
　　이범수 공저, 『북한언론의 이론과 실천』, 나남, 1991; 김영희, "한국전쟁
　　기간 북한의 대남한 언론활동: 〈조선인민보〉와 〈해방일보〉를 중심으로",
　　〈한국언론정보학보〉 통권40호(2007)

예술가들, 전선에 서다

6·25전쟁이 시작되고 대한민국의 문화예술인들도 적극적으로 전선 없는 전선으로 나아갔다. 전국문화단체총연맹은 예술인으로서 구국 (救國)의 사명을 다하기 위해 1950년 6월 26일 간부진을 중심으로 집결하여 시국에 따른 대책을 논의한 후 '문총 비상국민선전대'를 조직한다. 이 조직은 비상사태에 대처할 목적으로 구성된 임시조직 이었고 다음과 같은 임무를 맡았다.

> "첫째, 전황, 기타에 관한 자료를 정훈국에 제공하면 '비상국민선전대' 는 그것을 문장화해서 신문, 방송, 기타 보도기관에 넘긴다. 보도기관 에 넘기는 일은 연락장교가 맡는다. 둘째, 국민의 전의를 앙양시키고 민심을 안정시키는 선전 계몽활동을 한다. 이것은 비상국민선전대가 자주적으로 행한다. 이상 두 가지 일은 비상국민선전대의 본부를 연락 하기 편리한 문예사에 둔다."[1]

이처럼 6·25전쟁 시작 직후 이승만 대통령이 부산에서 서울사수를 외치고 있을 때에도 '국군은 건재하다'는 선무공작을 한 것은 비상 국민선전대소속의 문총 간부들이었다. 6월 28일 중앙방송을 통해 전 파를 탄 마지막 프로그램은 화가 고희동과 시인 모윤숙(毛允淑)의 시 국안정연설과 공중인(孔仲仁)의 격문(檄文)시 낭독이었다.

1950년 6월 '전국문화단체총연맹 인천지부'가 발족되지만 10여일 만에 터진 6·25전쟁 때문에 활동이 중단되고 '인천문총구국대'라는 명칭으로 선무대 역할을 했다.[2] 인천의 미국공보원은 1·4후퇴 이후 본원의 지시에 따라 경주에 분원을 개설했다가 1951년 5월 폐쇄된다.[3]

6월 28일 한강철교가 폭파되기 직전 서울을 빠져나온 문인들은 대전에 모인 후 이선근 국방부 정훈국장의 승인 하에 '문총구국대'(文總救國隊)를 결성했다. 기획위원장에는 조지훈(趙芝薰)이 선정되었고 김송(金松), 이한직(李漢稷), 구상(具常), 김윤성(金潤成), 김광섭(金珖燮), 서정주(徐廷柱), 박목월(朴木月), 박두진(朴斗鎭) 등이 참여했다. 이들은 정훈국 소속으로 종군활동을 전개했는데 전세(戰勢)에 따라 대구로 이동하여 시인 이윤수(李潤守)와 김사엽이 주축이 되어 결성한 '경북 문총구국대' 문인들과 합류하여 활동한다.

이들의 진중임무는 문예활동이었는데 구체적으로는 군가 작사, 대민방송원고 작성, 위문공연과 시국강연, 그리고 포스터와 전단, 표어 작성 등이 있었다. 또한 간혹 전선에 직접 나가는 이도 있었는데 구상과 함께 전선에 나갔던 서정주는 전장(戰場)의 참상을 보고 정신이상을 일으키기도 했다.

문총구국대는 전세(戰勢)에 따라 부산으로 갔다가 9월에 진격하는 국군과 함께 북으로 종군하기도 했다. 이들 가운데 사진가 임인식(林寅植)과 임응식(林應植), 이명동(李命同), 시인 구상 소설가 김송 등은 인천상륙작전과 서울탈환작전, 평양입성 등 6·25전쟁의 전환점을 생생하게 지켜볼 수 있었다.

구상은 국방부 정훈국 서울지역 보도대장으로서 정훈장교와 사병을 대동하고 인천상륙작전을 전함의 갑판에서 지켜보았다. 종군기자단장으로 활동했던 박성환(朴成煥)도 해군 정훈감실의 제안에 따라 인천상륙작전에 참여했는데 이때 박성환은 서울 탈환내용을 경향신

문 호외로 최초 보도했다.

한국전쟁 당시 문인들이 작가들을 중심으로 자발적으로 종군
작가단을 결성한 것과는 달리 화가들의 종군 화가단 창설에 관해서
는 여러 가지 증언이 있다. 이 중에서는 공보처의 의뢰에 따라 1951
년 2월 대구에서 국방부 정훈국장 이선근과 장발, 이마동 등이 중심
이 되어 국방부 정훈국 산하 종군화가단을 창설한 것이라는 견해가
가장 많이 수용되고 있는데,[4] 여러 증언에 따르면 창설시기가 엇갈
리고 도시와 단체명도 제각각이다. 그러나 이는 전쟁 때문에 화가들
이 여러 지역에 흩어져서 활동할 수밖에 없었던 당시의 상황과 기억
에 의존해 진술을 하는 것에 따라 나타나는 현상으로 생각된다. 또한
이 증언들을 조합해보면 국군에 의해 공식적인 종군화가단의 창설이
있기 전에 화가들의 종군활동이 전무했던 것은 아니며 이들은 문총
구국대, 미술대와 같은 이름으로 나름의 활동을 전개해 나갔던 것으
로 보인다.[5]

1950년 조직된 '전국문화단체총연합회구국대(약칭 문총구국대)'에
참가한 종군미술인들은 대부분 부산 지역 화가들로 구성되었다. 유
치환, 박용덕, 홍영의, 오영수, 사진가 김재문, 화가 김성규, 우신출,
이준이 육군 3사단 22연대에 배속되어 종군했다.[6] 이 중 우신출을
비롯한 유치환과 오영수는 1950년 9월 30일 9.28서울수복 이후 동
부전선, 즉 경주를 거쳐 포항 영덕을 지나 원산까지 북진했다.[7]

> "문총 구국대에 있던 나는 포항에서 영덕을 거쳐 원산까지 종군했다.
> 가는 길에 북한 소년병들이 영창에 가득 갇혀 있는 것이 보였다. 또 부
> 역하던 사람들의 총살장면도 목격했다. 형산강 근처에 시체들이 쌓여
> 있었다. 너무 처참했다."[8]

우신출에 의하면 종군과정에서 이준과 오영수는 맹덕에서 개인적인

1951년 제작한 〈부상병〉 앞에 서 있는 우신출 화백

사정으로 돌아갔으며 자신과 김기문은 원산탈환 직전까지 있었고, 유치환은 원산탈환을 직접 목격하고 귀환했다고 한다.[9] 문총구국대는 1951년 부산에 본부를 두고 있었으며 소속된 종군화가단 일원들은 같은 해 2월 부산으로 돌아와 시내의 주요 지역을 순회하는《이동미술전》을 가졌다.

그 밖에 최태웅, 조지훈, 오영진, 박화목과 화가 서성찬, 임호, 박정수 등은 평양으로 종군하였는데, 이때 종군작가 최태웅은 국방부 정훈국 평양분실 실장 신명구 소령의 명으로 공산당기관지「로동신문」자리에서「평양일보」를 발간했다.

종군화가와 사진가들에게 고정적인 월급이 주어졌던 것은 아니었지만 이따금 군에서 지급되는 식량과 배급품은 생활에 많은 도움이 되었다. 또한 군이 생사여탈을 좌우하던 전시에 군복을 입고 완

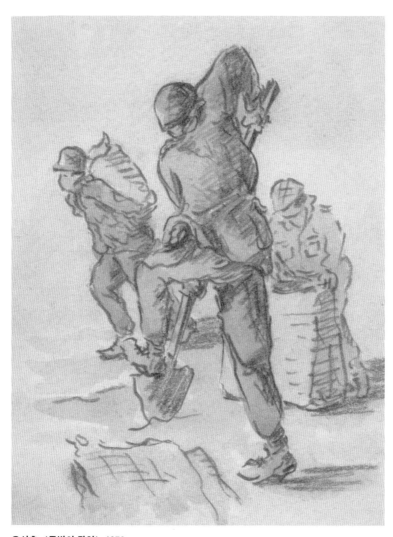

우신출, 〈공병의 작업〉, 1950
드로잉, 26.5×20, 전쟁기념관

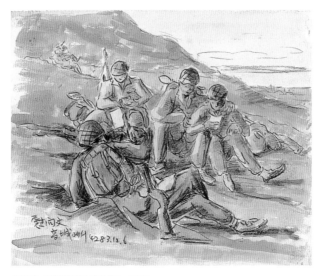

우신출, 〈위문문(고성에서)〉, 1950
드로잉, 27×22, 전쟁기념관

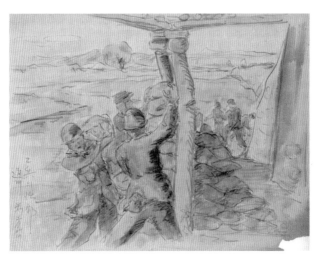

우신출, 〈공병의 활동(용천 전방에서)〉, 1950
드로잉, 26.3×20, 전쟁기념관

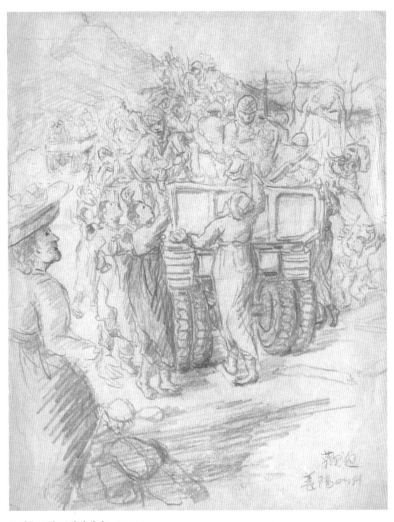

우신출, 〈환도(양양에서)〉, 1950
드로잉, 27.5×38, 전쟁기념관

장을 찼으며 야간통행증까지 지녔으니 이보다 더 확실한 신분보장이
없었다. 차량이나 기차와 같은 이동수단의 승차, 일선(一線)지역 출입
과 같은 일들도 문제되지 않았다. 하지만 종군화가단 활동이 가족들
의 생활까지 보장해주지는 않았기 때문에 장우성은 전사관 전문교육
을 받고도 입단을 포기했고, 김경승도 가입하지 않았다고 한다.

　　종군화가단은 혈혈단신(孑孑單身)으로 월남했거나 피난한 경우
생활의 어려움을 덜고, 징집이나 제2국민병 소집을 피할 수 있는 방
편이 되어주었다. 또한 이북에서 피난 내려온 작가들의 경우 자신의
신분을 보장 받을 수 있는 유일한 수단이었다.

　　당시 대구에서 창설된 국방부 정훈국 산하의 미술대 대장이었
던 강경모 소위에 의하면 1·4후퇴 이후 대구에 모인 많은 미술인
들과 미술교사들이 합류함으로써 규모가 더욱 커졌다고 한다. 또한
1950년과 1951년에 대구와 광주, 부산에 공군과 해군의 종군화가
단이 창설됨에 따라 서서히 종군작가들의 활동이 돋보였을 것으로
짐작된다.

> "1·4 후퇴 때 일부는 청량리에서 열차 편으로 내려가고 나머지 대원
> 들은 정훈국 연예대원들과 함께 인솔해서 인천에서 LST를 타고 부산
> 으로 갔다. 이 무렵 대구에 모여든 화가들이 미술대와는 별도로 종군
> 화가단을 만든 것이다.(중략) 결성 직후 종군 화가단과 미술대원 20명
> 이 삼척을 거쳐 강릉까지 종군했다."[10]

9.28서울수복 이후 '대한미술협회'는 국립극장에서 미술인대회를
개최했고, 10월 9일에는 문총의 주도로 타공문화인 궐기대회가 열
린다.[11] 참가한 이들은 서울신문사에 모여 고희동을 대장으로, 부대
장 이하윤, 모윤숙, 사무국장 박목월, 차장에 최인욱을 선출하고 문
총구국대의 강화와 문화인들의 단결을 다짐했다. 그러나 중공군의

공세와 급습하는 추위로 서울을 다시 인민군의 손에 넘겨주게 되면
서 이들은 부산으로 내려갔고 1951년 부산에서《3·1절 경축기념 예
술대회》와 선전 문화 활동의 일환인 전쟁사진전과 포스터전을 지속
적으로 개최했다. 1951년 9월 28일부터 10월 4일까지 육군 정훈국
의 주최로 제1회 육해공군 합동 위령제와 9.28서울탈환 1주년을 기
념하는《전쟁기록전람회》가 전 외교 구락부 자리에서 개최되었다.[12]
 연합군과 국군에게 불리하게 전개되었던 6·25전쟁은 8월 국군
수도 사단이 영주를 탈환하면서 전세가 호전되어갔고 화가들의 종군
활동도 계속해서 두드러지게 나타나기 시작했다.

1　최열,『한국현대미술의 역사 1945~1961』, 열화당, 2006 p. 269; 조연현,
　　'문단50년의 산 증언-문단교유기',〈대한일보〉, 1969.4.3
2　당시 인천화단을 지키며 활동했던 화가로는 김찬희(金燦熙), 김학수(金學洙),
　　윤기영(尹岐泳), 김진명(金鎭明), 이병태(李炳泰), 우문국(禹文國),
　　이명구(李明久) 등이 있었다.
3　인천시사편찬위원회,『仁川市史, 上, 下』, 인천광역시, 2002
4　"피난중 경황이 없는 상태에서 이리 뛰고 저리 뛰고 하는 가운데 장발,
　　이선근, 나 이렇게 셋이 어느 날 저녁식사를 하던 중에 종군화가단을 만들어
　　전쟁 속에서나마 화가들을 한자리에 모아 뭉치는 것이 어떻겠는가라는
　　이야기가 나왔는데 그것이 처음 발단이었지요. 그 후 이선근 씨(당시 국방부
　　정훈국장)와 최일 씨(당시 육군대위) 외 몇 명의 적극적인 주선으로 피난지
　　대구에서 결성이 되었지요. (중략) 그 후 부산으로 내려와서는 내가 단장을
　　맡았는데, 부단장으로는 지금 미국에 가 있는 김병기 씨와 이세득 씨가 수고를
　　하며 광복동에 있는 허름한 다방 2층에 모여서 군복을 입고 마크도 달았지요.
　　이후 후방 종군화가단 활동이 계속되었습니다."
　　-'특집좌담 6·25와 한국작가와 작품: 이마동의 발언',〈미술과 생활〉1977.
　　6; 조은정, "한국전쟁기 남한 미술인의 전쟁 체험에 대한 연구(종군화가단과
　　유격대의 미술인을 중심으로)",〈한국문화연구원논총〉제3호(2002. 겨울)
5　6·25전쟁 기간 동안의 종군화가단 활동은 조은정, "한국전쟁기 남한 미술인의
　　전쟁 체험에 대한 연구(종군화가단과 유격대의 미술인을 중심으로)",
　　〈한국문화연구원논총〉제3호 (2002. 겨울); '회화자료를 통해 본 6·25 전쟁',
　　〈군사연구〉제130집(2010); '6·25공간의 한국미술, 종군화가단의 실상',
　　〈월간미술〉1990.6; '화필로 기록한 전쟁의 상흔-6·25종군화가단 8인의
　　육성',〈월간미술〉2002.6 참고
6　고은,『1950년대 그 폐허의 문학과 인간』, 향연, 2005, p.122; 조은정,
　　"회화자료를 통해 본 6·25 전쟁",『군사연구』제130집(2010), p.39 재인용
7　'연보'『이준』, 국립현대미술관, 1994; 최열, 앞의 책, p.270 인용
8　이준 외, '화필로 기록한 전쟁의 상흔-6·25종군화가단 8인의 육성',
　　〈월간미술〉2002.6
9　우신출, '첫 종군화가들',〈부산일보〉, 1985.8.29
10　육군본부 정훈감실,『政訓伍十年史』, 정훈 50년사 편찬위원회, 1991; '종군
　　화가단의 실상',〈월간미술〉1990.6
11　곽종원,『한국예술단체의 계보와 그 역정, 한국예술총람-자료편』,
　　대한민국예술원, 1965
12　'종군 화가단의 실상',〈월간미술〉1990.6; '전쟁기록미전 외교구락부서
　　개최',〈동아일보〉, 1951.9.29

전선을 누비는 화가들

화가로 구성된 최초의 종군미술대조직은 9.28서울수복 이후 얼마 지나지 않은 1950년 11월에 조직된 '서울공군미술대'였다.[1] 대부분 서울대학교 미술대학 교수들로 구성된 이 단체는 공군본부 작전과 소속으로 이는 당시 김정렬 공군참모총장과 각별했던 장발의 제안으로 가능한 일이었다.[2]

장발, 송병돈, 김병기, 김정환, 이순석, 장우성이 참가했고 대장은 장발이 맡았다. 이들에게는 통행증이 발급되었고 국민방위병 제2국민병에 징집되지 않도록 신분보장과 숙소가 마련되었다.[3] 이들은 1·4후퇴 이후 대구로 내려왔으며 단장인 장발이 미국으로 떠나자 새로운 미술대장으로 백문기를, 부대장에 정창섭을 임명하고 대원에 서울대학교 학생인 장운상, 권영우, 전상범, 한동섭, 김병욱, 이순복, 이영은, 남용우, 구옥회를 추가로 임명한다.[4]

"1·4후퇴 당시 공군미술대 대장이었던 장발 씨로부터 "졸업생은 자네밖에 없으니 공군미술대에 들어오라"는 제의를 받아 부단장으로 들어갔어요. (중략) 공군에는 예술가들의 모임이 주변지원단 형태로 많이 있었어요. (중략) 장발 선생은 공포심이 강한 분이라 미군비행기를 타고 미국으로 나가버렸어요. 그래서 할수 없이 제가 미술대장을 맡았지요."[5]

국방부 정훈국 미술대원들과 종군증

공군미술대는 1951년《공군본부 미술대 가두전》을 여는 등의 활동
을 하지만, 소속이 작전부에서 정훈감실로 바뀌었고 병역법에 따라
미술대원의 신분은 유지했지만 이등병으로 강등되었다. 또한 대원들
을 제2국민병에 징집하려 했기 때문에 대장으로 활동했던 백문기는
장교로 입대하고 나머지 대원들은 뿔뿔이 흩어지고 말았다.

　　1950년 11월 광주에서도 '광주 종군화가단'이 결성된다. 단장
은 강용운이 임명되었고 단원으로는 천경자, 김인규, 김영태, 김보현,
조갑용, 최용갑이 소속된다. 이들은 백양사(白羊寺) 근처를 답사하면
서 제작한 소묘와 전쟁화로 미국공보원에서 전시를 갖기도 하지만[6]
활발한 활동을 했던 것으로 보이진 않는다.

　　1951년 6·25전쟁이 1·4후퇴로 이어지자 대구와 부산에는 더
욱 많은 피란예술가들이 밀려들었고 이들은 대구로 운집했다. 곧이
어 국방부가 대구로 이전하자 국방부 정훈국 산하의 미술대도 대구
로 내려왔다.

　　대구에 모인 화가들은 공식적인 종군화가단의 결성을 위해 이
세득을 중심으로 피난 온 화가들의 명단을 만들고 국방부와 협의를
계속했다. 하지만 국방부는 예산 등을 이유로 들며 공식적인 종군화
가단의 결성을 차일피일 미뤘고 이 가운데 남관, 박득순, 박영선 등
20여 명의 화가는 자진해서 종군을 결정했다. 이들에게 주어진 종군
화가신분증은 정훈국장의 명의가 찍힌 종이 한 장이 고작이었으나, 이
종이에 의지하여 삼척에서 강릉까지 동부전선을 종군할 수 있었다.

　　그리고 마침내 1951년 2월 대구에서 국방부 정훈국 산하의 '국
방부 종군화가단'이 발족하면서 종군화가단이 정식으로 창설되었다.
이들은 여러 개로 나누어진 종군화가 단체들을 대표하는 본부 조직
으로, 이는 전세에 따라 서울에 있던 미술가들이 대거 남쪽으로 이
동하여 가능한 일이었다.

　　단체의 결성에는 국방부 정훈국장 이선근과 장발, 이마동이 역

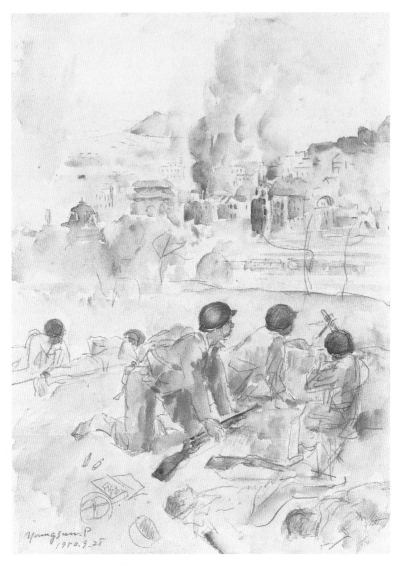

박영선, 〈1950.09.28 시가전〉
1950년 9월 28일, 종이에 수채

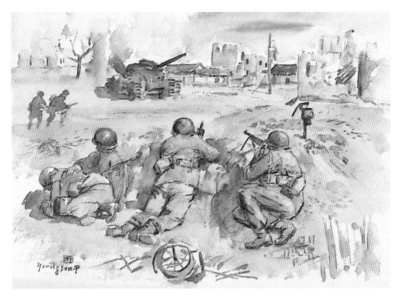

박영선, 〈9월 서울 입성〉, 1950
종이에 수채, 유족 소장

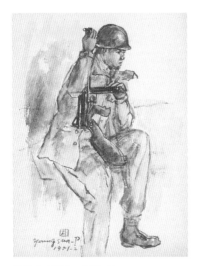

박영선, 〈종군스케치〉, 1951
종이에 수채, 유족 소장

할을 했고, 지금까지 군별, 부대별로 때로는 작가들이 임의로 활동하던 종군활동이 대폭 정비되었다. 초대단장에는 박득순이 임명되었고 단원은 이마동, 장발, 박성환, 윤중식, 박영선, 김중현, 이순석, 손일봉, 김인승, 이유태, 이세득, 장우성, 김원, 김흥수였다.

이들 중 이유태, 장우성, 김인승, 김원, 김흥수는 경주에 위치한 미10군단 사령부 전사과(戰史科)에서 3주 동안 전쟁기록에 관한 전문교육을 받고 수료증을 받았는데,[7] 특히 이유태는 전사과 작전지도 제작관으로 6개월간 근무하면서 인천 상륙작전 파노라마 등을 제작했다. 이밖에도 전쟁기록 전문교육을 받은 이로는 사학자 한탁근, 홍이섭, 민석홍과 극작가 주태익이 있었다.

국방부 종군화가단은 6월에 부산으로 본부를 옮기면서 대구는 분단(分團)으로 두었으며 이전과 함께 조직에도 변화가 생겼다.

단장에는 이마동 부단장은 김병기가 맡게 되었고 군대 경험이 있었던 이세득이 사무장을 맡았다. 박득순, 김흥수, 권옥연, 장욱진 등 구성원도 50여 명으로 늘어났는데 이는 부산에 있던 화가들까지 포함하게 된 결과였다.[8]

이들의 종군미술활동은 전선을 시찰하고 종군일지를 작성하며 스케치를 하는 것이 주였으며 간혹 조를 나누어 전선에 투입되는 경우도 있었다. 국방부는 종군화가단에 신분증명서와 쌀 배급을 했다고 하지만 권옥연에 의하면 그림 재료와 쌀을 달라고 했으나 받지 못했다고 한다.

> "당시 책임자 였던 이기붕씨에게 캔버스 10m와 기름, 붓, 쌀 한 가마니를 달라고 요구했으나 안 되었다.(후략)"[9]

1951년 3월 해군본부 정훈감실도 음악대와 화가단을 조직했다. 부산에 있던 지역화가들과 김환기, 남관, 강신석, 이종은, 양달석, 백영

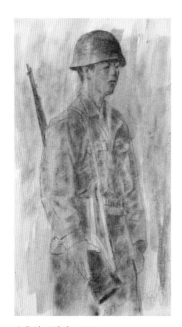

손응성, 〈병사〉, 1952
드로잉, 30.5×16.5, 개인 소장

손응성, 〈병사〉, 1952
드로잉, 21×17, 개인 소장

양달석, 〈6·25 폐허〉, 1950년대
종이에 콘테, 22.2×28.2, 개인 소장

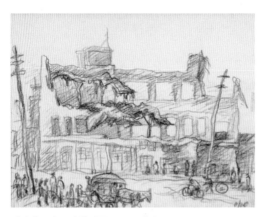

양달석, 〈피폭 당한 건물〉, 1950년대
종이에 콘테, 22.6×28.3, 개인 소장

양달석, 〈6·25 여수의 교회〉, 1950년대
종이에 콘테, 20.2×28, 개인 소장

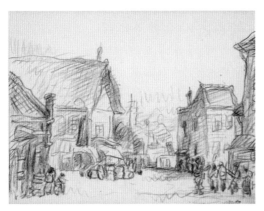

양달석, 〈시가 폐허〉, 1950년대
종이에 콘테, 22.2×28.4, 개인 소장

수, 임완규가 참여한 '해군 종군화가단'은 조직 과정에서 부산의 몇
몇 중견화가들을 제외함으로써 반감을 사기도 했지만 종군활동을 하
며 전시회를 여는 등의 활동을 한다.[10] 그러나 해군의 함선에 일반인
인 화가들이 탈 기회가 적었으며 배를 탄다 해도 멀미 때문에 활동
이 어려웠기 때문에 많은 제약이 따랐다. 게다가 작은 예산 또한 제
대로 된 활동이 불가능한 이유로 작용했다.

　　대구에 피난하고 있던 문인들은 1951년 3월 9일 공군 정훈감
실의 지원을 받아 공군 종군문인단인 '창공구락부(蒼空俱樂部)'를 출
범하였다. 단장에는 마해송, 부단장 조지훈, 사무국장 최인욱(崔仁旭)
이 임명되었으며 황순원(黃順元), 김동리 등의 문인들이 합류한다.[11]
이들의 공식명칭은 '공군 종군 문인단'이었으나 통상적인 명칭은 '창
공구락부'를 쓰기로 했다. 이들은 대구 덕산초등학교 옆 언덕배기에
위치한 난로도 없는 냉동고 같은 사무실에서 종군기(從軍記)를 쓰고
종군 잡지인『공군순보(空軍旬報)』를 편집했다. 1952년 6월 6일부터
8일까지는 대구문화극장에서 신협극단 배우들이 연기하고 최인욱이
각색한 〈날개 춘향전〉을 공연했는데 당시의 인기여배우인 최은희,
황정순이 출연해 큰 인기를 끌었다.[12] 창공구락부의 결성은 이후 육
군과 해군의 종군 작가단 결성에도 영향을 주었으며 이들의 활동이
구심점이 되어 작가들의 종군활동이 보다 체계적으로 이루어진다.

　　화가들의 성과가 주로 전시회였다면 문인들의 성과는 역시 출
판일 것이다. 1950년 8월 15일 광복 5주년을 기념하여 문총구국대
에 의해 대구에서『전선시첩(戰線詩帖)』이 발간된다. 시집에는 서정
주, 조지훈, 구상 등 10명의 시 14편이 실렸으며 최전방까지 배포되
어 전선의 장병들을 울렸다. 이 같은 반응은 10월 25일『전선시첩』
2권의 발간으로 이어졌는데 여기에는 인천상륙작전으로 인해 서울
로 떠난 문인들 대신 대구의 이윤수, 이효상, 김진태, 최광열 등 지역
시인 12명의 시 28편이 실렸다. 그러나『전선시첩』3권은 편집까지

마친 상태에서 용지횡령사건으로 인해 출판이 중지되었고 문총 구국 대는 서울수복까지 약 3개월간 활동하다 해산한다.

1951년 5월 26일 오후 6시 대구 동성로에 위치한 아담다방에서 박영준 육군본부 정훈감의 주선으로 '육군 종군작가단'이 발족한다. 무기명 투표를 거쳐 최상덕이 단장으로 김송이 부단장으로 선출되었고 최태응, 유치환, 이호우, 장덕조, 조영암, 성기원, 정비석, 김진수, 박인환, 정운삼, 방기환, 박영준, 이덕진 등이 단원으로 참여했다. 이들은 굉장히 조직적이고 체계적으로 활동했는데 먼저 영남일보사를 사무실로 정하고 운영을 위한 구성과 계획 그리고 1차 종군이 끝난 이후의 보고 강연회, 작품 발표와 기관지 발행까지 구체적으로 실행계획을 세운 다음 활동을 시작한다.[13]

1952년 5월 15일 육군 종군작가단은 미완성다방에서 정기총회를 열고 체제를 정비한 다음 진영을 분명하게 갖춘다. 단장에는 최상덕, 부단장에 구상과 최팔봉 사무국장에는 박영준, 사무위원에 정비석과 최태응, 김송 출판전임위원에 황준성, 방송전임위원에 양명문이 임명된다. 섭외전문위원은 박기준, 편집에 황준성, 이호우, 윤석중으로 정리된다.

뿐만 아니라 이들은 조직의 분야를 세분화했는데 소설에는 최상덕과 박영준, 정비석, 최태응, 김영수, 장덕조, 손소희, 김이석이 있었고 시에는 구상과 유치환, 장만영, 양명문, 박귀송, 이호우, 이덕진 평론에는 김팔봉, 미술과 만화 부문에는 이상범과 김용환, 이순재 아동문학에는 윤석중, 희곡에 김진수, 음악에 김동진과 하대응, 김기우 출판에 황준성으로 편성되어 있었다.[14] 1998년 미국에서 영면한 만화가 김용환은 1945년 광복과 함께 서울로 돌아와 서울 타임즈에 〈코주부〉, 〈흥부와 놀부〉, 〈똘똘이의 모험〉 등을 연재하면서 이름을 알렸다.

김용환은 6·25전쟁이 시작된 후 피난을 가지 못하고 서울에 남아 인민군에 의해 삐라를 만드는 일에 동원되었던 이력 때문에 9.28서울수복 당시 다시 국군에 체포되어 사형을 선고받는다. 그러나 출중한 만화실력으로 인해 육군본부에 배속되어 대북 선전만화와 삐라의 원화를 그리는 일을 맡게 되고 목숨을 건지게 된다.

김용환, 코주부 캐릭터

"그리다 뿐이겠소? 뭐든지 시키는 대로 그릴 테니 종이와 붓만 가져다 주시오. 내 앞에는 즉시 종이와 붓과 먹물이 준비되었고, 나는 곧 붓을 들었다. 만화 아이디어 걱정은 필요없었다. 지금까지 괴뢰군 사령부에서 그렸던 그림을 반대로만 즉, 이승만이 김일성을 압록강 저쪽으로 몰아내는 그림으로 바꿔 그리면 되는 것이었다."[15]

그는 전쟁이 끝난 뒤인 1959년에는 일본으로 건너가 1972년까지 재일(在日)미군 극동사령부 심리 작전국의 공보지 삽화가로 활동하였다.

공예가 이순석은 미국 시애틀에서 열리는 만국박람회 참가를 위해 출발하기 3일전 6·25전쟁이 시작되어 후암동 자택에서 칩거하였고 1950년 부역자심사위원회에서 조사위원으로 활동했다. 1·4후퇴 당시 피난하여 대구로 내려왔고 평소 친분이 있던 이효상의 도움으로 비교적 큰 고생 없이 피난생활을 했으며, 공군미술대에 소속되어 있었고 국방부 정훈국 기획전문위원을 지낸 후 국방부 종군 화가단에 들어갔다. 1951년 3월 15일 서울 재탈환 당시에는 군속신분으로 군인과 함께 서울로 올라올 수 있었는데, 당시 그는 미군의 제재로 노량진에서 하룻밤 지낸 후 서울에 입성했으며 사람은 찾아볼 수 없었고 폐허와 전후의 처참함만 있었다고 한다.

　　이순석은 1951년 2월 대구에서 국방부 종군화가단이 창설되었을 때 단원으로 활동하였으나, 6월 부산으로 옮긴 후에는 명단에서 찾아 볼 수 없다. 또한 1951년 2월 대구에서 공군 종군화가단이 조직되면서 단장을 맡았다고 기록되어 있는데,[16] 이로 미루어 보아 국방부 종군화가단에서는 직접적인 활동이 없었고 곧바로 공군 종군화가단으로 옮긴 것으로 생각된다.

　　공군 종군화가단에서 그는 이상범, 손일봉, 윤중식, 문선호, 김형구 등과 활동했고 종군활동을 하며 제작된 작품들로 대구의 미국공보원에서《공군종군화가전》을 개최했다. 이 전시에서 김형구는 〈경비병〉(60호)과 〈상이용사〉(40호)를 출품했다고 한다.[17] 공군 종군화가단은 1953년 3월 국방부 정훈국 종군화가단의 대구 분단으로 흡수·통합되었고 독자적인 활동은 별로 없었던 것으로 보인다.

　　장욱진은 1951년 여름에 종군화가단원으로 중동부전선 제8사단에 배속되어 전장(戰場)을 그리고 이를 통해 종군작가상을 수상하였다. 남관은 홍천 도하작전(渡河作戰)을 스케치하였고 사진작가 문선호는 1952년 대구 USIS화랑에서 열린《월남미술인전》에 참여했으며 1953년에는 같은 화랑에서 윤중식과 문선호가 종군 스케치 전을 갖기도 하였다.

　　부산 종군화가단은 1951년 3월 31일부터 4월 4일까지《종군화가단전》을 부산 국제구락부에서 개최했는데[18] 한묵의 〈병사와 가족〉이 많은 이들을 감동시켰다고 한다.

　　국방부 종군 화가단은 1951년 3월 대구공보원에서《제1회 국방부 종군화가단전》을 개최했는데 출품작은 대부분이 소품이었고 스케치와 장성들의 초상화가 많았다고 한다. 이들은 곧이어 일본식 절인 동본원사(東本願寺)에 가벽을 설치하고 두 번째 전시를 열었다.[19]

　　국방부 정훈국 종군화가단의 공식적인 활동은《제4회 3·1절 기념 종군화가미술전》부터라고 할 수 있을 것이다. 1952년 3월 7일부

문신, 〈야전병원〉, 1952
목판화, 37×33, 문신 미술관

터 24일까지 부산 대도회(大都會)다원에서 열린 이 전시회에는 장우
성의 〈용사들〉, 이유태 〈초토〉, 서세옥 〈탐색〉, 장운상의 〈광풍〉,
박노수의 〈산악전〉, 박세원 〈공격〉, 권영우 〈소탕전〉, 박영선 〈동
란〉, 이봉상 〈장정〉, 박상옥 〈피난민부락〉, 박고석의 〈귀순〉, 손응
성의 〈군화〉, 김훈의 〈폐허〉, 이준의 〈포항전선〉, 이세득의 〈폐허
와 여인〉, 〈폐허와 소녀〉, 문신의 판화 〈피난민〉, 〈경비선〉, 김명희
의 조소 〈군인〉이 출품되었다.[20]

　　제목만 보아도 당시 전쟁의 참화를 그려낸 생생한 기록화들이
었을 것으로 추정되며, 분명하지 않지만 김인승, 김병기, 황염수, 이
중섭, 장욱진, 한묵, 권옥연도 출품한 것으로 확인된다.

　　1952년 5월 27일부터 31일까지 서울에서도 국방부 정훈국 종
군화가단이 주최하는 《종군스케치 3인전》이 서울 올림피아 다방에
서 열렸다. 참여 작가는 송혜수, 장욱진, 한묵이었고 전시는 '전선 스
케치 중간 보고전'이라고 소개되었다. 송혜수는 〈중공군의 잔해〉,
〈폐허-가, 나, 다〉, 〈문〉, 〈후방 CP의 밤〉, 장욱진은 〈전선에 가는
길〉, 〈첫날〉, 〈기념사진〉, 〈일선(一線)〉, 〈미군부대〉, 한묵은 〈아카
시아 필 무렵〉, 〈아현 마루턱〉, 〈서울 동부〉, 〈중공군의 시체〉, 〈고
지〉를 출품했다.[21]

　　7월에는 국방부 종군화가단의 주최로 6·25전쟁 개전(開戰) 두
돌을 맞아 《6·25 두 돌 기념 종군 미술전》이 부산 미화당 화랑에서
열렸다.[22]

　　한편 국방부 정훈국 종군화가단은 1952년 7월부터 일진일퇴를
거듭하던 수도고지 탈환전을 '생생한 현지묘사로 영원히 남겨놓기
위하여' 9일 새벽에 문학진과 이수억을 일선에 파견했다.[23]

　　춘천 2사단에는 권영우, 권옥연, 김을 세 사람을 파견하였다. 권
영우는 이때 제작했던 작품이 〈검문소〉였다고 기억하며 당시에 대
해 '너무나 열악한 환경 때문에 서울로 도망쳐 왔고 동해안으로 가

권영우, 〈검문소〉, 1950
화선지에 수묵, 127×97, 서울시립미술관

던 김명희 종군작가가 교통사고로 사망했다'고 전언한다.

> "권옥연씨, 김을씨, 내가 한 조가 되어 춘천을 거쳐 2사단 지역으로
> 갔다. 한밤중에 이동해서 그림을 그릴 수가 없었다. 스케치하기도 힘
> 들었다. 그 당시 이동중에 본 것을 그린 그림이 <검문소>다. 우리는
> 세 사람이었는데 숙소에 도착하니 변변한 침대도 없었다. 그래서 지급
> 받은 것이 사람을 실어나르는 단가였고 그 위에서 잤다. 3일을 그렇게
> 버텼으나 너무 추워 서울로 도망쳤다. 또 당시 동해안으로 가던 김명
> 희 종군 작가가 교통사고로 사망했던 것이 기억난다."[24]

이준에 의하면 김명희는 이준, 문신과 함께 한
조를 이루어 활동했었는데, 원산에서 작품재료
인 석고를 사러 속초로 가던 중 차량전복으로
사망했다고 한다. 김명희는 종군문화인으로는
첫번째 전쟁 사망자였기 때문에 6월 29일 국방
부 정훈국장으로 장례가 치러졌다.[25]

대한민국 5보병 사단
부대마크

　한편 전선에 나간 종군화가들 중에는 틈틈이 지휘관들의 초상
화를 그려주면서 소소하게 돈을 벌거나 사단마크를 만들어주고 상금
을 받은 이도 있었다.

　이준은 일명 '열쇠부대'로 불리는 국군 5사단의 마크를 도안해
주었는데, 아라비아 숫자 5를 열쇠 모양으로 디자인했다고 한다. 이
준은 당시 상금으로 60만 원을 받았고 문신용과 김명희와 나누어 가
졌다.

　1947년 12월 국군 창설과 함께 창설된 5여단은 광주에 주둔하
며 후방부대로 공비토벌 등의 임무를 수행하고 1949년 5월 1일, 육
군본부 창설과 함께 8개 사단 중 하나로 승격한 부대이다. 낙동강 전
선이 형성된 1950년 8월 대구에서 재편성되어 주로 후방 방어임무

를 하거나 포항, 지리산, 영주, 김천 등에서 공비를 토벌하는 것이 이 사단의 주요 임무였는데 오늘날까지도 이 사단이 '열쇠부대'로 통칭되는 것은 바로 이준이 도안한 심벌마크 때문이다.

한편 1953년 4월부터는 부산과 대구에서 각종 미술전시가 열리기 시작하는데 종군화가단의 전시도 포함한다. 이 시기 열린 가장 큰 규모의 종군화가단 전시는 3월 31일부터 4월 9일까지 부산 국제구락부에서 열린《제6회 종군화가단 전쟁미술전》이었다. 여기에는 36점의 작품이 출품되었고 수상작을 선정했는데 국방부장관상에는 문학진의〈적전(敵前)〉, 국방부차관상은 김흥수의〈출발〉, 국방부정훈국장상에는 문정화의 조소작품〈돌격〉이, 육군총무과장상은 이수억의〈야전도(夜戰圖)〉, 단장 추천상은 권영우의〈검문소-○○전선가는 길〉와 장욱진의〈장도(壯途)〉였다.[26]

이 중 육군총무과장상을 수상한 이수억의〈야전도〉는 1953년 7월 이수억과 문학진이 직접 중부전선지역으로 종군하였을 당시 참호 속에서 본 야간전투장면을 그린 것이다.

"전쟁 말기에 일선에 배치되었다. 나하고 이수억씨 둘이서 직접 전투지역에 갔다. (중략) 전투지역의 복개참호 속으로 들어가니 소대장이 안내해 주었는데 바로 앞에 적이 보였다. (중략) 이수억씨는 거기서 직접 스케치를 했다. 난 스케치를 할 기분이 안 났다. 그 느낌이 중요했던 것 같다. (중략) 이수억씨는 당시 참호 속에서 야간전투장면을 보고 작품을 제작했다. 그것이 <야전도>다. 나는 참호를 파는 장면을 소재로 작품을 제작했다. 그런데 그것이 운좋게도 국방부 장관상을 수상했다."[27]

출품작들은 고희동의〈임진강의 가을〉, 노수현의〈설중진군〉, 서세옥의〈위문〉, 박노수의〈출진〉, 장운성의〈자유를 찾아서〉, 도상봉

이수억, 〈야전도(수도고지)〉, 1953
캔버스에 유채, 『Pictorial Korea 1953-54』에 게재

김홍수, 〈출발〉, 1951
캔버스에 유채, 『Pictorial Korea 1953-54』에 게재

문학진, 〈참호〉, 1953
캔버스에 유채, 『Pictorial Korea 1953-54』에 게재

박득순, 〈서울입성 UN군 도강〉, 1958
캔버스에 유채, 29×73, 개인 소장

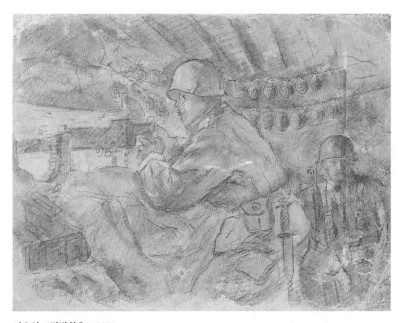

이수억, 〈전방참호〉, 1952
종이에 연필과 수채, 30×40, 소장처 미상

박상옥, 〈야전 이발관〉, 1952
종이에 연필, 크기 미상, 소장처 미상

의 〈함포사격〉, 이마동의 〈싸우는 해병대-○○전선에서〉, 윤중식의
〈월남 시의 참상 A, B〉, 황염수의 〈9.28 전일〉, 박득순의 〈○○기지,
아(我) 공군정예〉, 〈아, 공병대에 잡힌 괴뢰탱크〉, 박상옥의 〈야전
이발관〉, 김병기의 〈적 탱크, 병사, 가로수〉, 한묵의 〈어린아이와 군
인〉, 황유엽의 〈입영일〉, 이준의 〈포항전선〉, 〈북두칠성〉, 김형구의
〈재생〉, 이세득의 〈한국전선의 양 대통령(중부전선에서)-이승만대통령
과 아이젠하워 대통령〉, 〈바주카(bazooka)(중부전선에서)〉, 권옥연 〈야
전병원〉, 〈호(壕)에서〉, 정규 〈병사〉, 문정호 조각 〈돌격〉, 이수억
〈인해전술의 보복〉, 문신의 〈정박(수송선)〉, 〈위생병(동부전선에서)〉, 이
호련의 〈공산군의 최후〉, 김흥수의 〈화염을 뚫고〉이다.[28]

정규는 이들의 작품은 대체로 어둡고 지리(지루)했지만 대중들
에게 전쟁의 진실을 보여주는 데 의의가 있다고 평하였고 문학진의
작품은 큰 역작이라고 찬사했다. 이봉상 역시 문학진의 작품을 박력
이 충일한 전쟁미술의 백미라고 칭찬하였다.

> "청년화가 문학진 군의 전쟁기록화를 들고 싶다. 회화적 요소를 갖추
> 었으며 전쟁화로서 필요한 박력이 충일하였다. (중략) 아마 내가 본 기
> 록화 중에서는 가장 우수하다고 본다."[29]

한편 6·25전쟁이 시작되고 입대했던 삽화가 우경희는 강화도 1사단
선무공작대의 대장으로 활동하다 예하부대(일명 KLO부대) 5816 유격
대 전투원으로 복무했던 옛 동료 만화가 임수(본명 임영의)를 만났다고
전하는데, 부대의 실체가 분명하지 않아 명확하지는 않지만 특수 유
격부대에서도 종군화가들이 활약했을 가능성을 짐작케 해주는 대목
이다. 이들은 휴전하는 1953년 7월까지 선무 공작대로 활약하였다
고 한다.[30]

해군은 1951년 6월 29일부터 7월 4일까지 부산 국제백화점

2층 화랑에서《해양미술전》을 열었는데 해전화(海戰畵) 20여 점이 출품되었으며 곧이어《제2회 해양미술전》이 같은 해 8월 해군본부 주최로 부산 밀다원 다방에서 열렸다.[31] 또한《제2회 해양종군화가 전》이 12월에 대도회다방에서 열렸는데 당시 해군종군화가단 단원이었던 김환기, 남관, 양달석, 강신석, 임완규, 백영수가 출품했다.

　《제3회 해군종군화전》은 1952년 4월 27일부터 5월 3일까지 부산 미화당화랑에서 열렸으며 42점의 작품이 전시되었다.[32] 10월 19일부터 22일까지는 부산 봉선화다방에서《해양시화전》이 개최되었고 12월 10일부터 16일까지는 부산 대청동 르네상스다방에서《제4회 해군 종군화가단》전시가 열렸다.

1 백문기 외 좌담, '화필로 기록한 전쟁의 상흔', 〈월간미술〉 2002.6
2 1950년 6·25전쟁 발발 직후 대구에서 국방부 정훈국 선전과 소속으로 창설된 미술대는 각 학교의 미술교사들이 구성원 이었기 때문에 미술인 중심의 종군화가단으로 보기에는 무리가 있다.
 육군본부 정훈감실, 『정훈50년사』, 정훈50년사 편찬위원회 1991; 최열 위의 책, p. 271
3 박명림, 『국가의 폭력과 잔혹행위 한국 1950 전쟁과 평화』, 나남, 2002; '6·25공간의 한국미술, 종군화가단의 실상', 〈월간미술〉 1990.6
4 백문기, '나의 공군미술대 시절', 〈월간미술〉 1990.6
5 백문기, 위의 글, p. 69
6 조인호, 『남도미술의 숨결』, 도서출판 다지리, 2001; 최열, 위의 책
7 장우성, 『화맥인맥』, 중앙일보사, 1982; 최열, 위의 책, pp. 284~285
8 구성원 명단은 다음과 같다. 유화(양화)부에 김인승, 박영선, 박득순, 이준, 박고석, 윤중식, 손응성, 문학진, 이중섭, 권옥연, 정규, 황염수, 황유엽, 이호련, 장욱진, 문신, 김흥수, 이수억, 송혜수, 이마동, 김병기, 이세득, 이봉상, 수묵채색화(동양화)부에 박노수, 서세옥, 장우성, 장운상, 배렴 조소(조각)부에는 김경승, 김세중, 문정화, 강용린, 김명희, 문선호 선전미술부에는 홍순문을 반장으로 이봉선, 한홍택, 이완석, 조능식, 김종주, 유윤상, 권영휴, 유석룡, 최기영, 최암 등
 육군본부 정훈감실, 『정훈50년사』, 정훈50년사 편찬위원회, 1991; 최열, 위의 책, p. 285; 조은정, "한국전쟁기 남한 미술인의 전쟁 체험에 관한 연구", 〈한국문화연구3〉 2002
9 백문기 외 좌담, 위의 글, p. 126 인용
10 남관, '미술동맹과 쌀배급', 〈계간미술〉 35호(1985 가을호); 최열, 위의 책
11 최정희(崔貞熙), 곽하신(郭夏信), 박두진(朴斗鎭), 박목월(朴木月), 김윤성(金潤成), 유주현(柳周鉉), 이한직(李漢稷), 이상로(李相魯), 방기환(方基煥)이 초대 구성원이며 이듬해에 황순원(黃順元), 김동리(金東里), 전숙희(田淑禧), 박훈산(朴薰山)이 합세하였다.
12 '문단 반세기 59, 6·25와 전시문단', 〈동아일보〉, 1973.7.11; '文總구국대 6·25 從軍 활약', 〈동아일보〉, 1991.1.25
13 육군종군작가단의 활동에 관해서는 신영덕, "한국전쟁기 육군 종군작가단의 활동", 〈軍事史研究叢書〉. 第1輯 (2001), pp. 157-208
14 신영덕, 위의 글, p. 162
15 김용환, 『코주부표랑기』, 융성출판, 1983; 최열, 위의 책, p. 274
16 장우성, 『화맥인맥』, 중앙일보사, 1986; 최열, 위의 책
17 '작가약력 및 연보', 『김형구 화집』, 김형구화집발간위원회, 1985
18 최열, 위의 책, p. 287

19　최열, 위의 책, p. 287; 조은정, "한국전쟁기 남한 미술인의 전쟁 체험에 관한
　　연구", 〈한국문화연구3〉 2002
20　최열, 위의 책, p. 298;『3·1절 기념 종군화가 미술전』, 〈종군화가단〉, 1952
　　(평문 전시자료 연보 참고문헌), 「근대미술연구」, 2004, 국립현대미술관;
　　'3·1절 축하미전', 〈동아일보〉, 1952. 2. 6
21　『종군스케치3인전』, 1952 (평문 전시자료 연보 참고문헌), 「근대미술연구」,
　　국립현대미술관, 2005; 최열, 위의 책, p. 300
22　'종군화 작품전시회', 〈동아일보〉, 1952. 4. 20
23　"국방부 종군화가단에서는 수도고지 탈환전의 생생한 현기묘사를 위하여
　　영원히 남겨놓기 위하여 작 九일 새벽 동단원 文學晉 李壽德 양씨를 현지에
　　보내었다 한다"
　　-'수도고지 묘사, 종군화가단서' 〈동아일보〉, 1952. 10. 10
24　백문기 외 좌담, 위의 글, p. 126
25　"원산 출신의 김명희 씨는 작품 제작 중 석고재료를 구입하기 위해 속초로
　　운전병과 함께 가다가 비탈길에서 이탈하는 사고로 사망했다. 당시 그에게는
　　4대 독자인 6개월 된 아들이 있었다. 김명희 씨는 나에게 아들에게 보내는
　　편지를 쥐어주면서 꼭 부쳐달라고 부탁했다. 그 편지를 부쳐주고 오는 길에
　　부음소식을 들었다."
　　-백문기 외 좌담, 위의 글
26　'종군미술작품 입상자 결정', 〈동아일보〉, 1953.4.5
27　백문기 외 좌담, 위의 글
28　'제6회 종군화가단 전쟁미술전', 국방부 정훈국, 1953; '평문전시자료 연보
　　참고문헌', 근대미술연구, 국립현대미술관 2004; 최열, 위의 책, p. 324
29　정규, '화단외론', 〈문화세계〉 1953.8; 이봉상, '내용에 참된 개조를',
　　〈문화세계〉 1954.1; 최열, 위의 책, p. 324
30　조은정, 위에 글,; 최열, 위의 책
31　미술자료,『한국예술지』권1, 대한민국예술원, 1966; 최열, 위의 책;
　　'해양미술전시회 개최', 〈동아일보〉, 1951. 6.28
32　'종군화전시회', 〈동아일보〉, 1952. 4. 20

종군화가단의 면모와 전쟁화의 의미

6·25전쟁이 시작되고 문인들이 모여 활동한 종군작가단의 경우 조직의 구성이나 활동, 성과가 문헌으로 남아 있지만 화가들의 모임인 종군화가단은 특성상 문헌자료가 많지 않고 현존하는 작품 또한 거의 남아 있지 않은 현실이다. 그래서 그 양상에 대해 연구하기 위해서는 현재 생존해 있는 당시 활동 화가의 기억과 구술에 의존하고 있는 것이 대부분이며, 그 성과나 족적을 가늠하는 일에 다소 혼란스러운 부분이 있고 한계가 극명하게 드러난다.

알려진 바로 가장 규모가 컸던 종군화가단은 차례로 국방부 정훈국소속의 '국방부 종군화가단'과 '해군 종군화가단', '미10군단 전사관 종군화가단'이었던 것으로 짐작된다. 이 밖에는 종군대에 군인이나 군속으로 합류한 화가들이 있지만 기록이 미비하고 군인과 유사한 특수한 신분이었던 탓에 종군화가단 본부에 한두 번 드나든 사실만으로 종군화가였음을 주장하는 이들도 있다.

구성목적은 전쟁기간 동안 각 군은 물론이고 경찰과 유격대에서도 선무공작과 심리전 그리고 국민과 장병들의 사기앙양을 위해 운용했던 것으로 짐작된다. 그러나 현재 전체적인 체제와 규모 그리고 활동에 대해서 여러 가지 문헌자료와 구술을 통해 논의되고 있긴 해도 정확한 자료나 근거가 미약한 탓에 실체를 파악하는 데는 한계가 있다.

　　지금까지 연구된 자료를 바탕으로 종군문화예술인들의 활동을 정리해보면 1950년 6월 26일 전국문화단체총연맹이 전시 임시조직으로 구성한 문총 구국대를 시작으로 각 지역과 문인들을 중심으로 한 종군작가단이 구성되었다.

　　1950년 6·25전쟁이 시작된 직후 대구에서 미술교사들을 중심으로 종군미술대가 결성되었고, 9.28서울수복 이후 서울과 광주에서 서울공군미술대와 광주종군화가단이 결성된다. 서울공군미술대는 11월에 결성된 것으로 공군본부 작전과 소속이었으며 서울대학교 미술대학 교수들을 중심으로 구성되었다. 같은 시기 창설된 광주 종군화가대는 나름의 활동을 펼쳤으나 활발하게 이어가지는 못했다.

　　1951년에 들어서는 2월 국방부 정훈국 산하에 국방부종군미술대와 공군종군 화가단이 대구에서 출범했다. 이 중 국방부 종군화가단은 여러 갈래로 나누어진 종군화가 단체들을 대표하는 본부조직으로 기능했다. 마지막으로 1951년 3월 창설된 해군종군화가단이 있다. 해군본부 소속의 정훈대로는 음악대와 화가단이 있었는데 화가단은 김환기가 중심이었다.

　　국방부 정훈 국장 이선근은 조직의 일원화를 위해 국방부 산하 정훈국 소속으로 종군작가단을 두고 그 안에 문학과 미술, 음악, 공연예술가들을 배치하여 전열을 가다듬는다. 이 과정은 정훈감실이 부산으로 이동한 이후 실행되었는데 국장과 차장을 두고 하부로 행정과, 선전과, 기획과, 보도과, 편집과의 5개 과로 구분한 뒤 기능별로 선전대, 섭외대, 군악대와 미술대를 두었다. 화가들은 대개 미술대에 만화가나 시인들은 선전대에 배속되었던 것으로 보이며[1] 국방부와 각군은 개별적으로 종군화가단을 운용했던 것으로 생각된다.

　　한편 각 군은 교향악단과 가수, 작곡가, 연주가 들을 모아 군예대(軍藝隊)를 운용했다. 이들은 위문공연을 통해 군인들의 사기진작에 큰 공을 세웠으며 진중(陣中) 공연의 시금석(試金石)이 되었다. 특

이할 만한 것은 일부는 야간에는 후생사업으로 스윙밴드를 조직해서 미 8군 무대에 서기도 했는데 이로 미루어보아 조직의 운영이 매우 탄력적이었던 것으로 생각된다.

　　국방부는 별도로 정훈국(政訓局) 선전과(宣傳課) 직속의 문예중대를 운용했는데 제1소대는 이해랑(李海浪)이 이끄는 극단 신협이 중심인 순수극단이었고, 제2소대는 가협(哥協)이라 부르는 작곡가, 가수, 연주자 집단이었다. 이들은 일선위문, 전후방 정훈공작, 시민위안활동을 전개했고 1·4후퇴 이후에는 극작가 이서구(李瑞求)를 단장으로 하여 국방부 정훈국 작가단을 결성하였고 연예계 중진들이 소속되어 활동했다.

　　6·25전쟁 당시 종군했던 화가들의 참여 동기는 군당국의 지원, 본인의 애국심, 공산주의에 대한 적개심 그리고 생존을 위한 방편 등 매우 다양했다. 이 중 무엇보다도 큰 종군화가단의 이점은 어려운 시기에 생계유지의 수단과 신분을 보장받을 수 있는 안전망 확보였다. 특히 월남한 예술가들의 경우 소위 '빨갱이' 또는 '간첩'으로 몰리면 대책이 없었기 때문에 생면부지(生面不知)의 땅에서 가장 확실하게 자신을 지켜줄 수 있는 것은 종군화가단증뿐이었다.

　　일부 젊은 작가들의 경우 군복무 문제를 해결할 수 있을 뿐만 아니라 경우에 따라서는 부수적 수입을 얻을 수 있고 때로는 권력까지 얻을 수 있었기 때문에 너나없이 종군화가단의 문을 두드렸다.

　　종군화가들은 전쟁의 참화를 가슴으로 담아낸 작품들을 생산했으며 이는 당시 신문기사나 전시 카탈로그, 사진 자료와 작가들의 구술(口述)을 통해서 확인되고 있다. 추정컨대 스케치를 제외한 유화 또는 수묵채색화 작품만도 최소한 300여 점이 넘을 것으로 생각되지만 현존하는 작품들은 극히 소량이다. 안타깝게도 전쟁의 참화와 종전 이후 생활고 등으로 인해 많은 작품들이 산실된 것으로 추정되며, 일부는 군 당국이나 국영기업체 등에 소장되어 있지만, 관리부실

로 사라졌거나, 진가(眞價)를 모르기 때문에 방치되어 있을지도 모를 노릇이다. 이수억의 〈야전도〉, 유병희의 〈도솔산의 전투〉, 김흥수의 〈출발〉, 문학진의 〈참호〉 등은 뛰어난 전쟁화로 전하지만 가까스로 도판만 남아 있는 실정이다.

전쟁의 참상과 실제를 표현하고 있는 작품으로는 김원이 그린 〈1·4후퇴〉, 〈38선〉과 시민들이 강을 건너기 위해 새벽에 배를 기다리는 광경을 그린 이응노의 〈한강 도강〉, 안승각의 〈피난민〉, 피난민들의 모습을 거칠면서 단순하게 응축시켜 표현한 박성환의 〈한강대교〉, 이수억의 〈6·25 동란〉과 같이 사람들의 모습을 담아내고 있는 작품들이 있다.

전쟁으로 인해 피폐해진 도시의 모습을 담은 작품으로는 도상봉의 〈폐허〉, 이수억 〈폐허의 서울〉. 권영우의 〈폭격이 있은 후〉, 이종무의 〈폐허의 서울〉이 있다.

또한 이철이의 〈학살〉, 전화황의 〈전쟁의 낙오자〉와 같이 전쟁으로 인한 폐해를 간접적으로 그러나 적나라하게 드러내고 있는 작품과 이응노의 〈서울공습〉처럼 실제의 순간을 강렬하게 화폭에 남겨놓은 작품도 있다.

전선에서의 모습을 기록하듯이 남기고 있는 작품들도 있다. 김두환의 〈야전병원〉, 박득순의 〈공군기지〉, 〈UN군의 도강〉, 〈서울입성〉 종군하여 서울수복 장면을 생생하게 그린 박영선의 〈9월 서울 입성〉, 최영림의 〈남으로 가는 길〉 등. 모두 직접적으로 갖은 전쟁의 모습을 기록하고 있는 작품들이다.

전쟁의 상처나 편린들, 전쟁을 상징적으로 드러내는 작품들까지 전쟁화의 범위를 확대시킨다면 더욱 많은 작품들이 존재한다.

박상옥의 〈전선의 아이들〉, 김환기의 〈피난열차〉와 〈판자집〉, 〈피난선〉, 이수억의 〈구두닦이 소년〉, 문신의 〈닭장〉과 이응노의 〈취야〉, 〈부산피난시절〉, 황유엽의 〈피난민 식당〉, 피난시절의 부

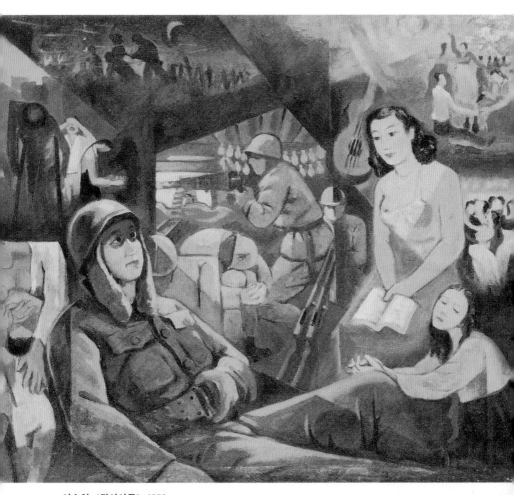

이수억, 〈전선야곡〉, 1952
캔버스에 유채, 72.7×60, 개인 소장

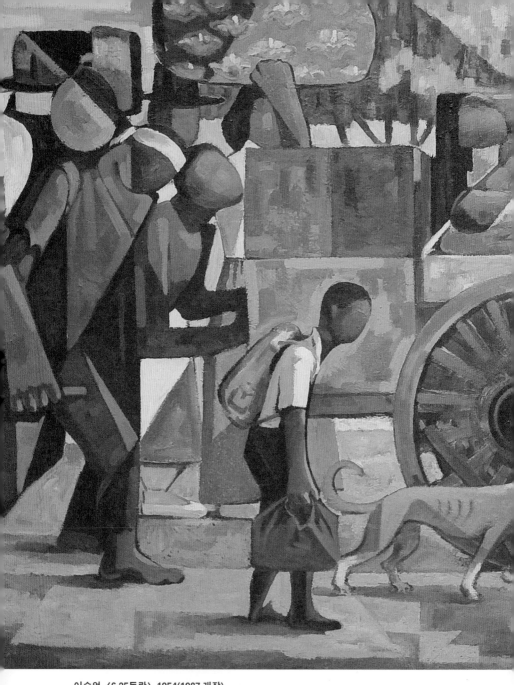

이수억, 〈6·25동란〉, 1954(1987 개작)
캔버스에 유채, 131.8×227.3, 개인 소장

이철이, 〈학살〉, 1951
합판에 유채, 23.8×33, 국립현대미술관

변영원, 〈반공여흔〉, 1952
캔버스에 유채, 80.5×116, 국립현대미술관

산 피난민 촌을 그린 한묵의 〈동리풍경〉, 양달석의 〈자갈치 시장〉, 〈피난촌〉, 심숙자의 〈어머니와 두 아이〉도 있다.

또한 이응노는 전쟁이라는 참혹한 상황 속에서도 재건의 의지를 〈영차영차〉와 같은 작품으로 남겼다. 우신출이나 양달석, 손응성, 박영선, 박득순, 장리석 등의 종군 스케치도 매우 소중한 자료들이다. 특히 최근에 발굴된 양달석의 종군 스케치는 빨치산의 저항이 심했던 호남지방을 종군하며 제작한 스케치로 의미가 매우 큰 작품이다.

나아가 종전 이후 개최되었던 《국전》의 수상작 목록이나 각종 단체전, 개인전의 작품목록을 보면 적지 않은 작품들이 직·간접적으로 6·25전쟁과 관련되어 있는 것을 확인할 수 있다. 평화에 대한 염원, 전쟁으로 고통 받은 사람들에 대한 연민과 사랑, 인간본성에 대한 근본적인 회의와 질문, 수많은 죽음 앞에서 신에게 던지는 질문 등. 동족상잔(同族相殘)이라는 전대미문의 비극에서 비롯된 상당한 작품명 앞에서 우리는 이들 작품의 발굴과 보존을 통해 한국미술사의 부족한 부분들을 채워야 할 의무를 생각해봐야 할 것이다.

한편으로는 당시 화가들 중 일부는 서정적이고 예술지상주의적인 경향에 빠져 전쟁을 외면하고 현실도피적인 행태를 보였다는 지적에서 자유롭지 못할 것이다. 하지만 어디까지나 이는 일부이며 대부분의 작가들은 전쟁의 아픔을 몸으로 받아내면서 시민들의 아픔을 치유하고 상처를 어루만지려 했다는 것이 사실이다. 그리고 이러한 의문이 종전 이후 한국화단의 중추를 이뤄 온 작가들을 의도적으로 폄훼하거나 한국미술의 저력을 애써 외면하려는 의도가 아닌지 되묻지 않을 수 없다. 어떠한 경우에서도 비난이 앞서기보다 심도 있는 작품과 자료의 발굴 그리고 연구를 통한 규명 後에 공과(功過)를 논하는 것이 올바른 절차일 것이다.

6·25전쟁기간 동안 제작된 작품들에 대한 당시의 평론들도 주목해 봐야 할 필요가 있다. 정규는 「화단외론(外論)」에서 종군화가전

은 모든 제작 의취(意趣)가 현실적인 전쟁에서 출발하고 귀납되어야 하는 것으로 규정하고 그림을 통해 국민의 계몽과 국군의 전의를 앙양하는 데 의도가 있다고 하였다. 그렇기 때문에 종군화가단의 출품작 대부분이 어둡고 지리한 특징이 있다고 평하였다.

> "종군 화가단은 6·25 동란으로서 발단된 명골전선의 기록이 아닐 수 없으며, 국군의 용감으로써 국민을 계몽하여 전의를 앙양하려는 데 그 첫 의도가 있었던 것이다. 따라서 개개 단원들의 제작도 이러한 취지 아래 마련되지 않을 수 없었던 것이다."[2]

이경성은 종군화가단의 작품들이 주제만 전쟁일 뿐 전정한 전쟁미술은 아니라고 지적했다. 그는 전쟁을 다루었다 해도 단지 전쟁기록화일 뿐 전쟁체험의 응축을 담아낸 작품은 찾아보기 어렵다고 지적하면서 이는 작가들이 리얼리즘을 구현할 수 있는 진실을 외면한 탓이라고 평하였다.

> "그의 주제나 모티브가 가장 국적인 것, 움직이는 것, 그리고 그로테스크한 것, 어디까지나 동적인 주제를 취급하고 또한 이 무브먼트(movement)를 시각적으로 포착하여 화폭 속에 담아야 한다는 것 (중략) 결국 전쟁화란 전쟁이라는 어느 인간생존방법의 양상 속에 조형적 의욕과 감흥으로 전쟁하는 새로운 인간형을 창조하고 가치화하는 데 최고의 목적이 있는 것이다. 이러한 최고의 목적을 달성하기 위하여 화가는 우선 소재를 철저하게 조사하여야 한다. 그것은 인식 없는 묘사는 공허하기 때문이다. 그러기 위하여서는 화가가 신문이나 사진을 보고 작화하는 태도를 버리고 몸소 전선을 쏘다니며 실지 전쟁의 진(眞)을 체험하고, 이 귀중한 체험 속에서 관찰하고 감각하라는 것이다."[3]

심숙자, 〈어머니와 두 아이〉, 1953
캔버스에 유채, 112×145, 작가소장

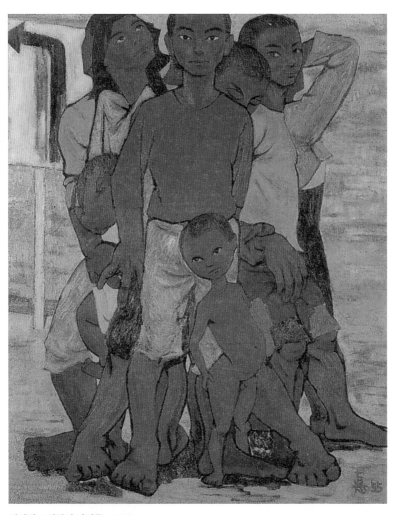

김영덕, 〈전장의 아이들〉, 1955
캔버스에 유채, 90.9×72.7, 국립현대미술관

이응노, 〈취야〉, 1950년대, 한지에 수묵담채, 39.9×55.5, 이응노 미술관
이응노, 〈피난〉, 1950, 한지에 수묵담채, 26×38.7, 홍익대학교 박물관

이응노, 〈행상〉, 1955, 한지에 수묵담채, 31.5×30, 이응노 미술관

박득순, 〈공군기지〉, 1953
캔버스에 유채, 71×51, 공군 제3591부대 기념관

김두환, 〈야전병원〉, 1953
캔버스에 유채, 116.3×90.3, 국립현대미술관

차창덕, 〈월하의 3.8선〉, 1950년대, 캔버스에 유채, 73×81

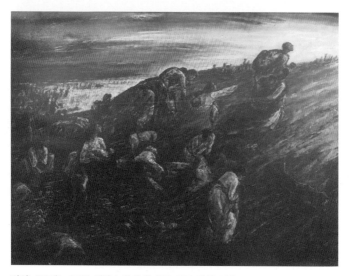

김원, 〈38선〉, 1953, 캔버스에 유채, 103×143, 개인 소장

이경성의 이런 지적은 타당하게 보이지만 한편으로는 전쟁화와 종군 화가들의 활동과 작품에 대한 평가는 그들의 역할과 의미를 어떻게 놓고 볼 것인가 하는 것에도 달려 있다는 것을 간과하지 말아야 한 다. 따라서 우리는 당시 종군화가들의 입장과 생각 또한 살펴보아야 만 한다.

당시 정훈 부장 이선근은 종군문화예술인들의 활동을 이념의 창조자라는 입장에서 파악했다. 문화인들의 작품을 통해 국민들의 애국심과 전의를 고취시켜야 한다는 것이었다.[4] 김종문의 경우 현대 전에서 선전의 중요성을 강조하면서 선전전을 문화적 기술로서 전쟁 을 수행하는 하나의 전투수단으로 보았다.[5] 나아가 김기완은 '정신의 전투부대로서 선봉적인 돌진할 것'을 주문하기도 했다. 최인욱은 소 비중심의 문화가 아닌 생산중심의 문화, 향락중심의 안일한 문화보 다 '고투'의 문화를 강조하였고, 곽종원은 '행동적 휴머니즘'을 내세 우면서 경험과 그로부터 출발하는 새로운 창작방법의 채용을 주장하 였다. 당시에는 전쟁문학과 미술에 대한 개념과 정의는 제대로 정리 되지 않았지만 이렇듯 다양한 의견들이 개진되면서 진행 중이었다.

이에 대해 소설가 김동리는 전쟁과 문학이 결부되면 전쟁은 문 학의 한 소재에 불과하며 반대의 경우에는 문학이 전쟁을 수행하기 위한 무기 또는 도구로서의 의의를 가진다고 정리한다. 나아가 전쟁 에서는 이념이 매우 중대한 무기이며 위력을 발휘하는데, 그렇기 때 문에 문학과 예술이 정신적 무기로 간주된다고 하였다.

김동리의 의견을 바탕으로 결론을 도출해보면 종군문학을 비롯 한 종군 예술가들의 작품은 어느 쪽에 비중을 두느냐에 따라 그 성 격이 달라지며, 총론은 '무기로서의 예술'이 되어야 한다는 쪽으로 의견이 모아진다. 따라서 종군화가단에 소속된 화가들의 표현 범위 와 제재를 취함에서도 문학의 이러한 기조와 일정부분 발을 맞추어 종군 화가들의 작업을 평가해야 할 것이다.

1　　조은정, "대한민국 제1공화국의 권력과 미술의 관계에 대한 연구"
　　　이화여자대학교 박사 학위논문, 2005

2　　정규, '화단외론', 〈문화세계〉 1953.8; 최열, 위의 책, p. 304

3　　이경성, '전시미술의 과제', 〈서울신문〉, 1953. 2.22

4　　이선근, '이념의 승리', 〈문예〉 1950.12; 신영덕, "한국전쟁기
　　　육군종군작가단의 활동", 〈軍事史研究叢書〉 第1輯 (2001), p. 170

5　　"지금은 무력을 비롯하여 정치력, 경제력 및 선전력 등의 4대요소로서
　　　전쟁을 수행하지 않을 수 없는 현대전의 시대이다. 그래서 선전전은 무력전에
　　　대한 보조수단이 아니고 문화적 기술로서 전쟁을 수행하는 하나의 독립적
　　　전투수단이 된다. 더욱이 현대전에 있어서는 전민족의 정신적 단결여하가
　　　전쟁의 승패를 좌우하는 가장 유력한 요소이다. 따라서 문화인들은 현대전에
　　　있어서 중요한 역할을 하는 선전임무를 수행해야 한다."
　　　-김종문, 『전쟁과 선전-戰時文化讀本』, 계몽사, 1951; 신영덕, 위의 글, p.169

6·25전쟁과 만화, 삐라

한국전쟁 당시 UN군은 660여 종의 삐라를 약 25억 장 살포했으며 삐라에 실리는 내용은 대부분 인민의 심리를 자극하며 서로를 침략자와 수탈자로 규정하고 비난하는 다소 자극적인 문구들이 주를 이뤘다.

종군화가들의 임무 중 하나는 이 삐라의 원화를 제작하는 것이었는데, 당시에는 문맹률이 높았기 때문에 빠르고 분명하게 메시지를 전하기 위해서는 만화로 제작하는 것이 더 유리했다. 단순명료한 그림과 한마디의 글로 이야기를 전달하는 만화의 기능이 상대를 설득하거나 전투력을 약화시키는 힘을 발휘했으며, 종군화가들의 그림 실력이 실탄과도 같은 위력을 발휘했던 것이다.

당시에 UN군 측에서 가장 많이 제작한 내용은 귀순과 자수를 권유하는 것이었다. 귀순하면 신분을 보장한다는 〈안전보장증명서 (SAFE CONDUCT PASS)〉의 영문 삐라가 많이 살포되었는데, 중국인민군이 참전한 뒤에는 중국어로도 제작된다. 실제로 포로로 잡히거나 귀순하는 북한군 병사의 주머니에 〈안전보장증명서〉 삐라가 한두 장씩 들어있었다고 하니 꽤 효과가 있었던 것으로 생각된다.

북한군 역시 적군와해공작사업의 수단으로 367종 약 3억 장 정도의 삐라를 남측에 살포했는데 북한군이 제작한 삐라에도 귀순하면 고향으로 갈 수 있다는 내용이 주를 이루었다.

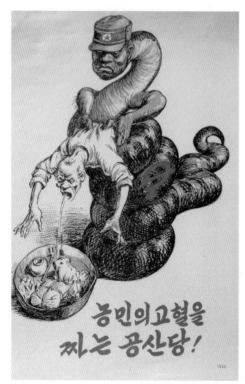

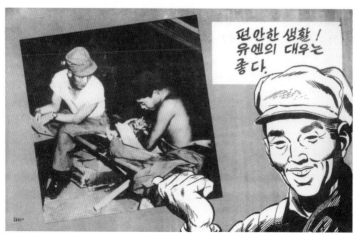

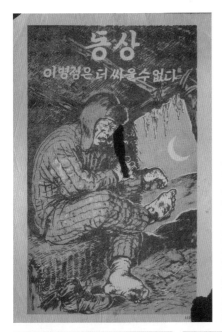

6·25 전쟁기간 중 북한에 뿌려진
남한과 UN군 삐라

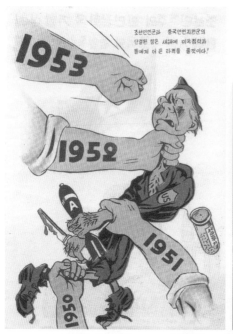

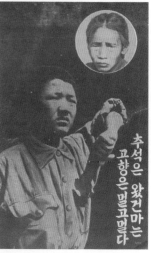

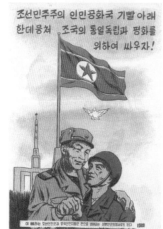

6·25 전쟁기간 중 남한에 뿌려진 북한군 삐라

이처럼 6·25전쟁 기간 중에 일종의 무기로 사용된 삐라의 원화를 제작하는 데에는 코주부 김용환의 활약이 컸다.

김용환은 1931년 스무 살의 나이에 미술을 배우기 위해 일본으로 건너가 도쿄의 간판점에서 일하면서 데이코쿠미술학교를 졸업했다. 어려운 형편 때문에 고학을 했지만 일본에서 만화가적 재능을 인정받아 소년잡지『니혼쇼넨[日本少年]』의 전속 삽화작가로 활동하며 기타코지[北宏二]란 필명으로 데뷔했고 1942년에는 재일교포 신문인 「도쿄조선민보」란 네 칸 시사만화를 연재했으며, 해방 이후 조선으로 돌아와 「서울타임즈」에 코주부를, 좌익성향의 일간지인 「중앙신문」에 시사만화를 게재하는 등의 활동을 통해 인기 만화가로 자리했다. 1946년에는 최초로 어린이들을 위한 만화인『토끼와 원숭이』를 발표한다.

김용환은 6월 28일 서울이 인민군에게 점령된 후 그들의 요구에 의해 자신의 재능을 전쟁의 도구로 사용해야 했는데, 그는 만화가였기 때문에 당연히 삐라 제작에 선발된다. 그리고 서울수복 이후 그 이력으로 인해 부역심사를 받아 사형을 선고받지만 그의 재능을 알고 있었던 장교의 도움으로 목숨을 구한 뒤 다시 남한을 위한 삐라 원화를 제작한다.

휴전 이후 1959년에 한국을 떠나 도쿄에 있는 '미군극동사령부 작전국 심리전과'에서 1972년까지 근무하면서 미군 극동사령부가 1955년부터 발간한 잡지인『자유의 벗』의 표지화를 맡아 그렸다. 이 잡지는 월간으로 전국의 관공서와 학교는 물론 농촌 마을까지 무료로 배포된 일종의 미군 홍보지였는데 그의 표지화는 늘 주목을 끌었다.

6·25전쟁 기간 동안 또 한 사람의 만화가가 활약했는데 바로 고바우 영감의 김성환(金星煥)이다. 1932년 황해도 개성 출신으로 만주 돈화국민우급학교와 길림6고를 거쳐 경북중학교를 다녔는데 당

『만화승리』 1951년 4월 15일자 1면에 실린 카툰

시부터 학교 미술부장을 지내는 등 그림에 소질을 보였다. 학생시절
〈멍텅구리〉라는 제목의 네 칸 만화를 그려서 「연합신문」에 보냈는
데, 신문사에서 '학비를 대주겠다'며 만화를 계속 그려 달라고 했고,
얼마 되지 않아서 잡지 『화랑』과 만화가 김용환이 편집을 맡고 있었
던 『만화뉴스』에서 매달 1만 원씩을 받는 전속만화가가 된다.

　　1950년 6·25전쟁이 시작되고 9.28서울수복까지 인민군을 피해
숨어 지내던 김성환은 1·4후퇴 당시 대구로 내려가서 10월에 조각
가 윤효중과 박성환 등이 만든 만화 주간지 『만화신보』에 〈고사리
군〉을 발표한다. 그 후 국방부 종군화가단의 부단장이었던 화가 김
병기의 추천으로 국방부 종군화가단에 입단하면서 계몽포스터와 삐
라, 주간만화잡지 『만화승리』와 『육군화보』 제작에 참여했다.

　　국방부와 육군본부가 정훈교육을 위해 창간한 『만화승리』와
『사병만화』에 김성환은 1950년 12월 30일부터 〈고바우 영감〉의
연재를 시작했는데, 이를 통해 전쟁으로 시름진 병사들과 국민들에
게 웃음을 주기 시작했다. 또한 김성환은 당시 창간된 『신태양』, 『희
망』, 『학원』 등 잡지에 작품을 게재하면서 화명(畵名)을 더해 간다.

김성환, 『김멍텅구리씨』 표지

　　김성환은 1951년 피란지였던 대구에서 어린이 만화에 주력하
는데 소설가 방기환과 함께 작업한 〈도토리용사〉, 남향문화사에서
발행한 『사육신』, 『도마스목사얘기』가 유명하다. 이 중 붓으로만 작
업한 『사육신』의 그림에 대해 이상범이 찬사를 보냈다는 일화는 널
리 알려진 일이다.

　　1952년에는 시인 김소운 등과 함께 성인을 대상으로 한 만화잡
지 『만화만문전람회』, 『만화천국』을 발행했고, 1953년에는 학생잡
지인 『학원』에 〈꺼꾸리군 장다리군〉을 연재한다.

　　김성환은 6·25전쟁 기간 동안 만화가와 종군미술가로 활동하면
서 전쟁의 현실과 참혹상을 스케치에 담으면서 실의에 빠진 국민들
에게 꿈과 희망 그리고 웃음을 주기 위해 최선을 다했다.

　　한편 당시 미국 군인 신분으로 참전했던 미니멀리즘 작가 도널
드 저드(Donald Judd)와 솔 르윗(Sol LeWitt), 로버트 모리스(Robert Morri),
댄 플래빈(Dan Flavin)도 우리 측이 살포했던 삐라 제작에 참여했을 것
으로 추정된다. 솔 르윗이 자신이 포스터를 제작하거나 삐라의 원화
를 그리는 선무공작을 맡은 정훈병과에서 근무했다고 술회한 바 있
으며 이들의 신분상으로도 정훈병과에 배속되었을 여지가 크기 때문
이다.

전선을 향한 소리 없는 총구

1950년 7월 국방부는 대구로 이전한 다음 6·25전쟁을 기록하기 위해 국방부 정훈부에 육군 사진중대를 두고 대장으로 임인식(林寅植) 중위를 임명하고 대원으로 이건중(李健中), 최계복(崔季福), 이경모(李 炯謨)를 배속하였다.[1]

당시 종군한 사진가는 국방부 정훈국 소속의 현역으로 있던 임 인식을 비롯하여 이명동(李命同), 이병삼(李炳三), 허승균(許承均), 이동 모(李桐模), 홍사영(洪思永), 임윤창(林允昌), 김동식(金東湜), 최원식, 황 재복 등인데, 이들은 중부 또는 동부전선을 거쳐 국경선에 이르기까 지 각지에서 취재활동을 하고 전쟁터를 누비며 전황을 담아냈다.[2] 당시 사진대의 구성경위에 대한 이경모의 전언은 다음과 같다.

"국방부 정훈국 보도과 안에 사진대라는 기구가 있고 임인식이 대장 이었는데, 육군본부가 대구에 주둔할 때 시작되었다. 처음에는 대구에 서 이건중, 최계복, 나하고 셋이 문관이었다. 대장은 임인식이고 선임 하사관이 한 사람 김동식 상사라고, 그는 사진을 아는 사람이었지만 사진을 전혀 모르는 오 뭐라나 나이 많은 문관이 있었는데 6·25전쟁 이전부터 사진대 문관으로 있었던 사람이었다. 주로 현상을 담당했는 데 한 달 있다가 임윤창이 들어와서 한번 종군해 보고는 포기하고 돌 아갔다. 최계복 아들이 도와준 적도 있었다."[3]

임인식은 평북 정주에서 태어나 용산 삼각지 인근에서 한미사진관을 운영하였고 1948년 육군사관학교 8기로 입학하여 1949년에 졸업한 후 1950년부터 1952년 육군 대위로 예편할 때까지 국방부 정훈국 사진대 대장으로 6·25전쟁에 종군하였다.[4] '대한사진통신사'를 설립해서 운영하였으며 1961년 한국사진협회 창립에 기여한다. 5·16군사정변 이후 은거하다가 1990년 미국으로 이민하였고 1998년 귀국하여 서울에서 숨을 거뒀다.

6·25전쟁이 시작됐을 무렵 임인식은 수원에서 노량진의 한강방어선까지 활동하며 전쟁을 기록했다. 그는 최초로 북한군 전차의 파괴현장과 포로로 잡힌 미군의 총살장면을 포착하여 특종을 했다.

> "어젯밤에 전의 부근에서 적의 T-34전차 3대를 파괴했다는 얘기를 들었다. 나는 니콜라스 씨에게 사진촬영의 방편을 부탁했다. (중략) 결국 우리는 미군 전차를 타고 현장까지 들어가는 편의를 얻었다. 미군의 포사격 지원하에 우리가 탄 전차는 전의와 정동 사이의 철로 옆에서 파괴된 적의 T-34전차의 잔해를 찍을 수 있었다. 또한 미군포로를 전선으로 양손을 뒤로 묶어가지고 총살한 장면도 찍을 수 있었다."[5]

그는 인천상륙작전의 투입을 위해 진해에서 수송선에 오르는 병사들의 모습부터 전투와 탈환까지의 모든 과정을 세세하게 기록으로 남겼다.

임응식은 부산출신으로 1934년 풍도체신학교를 졸업하던 해에 일본 사진잡지인 『사진살롱』에 출품한 작품인 〈정물〉이 입선하면서 데뷔했다. 1935년 강릉에서 '강릉사우회'를 창립하여 회장을 맡았으며 1947년 부산에서 '부산예술사진연구회'를 조직해서 1952년까지 활동하며 부산 사진계를 이끌었다.

1950년 임응식은 당시 미국문화원 원장 유진 크네즈(Eugene

Knerz) 박사와의 교분으로 미 국무성 소속으로 종군하며 인천상륙작전을 기록할 수 있었다.

9월 10일 미국대사관으로부터 종군사진기자를 제안 받은 임응식은 자신이 즐겨 사용하던 카메라인 코닥(Kodak35)과 2×3인치 판 미로플렉스카메라(Miroflex camera)를 가지고 UN군 전함에 오른다. 당시 전함에 함께 타고 있던 종군사진기자 중에는 『라이프(LIFE)』지의 행크 워커(Hank Walker)가 있었는데 임응식은 그를 '전쟁에는 도통 관심이 없다는 듯하고 세수도 잘 안 하는 듯한' 사람으로 보았다고 술회한다. 또한 작전이 시작되고 진격할 당시 너무 어두워 자신은 촬영을 하지 않았지만 행크 워커가 마구 셔터를 눌러대는 걸 봤는데, 워커가 자신의 필름을 도쿄로 보내면서 '24시간 동안 현상해 달라'라고 주문했고 그렇게 '인천상륙작전을 담은 유일한 사진이 탄생했다'고 전한다. 당시 종군기자들이 촬영한 필름은 바로 도쿄로 보내 현상을 한 다음 일본 국무성에 보내는 식으로 진행했는데 임응식이 코닥으로 촬영한 사진도 모두 미국으로 보내졌지만 미로플렉스로 촬영한 사진은 자신의 소유가 됐다고 한다.

임응식은 종군기자로 활동하는 동안 인민군이 쏜 포탄의 파편을 맞고 얼굴에 부상을 입어 5일간 입원을 하고 노숙을 피하기 위해 남의 집 현관에서 새우잠을 청하는 등의 고생을 한다.[6]

그는 인천상륙작전을 촬영하면서 전쟁의 참혹함을 생생하게 체험하고 9.28서울수복 당시 UN군이 서울로 입성하는 장면을 마지막으로 촬영한 다음 종군기자로서 활동을 그만둔다.[7] 10월 9일 미군용기를 타고 부산으로 돌아온 그는 보조카메라에 담았던 사진으로《경인전선 보도사진전》을 개최하여 전쟁의 참상을 전한다. 그리고 종군 이후부터는 전쟁통을 살아가는 시민들의 모습들을 가감 없이 잡아내는 서정적인 사실주의 사진을 통해 '기록'이라는 사진의 본령을 지키면서 자신만의 사진언어를 구현해 나간다.

임인식, 전선에 묶인 채 북한군에 의해 총살된 미 제24사단 21연대 소속의 포로
1950년 7월 10일

임인식의 사진이 실린 1950년 7월 12일자 〈인디애나폴리스 뉴스〉

임인식, 국군 제17연대의 인천상륙 장면

임응식, 서울 효자동, 1950년 9월

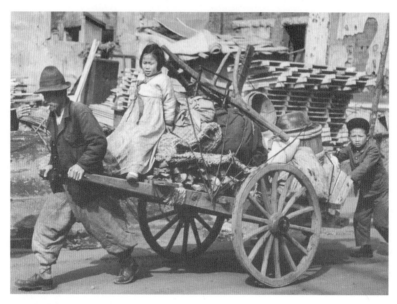

임응식, 피난민 가족

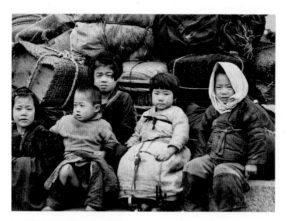

임응식, 부산, 피난민 아이들

대구 출신인 최계복은 교남학교 재학하던 1925년경(혹은 1926년) 그림공부를 위해 일본 교토로 건너갔다. 하지만 경제적인 문제와 차별, 핍박과 같은 고난으로 인해 학업을 포기하고, 16세에 영납사진기점(永納寫眞機店)에 입사하여 7년간 일하며 카메라와 사진 재료 및 인화와 같은 지식과 사진 촬영기술을 익힌다.

1932년(혹은 1933년) 귀국한 그는 고향인 대구 종로 1가 자신의 집에 '최계복 사진기점'을 개점하였다. 동시에 작품 활동에도 몰입하여 각종 공모전을 석권하였는데 당시에는 "사진이라면 대구의 최계복이고 회령의 정도선"이라는 말이 나올 정도였다고 한다.

1942년에 한국인 최초로 백두산을 등정하고 그 광경을 사진으로 기록하기도 했던 그는 1953년(또는1952년) 대구 동문동에 한국사진예술학원을 설립하였으나 5년 만에 문을 닫고 말았다.

최계복은 6·25전쟁이 시작되고 5개월간 종군사진가로 일했으며, 1954년에는 영화 〈춘향전〉의 스틸사진 작업에도 참여하였다. 1964년 미국으로 이민을 갔고 이후 뉴욕과 시카고에서 세 차례의 전시를 가졌으며 2002년 미국 뉴저지에서 세상을 떠났다.

이건중은 광복 이후 1946년 최초로 국립박물관이 발굴 조사한 경주 호우총 발굴단의 일원으로 참여했던 사진작가이다. 그는 6·25전쟁 당시 국방부 정훈국 사진부대 소속으로 종군했으나 작품은 서정적이고 목가적인 사실주의 풍을 추구했다.

1826년 전남 광양에서 출생한 이경모는 1944년《제21회 조선미술전람회》서양화 부문에 정물화를 출품해서 입상한 경력이 있는 화가지망생이었다. 시조 시인이자 사학자인 이은상(李殷相)과 각별했던 그는 이은상의 추천으로 1946년 전남 광주의 호남신문사 사진부장을 맡으면서 사진가의 길로 들어섰다. 이후 그는 언론사 사진기자로서 해방정국에서 벌어지는 각종 사건들을 관찰자로서 꾸준히 기록한다. 기록사진가로서의 그의 진가는 1948년 10월 여순 반란사건을

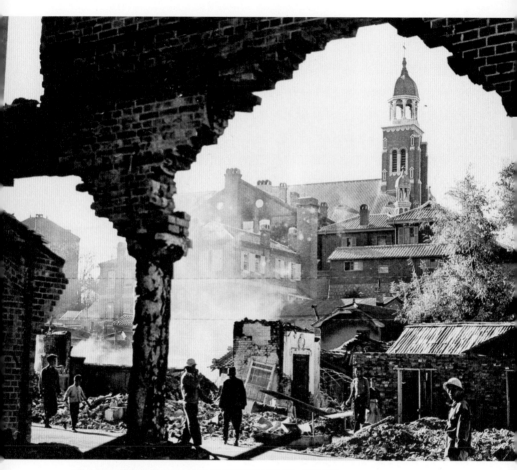

임응식, 인천상륙작전 이후 폐허가 된 시가지에 남아 있는 답동성당
1950년 9월 24일

취재하면서부터 부각되었는데, 무고한 학살의 현장에 이경모가 도착한 것은 10월 21일 저녁으로 다음날부터 본격적인 취재를 시작해서 여순반란사건의 죽고 죽이는 보복의 과정을 포착했다.

6·25전쟁이 시작되기 직전인 1950년대 초까지 입산한 반란군들과 이들을 소탕하려는 진압군 사이의 충돌이 계속되어 그 사이에서 무고한 양민들은 부역자로 처단되거나 보복 처형을 당하는 등 악순환의 희생자가 될 수밖에 없었다. 이경모는 1949년까지 이 지역 일대를 주시하면서 해방 정국의 이념대립이 야기한 극심한 혼란과 모순을 극명하게 시각화했다.

6·25전쟁이 시작되면서 국방부 정훈국 사진대에 문관으로 특채된 그는 1950년 8월부터 1951년 3월까지 종군사진가로 활동한다. 그는 언제나 양대 비극을 기록하는 역사의 증인으로서 우리 모두가 전쟁의 희생자임을 사진으로 묵묵히 전해주고 있다.

1949년 육군사관학교에서 2주간의 종군기자 훈련을 이수한 최경덕도 '국방부 정훈국 사진대'에서 종군한 인물이다.

1917년 평양에서 태어난 정도선(鄭道善)은 1936년 회령보습상업학교를 졸업하고 취미로 사진을 시작한 것이 계기가 되어 사진가의 길을 걷게 된 인물이다. 1936년 '회령사우회'를 창립하고 초대회장을 지낸 뒤 1937년 '향토사진연구회'를 열고 본격적인 사진가의 길로 들어선다. "사진이라면 대구의 최계복이고 회령의 정도선"이라는 언급처럼 각종 사진 공모전을 휩쓸던 실력의 소유자였으며 광복 후에는 '한국사진작가협회'를 중심으로 활동한다. 6·25전쟁 중인 1951년 '한국사진회' 대표최고위원으로 활동하였으며 1951년부터 1953년까지 중앙일보 사진부장으로 종군했다.[8]

우리나라 광고사진의 지평을 열었다고 평가되는 김한용(金漢鏞)은 만주 봉천제일공업학교 인쇄과에서 인쇄와 사진기술을 배웠다. 1947년 '국제보도연맹' 사진기자로 활동을 시작하였고 화보잡지 월

간 『국제보도(國際報道)』 문화란에 여성을 모델로 세운 계절사진을 찍으면서 상업사진에 대한 감각을 나타낸다. 6·25전쟁 기간 동안 생활고 등의 어려운 여건 속에서도 불탄 서울의 모습과 피난생활을 했던 부산, 재건에 대한 희망으로 가득 차있던 휴전 이후의 생활상을 카메라로 담아냈다. 1959년에는 국내 최초의 사진 스튜디오인 '김한용 사진연구소'를 열었으며 현재는 광고사진의 대부로 불리고 있다.[9]

　　1951년 1월부터 국군헌병사령부 보도사진기자로 국군과 UN군을 따라 서울로 올라온 성두경(成斗慶)도 아마추어 사진가로 시작하여 종군사진가로 활동한 인물이다. 그는 6·25전쟁이 시작된 후 동생이 머무르고 있던 대구로 피난을 가는데, 이후 대구헌병사령부의 기관지 『사정보(司正報)』에 소속되어 서울 재탈환작전을 촬영했다.[10] 그는 전장의 모습뿐만 아니라 폐허로 변한 서울도 카메라에 담았는데, 사진에 담긴 남대문과 중앙우체국은 총탄자국이 선연하다. 또한 서울탈환을 기점으로 서서히 활력을 찾아가는 서울의 모습을 기록한 그의 사진은 시간의 흐름을 담고 있다.

　　이명동(李命同)은 성균관대학교에서 정치학을 전공한 독특한 이력을 가진 인물로 6·25전쟁 당시에는 종군 활동을 하며 전쟁의 참혹함을 생생하게 포착해냈다. 전쟁이 끝난 후인 1955년 동아일보 기자로 입사하여 1964년 사진부 부장과 부국장을 역임한 현역 사진계의 원로이며 '동아국제사진살롱'을 창설하는 등 사진계의 발전에도 공헌했다.[11]

　　살롱사진(Salon Picture)이 주류를 이루던 한국 사진계에서 사진의 본질은 기록이고 특성은 사실 묘사에 있다고 주장하며 흑백의 서정과 리얼리즘을 조화시킨 작품을 선보인 이형록(李亨祿)도 역시 종군작가로 활동한 이력이 있다. 그는 8사단 정훈부의 사진가로 배속되어 낙동강, 왜관, 칠곡 전선을 넘나들며 전쟁의 모습을 사진으로 남겼다. 그러나 안타깝게도 당시 그가 촬영한 모든 필름은 소속 부대에

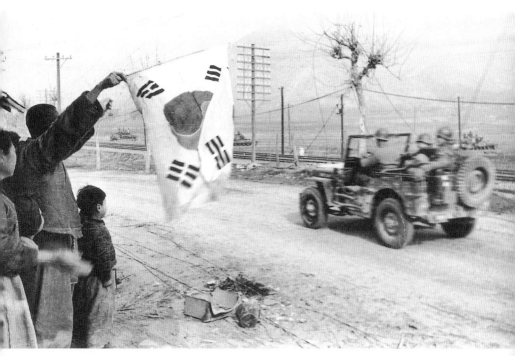

이경모, 재반격 작전에 나선 국군, 1951년 1월

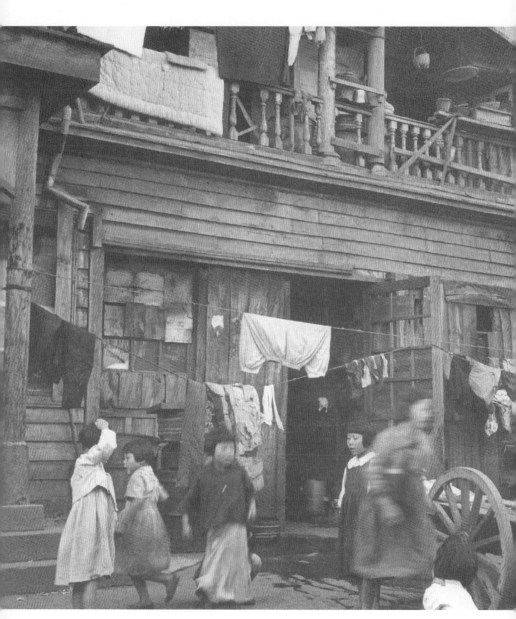

이경모, 부산 광복동 뒷 골목의 피난촌
1950년 9월

한묵, 〈판자집 풍경〉, 1953
종이에 수채, 36×33, 작가 소장

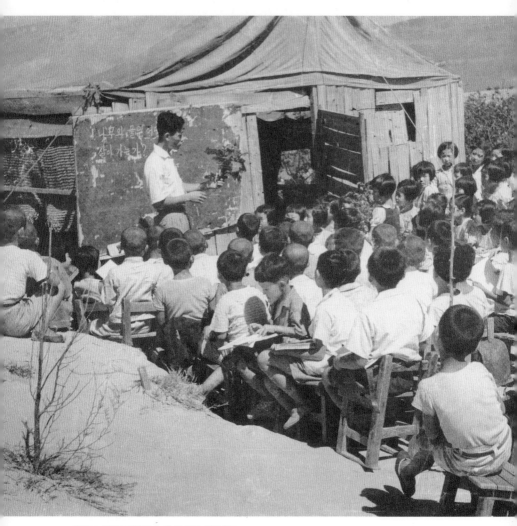

이경모, 부산 피난민 촌에 설치된 천막학교
1951년 6~7월

김기창, 〈1952년 부산〉, 1952
종이에 수묵담채, 93×78, 개인 소장

서 관리했으며, 자신도 필름을 개인적으로 가져야 할 필요성을 느끼지 못했기 때문에 그가 촬영한 6·25전쟁의 모습은 찾아볼 수 없다.[12] 그는 1956년 사진가 17명을 규합하여 '신선회'(新線會)라는 사진 연구회를 발족시켜 리얼리즘 사진운동에도 기여하였고 회화를 모방하는 사진에서 리얼리즘과 다큐멘터리 사진으로의 전환을 몸소 보여준 작가로 평가받는다.[13]

종군사진가로 활동했던 사진작가들에게 전장에서 사진을 촬영했던 경험은 매우 귀중한 자산이 되어주었다. 이들은 사진의 생생한 기록성에 눈을 뜨면서 보도적인 사진과 다큐멘터리적인 사진을 제작하기 시작하였다. 더불어 깊고, 넓게 사진의 본질을 파악하고 그 실체에 다가가기 시작했으며 역사의 아카이브로서 사진의 역할에도 눈을 떴다. 이후 한국사진은 정의와 진실, 휴머니즘이라는 다큐멘터리 사진의 필수적인 조건들이 자리했고 카메라렌즈를 서정적 풍경에서 현실과 생활로 돌려놓았다.

6·25전쟁은 국내 종군사진가들에게 현실의 참담함을 객관적으로 느끼고 리얼리즘을 통해 한국사진의 지평을 넓혀주는 계기가 되었다. 그리고 세계적으로는 제2차 세계대전 이후 다시 스타보도사진가를 양성해내는 기회가 된다. 당시에는 이미지가 강조되면서 더 많은 사진과 화보전문잡지가 간행되었고 사진을 보급하는 시스템도 변화하면서 대중에게 현재를 전달하는 것이 더욱 빠르고 쉬워졌다.

또한 현실에 바탕을 둔 보도사진과 다큐멘터리 사진, 르포르타주(reportage) 형식의 사진이 일상화되었는데, 이것은 『라이프(LIFE)』지의 창간과 깊은 관련이 있다. 1936년 11월 23일에 창간된 『라이프』는 뉴스 전문잡지인 『타임(Time)』을 발행하는 타임사가 경제전문지 『포춘(Fortune)』에 이어 발행한 시사화보전문잡지이다. 독특한 판형의 이 잡지는 "To See Life, To See the World"라는 슬로건을 내걸고 '생활을 보기 위하여, 세계를 보기 위하여, 그리고 큰 사건을 눈으로

이명동, 중동부 전선, 1953년

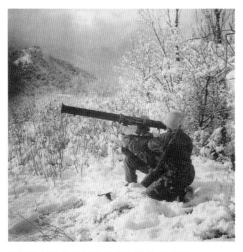

이명동, 보병 제7사단의 중동부 전선, 1951년

확인하기 위하여, 가난한 사람의 얼굴과 득의만면(得意滿面)한 사람의 행동을 보기 위하여, 진기한 것, 기계, 군대, 군중, 정글, 달의 표면을 보기 위하여, 인간이 만들어낸 그림, 탑 그리고 발견을 보기 위하여, 수천 킬로미터 떨어진 곳에 있는 사물, 벽의 반대쪽이나 방 안에 숨겨져 있는 것, 위험한 것, 사랑하는 여자와 많은 어린이들을 보기 위하여, 손으로 만져보기 위하여, 보고 놀라기 위하여, 보고 지식을 얻기 위하여' 창간된 혁신적인 잡지였다. 이는 당시의 사진기술과 미디어 환경에서 사진이 미래가치를 위해 무엇을 할 것인가를 명확하게 제시한 것이었으며, 6·25전쟁은 『라이프』가 지향했던 목표를 구현할 하나의 기회가 되었다. 그들은 많은 유명 사진작가들을 한국에 파견하여 6·25전쟁의 참화(慘火)와 참상(慘喪) 그리고 처절한 피비린내를 사진에 담았으며 이 사실을 지면을 통해 세계로 알렸다.

『라이프』는 미국의 포토저널리즘이 만들어 낸 최초의 스타 마가렛 버크 화이트(Margaret Bourke-White)와 칼 마이던스(Carl Mydans), 더글러스 던컨(David Douglas Duncan), 테드 러셀(Ted Russel), 행크 워커(Hank Walker), 서정적인 초점을 지닌 베르너 비숍(Werner Bischof)과 같은 쟁쟁한 사진들에게 종군을 명했고, 「뉴욕 헤럴드 트리뷴(New York Herald-Tribune)」은 종군기자인 마거리트 히긴스(Marguerite Higgins)를 급파했으며, UP통신의 디미트리 보리아(G. Dimitri Boria), 맥스 데스포(Max Desfor), 버트 하디(Bert Hardy) 등이 6·25전쟁을 기록하고 전황을 세계에 알리기 위해 속속 도착했다.

마가렛 버크 화이트는 1906년에 뉴욕에서 태어났으며 콜럼비아 대학에서 미술과 사진을 공부하고, 미시간 대학에서 생물학을 전공했으며 1927년에 코넬 대학으로 옮겨 학업을 마쳤다. 당시 형편이 넉넉하지 않았기 때문에 아르바이트로 사진을 찍어 팔아 생활했는데, 재능을 본 친구로 권유로 전문가의 길로 들어섰다.

데뷔 초에는 광고사진가로 일했으며 이후 『포춘』에 입사하였다

가 1933년부터 프리랜서로 활동하며 『라이프』와 협업했다. 그녀는
제2차 세계대전 중에는 주로 이탈리아 전선에서 종군했고 1946년
부터 1947년까지 인도 여행을 통해 이슬람교도와 힌두교도의 대이
동, 간디의 생활과 암살, 장례의 과정을 기록했다. 1950년에는 남아
프리카 연방에서 흑인 차별대우 문제를 르포르타주했으며 1952년에
한국에 도착한 뒤 후방지역 공산군의 게릴라(guerrilla, 빨치산) 활동상
을 보도했다.

그녀는 6·25전쟁에서 촬영한 사진들 중에서 가장 소중한 사진
으로 '남철진이라는 청년이 집을 나가 공비토벌에 참전했다가 살아
돌아와 어머니를 만나는 순간'을 꼽았는데, 이 사진을 촬영한 직후
파킨슨 증세를 보이기 시작하였고 1971년 세상을 떠나고 말았다.

칼 마이던스는 보스턴 대학을 졸업한 후 바로 『라이프』에 입사
하여 창간호부터 줄곧 보도사진에 매진해 온 인물이다. 그는 『라이
프』의 도쿄 지국장으로 발령받아 종전 후의 일본의 혼란상을 담아
냈고, 1948년 6월 28일 발생한 일본 후쿠이 대지진(福井地震) 현장을
촬영한 것으로 더욱 유명해졌다. 6·25전쟁이 시작되자 그는 1950년
8월 한국으로 건너와 6·25전쟁의 실태를 사진으로 기록했다. 『라이
프』와 『US 카메라』 연감에 소개된 한국의 한 여인이 머리에 광주리
를 이고 아이에게 젖을 물리며 걷는 모습의 사진으로 'US 카메라'상
을 수상했다.

1916년 미국 미주리 주에서 태어난 데이비드 더글라스 던컨은
대학에서 동물학과 고고학을 전공했으며 사진은 취미로 갖고 있었다.
대학 시절 우연히 국제 사진 콘테스트에 입상하면서 보도사진가의
길을 선택하고 대학 졸업 후 프리랜서 사진가로 활동하면서 사진 중
심의 잡지 『그래프』와 협업하고 제2차 세계대전 중 소집되어 오키
나와 전투에 참가했다. 1946년 『라이프』사에 입사한 뒤 바로 팔레
스타인에서 아랍과 이스라엘간의 전쟁을 취재했으며 그 후 극동지방

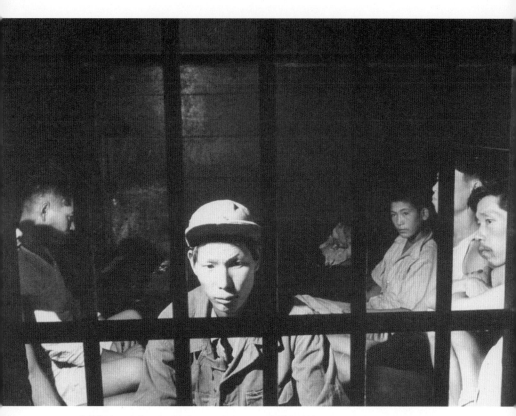

마가렛 버크 화이트(Margaret Bourke-White), 22세의 북한 포로
1952년 11월 2일

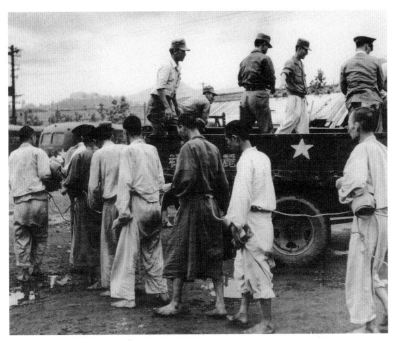

마가렛 버크 화이트, 전쟁기인 1950년 9월 부산에서 국군에게 억류된 친공분자
1950년 9월

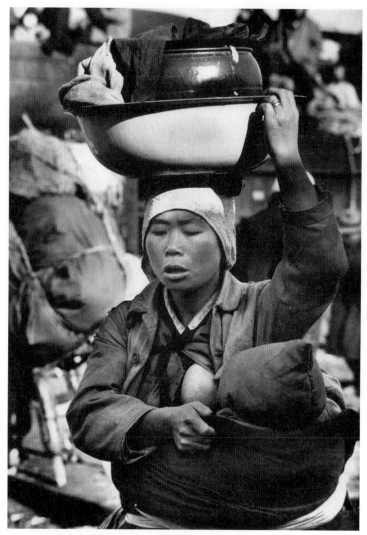

칼 마이던스(Carl Mydans)
한국전쟁 당시 아이에게 젖을 물리며 걷는 여인의 모습, 'US카메라상' 수상작

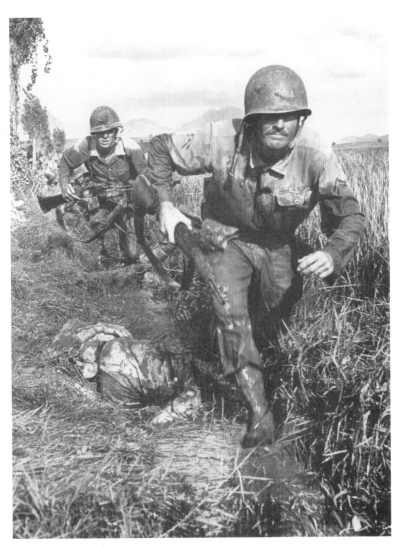

데이비드 더글라스 던컨(David Douglas Duncan)
낙동강 방어선에 반격으로 전환한 미군 병사들의 진격 모습, 1950년 9월

과 인도, 태국 등지에서 포토 저널리스트로 일했다. 1950년 일본으로 발령을 받아 체류하던 중 한국에서 6·25전쟁이 일어나자 건너 온 뒤 적진을 향해 달려나가는 미군병사를 제1보로 촬영하여 『라이프』에 소개했다. 1951년에는 6·25전쟁을 담은 사진을 모아 『이것이 전쟁이다(This is War)』라는 사진집을 간행하기도 한다.

　『라이프』지의 포토 저널리스트였던 테드 러셀은 런던 출신으로 10대 초반에 사진뉴스를 송고하는 통신사의 견습생으로 사진 촬영을 시작했다. 이후 그는 벨기에 브뤼셀의 『에크미』와 『나우』 같은 사진잡지에서 일했고, 미군에서 발행하는 『스포트라이트』에서 일하면서 서서히 명성을 쌓아갔다. 그는 파리에서 프리랜서를 선언하고 4대의 카메라와 단돈 200달러를 들고 뉴욕으로 온 뒤에 미 육군에 배속되어 6·25전쟁이 시작된 한국으로 향한다. 종전 후에는 캘리포니아 대학 버클리에서 교수로 재직하다가 다시 뉴욕으로 돌아가 『라이프』와 12년간 일했다.

　행크 워커는 『라이프』의 기고(寄稿)사진가로 프리랜서 사진가와 뉴스 카메라맨으로 활동하다가 제2차 세계대전 중에 해병대에 입대하여 태평양 전투에 참가했다. 종전 후 『라이프』의 포토저널리스트가 되어 유럽과 미국에서 활동했으며 6·25전쟁의 양상을 르포르타주했다. 그의 사진은 『라이프』에 게재되어 독자들에게 커다란 감명을 주었는데 특히 인천상륙작전을 취재한 사진은 현대전쟁사진사의 기념비로 꼽히고 있다.

　베르너 비숍은 1916년 스위스 취리히에서 태어났다. 취리히 공예미술학교에서 그림과 그래픽, 사진을 공부하고 개인 스튜디오를 운영했으며 1942년부터 『도우(Du)』지의 프리랜서 사진가로 활동하면서 1945년 제2차 세계대전 르포르타주를 통해 명성을 얻게 된다. 그는 전쟁이 끝난 뒤 전후 복구 사업을 위해 이탈리아와 그리스를 순회하고 동유럽과 핀란드, 스웨덴, 덴마크를 여행하며 『라이프』, 『옵

베르너 비숍(Werner Bischof)
거제도 포로수용소 철조망에 널려져 있는 포로들의 옷가지

마거리트 히긴스 (Marguerite Higgins)
귀신잡는 해병이라는 말을 처음 쓴 종군 여기자

저버』등과 협업한다. 한때 잡지의 피상성(皮相城)과 선정성(煽情性)에 회의를 느끼고 방향을 선회하려고도 했으나 『라이프』의 요청으로 1951년 촬영한 인도기근에 대한 작업이 미국 국회를 움직여 잉여 소맥을 보내게 할 정도의 반향을 일으켰다. 1952년에 6·25전쟁을 촬영하기 위해 한국에 도착한 뒤 거제도 포로수용소를 취재했으며 1954년 멕시코와 칠레, 페루 등지를 취재하던 도중 자동차사고로 서른여덟 살에 요절하였다.

마거리트 히긴스는 종군기자로 활동했던 인물로, 펜으로 6·25전쟁을 승리로 이끈 인물이다. 1950년 6·25전쟁이 시작될 당시 「뉴욕 헤럴드 트리뷴」의 도쿄지국장이었던 그녀는 6·25전쟁으로 인해 한국에 파견되었다. 이후 그녀는 6개월 동안 생사를 넘나들며 전선을 누비고 자신이 보고 들은 것을 바탕으로 1951년 『한국전쟁(War In Korea)』이라는 책을 발간했으며 이 책으로 기자들의 최고의 영예인 퓰리처상을 수상했다.

그녀는 이 책에서 "한국에서 우리는 대비하지 못한 값비싼 대가를 치르고 있다. 승리는 많은 비용을 요구할 것이다. 그러나 그건 패배의 대가보다 훨씬 쌀 것이다"라는 명문(明文)으로 많은 이들에게 승리를 독려했고 맥아더 장군과의 단독인터뷰를 통해 미군이 파견될 것이라는 사실을 최초로 보도해서 특종을 만들어냈다.[14] 또한 1950년 8월 17일 국군 해병대 1개 중대가 북한군 대대 병력을 섬멸한 후 통영을 탈환하자 '귀신 잡는 해병(They might capture even devil)'이라는 제목으로 기사를 내보냈는데 이 문장은 지금까지도 해병대를 지칭하는 상징적인 문장으로 통용되고 있다. 같은 해 9월 15일 인천상륙작전 현장에서도 빗발치듯이 쏟아지는 총탄과 포탄 사이를 뛰며 기자로서 현장을 지켰다. 6·25전쟁 휴전 이후에도 그녀는 베트남과 콩고내전 등을 취재했는데 베트남에서 얻은 열대 풍토병으로 1966년 1월 46세의 나이로 사망했다.

알바니아 태생의 디미트리 보리아는 제1차, 제2차 세계대전
에 참전한 베테랑 포토 저널리스트로 '주일 극동군 사령부 사진부'
에 소속되어 1950년부터 1953년까지 전쟁 중인 한반도 곳곳을 돌
며 촬영했다. 인천상륙작전, 거제도 포로수용소 등 동족상잔의 참혹
한 모습과 당시 한국인의 생활상을 담아냈으며 이후 자신이 일생 동
안 촬영한 2만 5천여 장의 컬러 사진과 7천여 장의 흑백사진을 사망
직전인 1990년 5월 맥아더 기념관에 기증했다.

1951년 6·25전쟁 당시 〈부서진 대동강 다리를 건너는 피난민
들(Flight of Refugees Across Wrecked Bridge in Korea)〉로 퓰리처상을 수상한
AP통신의 맥스 데스포는 1950년 6월 첫째 주 세계 분쟁지역을 약
10년간 떠돌다 고향 뉴욕으로 돌아왔지만 한반도에서 6·25전쟁이
시작됐다는 소식을 듣고 바로 자원했다. 그로부터 3년이 넘도록 사
선을 넘나들며 참혹해진 땅에서 비극의 현장을 담은 사진으로 퓰리
처상을 수상했고 휴전이 되고나서야 뉴욕으로 돌아갔다. 1968년부
터 12년간 일본에서 A·P통신 아시아 책임자로 일했다.

1913년에 런던에서 출생한 버트 하디(Bert Hardy)는 13세부터 사
진현상소에서 일하면서 독학으로 사진을 익혔다. 1937년 조지 6세
의 대관식을 르포르타주한 사진이 성공을 거두면서 프리랜서 활동을
시작하였는데, 3년 후 『픽처 포스트』지와 협업했고 1942부터 1946
년까지는 육군사진부대에 입대하여 극동 지방을 취재한다. 제대 후
『픽처 포스트』에 복귀한 하디는 1957년에 폐간될 때까지 사진부장
으로 활약했으며 1950년에는 6·25전쟁 기록사진을 8매 제작하였는
데 그중의 하나가 '대영백과사전상'을 받았다.

맥스 데스포(Max Desfor), 〈부서진 대동강 다리를 건너는 피난민들
(Flight of Refugees Across Wrecked Bridge in Korea)〉, 1950년 12월

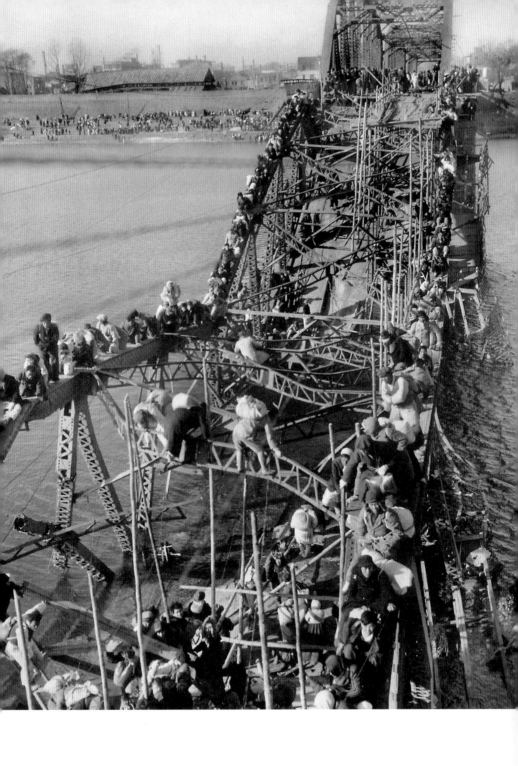

존 리치(John Rich)는 1939년 자신의 고향인 메인주의 케네벡 저널이라는 지방 신문에서 기자 생활을 시작했으며 6·25전쟁 기간 동안 NBC뉴스의 한국특파원으로 종군했던 기자이다. 그는 1942년 해군 종군 기자단에 자원했으며 제2차 세계대전 기간 중 이오지마, 티니안, 사이판, 콰잘린 등 치열한 격전지 상륙 작전에 해병대원들과 함께 투입되어 전쟁의 생생한 모습을 전달했다.

제2차 대전 종전 이후 일본에서 UPI의 전신인 '인터내셔널 뉴스 서비스'에서 근무했으며 연합군 사령관인 더글러스 맥아더 장군과 히로히토 국왕을 인터뷰했다. 도쿄에서 6·25전쟁의 소식을 접한 그는 곧바로 서울로 들어와 3년 동안 전쟁의 참화를 보도했다.

마지막으로 당시 UPI 통신(아크메통신) 일본 지국장으로 근무하고 있었던 일본인 에고시 히사오(江越壽雄)도 1951년 7월부터 1953년 휴전체결 때까지 한국에 파견되어 6·25전쟁을 기록했던 인물이다. 그는 세 살부터 3년간 서울 견지동에서 생활한 적이 있었기 때문에 한국에 익숙한 편이었으며 6·25전쟁이 시작된 후 바로 한국으로 오고 싶었으나 당시 일본을 통치하고 있던 연합군 최고사령부가 비자를 내주지 않아 1년 후에 올 수 있었다고 기억했다.

1 육명심, '50년대 사진의 동향',『한국현대미술사(사진)』, 국립현대미술관
(1978); 김윤정, "시각문화로서의 한국 전쟁 사진", 〈한국근현대미술사학〉
제21집 (2010)

2 지상현, "임응식의 '생활주의사진'에 대한 재고", 서울대학교 고고미술학과
석사논문, 2005

3 이경모 증언, 1980년 4월 23일 채록; 김윤수 외,『한국미술 100년』, 2006,
한길사, p. 513

4 임정의,『우리가 본 한국전쟁 - 국방부 정훈국사진대 대장의 종군사진일기』,
눈빛, 2008, pp.7-10; 김윤정, "시각 문화로서의 한국 전쟁 사진",
〈한국근현대미술사학〉 제21집(2010), p. 125

5 '임인식의 증언', 1984.7.25 녹취; 김윤수 외,『한국미술 100년』, 2006,
한길사, pp. 509-510

6 정석해 외 20명,『털어놓고 하는말2』, 뿌리깊은나무, 1980, p. 235

7 박평종,『한국사진의 선구자들』, 눈빛, 2007

8 정도선,『회령에서 남긴 사진(1936-1943)』, 눈빛, 2003

9 김한용,『꿈의 공장: 김한용 사진집』, 눈빛, 2011;『광고사진과 소비자의
탄생』, 가현문화재단, 2011

10 김윤정, "시각 문화로서의 한국 전쟁 사진", 〈한국근현대미술사학〉 제21집
(2010), p. 125

11 이명동,『사진은 사진이어야 한다』, 사진예술사, 1999

12 임영균,『사진가와의 대화3』, 눈빛. 1998, pp. 63-82; 김윤정, 위의 글, p.126

13 신수진,『이형록 사진집』, 눈빛, 2009

14 마거리트 히긴스가 겪은 6·25전쟁에 관한 이야기는 KBS 2TV 역사스페셜
105회 - '전쟁의 포화 속으로 뛰어들다' - 마거리트 히긴스의 6·25, 2012년
6월 21일

5
환도_
이별의 말도 없이

종전이 아닌 휴전

UN군의 인천상륙작전 이후 1950년 10월 26일 압록강까지 밀렸던 북한군은 잠시 주춤하는 듯했으나 10월 25일 참전을 결정한 중공군의 개입으로 인하여 전세는 역전되었고 1951년 1월 4일 다시 서울을 빼앗긴다. 그리고 이로부터 70일이 지난 1951년 3월 15일에서야 연합군은 다시 서울을 되찾을 수 있었다.[1] 2차 서울탈환은 희생을 최소화하면서 비교적 순조롭게 성공했는데 이것은 당시 중공군이 병참공급조차 제대로 이뤄지지 않을 정도의 불리한 상황에 놓여 있었다는 데 이유가 있다. 6·25전쟁에서 예상보다 많은 희생을 감수해야 했던 중공군은 3월 11일 이미 서울에서 자진철수하기로 결정한 상황이었으며 비교적 손쉬울 것이라 보았던 용문산지구 북한강 전투까지 육군 6사단에 대패한 것을 계기로 휴전회담을 진지하게 검토하기에 이르렀다.[2] 이 승리로 인해 국군은 약체(弱體)라는 이미지가 상쇄되었고 UN군으로부터 신뢰를 얻는 계기를 얻었을 뿐만 아니라, 중부전선을 동서로 나누어 공격과 방어를 하고자 하는 중공군과 북한군의 전술을 차단하면서 서울에 미칠 군사적 위협을 사전에 제거했기 때문에 다방면으로 큰 의의가 있었다. 그리고 무엇보다 가장 큰 성과는 이 승리가 중공군과 인민군 측이 우리 쪽에 휴전회담을 제의하는 계기가 되었다는 것이다. 국군은 기세를 몰아 6월 11일 철원, 원주, 평강을 잇는 철의 삼각 지대까지 탈환함으로써 휴전 동의를

**임응식, 해리슨 준장과 남일의 판문점에서의 휴전협정 조인장면
1953년 7월 23일**

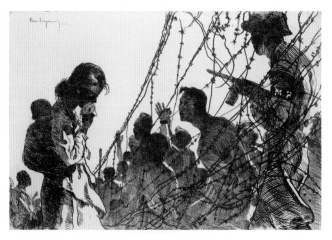

변월룡, 〈남북 분단의 비극〉, 1962, 동판화

이끌어내는 데 결정적으로 기여했다.

1951년 6월 23일 UN 주재 소련대표 Y. A. 말리크가 발표한 성명에는 완곡한 어조로 전투를 중지하고자 하는 의도가 담겨 있었다. 또한 미국도 휴전을 통해 전쟁이전의 상태로 회귀하고, UN을 통해 한반도에서의 통일국가 수립을 추구한다는 새로운 정책을 수립하고 소련과 휴전회담 개최 논의를 시작하고 있었다. 스탈린은 1951년 6월 13일과 14일 양일에 걸쳐 북한의 김일성과 중국의 부주석 까오강[高岡]을 모스크바로 불러 휴전문제를 협의했다. 전쟁으로 인해 대립하고 있었던 양측의 입장이 묘하게 일치되는 시점이 온 것이다. 그리고 6월 27일 당시 소련의 외무차관인 그로미코(Andrei Andreevich Gromyko)가 휴전회담에 응하겠다는 공식적인 답변을 함으로써 전쟁이 휴전정국으로 풀리기 시작했다. 리지웨이 사령관은 예비교섭을 지시 받은 직후 밴 플리트(James Alward Van Fleet) 제8군사령관에게 공격을 정지하라는 명령을 하달했고 이로써 양측의 진격은 멈추었다.

UN군사령부는 6월 30일 라디오를 통해 공산군 측에 회담 일시와 장소를 제안하였고 공산군 측은 7월 1일 북경방송을 통해 "회담장소를 개성으로 하고, 7월 10일부터 15일 사이에 회담을 개최하고 싶다"는 의견을 전달했다.[3] 1951년 7월 8일 개성에서 휴전회담을 위한 사전 연락장교회담이 열리고 양측 정부대표의 명단이 교환된 후 본회담의 개최 장소는 개성으로 결정되었다. 1951년 7월 10일 개성에서 본회담이 시작되었고 10월 25일부터 판문점으로 자리를 옮겨 28일 군사분계선 설정에 합의한 뒤 12월 18일 포로명단을 교환하였다. 하지만 이후의 진행은 지리멸렬했고 많은 우여곡절을 겪어야 했으며 양측의 입장은 점점 벌어졌다. 특히 전쟁포로 송환문제는 가장 큰 걸림돌이 되었는데, 2년간 159회의 본회담과 765회의 휴전회담이 진행되었지만 난항 끝에 결국 중지될 수밖에 없었다. 1953년 4월 20일부터 26일까지 부상병 포로들을 교환하고 6월

8일 포로 송환문제를 타결하지만, 6월 18일 북진통일과 반공포로의 석방을 주장했던 이승만 대통령이 UN이나 미국과 사전협의 없이 반공포로들을 석방하는 일도 있었다.

이에 종전을 원하고 있던 미국은 6월 25일 급히 특사를 파견하여 이 대통령의 독단은 매우 무익한 일이며, 사리에 맞는 태도를 취한다면, 미국의 힘을 빌려 줄 것을 보증한다고 약속한다. 이런 과정을 거쳐 한국정부는 미국으로부터 "휴전 후의 긴밀한 협조 관계의 확대, 포로의 자유의사 보장, 한·미 상호방위조약의 체결, 정치, 경제, 방위 문제의 협력 증진, 통일한국의 실현을 위한 상호 협력"을 보장받게 되었다. 7월 12일 한·미 양국은 휴전 성립을 위한 합의에 도달했고 1953년 7월 27일 북한군과 유엔군이 휴전협정에 조인함으로써 6·25전쟁은 "끝나지 않은 전쟁"으로 일단락지어졌다.

6·25전쟁은 개시된 지 약 1년여 만에 지금의 휴전선을 중심으로 전선이 고착화되면서 정체되어 있었다고 봐도 무방할 것이다. 전시상황에서 성급하다 싶을 정도로 6·25전쟁의 희생자에 대한 헌창(軒敵)사업이 벌어진 것도 전선의 소강상태가 지속되었기 때문인 것으로 보인다.

한편 복잡다단하면서도 지루한 휴전회담 기간 동안 후방에서는 조금씩 새로운 생명의 싹들이 피어날 준비를 하고 있었다. 전시 중에 일어난 일이라고 믿기 어려울 정도의 정치·경제적 사건들이 일어났으며 피난 갔던 시민들이나 남하했던 사람들이 서울에 자리를 잡기 시작했다. 일부는 부산이나 피난지에 근거를 두고 서울을 오고가기도 했다. 그러나 서울은 폐허나 다름없었다. 정부 소유의 건물 중 10개의 시구청사와 277개의 동사무소를 비롯한 4,967동이 파괴되었고 1,596개 교실과 1,335개소의 공장이 사라졌다. 병원이나 상점과 같은 시설은 수도 없이 사라졌다. 6·25전쟁 직전 서울의 개인주택은 191,260호로 집계되었는데 휴전 이후에는 29%에 해당하는

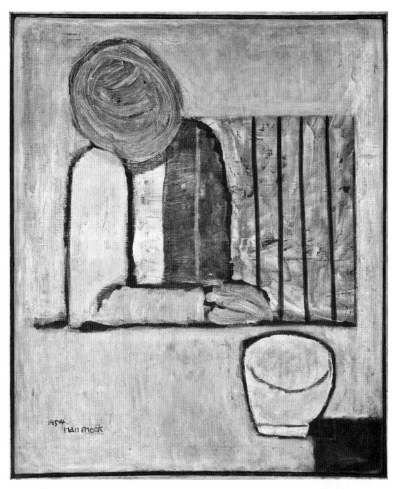

한묵, 〈흰그림〉, 1954
캔버스에 유채, 72×60, 작가소장

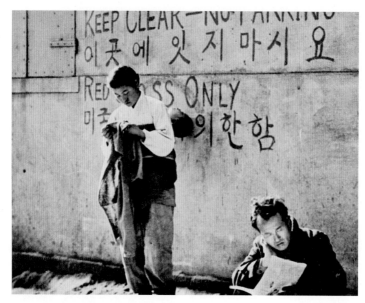

임응식, 금지구역, 부산, 1950년

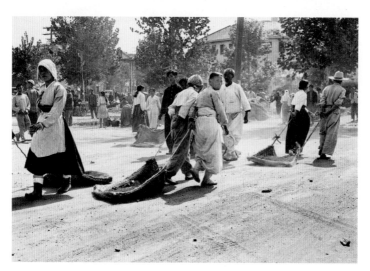

임응식, 휴전이후 서울, 1950년대

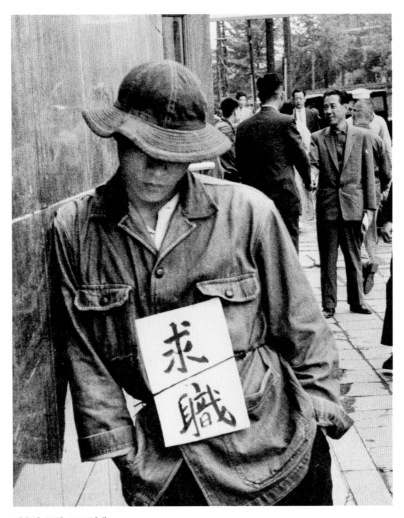

임응식 ,구직, 1950년대

55,082호가 잿더미로 변했다. 도로는 115개소, 교량은 63개소가 파괴되었는데 각각 58,000m 와 2,365m에 달하는 길이였다. 상수도 시설은 50%가 사라졌다. 그러나 가장 통탄할 일은 서울인구인 약 170만 명의 7%에 해당하는 129,908명의 인명피해였다. 사망자는 28,628명으로 집계되었으며 학살된 인명은 8,800명에 달했다. 납치는 20,738명, 부상은 34,680명, 행방불명된 자들은 36,602명으로 집계되었다.[4] 휴전 이후의 상황도 전시 못지않게 처참하기는 마찬가지였으며 돌아온 서울은 도저히 도시로서 기능할 수 없는 상태였다.

7월에 접어들면서 한강철교가 복구를 완료하고 개통되면서 부산에 있던 서울행정처가 폐지되고 서울을 중심으로 시행정이 환원되었고 각 지역에도 출장소를 두고 행정체제를 정비하기 시작한다. 재수복과 함께 대구로 철수했던 서울시 경찰국도 수원을 거쳐 서울로 돌아와 치안과 복구에 힘을 쓰며 적화음모의 봉쇄, 범죄단속, 난민구호 등에 힘을 기울이기 시작한다. 1953년 8월 15일 서울로 공식 환도가 이루어졌고 대구, 부산 등지로 피난 갔던 시민들의 귀경하는 수도 점차 증가하기 시작하지만 이 무렵 서울의 인구는 강북에 32만, 영등포지역의 13만 명으로 전체 45만 명에 불과했다.

1 3월 18일 이기붕 당시 서울시장의 인솔로 서울시 행정건설대 소속의 300여 명이 서울로 들어왔다. 민간인의 서울출입은 통제되었기 때문에 도강증을 소지한 사람만이 한강검문소를 거쳐 서울시내에 들어올 수 있었다. 거리에는 군인과 경찰공무원을 제외하고는 인적이 없었으며 뼈대만 남은 건물과 민가들만 을씨년스럽게 서 있는 적막하고 한산한 모습이었다. 먼저 서울에 도착한 시청직원들은 다동 쪽에 남아 있는 민가에 나누어 숙식을 해결하면서 시청에 출근할 수밖에 없었다. 하지만 4월에 중공군의 춘계공세로 인해 서울시민 철수령이 내려지면서 서울의 전후회복은 더욱 늦어졌다.

2 '용문산 전투'라 불리는 이 전투는 한국군 제6사단이 1951년 5월 18일부터 5월 20일까지 중공군 제63군단 예하 3개 사단을 궤멸시킨 전투이다.

3 6·25전쟁의 전개과정과 전투에 대해서는 많은 단행본이 나와 있으며 국방부 6·25전쟁 60주년 기념 사업단의 블로그 http://koreanwar60.tistory.com에서도 자세한 내용을 볼 수 있다.

4 서울역사박물관 편저,『6·25전쟁 60주년 특별기획전 1950…서울 폐허에서 일어서다』, 서울역사박물관, 2010

전쟁 중 꿈에 본 세계

전쟁기간 동안 많은 사람들이 피난을 떠났으며 이 중에는 해외로 몸을 피한 사람들도 있었다.

이화여자대학교 미술학과가 창설되는 데 기여했으며 교수와 예술대학 학장을 지낸 심형구(沈亨求)는 1950년 부인인 성악가 김자경(金慈璟)과 미국 일리노이주 필라델피아 대학교의 회화과 초청교수를 지내면서 고국에서의 전쟁을 먼발치에서 바라보았다.[1] 심형구는 휴전 이후인 1958년 귀국하여 이화여자대학교에 복직한 후 동(同)대학의 박물관 관장으로 취임하고 국전 심사위원과 초대작가로 참여하는 등 의욕적으로 활동했다. 그러나 1962년 8월 동해안 화진포해수욕장으로 학생들과 하계캠프를 떠났다가 심장마비로 익사하였다.

1922년 일본 도쿄미술학교를 졸업하고 미국 콜럼비아 대학교에서 미학과 미술사를 수학한 장발은 귀국하여 서울대학교 예술대학에 미술부를 설치하고 학장에 취임했다. 그러나 6월 28일 서울이 인민군에 의해 점령된 후 열린 교수인민재판에서 즉결처분 판결을 받았으나 다행히 경기도 광주로 피신하여 화는 면할 수 있었다.[2] 1951년 공군 종군화가단에 잠시 참여했지만 1·4후퇴 이후 신분의 위협을 느끼고 미국주재 한국대사로 근무 중이었던 형 장면(張勉)의 도움을 받아 미국 국무성 초청 교환교수 자격으로 미국으로 간다. 그는 미네소타 대학교에서 교환교수로 재직한 뒤 1952년 다시 한국으로 돌아

왔고[3] 부산에서 서울대학교 교수로 복귀한다.

이성자(李聖子)는 1951년 가족과 아이들을 모두 남겨둔 채 아카데미 드 라 그랑드 쇼미에르(Academie de la grande Chaumiere)에 진학하기 위해 프랑스로 향했다.[4]

1951년 유네스코가 주최하는 국제예술가회의가 로마에서 열리자 조각가 윤효중과 오영진, 김말봉, 김중업, 김소운(金素雲)은 회의에 참가하기 위해 이탈리아로 떠난다. 이들은 이곳에서 당시 세계적인 거장으로 명성이 높았던 마리노 마리니(Marino Marini)와 파치니(Fazzini)를 만난다. 특히 윤효중은 그들에게서 감화를 받고 돌아온 다음 대담한 작품을 선보여 당시의 조각계에 새로운 기운을 조성하기도 했지만, 시대를 상기해보면 이는 역시 호기(豪氣)에 가까운 것이었다. 이들 중에 김중업은 귀국길에 파리에 체류하기로 결정했고 문인 김소운은 일본에서 발이 묶여 결국 윤효중만 귀국하였다.[5]

6·25전쟁 기념행사를 위해 1952년 6월 정부의 공보처장 이헌구(李軒求)는 부산시 공관 벽을 장식할 대형작품의 제작을 현역 화가들에게 의뢰했다. 이들은 프랑스 낭만주의 화가 들라크루아(Eugène Delacroix)의 〈민중을 이끄는 자유의 여신〉을 차용한 작품을 선보였는데, 중앙의 '여신'이 장총과 태극기를 들고 전진하며 '민중'은 한국 사람들로 표현되어 있는 모습이었다.

이 작품은 당시 여론의 많은 비판을 받았는데 작가들 스스로는 불후의 명작이라고 추켜세우며 일본과 미국에서 순회전을 갖는 것까지 구상했다고 한다. 이를 두고 화가 정점식(鄭點植)은 다음과 같이 따끔하게 지적했다.

"그것도 수명씩이나 몰려서 제작했다는 기록화가 기껏해야 외국작품의 구도를 모방한 괴물이요 그것을 두고 대예술작품이라고 자부하는 파렴치가 감행된다면 이야말로 이 나라 화단이나 예술문화 전반을 위

해서 일대비극이요 넌센스가 아닐 수 없다."[6]

이 작품에 대하여 미술사가 조은정은 작품의 제작 목적이 "일반인에게 한국전쟁을 통해 자유를 쟁취하는 데 온 힘을 쏟아야 한다는 계몽"이며 이러한 목적은 "내부의 시선을 타자화하고, 우리 안의 사대주의와 파시즘을 공유한 제1공화국 시대의 속성을 드러낸다"고 분석하였다.[7] 전쟁이라는 상황과 정치적인 갈등 때문에 서정적이며 목가적이고 낭만적인 작품들, 예술지상주의적인 작품들이 주를 이룰 수밖에 없는 상황에서 나온 계몽주의적인 작품이라고 할 수 있을 것이다. 한편으로는 작품을 제작한 김환기와 남관, 김병기 모두 이후 미국이나 프랑스로 떠난 것을 보면 이들이 작품의 해외전시를 빌미로 전쟁 중에 해외로 나갈 기회를 만들고자 한 것은 아닌가 하는 추측도 해본다.

남관은 전쟁 중인 1952년 일본으로 건너가 1953년 도쿄 포름화랑에서 개인전을 개최하고 돌아왔다.[8] 그때 일본에서 열린 《제2회 동경국제미술전》을 오영진과 관람하였는데 "여하튼 일본으로서는 세계적인 미술운동을 펼치고 있다"[9]고 전하면서 일본이 패전상황에서도 새로운 형식의 미술을 보여주고 있기에 우리 미술도 이를 타산지석으로 삼아야 한다고 주장했다. 그리고 같은 해 10월 다시 일본에 건너가 1954년 3월에서야 돌아오는데 한창 전쟁 중이었음에도 천연덕스럽게 일본여행을 감행하여 주위를 놀라게 했다. 그는 이에 대해 일본에서 열리는 피카소와 루오의 전시가 보고 싶어 다녀왔다는 언급을 한다. 오영진은 한국 화가들도 하고자 하는 열정과 제도적으로 뒷받침해줄 정부의 지원이 있다면 국제전에 나가기에 손색이 없다고 하였는데, 남관은 이에 대해 일본이 실패했던 경험을 상기하여 한국만의 정체성 찾기에 몰두해야 한다고 하였다.

기록화, 격문 등이 빼곡히 붙은 부산 정부 청사, 1952년 6월

자유의 여신 그림을 제작하고 있는 화가들, 1952년 6월 22일

"우리나라에서 국제전에 참가한다면 역시 그러한 생각을 가진 작가들이 있을 줄 압니다. 그런 것은 충분히 경계해야 될 것입니다. 역시 제 생각 같아서는 어디까지나 한국적인 작품을 내놓아야 하리라고 생각합니다. 이 한국적이란 말은 그 소재를 두고 말하는 것이 아니라, 미술하는 정신은 물론 필법 같은 것이 구라파의 그것이 아닌 그런 것을 의미합니다. 일본이 실패한 원인을 우리가 다시금 생각해 볼 때 더욱 그렇게 생각됩니다. 한국인만이 가질 수 있는 정서와 의도, 이런 것을 뚜렷이 나타낸 작품이라면 우리는 안심하고 이런 국제무대에 진출해도 무관하리라고 생각합니다. 사실 외국인들이 요구하는 것도 그런 것입니다. 머지않은 장래에 우리는 그러한 행운의 기회를 갖게 되리라고 믿습니다만 이 점을 우리 그림하는 작가들은 깊이 명심해야 될 줄로 생각합니다."[10]

1953년에 접어들면서 일본에서 활동하고 있던 재일교포 화가 곽인식(郭仁植)이 동경 삼성당(三星堂)화랑에서 개인전을 가졌으며 《재건(再建)이과회(二科會)》와 《요미우리 앙데팡당》에 참여했다.[11] 같은 해 10월 도쿄에서 '재일조선미술인회'가 결성되어 회장에 이인두(李寅斗), 부회장에 김창덕(金昌德), 사무국장 오병학(嗚炳學), 관서(關西)지부장에 전화황(全和凰)이 임명되었다.[12] 1947년 미국으로 건너가 하버드 대학교에서 공부한 조자용(趙子庸)도 귀국했다. 그는 귀국 후 한국 고(古)건축 연구에 몰두하면서 신라의 와당(瓦當)과 도깨비에 빠져들었고 민속품과 민화를 수집하는 것에 열정을 바쳤다. 그는 1965년 자신이 모은 소장품들로 영등포구 등촌동에 에밀레 미술관을 설립했다.[13]

　　1952년 5월 29일자 「동아일보」에 1953년 3월 14일부터 4월 30일까지 영국의 런던 테이트 갤러리에서 열리는 《런던국제조소예술대회》전에 윤효중과 김경승의 출품신청이 정식으로 접수되었다는

기사가 실린다.[14] 문교부는 같은 해 8
월 김종영과 김세중의 추가참가를 결정
했는데, 이 전시는 약 56개국 조각가의
작품 2,500여 점이 출품할 것으로 예
상되는 대규모의 전시였다. 그리고 이
듬해 5월에 김종영의 출품작인 〈무명
정치수를 위한 모뉴멘트〉가 입상했다
는 소식이 전해오는데 김종영의 작품은
여인의 나상을 주제로 한 60cm 크기의
작품이었다.[15]

이 소식은 전쟁의 참화 속에서 모
두가 의기소침해 있을 때 날아온 쾌거
(快擧)로 많은 미술인들에게 희망과 자
부심을 안겨주었다. 전시에는 결과적으
로 총 52개국의 3,246명의 작가가 출
품하였으며 대상은 영국의 레그 버틀러
(Reg Butler)가 수상했고 바바라 헤프워스
(Barbara Hepworth), 나움 가보(Naum Gabo),

김종영, 〈무명정치수를 위한 모뉴먼트〉
대학신문 1953. 5. 4 게재

앙투완 페브스너(Antoine Pevsner), 미르코 바살델라(Mirko Basaldella)가 차
석상을 수상했다.

1953년 휴전 후에는 《벨기에 현대미술전》이 11월 10일부터
16일까지 덕수궁 석조전에서 열려 많은 이들의 관심을 이끌어냈다.
이경성은 이 전시회를 통해 세계미술 속에서 우리미술의 위치를 찾
는 데 크게 기여했다고 평가했다.[16]

1953년 김은호는 독립운동가이자 교육자인 신익희(申翼熙)의 영
국 방문을 위해 영국 엘리자베스 여왕의 초상화를 그렸고, 김은호의
추천으로 변관식도 〈금강산도〉를 그리는 등 화가들은 생활을 위해

주문제작에 나서기도 했다.

　김환기는 틈만 나면 현대미술의 본향인 파리를 꿈꿨다. 그는 1952년 유네스코 주최의 국제예술가회의에 다녀오던 도중 파리에 자리 잡은 김중업에게 다음과 같은 편지를 보냈다.

> "과거나 오늘이나 우리 예술가들의 최대의 불행은 바람을 쐬지 못한 것, 그럴 기회가 없었던 것이 아닌가 하오. 우리들 넓은 세계에 살면서도 완전히 지방인이외다. 한국의 화가일지는 몰라도 세계의 화가는 아니외다."[17]

김환기는 1955년 아내인 김향안을 먼저 파리로 보내고 뒤이어 1956년 마침내 파리를 밟게 된다.

　부산에서 고단한 피난생활을 하던 김훈은 전쟁의 와중에서도 미국 하와이 도서관 화랑에서 개인전을 열었다. 63점의 작품이 출품된 이 전시는 미국인 작가 테넌트 여사의 도움으로 성사된 것으로 한국의 전쟁고아들을 위해 성금을 보내온 테넌트 여사에게 김훈이 감사편지를 보내면서 시작된 교류가 하와이에서의 개인전까지 이어진 것이다. 당시 김훈은 자신의 작품만 하와이로 보냈는데 대부분이 폐허가 된 도시풍경을 그린 소묘가 주를 이루었다고 한다.[18]

1 이경성,『한국근대미술자료 한국예술자료총람 자료편』, 대한민국예술원, 1965

2 "동양화과 교실에서 궐석으로 열린 인민재판은 칠판에 교수 이름을 써놓고 하나씩 단죄했다는 것이다. 맨 먼저 장발 학장의 이름을 쓰고 소위 재판장이란 자가 학생들에게 '처단해야 하느냐'고 묻고는 '옳소'하는 찬동을 받아 처단을 결정했다고 김천배(金天培)군은 현장을 보듯이 소상히 설명했다." -장우성,『화맥인맥』, 중앙일보사, 1982

3 이경성, 위의 글

4 '이성자 작품전', 〈화랑 No.18〉, 1977 겨울; 최열, 위의 책 p. 283

5 정규, '불재 윤효중의 예술과 인생', 〈공간〉 1967.12

6 정점식, '저회하는 자아도취 미술', 〈전선문학〉 제2집 (1952.12); 최열, 위의 책, p.295

7 조은정, "대한민국 제1공화국의 권력과 미술의 관계에 대한 연구", 이화여자대학교 박사학위 논문, 2005

8 『남관』, 갤러리현대, 1991

9 조은정에 의하면 이준은 이 그림을 제작한 화가들을 김환기, 남관, 김병기로 기억했지만 김병기는 전화인터뷰에서 "나는 그런 그림을 본 적도 없으며 종군화가단 부단장이었지만 모르는 일"이라고 했다고 한다. 또한 남관은 1985년 〈계간미술〉에 "1952년 봄 일본에 가서 1년쯤 뒤에 귀국하니 지루했던 전쟁이 끝나던 시기"라는 글을 기고하는데, 그림을 제작한 시기와 엇갈리기 때문에 남관 역시 제작에 참여하지 않았을 것으로 추측한다. 그러나 김환기의 경우 부산피난시절 이준의 집에서 머물렀던 점으로 미루어 보아 신빙성이 있는 것으로 보았다. 조은정, 위의 글, pp. 116~117 참고

10 남관, 오영진, '국제미술전을 중심으로', 〈신천지〉 1953. 10; 최열, 위의 책, p. 305

11 남관, 오영진, '국제미술전을 중심으로', 〈신천지〉 1953. 10; 최열, 위의 책, p. 305

12 곽인식에 관한 국내전시로는 2001년 가나아트센터에서 열린《모노(物)와 빛의 작가 곽인식》과 2002년 3월 광주시립미술관 하정웅 콜렉션 특별전 《곽인식의 세계》가 있다. 작가에 관해서는 '곽인식 약(略)연보'『곽인식』, 국립현대미술관, 1985; 강태희, "곽인식 론: 한·일 현대미술교류사의 초석을 위한 연구", 〈한국근대미술사학〉 제13집 (2004)

13 윤범모, '재일조총련계미술가와 조직활동', 〈월간미술〉, 1996.4; 최열, 위의 책 p. 313

14 최홍근, '에밀레미술관-민화의 매력', 〈계간미술〉, 1976 겨울호; 최열, 위의 책, p. 313

15 "금일 11월 30일 런던에서 개최되는 국제조각대회에 한국의 조각가 윤효중, 김경승 양씨가 출품신청을 하였던 바 정식으로 양씨 출품신청을 접수하였다는 통지가 최근 도착하였다 한다. 그리고 4월 1일까지 세계 56개국의 조각가로부터 2500점의 출품이 들어왔다고 한다."

-'윤, 김양씨 출품을 접수, 런던국제조각대회서', 〈동아일보〉, 1952.5.29

16 "런던 현대미술협회 주최로 방금 개최중에 있는 국제조각 콩쿠르전에
 한국작가 삼인이 출품한 바 있었는데 그중 서울대학교 예대 미술부 조각과
 주임교수 김종영씨의 작품 〈무명정치수〉가 영예의 입상을 하였다고 한다.
 이 콩쿨 심사 최고책임자는 세계적으로 유명한 영국의 헨리 무어(Henry
 Moore) 씨였고 오십여 국에서 총 출품 4천여 점이 나왔으며 그중 백삼십
 점이 입상되었는 만치 한국작가의 국제적 진출은 커다란 관심을 끌고 있다."
 -'국제조각 콩쿨에 김종영씨 입상', 〈서울신문〉, 1953.5.10; 최열, 위의 책, p. 313

17 이경성, '투명한 입체감각', 〈연합신문〉, 1953. 11.15

18 이경성, 『내가 그린 점 하늘끝에까지 갔을까』, 아트북스, 2002

19 김훈, '박신의 작가와의 대담', 가나화랑, 1994; 최열, 위의 책, p.288

화가들의 귀환과 되살아나는 명동

6·25전쟁이 시작되고 강원도에 은거해 있다가 군산으로 피난했던
박수근(朴壽根)은 1952년 10월경 서울로 올라와 생계를 위해 직접
그림을 팔러 다녔으며 미8군 PX에서 초상화도 그렸는데 그 돈으로
창신동에 판잣집까지 마련했다고 한다.[1] 화가 구본웅도 비슷한 시기
서울로 상경하여 「서울신문사」에서 일했다고 하며,[2] 소설가 이호철
(李浩哲)도 1952년 겨울 서울로 올라왔다고 하는 것으로 짐작해보면
1952년 말부터 피난을 떠났던 문화예술인들이 서서히 서울로 돌아
오기 시작했던 것으로 보인다. 또한 많은 문화예술인들이 국방부 정
훈국 소속의 작가단이나 화가단, 연예대의 소속으로 종군활동을 하
거나 위문공연을 다니면서 자연스럽게 서울에 들르는 일도 있었다.
 1953년 서울로 돌아온 김종영은 고향인 경남 창원에서의 피난
살이를 접고 서울로 올라왔지만 집문서는 타버리고 자신의 안암동
집은 남의 차지가 되어 있었다. 궁여지책 끝에 가을부터 혜화동에 위
치한 서울대학교 문리대학 뒤편에 위치한 공동관사에서 살아야 했
다.[3] 한묵도 휴전 이후 서울로 올라와 누상동에 거처를 마련했는데,
장리석과 이봉상, 천경자, 이상범과 이웃이었다. 김환기도 10월 부산
을 떠나 성북동 32-3번지 노시산방(老枾山房)으로 돌아왔다. 장욱진
은 서울로 올라와 신당동에 자리 잡은 유영국의 집에서 6개월간 머
물렀는데, 명동에 나가 문인이나 화가들과 곧잘 어울렸고 상실감으

1945~1960년 명동다방 지도

로 인해 폭음을 일삼았다고 한다. 그는 곧이어 상경한 가족들의 생계를 위해 삽화와 표지화를 그리면서 삶을 꾸려나갔다.

이즈음 폐허가 된 명동에 '모나리자다방'이 다시 문을 열었다. 6·25전쟁이 시작되고 문화예술인들과 함께 대구로 피난했던 모나리자다방은 환도 후 명동에 다시 최초로 개점한 다방이었다.

다방 정면에는 모나리자의 미소가 걸려 있었고 마담은 항상 웃음 띤 얼굴로 분위기를 훈훈히 해주었으며 조용한 음악이 6·25전쟁의 상처를 달랬던 이곳은 부산에서나 서울에서나 딱히 갈 곳 없는 문인과 화가, 예술가 들의 안식처가 되어주었다.

곧이어 코주부 김용환의 '금붕어', 클래식 음악 감상실 '돌체'가 서울역에서 옮겨와 문을 열면서 명동도 예전의 모습을 찾기 위한 기지개를 켰다. 폭격을 피한 '플라워'가 영업을 다시 시작했고 위스키 시음장 '포엠'과 모윤숙의 '문예살롱'이 문을 열었다.

유네스코 회관 앞(현재 명동1가 59-7) 20여 평 남짓한 적산가옥(敵産家屋) 1층에 개점한 주점 '은성'도 1973년 문을 닫을 때까지 문화예술인들의 쓰린 속을 달래주었다. 포성이 멎은 명동에는 '칼멘', '오

아시스', '추성옥', '올림피아', '남성관', '몽블랑', '두붓집', '명천옥', '청동다방', '명월관' 등이 들어서기 시작했고 서서히 활기를 찾아가고 있었다.

　1955년에는 '동방문화회관(東邦文化會館)'이 지금의 로얄 호텔 부근에 문을 열어 가난한 문화예술인들을 맞이하기 시작했다. 이곳의 주인은 젊은 사업가인 김동근(金東根)으로 건물이 완공되면 문화예술회관으로 운영할 계획을 가지고 있었다.

　1955년 8월 25일 열린 개관식에는 부통령 함태영(咸台永)과 문화예술계 인사들이 대거 참석하여 성황을 이루었다.[4] 이곳의 정식 명칭은 '동방문화화관'이라고 했으며 『동방뉴스』라는 사진화보집도 발행했다. 1층에는 차와 간단한 술과 안주를 파는 '동방쌀롱'이, 2층에는 집필실, 3층에는 회의실이 자리했다. 이곳은 폐허가 된 서울의 오아시스였으며 문화예술인들의 사랑방 역할을 톡톡히 해냈고 이는 김동근이 의도한 바였다. 동방문화회관에는 박종화(朴鍾和), 양주동(梁柱東), 이하균, 이헌구(李軒求), 김광섭(金珖燮), 이흥열(李興烈), 이무영(李無影) 등의 원로예술가부터 새내기 청년 문학도까지 모두가 드나들었다. 뿐만 아니라 이해랑, 장민호(張民虎), 김동원(金東園), 유치진(柳致眞)과 같은 연극계인사들과 김인수(金仁洙), 안병소(安柄昭), 계정식(桂貞植) 등의 음악인들 그리고 백영수, 이중섭, 박고석 등의 화가들이 출입했다. 1956년 8월 19일 김동근이 밤섬에서 자유문인협회와 미술협회, 음악가협회, 국악원, 무용가협회, 한글학회, 배우협회 외 문화계 인사들을 총망라하여 문화인 사육제(謝肉祭)를 벌이고[5] 귀가하던 도중 사고로 불귀의 객이 될 때까지 동방문화회관은 한국문화예술의 생산과 소비가 동시에 일어나는 곳이었다.

　김동근이 세상을 떠나고 연극인 이해랑은 자신의 돈암동 집을 처분한 돈 300만 원으로 채무까지 인수하는 조건하에 동방쌀롱을 인수해서 운영했지만 결국 손을 들고 말았다. 외상으로 술과 차를 마

시는 '단골'들을 뒷감당할 수도 없었거니와 아이러니하게도 그들 덕에 일반 손님들이 발길을 주지 않았기 때문이다.[6] 결국 투자했던 돈 300만 원 중에서 240만 원을 손해 본 후에야 손을 털었다.

1954년경 다방 문예살롱과 주점 명천옥이 문을 닫으면서 현대문학파로 불리는 이범선(李範宣), 박재삼(朴在森), 송영택(宋永擇), 김상억(金尙憶), 황금찬(黃錦燦) 등은 갈채다방으로 자리를 옮겼다. 같은 해 대구 향촌동에 있었던 클래식 음악 감상실 르네상스도 서울로 올라와 명동에 둥지를 틀었다. 1950년대 중반 금펑다방에는 손응성(孫應星), 박수근, 장이석(張利錫), 김형구, 이충근(李忠根), 박항섭, 박창돈 등 월남한 화가들이 주로 모였다.

당시는 아직 휴전 협정이 체결되기 전이었으며 전후복구로 인해 모든 것이 어수선한 시국이었지만 서울로 돌아온 화가들은 조금씩 활동을 시작하였다.

1953년 2월 28일부터 3월 5일까지 서울 올림피아 다방에서 국방부 정훈국 서울분실의 주관으로 종군 화가단 선전미술부가 제작한 《3·1절 경축 포스터전》이 열렸다. 이 전시는 전국문화단체총연맹의 주최로 2월 25일부터 3월 3일까지 부산 르네상스 다방에서 개최된 후 서울로 올라 온 것이었다.[7]

같은 해 5월 10일부터 17일까지 서울국립도서관에서 서울에 돌아와 있었던 박수근과 이완석, 이수억, 조병현, 변영원 등이 모여 「조선일보사」의 후원으로 《재경미술가 작품전》을 개최하였다. 전시에는 약 40여 점의 작품이 출품되었으며 당시의 서울국립도서관은 지금의 명동 롯데백화점 자리에 위치하고 있었다.[8] 이응노는 서울로 공식 환도하기 직전인 8월 8일부터 14일까지 소공동에 위치한 성림(聖林)다방에서 개인전을 열었으며 서울전시가 끝난 후에는 충남 홍성과, 예산, 수원을 돌며 순회전을 가졌다.[9]

1952년 11월 10일에는 《벨기에 현대미술전》이 덕수궁 석조전

에서 열렸다. 이 전시회의 개최는 전쟁이 어느 정도 소강상태에 접어
들었다는 것을 의미하였고 미술인들에게는 현대미술의 단면을 살펴
볼 수 있는 귀한 기회가 되어주었다.[10]

6·25전쟁으로 인한 생활고와 함께 변변한 미술재료가 없어 고
생했던 화가들을 위해 '자유아세아협회'(CFA, 자유아세아연맹)가 나섰다.
샌프란시스코에 본부를 두고 있는 이 단체는 동·서양 각 분야의 화
가들을 15명씩 선정하여 총 30명에게 작품을 제작하는 데 필요한
도구들을 제공했다. 일이 성사되기까지는 이 기구에서 총무로 일하
던 조동재(趙東宰)의 역할이 컸으며 10월 7일 배재고등학교 강당에
서 기증식이 열렸다.[11]

1953년 9월 정부의 공식 환도 이후 처음으로 백영수가 모나리
자다방에서 개인전을 열었다. 같은 해 9월 1일부터 6일까지 향원다
방에서 사진가 이건중(李健中)과 정희섭(丁熙燮)이 각각 개인전을 개
최했다. 박인경(朴仁京), 이준, 김영기(金永基), 최덕휴, 이경배(李慶培)
는 11월, 12월에는 이석우(李石佑)의 개인전이 열리는 등 크고 작은
전시가 연이어져 휴전을 실감하게 해주었다.

1 김복순, '나의 남편 박수근과의 25년', 『박수근』, 열화당, 1985; 최열, 위의 책,
 p. 296
2 이경성, '한국근대미술자료', 『한국예술총람 자료편』, 대한민국예술원, 1965
3 박갑성, '김종영의 인간', 〈예술원보〉 27호, 대한민국예술원, 1983.12; 최열,
 위의 책, p. 311
4 '동방문화회관개관', 〈동아일보〉, 1955.8.26
5 이경재, 『한양이야기』, 가람기획, 2003 p. 46
6 '그대, 명동백작을 기억하는가', 〈한겨레21〉 2004.09.22
7 "국방부 서울분실에서는 3·1절을 맞이하여 경축미술전을 서울시와 시내
 각 신문사 공동후원 하에 2월 28일부터 3월 5일까지 육 일간 올림피아
 다방에서 연다고 한다. 한편 부산에서도 2월 25일부터 3월 3일까지 칠일간
 르네상스다방에서 종군화가단 선미부(宣美部) 포스터전을 연다고 한다."
 -'3·1절경축 미술포스터전', 〈조선일보〉, 1953. 2. 25
8 『한국예술지』권1, 대한민국예술원, 1966; 최열, 위의 책, p. 318
9 『한국예술지』권1, 대한민국예술원, 1966; '이응노 약력' 〈화랑 No.7〉
 1975 봄
10 이 전시 역시 서울에 이어 대구, 부산으로 순회할 것이라는 보도가 있었지만
 그에 대한 자료는 찾아볼 수 없다.
11 화가들에게 제공된 물품은 수묵화가들에게는 비단한필과 화선지 한 상자,
 모필 한 벌이었고 유화 화가들에게겐 캔버스 한필과 유화용 튜브 한 벌이
 제공되었다. 여기에 선정된 작가들은 김원경, 배렴, 노수현, 변관식, 장우성,
 김은호, 이유태, 김영기, 장운상, 서세옥, 고희동, 허백련, 천경자, 박노수,
 박승무, 박영선, 이종우, 이마동, 박득순, 도상봉, 이준, 손응성, 이규상,
 장욱진, 이봉상, 송병돈, 조병덕, 전혁림, 박상옥, 윤중식이다.
 -'한국화가들에게 선물 자유아세아협회서', 〈서울신문〉, 1953.10.5; 최열, 위의
 책, p. 314

국전 재개와 분열하는 화단

미술동네가 휴전을 실감하게 된 것은 1949년 최초로 개최되었다가 6·25전쟁으로 인해 중단된 《대한민국미술전람회(大韓民國美術展覽會)》가 재개된 것이었다.

국전을 주관하는 문교부는 10월 《제2회 대한민국미술전람회》를 경복궁 국립미술관에서 개최할 것을 발표하면서 다음과 같은 규정을 함께 공표한다.

> "출품할 작품은 순결한 민족정서에서 창작된 예술적 작품이어야 하지만 제작 후 3년을 경과한 것과 공적 전람회에 출품하였던 것, 그리고 치안의 문란을 야기할 우려가 있는 작품은 출품시키지 않는다."[1]

이런 원칙아래 11월 16일부터 23일까지 작품접수와 심사를 완료하고 25일 오전 10시 45분 이승만 대통령이 참석한 가운데 개막식을 가졌다. 국전의 일반관람이 시작된 것은 개막식 다음날인 26일부터로 당일 5천여 명이 전시장을 찾는 등의 성황을 이루었고, 이에 힘입어 12월 20일까지 전시기간을 연장했다.[2]

제2회 국전의 심사위원은 제1부 수묵채색화 부문에 고희동, 이상범, 노수현, 변관식, 배렴, 장우성 제2부 유화 부문에는 이종우, 김환기, 장발, 도상봉, 이마동, 김인승 제3부 조소 부문은 김종영, 윤

효중 제4부 공예 부문에는 김진갑, 장선백,
이순석 제5부 서예는 김용진과 손재형이
참여했다.

추천작가로는 제1부 수묵채색화 부문
에 고희동, 허백련, 이상범, 노수현, 변관식,
배렴, 장우성 제2부 유화 부문에는 이종우,
김환기, 장발, 박영선, 도상봉, 조병덕, 이마
동, 이병규, 김인승, 박득순 제3부 조소는
김종영, 윤효중 제4부 공예에는 이순석, 김
재석, 김진갑(불출품), 장선희(불출품) 제5부
서예에는 김용진과 손재형, 김충현, 김길기
를 선정했다.[3]

심사위원과 추천작가의 면면을 보면
각 분야에서 꾸준히 활동해온 걸출한 작

박노수, 〈청상부〉
《제2회 국전》국무총리상 수상,
동아일보, 1953년 12월 6일 게재

가들이 주를 이루고는 있지만, 1949년《제1회 국전》창설 당시 선
정되었던 심사위원과 추천작가로 참여했던 김만형, 최재덕, 이쾌대,
배운성이 월북으로 자취를 감추었고 1950년 세상을 떠난 이인성과
1953년 2월에 작고한 구본웅도 찾아 볼 수 없음이 무척 아쉬운 일
이다. 또한《제1회 국전》에서는 배제되었던 소위 '친일인사'들이 다
수 등용되었다는 점도 눈에 띈다. 여기에는 6·25전쟁을 겪으면서 생
사(生死)를 함께 했다는 연대감과 정부와 미술계의 단합을 이유로 과
거는 불문(不問)에 붙인 채 서둘러 심사위원단을 구성한 제도적인 부
분이 동시에 작용한 것으로 보인다.

《국전》은 이후 1959년 제8회에 이를 때까지 심사위원단에 허
백련, 최우석, 박영선, 장욱진, 김경승, 장기명 등이 추가된 것 외 거
의 변동 없는 인사들로 구성하는데, 이는 특정한 경향의 화풍이《국
전》을 지배하고 화단 내부에 세력을 형성하는 기회를 부여했다. 결

국 폐쇄적인 운영방식과 심사위원의 구성은 《국전》을 고답적이고 고루한 관전(官展)의 전형으로 만들고 만다.

《제2회 국전》의 총 출품작은 모두 422점으로 《제1회 국전》의 예상 출품작수로 집계된 1,200점의 절반 정도 수준이었으며, 이 중 유화는 전체의 1/3을 넘는 282점이었다. 출품작 중에서는 총 173점이 입선했으며 대통령상은 서양화가 이준이 출품한 〈만추(晩秋)〉가 수상했는데 창덕궁 후원의 낙선재(樂善齋) 건너편 희우루(喜雨樓)에서 본 고궁의 가을풍경을 그린 것이었다. 피난시절 부산에서 활동하던 이준은 휴전 이후 서울로 올라와 숙명여자고등학교에서 교사로 일하던 34세의 미술교사로 이미 1944년 일본 전시미술전에서 대판시장상을 수상하는 등의 경력이 있었던 화가였다.[4] 국무총리상은 서울대학교를 막 졸업한 박노수의 〈청상부(淸想賦)〉로 까만 치마저고리가 흰색의 바탕과 대비되면서 강렬한 인상을 주는 여인의 모습을 그린 것이었는데 도상봉이 '매우 아름다운 인상을 준다'고 평하였다.[5]

문교부장관상은 서예부문에서 김기승의 〈해서7언 대련(楷書七言)〉, 수묵채색화 부문은 허백련의 제자인 허정두의 〈귀가〉, 유화에 이세득의 〈군상〉과 무감사로 출품한 이동훈의 〈목장〉, 전혁림의 〈소(沼)〉, 조소에는 장기은의 〈사색〉, 공예부문에서는 유강열의 〈가을〉이 수상했다.

《제2회 국전》의 특징은 첫 번째로는 6·25전쟁을 소재로 삼은 작품들이 적지 않았던 것인데 문학진의 〈도심지의 잔여〉, 도상봉의 〈폐허를 찾아〉, 김흥수의 〈침략자〉 등이다. 두 번째는 국가적인 역경 속에서도 신인미술가들의 참여율이 높았으며 미술가들의 예술의욕을 반영하고 있었다는 점이 고무적인 것이었다.

국전을 관람한 미국인 작가 제임스 미처너(James Michener)는 자유아세아협회에 1,000달러를 희사(喜捨)하여 출품 작가들에게 전달하도록 하였고, 이상범, 윤효중, 김충현, 정준용, 이종무, 류경채가 수혜

를 입었다.[6] 또한 이화여고에 재학 중이던 학생인 문미애가 17세의 어린 나이로 입상하여 화제를 모으기도 했다.

재개된 《제2회 국전》은 많은 관람객을 모으며 성황을 이루었는데 도상봉은 매우 우호적으로 평가한 반면 김청풍은 작품의 질과 내용이 생각보다 저급하고 특히 심사위원들의 작품이 부족하다고 지적했다.[7]

이경성은 "작가가 모두 전쟁을 겪고 나서 더구나 좌익분자는 정쟁(政爭) 중 자연 도태되어 한결 순수하고 조촐한 기과 사선에 직면하면서도 그림을 계속 그릴 수 있다는 기쁨에 가득 차 몹시 명랑한 분위기가 조성되었다"[8]면서 거의가 종군작가들로서 참여한 입장에서 친일파 배격 무드는 해소되어 그 계통의 작가들도 심사에 참가할 수 있었다고 술회했다.

《제3회 국전》은 1954년 11월 1일부터 한 달 동안 경복궁 국립미술관에서 열렸다. 그러나 문교부가 준비과정에서 예술원 회원들에게 국전심사위원 추천권을 준 것이 문제가 되어 분파가 나뉘고 비난과 분열상이 나타났다.[9] 이에 문교부는 11월 13일 심사위원회를 열어 허건, 박상옥, 송치헌, 이병직 등을 추가로 추천작가로 선정하면서 분열을 봉합하고자 했다. 하지만 국전 동양화부에서 낙선한 이들이 모여 11월 10일부터 15일까지 서울 화신백화점 화신화랑에서 국전 낙선작품전을 개최하는 등 분열상이 더욱 심화되어갔다.[10]

그런데 이 같은 《국전》의 폐쇄적인 운영은 1952년 8월 7일 법률 제248호로 제정된 '문화보호법'에 근거하여 1953년 4월 14일 공포된 '문화인등록령'부터 예견된 것이었다. 이는 문화인으로 등록하면 문화예술계 종사자임을 국가가 공인하는 제도로, 학술원과 예술원 회원선거권을 갖는 등의 실력을 행사할 수도 있게 보장하는 제도였다. 그러나 속내를 보면 좌익, 진보진영 단체를 비롯한 문화예술인들과 대립했던 경험 등을 통해 예술가를 국가에서 관리통제하고자

미술전람회 출품을 위해 놓여 있는 이중섭의 그림

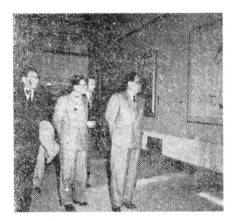

제3회 대한민국미술전람회 광경

내놓은 법안이었다.[11] 문화보호법은 한국문화단체총연합회조차 반대하는 가운데 정부가 등록을 강행하였는데, 9월 14일 고희동, 장발, 박종화, 염상섭, 유치진, 현제명, 이주환을 예술가 자격심사위원으로 위촉하고 위원장에 고희동, 부위원장에 현제명을 선출했다. 곧이어 정부 주도 하에 문화인등록령에 따른 등록을 실시했으나 실적이 매우 저조하여 170여 명만이 등록하였다. 결국 신청 마감을 몇 차례 연기한 끝에 2월 11일 심사를 완료하고 최종적으로 1,134명이 합격된다. 4월 3일자 등록미술인 443명 가운데 349명이 투표하여 이상범, 장발, 손재형, 윤효중, 김환기, 고희동, 배렴, 도상봉을 '대한민국예술원'(大韓民國藝術院) 미술 분과 위원으로 선출했다. 그러나 정부는 대통령의 재가(裁可)를 얻어 고희동과 염상섭(廉想涉), 현재명(玄濟明), 오상순(吳相淳)만을 종신회원으로 선정하고 득표순으로 이상범, 장발, 손재형은 임기 6년의 추천회원, 김환기, 배렴, 윤효중은 3년 임기의 일반회원으로 선정하고 도상봉을 탈락시켰다. 이런 과정을 통해 구성된 초대 '예술원'은 1954년 7월 17일 회원 25명으로 개원한다.[12] 그리고 예술원 미술 분과는 문교부로부터 국전 심사위원을 추천할 수 있는 권한을 부여받아 국전에 대해 절대적인 힘을 발휘할 수 있게 됐고 향후 그 향방을 주도할 수 있는 힘까지 얻게 된다.

1954년 1월 16일부터 3월 31일까지 남산 구(舊)민족박물관에 자리한 국립박물관 임시본부에서 한국근대미술 50년의 역사를 정리하고자 하는 기획으로《한국현대회화 특별전》이 개최되었다. 당시 박물관의 보급과장으로 재직 중이던 최순우가 주축이 되어 이경성과 정규, 김환기의 도움으로 이루어진 일이었다.[13]

출품 작가는 이종우, 도상봉, 박득순, 김환기, 이마동, 김인승, 이봉상, 손응성, 김병기, 박성환, 박영선, 송혜수, 김흥수, 장욱진, 박고석, 한묵, 조병덕, 정규, 문신, 이규상, 이세득, 황염수, 박수근, 유영국, 류경채, 이준, 권옥연, 이대원으로 총 28명의 작품 52점이 전

시되었다

1954년 3월 '대한미술협회'도 제8차 정기총회를 열어 조직을 개편하고 새로운 임원진을 구성하여 환도 후의 미술계를 주도하기 위한 정비를 끝낸다.

그러나 1950년 2월 대한미술협회의 재출범 당시 부회장으로 선출되었던 장발이 총회에서 배제되었고[14] 이종우와 도상봉이 부위원장에 피선되면서 분열이 시작된다. 급기야 1955년 장발과 고희동은 위원장 자리를 놓고 다툼을 시작했고 1956년 장발이 중심이 된 일군의 화가들은 대한미술협회에서 탈퇴한 후 '한국미술협회'를 결성한다.

우여곡절 끝에 개편을 마친 대한미술협회는 같은 해 5월 서울시와 공동으로 경복궁 국립미술관에서 《제2회 대한미술협회전》을 열기로 합의하였다. 전시는 회화, 조각, 공예, 서예의 네 부문으로 나누어 구성했고 시상에는 겸재상, 현재상, 단원상, 추사상, 오원상, 장려상을 두었다. 그러나 실행계획 도중 대한미술협회가 독단적으로 서예를 제외하였고 서울시는 이를 이유로 들어 보조금 지급을 거부하여 결국 전시 개최는 취소되었다.[15]

대한미술협회는 다시 국방부와 공동으로 1954년 6월 25일부터 7월 20일까지 《제6회 대한미술협회-6·25 제4주년 기념전람회》를 개최하는 것으로 갈음했다. 경복궁 국립미술관에서 열린 이 전시에서는 대통령상에 손응성의 〈소금 항아리〉, 국무총리상에 박노수가 제작한 〈수하(樹下)〉, 국방부장관상에는 박성환의 〈6월 25일〉, 국방부차관상에는 박항섭의 〈명령대기〉, 대한미술협회 장려상에는 이희세의 〈꽃집〉과 윤영자의 〈흉상〉, 박영환의 〈상라(上裸)여인〉, 문우식의 〈풍경〉이 수상했다.[16] 또한 이승만 대통령은 출품된 작품 중 17점을 구입하여 미술가들을 격려했다.

1954년 7월 26일 종로4가 천일백화점 안에 천일화랑(天一畵廊)

이 문을 열었다. 이곳은 백화점 직영의 상업 화랑으로 천일백화점 지배인인 산업미술가 이완석(李完錫)에 의해 개점, 운영되었는데 화랑의 운영방침은 고미술·현대 미술 작품의 상시 진열과 작품의 즉매(卽賣), 대화(貸畵), 감정(鑑定) 대관으로 규정하였다.[17] 천일화랑은 개관을 기념하여 40여 명의 작가로 구성된《현대미술작가전》을 기획했고, 곧이어 김중현(金重鉉)·구본웅·이인성의《3인 유작전》을 개최하여[18] 화랑의 이름을 알렸지만 오래가지 못하고 문을 닫았다.

　　가톨릭 신자인 미술인들이 함께 개최한《성미전(聖美展)》이 서울대학교의 장발, 이순석, 김종영 외 10명이 참여한 가운데 10월 5일부터 12일까지 미도파 백화점 화랑에서 열렸다.

　　김환기는 2월 3일부터 10일까지 미국공보원 화랑에서 개인전을 가졌는데 정규는 김환기를 "우리나라 현대회화를 대표할 수 있는 큰 우리의 자랑된 존재"라고 극찬했다.[19] 남관과 김흥수도 각각 프랑스로 떠나기 전 개인전을 미도파백화점 화랑에서 열었다. 또한 남관은 일본여행 중 수집한 마티스와 루오, 피카소 등 70여 점의 원색 인쇄물로 구성된《서양명화원색판전람회》를 4월 22일부터 30일까지 미국공보원화랑에서 열어 새로운 미술의 단면을 알렸다.[20] 변관식은 10월 22일부터 29일까지 화신화랑에서《환도기념 소정작품감상회》를 열고 자신의 작품 40여 점을 선보였다. 이밖에도 5월에 박성환, 조병현, 6월 최우석, 윤중식, 7월 김영주, 9월 이용자, 함대정, 김충현, 12월 배정례의 개인전이 개최되었다.

1 '민족미술의 금자탑', 〈경향신문〉, 1953.10.12; '제3회 국립미술전
 11월16일부터 작품반입', 〈서울신문〉, 1953.10.17; 최열, 위의 책, p. 319

2 '弟二會國展 施賞式擧行', 〈동아일보〉, 1953.12.22

3 『문화훈장 및 각종 문화예술상 한국예술총람-자료편』 대한민국예술원, 1965;
 최열, 위의 책, p.321 참고

4 정병관, '색채화가 이준, 야수파에서 추상파까지', 〈선미술〉 19호(1983);
 최열, 위의 책

5 도상봉, '國展을 보고', 〈동아일보〉, 1953.12.06

6 '國展出品畵家에', 〈동아일보〉, 1953.12.20; '이상범씨등 6씨를 선발',
 〈동아일보〉, 1953.12.24; 최열, 위의 책, p.320

7 김청풍, '국전작품을 보고', 〈조선일보〉, 1953.12.1-3

8 이경성, 『어느 미술관장의 회상』, 시공사. 1998 p. 131

9 "심사위원 사이에 홍대파니, 예대파(서울대)니 하는 등 심사위원회에 분파가
 생겨 작품심사에 공정을 기하지 못했다는 비난이 일었다."
 -'건축부도 신설', 〈서울신문〉, 1955. 10. 8; 최열, 위의 책, p. 355

10 이태호, '관전의 권위, 그 양지와 음지', 〈계간미술〉 34호(1985년 여름호);
 최열, 위의 책, pp. 355-359

11 '문화보호법 7일부로 공포', 〈조선일보〉, 1952.8.18;「예술원40년사」
 대한민국예술원 1994, '학술예술 양원 준비위원 결정', 〈동아일보〉,
 1952.10.10; '문화보호법', 〈사상계〉, 1954.10; 최열, 위의 책, pp. 296-297

12 『한국사 26-연표2』 한길사, 1994;『예술원40년사』, 대한민국예술원, 1994;
 '학예술원 선거함 개표', 〈서울신문〉, 1954.4.4; '학예술원 회원선거완료',
 〈서울신문〉, 1954.4.5, '예술원임명 회원발표, 〈한국일보〉, 1954.6.21; '회장
 고희동씨', 〈서울신문〉, 1954.7.2; '학술원 및 예술원 개원식', 〈서울신문〉,
 1954.7.2; 최열, 위의 책, p. 350 참고

13 "한국현대회화의 오십 년간 걸어온 자취와 업적을 일당에 모아 살핌으로써
 화단에 새로운 자극과 의욕을 환기시키고 아울러 20세기 전반기의
 한국회화사적 기록을 널리 남기고 한국현대회화특별진열을 공개하리라
 하는데 이에 출진한 작가는 선배 대가로부터 현역 중견에 이르기까지 이십여
 명의 감회깊은 왕년의 역작이 다수 출진되리라 한다."
 -'국립박물관에서 현대회화특별공개', 〈서울신문〉, 1954.1.17;
 최열, 위의 책, p.355

14 장발이 전쟁이 시작된 후 미국으로 건너갔기 때문에 1951년 개최된 임원개선
 과정에서 자동적으로 탈락한 것이었다. 최열, 위의 책, p.351

15 서울시의 조치는 명분을 갖고 있지만 실제로 문교부 예술과장이 서예가
 배길기였기 때문에 보조금철회 결정에 어느정도 영향을 끼쳤을 것으로 보는
 견해도 있다. 김정설과 손재형은 협회의 부당함을 비판했으나 박고석은
 서예를 "예술권 외의 도락"이라고 비판하며 맞섰다. '미술에서 거부당한

서예', 〈한국일보〉, 1954. 6.21; 최열, 위의 책, p. 351 참고

16 '대통령상에 손씨', 〈서울신문〉, 1954. 6. 27; 최열, 위의 책, p. 360
전람회 출품작 중 박득순의 〈서울탈환〉이 있었는데 김병기는 이에 대해
"기록화 중에서 가장 기술적으로 채워진 작품"이라고 극찬했다. 또한
최우석의 〈피난민〉도 주목을 받아 서울신문이 연말특집으로 기획한 '화단
1년의 회고'에 나란히 개재된다. 김병기, '실질적 수확은 태무' 〈서울신문〉,
1954.12.9; '화단 1년의 회고', 〈서울신문〉, 1954. 12. 9

17 이구열, '한국의 근대화랑사', 〈미술춘추〉 1~11호, 한국화랑협회, 1979-1982

18 정규, '한국양화의 선구자들', 「신태양」, 1957.4-10; 최열, 위의 책, p. 355

19 정규, '김환기씨 개인전을 보고', 〈동아일보〉, 1954. 2. 15; 최열, 위의 책, p. 362

20 '명화원색판전', 〈조선일보〉, 1954. 4. 12

새로운 미술의 탐구와 재무장하는 비평

1948년 새로운 사실화를 하기 위해 김환기와 유영국, 이규상에 의해 결성된 신사실파(新寫實派)가 1953년 부산에서 재건되었는데 이는 화단의 정상화를 의미하는 상징적인 사건이었다.

신사실파의 재건으로 인해 화단에는 새로운 미술에 대한 관심이 고조되었고 우리의 전통회화인 수묵채색화의 향방을 고민하기 시작했다.

김병기는 '대한미협 동양화전'이라는 제목의 평문을 통해 한국화의 정립을 요구하는 한편, 현대적인 공간에서 우리 전통미술 소재인 화선지의 백색바탕과 진한 묵색의 흐름은 충분한 결부를 보여주고 있으며 이는 동양미술이 앞으로 현대성과 결부되어 갈 수 있음을 보여주는 것이라고 했다. 또한 기법과 제재의 천편일률적이었던 경향을 지적하며 이것은 오늘날의 생활감정과는 동떨어져 있는 것이기 때문에 화가들이 의식적으로 이 거리를 좁혀야 할 노력의 필요성을 주장했다.[1]

장우성은 수묵채색화의 현대성을 거론하면서 변화는 불가피한 것이고 누구도 이 변화를 거스를 수 없을 것을 주장하면서 현대미술이 가지는 시대성과 정신성을 추구해야 할 것이라고 했다.[2] 이봉상은 진부한 전습성과 완미(完美)한 표현태도를 지적하면서 '진실한 전통'과 '현대적 창작성'이 조화를 이루어야 한다고 보았다.[3]

새로운 미술과 조형이념에 대한 생각들은 전쟁화에 대한 반성을 촉구하는 이경성의 글에서 처음으로 나타났다. 이경성은 1953년 2월 서울신문에 기고한 '전시미술의 과제'라는 글을 통해서 전쟁화의 의욕이 빈곤하며 주제의 사실성이 떨어지는 것을 지적한다. 그리고 "생기 없는 사실화가 아니라 전쟁이 본질적으로 가지고 있는 진실 된 분위기 또는 절대감 같은 감동이 생생하게 재현되어야 할 것"을 주장했다. 또한 그는 전쟁미술의 사명과 수단인 전쟁앙양을 망각하지 않고 목적에 도달하기 위해서 전쟁의 진실을 몸소 철저히 탐구한 뒤 우러나오는 진실을 담을 것을 요구했다.[4]

일본에서《제2회 동경국제미술전》을 참관하고 돌아온 남관과 오영진도 현대성에 대한 논쟁을 하는데 이는 '국제미술전을 중심으로'라는 좌담에서 진행된 것이다. 남관은 먼저 서양의 전후 추상파의 활발함을 언급하고 새로운 미술에 대해 관심을 가져야 한다고 주장한다. 이에 대해 오영진은 전후 유럽에서 조르주 루오(Georges Rouanlt)의 영향력을 거론하며 이는 새로운 희망을 원하는 유럽의 시대적 상황이 반영된 현상이라고 주장했다. 하지만 남관은 루오의 휴머니즘에는 동감하지만 작품이 종교스러우며 중국 고화(古畵)를 보는 것 같다고 하며, 창부(娼婦)를 그려놓고 그리스도라고 이름 붙인다고 비판한다. 나아가 남관은 피카소의 작품에는 현대스러운 느낌이 있으며 외면은 난폭하면서도 자유스러운 필치가 대부분을 차지해서 일견 부족한 듯 보이지만, 그 내면이 결코 천박한 것이 아니며 인간의 비참한 면, 우리들이 요구하는 사회적인 조건을 모두 가지고 있다고 보았다. 이에 더하여 피카소가 6·25전쟁을 소재로 제작한 작품인〈조선에서의 학살(Massacre en Coree)〉에서도 사회에 대한 아이러니한 상황을 제시하고 있으며 비판적인 작품을 제작하고 있다고 추켜세웠다. 그러나 다음 오영진이 "공산주의자는 휴머니스트가 될 수 없다"는 견해를 피력하여 논쟁은 더 이상 전개되지 못했다.[5] 여전히 전쟁 중

인 상황에서 반공은 최고의 가치일 수밖에 없었기 때문이다.

한편 남관은 같은 좌담회에서 새로운 미술에 대한 강한 열망과 신념을 피력하면서도 이런 새로운 미술이 유행인가 아니면 진정한 예술인가를 놓고 고민하는 모습을 보인다.

> "생활양식이라든가 건물이라든가가 판이한 우리나라에서 만약 그런 작품이 유행되고 또 영구성을 가지고 발전되어 나간다면 큰 하나의 첨단이 오리라고 나는 봅니다. 그렇다고 해서 내가 추상주의를 무시하는 것은 결코 아닙니다. 만약 우리나라에서 발전이 되어간다면 좀 더 그네들보다 새로운 광범위한 추상이 나와야 할 것입니다. 큰 전쟁을 체험한 입장에서 작가들이 반성해 가면서 캔버스에 현하는 것, 그런 추상주의적인 것이 나와야 할 것 같습니다. 그러면 그런 것은 어떠한 것이냐고 묻는다면 대답하기 어렵습니다만 그때에는 이렇게 말하고 싶습니다. 불란서에서의 그것과 일본에서 유행된 그것은 퍽 장식적인 것입니다. 우리나라에서는 지금 그런 장식적인 것은 필요 없을 것 같습니다. 그러니까 실제로 체험한 그것을 화면에 나타내되 휴머니즘을 무시하지 않고 사실적인 것 또한 무시하지 않은 추상이 나와야 된다고 봅니다. 동양화란 원래가 추상적인 것입니다. 그리고 보다 암시적이지요. 말하자면 공간을 무시하는 것입니다. 이와 반대로 서양화는 어디까지나 현실적인 공간에서 발달된 것입니다."[6]

이경성도 '최근의 미술계 동향-새로운 미의 탐구'라는 글을 통해 한국 화단에서 가장 긴요한 문제는 새로운 미의 창조이며 새로운 미술이 추상임을 상정하였고[7] 김병기는 '추상회화의 문제'를 통해 현대미술의 양식은 추상적 경향이라고 정의한 후 "원래 회화는 하나의 추상"이라는 입장을 고수하면서 "비형상 회화는 실제 세계와는 하등의 관련을 맺지 않는 것이며, 완전히 관념세계에의 탐구이며 형

이하의 현상세계와 절연되어 있다"는 주장을 펼쳤다.[8] 이봉상도 '사실에 대한 추구를 반성하는 자유문화'를 통해 "추상회화와 포비즘(fauvisme, 野獸派)의 등장 또는 이와 유사한 작품의 등장은 화단의 공기를 자극하는 청량제 같은 역할을 하고 있다"고 하면서 결국 역사적인 필연성을 거슬러 가보면 추상주의는 사실주의가 낳은 산물이고 엄밀한 사실주의의 검토를 토대로 한 것만이 추상주의의 정신을 내포했다고 할 것이라고 주장했다. 또한 자신이 반드시 회화의 사실주의를 고집하는 것은 아니지만 사실이 회화의 근본요소임을 깨달아야 할 것이며 사회가 부강해지는 데 이바지할 수 있는 회화라면 더욱 사실주의를 벗어나서는 안 될 것을 강하게 주장한다.[9]

　　이경성은 '다양식(多樣式)의 공존'을 주창하면서 암울한 현실 안에서 가치를 창조하기 위해 한국의 예술가는 현실의 고민을 극복하여 창조적 성업(聖業)에 참가하고 있다고 짚어냈다. 그리고 또한 오늘날의 화단에서 클래시시즘(classicism)과 쉬르리얼리즘(surrealism) 큐비즘(cubism)과 애브스트랙션(abstraction)이 공존하는 것이 현대적 특질이라고 정의한다. 따라서 다양함과 혼란성을 가진 한국화단이지만 그것은 무질서가 아닌 현대문화의 모습이라고 주장했다.

　　다시 이경성은 '전통과 창조-한국미술의 반추'라는 글을 통해 미술가들에게 진정으로 한국미술을 발전시키기 위해서는 새로운 조형정신을 의식하면서 전통적인 것을 정면으로부터 응시하는 열의를 가질 것을 주장했다.

　　다음으로 이경성은 '화단의 우울증'을 통해 일본은 자신들의 근대성이 부재함에 대해 반성하고 있는 데 반해 우리는 근대성은커녕 엄밀한 의미에서 아직 화단조차 형성되기 이전이라고 지적하며 "세계와 교류하기도 전에 전통만을 주장하며 자아만을 고집하는 것은 발전의 가능성을 자의적으로 차단하는 일"이라고 했다.[10]

　　김환기는 '양성기관이 급선무-미술계는 신인을 대망한다'는 자

신의 글을 통해 새로운 작가들만이 새로운 세계로 나아가는 원동력이 될 것이라고 주창하면서 "대가도, 신인도, 무명작가도 없는 우리 실정에서 새로운 젊은 작가들을 발굴하고 지원하는 것과 외국과의 교류확대 그리고 내부적으로도 활발한 활동이 전개되고 이들 간에 교류가 더욱 확대되는 길이 새로운 미술로 가는 길"이라고 주장했다.

정규는 '화단외론-금년도 상반기의 개관'을 통해 제대로 된 건전한 비평을 가질 수 없었던 현실에 개탄하며 "화가의 창작적인 의욕과 감격은 시대적인 세력에 질식하였으며 무기력한 조형의 허구는 아무러한 진실을 지니지 못한 채 간신히 낡은 ○○에 머무르고 말았다"고 평가했다. 그러나 대부분 이처럼 시니컬한 어법으로 당시 화단을 표현했더라도 한편으로 김병기와 김흥수, 이경성의 미술비평에는 미술계에 대한 긍정적인 입장도 보인다.

이처럼 1953년 미술비평의 양상이 추상과 새로움 그리고 자기비판과 반성에 대한 시간이었다면 1954년의 미술비평은 앞으로 도약할 준비, 즉 '미술 근대화론'이었다.

이경성은 '1954년 전반기의 화단'이라는 평문을 통해 한국미술의 나아갈 바를 "합리화, 현대화, 세계화'로 규정하고 미술인들이 교양인으로 지성과 이성과 감성을 도야(陶冶)하여 인간성을 연마할 것"을 주장했다. 박고석은 '미술가와 대중'이라는 글을 통해 국제성과 보편성이 요구되는 한국화단에 외국, 특히 화가들의 프랑스 행은 바람직한 현상이라고 주장했다.

한묵은 '재야전 발전을 위한 건의'라는 글을 통해서 기성관념과 대결할 것을 주장하는데 이는 다음과 같다.

"예술은 창조사업이다. 창조는 안심이나 타협에서가 아니라 기성관념에의 치열한 대결에서 이루어진다. 민족문화의 전통이 과거를 회고·절충하는 것으로 계승된다고 착각하기 쉬운데 기실은 작가 자신이 현대

에서 생활하는 감각주체로서 전통을 창조하는 주체의 입장에 서지 않
고서는 얻을 수 없는 것."[11]

　더불어 한묵은 《국전》은 국가가 주도하는 것이니 당연히 기성의 권
위로 구성되는 것이 옳으며 새로운 미술현상들을 담을 수 있는 《민
전》이 나와야 한다고 주장했다. 또한 "전위정신은 고도의 지성과 강
인한 결의에서 가능한 것이고 작품의 양과 질로 전위적인 성격을 가
져야 할 것인데 이 문제에 있어서 한국화단은 한산하기 짝이 없으므
로 크게 반성"할 것을 촉구했다.

　박고석은 1954년 2월에 열린 김환기의 전시 평문에 "현대미술
의 새로운 조형이념 밑에서 추종적인 아닌 공명자로서 정진을"이라
는 말을 사용했는데 이로 미루어 보면 당시 한국미술에 새로운 조형
이념 추구의 열기가 몰아쳤음을 짐작해볼 수 있다.

　이경성은 비평도 하나의 창작행위임을 피력하면서 지도로서의
비평이 아니라 해설로서의 비평이 필요하다고 말하고 비평을 통한
새로운 조형이념의 구현이 가능함을 역설적으로 피력하였다. 이렇게
새로운 미술에 대한 관심과 제도에 대한 보완과 미술비평에 대한 새
로운 생각과 주장들이 휴전 이후 쏟아져 나오면서 한국미술은 새로
운 면모를 향해 나아가는 기반을 쌓기 시작했다.

　이와 같이 1950년대에는 다양한 생각과 관점의 글들이 발표되
었고 새로운 미술에 대한 뜨거운 욕구는 점점 무르익어가기 시작한
다. 1950년부터 1953년까지 당시 언론에 발표된 비평이나 화론 그
리고 새로운 미술에 대한 입장은 다음과 같다.

1950년

김용준, '단원선생의 회화上,下', 〈신천지〉, 1950.1

　　　　'민족문화문제', 〈신천지〉, 1950.1

　　　　'겸·현이재와 삼재설에 관하여', 〈신천지〉, 1950.6

김원룡, '박물관 운영과 그 대중화', 〈신천지〉, 1950.6

김환기, '현대미술관 설립에 대하여(문화지표)', 〈신천지〉, 1950.3.1

이경성, '미술 1년의 회고', 〈주간인천〉, 1950.1.2

장 발,　'미술계 1년의 회고(회고와 전망)', 〈신천지〉, 1950.1

1951년

이경성, '우울한 오후의 性理-戰時 미전을 보고'

　　　　<민주신문>, 1951. 9. 26

1952년

권영우, '모색의 신세계-藝大展에 寄함', <연합신문>, 1952.12. 22

김병기, '피카소와의 결별', <문학예술>, 1954

　　　　(1952 발표, 1954 게재)

김흥수, '화단 1년 素描', <경향신문>, 1952. 12. 11-12

남 관,　'미술계의 현황과 전망', <문총공보>, 1952

이경성, '미의 緯度-3·1기념미술전', <서울신문>, 1952. 3. 11

　　　　'빈곤한 조형정신', <경향신문>, 1952. 11. 23

　　　　'회화의 意圖', <인천문총회보>, 1952. 11. 27

1953년

김기창, '小亭화백 個展에서', <동아일보>, 1953. 4. 16

김병기, '창작의욕의 회복-미술전을 보고', <연합신문>, 1953. 4. 5

'동양화의 현대성-대한미협 동양화전', <동아일보>
1953. 4. 16
'밝아지려는 의욕-이마동 씨 個展에서', <경향신문>
1953. 5. 11
'畫壇時感', <연합신문>, 1953. 5. 13
'피카소의 생애와 예술', <신태양>, 1953. 8
'추상회화의 문제', <사상계>, 1953. 9
'조형미보다 인간미-해외의 새로운 화가들', <연합신문>
1953. 9. 20
김환기, '천경자 개인전 소감', <서울신문>, 1953. 4. 26
김흥수, '최덕휴씨의 소품을 보고', <서울신문>, 1953. 11. 19
김청풍, '顧庵 이응노 개인전을 보고', <조선일보>, 1953. 8. 15
도상봉, '현대미술작가전 소감', <동아일보>, 1953. 5. 22
박기준, '백영수전을 보고', <연합신문>, 1953. 9. 16
박영선, '梁達錫 씨의 수채화에 대하여', <연합신문>
1953. 2. 4
이경성, '戰時美術의 과제', <서울신문>, 1953. 2. 22
'조형 공간과의 대결-정규전', <경향신문>, 1953. 5. 14
'화단의 새 경향', <연합신문>, 1953. 5. 20
'전통과 창조 한국미술의 반추', <연합신문>, 1953. 5. 23-25
'현대미술작가전 평', <연합신문>, 1953. 5. 24
'화단의 우울증-時評', <연합신문>, 1953. 6. 19
'다양성의 공존', <서울신문>, 1953. 7. 15
이 활,　'容勳 회화전을 보고', <연합신문>, 1953. 11. 13
이봉상, '사실에 대한 추구를 반성하는 자유문화', <수도평론>
1953.6

윤효중, '靈感으로 예술표현-충무공 동상건립1주년에'

　　　　<서울신문>, 1953. 4. 19

정 규, '감각적 개인주의-土壁 동인전을 보고', <연합신문>

　　　　1953. 4. 1

　　　　'전쟁과 현대미술', <연합신문>, 1953. 4. 7

　　　　'현실과 모색-박성환 個展', <연합신문>, 1953. 5. 6

　　　　'黃廉秀 개인전평', <연합신문>, 1953. 6. 30

　　　　'현대회화의 상징-최근의 마티스와 피카소', <연합신문>

　　　　1953. 7. 12-13

　　　　'화단외론', <문화세계>, 1953.8

한 묵, '피카소의 예술-그 난해성에 대하여', <서울신문>

　　　　1953. 5. 31

　　　　'박고석 개인전 평', <연합신문>, 1953. 6. 10

1 김병기, '동양화와 현대성-대한미협 동양화전에서', 〈동아일보〉, 1953. 4.16
2 장우성, '文化十年 美術 上,下', 〈경향신문〉, 1955.8.10
3 이봉상, '내용에 참된 개조를', 「문화세계」, 1954. 1
4 "그의 주제나 모티프가 가장 극적인 것, 움직이는 것, 그리고 그로테스크한
 것 등, 어디까지나 동적인 주제를 취급하고 또한 이 무브먼트(movement)를
 시각적으로 포착하여 화폭속에 담아야 한다는 것 ○○○ 필연적인 전쟁의
 속성, 즉 전쟁양양의 수단이라는 문화전선 가치를 망각할 수는 없다. ○○○
 결국 전쟁화란 전쟁이라는 어느 인간생존방법의 양상 속에 조형적 의욕과
 감흥으로 전쟁하는 새로운 인간형을 창조하고 가치화하는 데 최고의 목적이
 있는 것이다. 이러한 최고의 목적에 도달하기 위하여서는 화가가 신문이나
 사진을 보고 작화하는 태도를 버리고 몸소 전선을 쏘다니며 실지 전쟁의
 진(眞)을 체험하고, 이 귀중한 체험 속에서 관찰하고 감각하라는 것이다."
 -이경성, '전시미술의 과제', 〈서울신문〉, 1953.2.22; 최열, 위의 책, p. 304
5 남관, 오영진, '국제미술전을 중심으로', 「신천지」, 1953. 10; 최열, 위의 책
6 남관, 오영진, '국제미술전을 중심으로', 「신천지」, 1953. 10; 최열, 위의 책, p. 306
7 이경성 '최근의 미술계 동향', 〈연합신문〉, 1953.12.14
8 김병기 '추상회화의 문제', 「사상계」, 1953.9
9 이봉상, '寫實에 對한 追求를 反省하는 自由文化', 「수도평론」 제1호(1953. 6)
10 이경성, '화단의 우울증', 〈연합신문〉, 1953.6.19
11 한묵, '기성관념과의 대결-재야전 발족을 위한 건의', 〈경향신문〉,
 1954.12.23

6
마치며

2010년 6·25전쟁이 발발한 지 60년이 된 것을 기념하며 새삼스럽게 다양한 행사들이 열렸다. 여기서 새삼스럽다는 것은 이미 중·고등학교 학생들에게 6·25전쟁은 낯선일이며 성인의 40%, 20대의 절반 이상은 6·25전쟁이 일어난 연도조차 모른다는 사실 때문이다.

약 200만 명의 사상자와 1천만 명의 이산가족이라는 엄청난 고통을 안겨 주었으며 여전히 휴전상태인 '끝나지 않은 전쟁'이라는 점을 감안하면 현재의 6·25전쟁에 관한 무감각은 놀라울 지경이다. 누군가의 말대로 잊혀진 전쟁이 되어버린 셈이다. 물론 시간이 지나면서 역사에 대한 기억이 희미해지는 것은 인지상정(人之常情)이기에 우리에게 중요한 것은 6·25전쟁의 전말보다 그 과정에 새겨진 의미들일 수도 있다.

6·25전쟁은 분명 인민군이 무모한 남침을 감행한 것으로부터 시작되었고 그 과정에서 양측 모두가 상처를 입었다. 전쟁으로 인해 남과 북은 휴전 후에 더욱 강경한 반공과 반미노선을 유지했으며 치열한 이념적 외교전을 펼쳐야 했다. 6·25전쟁으로 제2차 세계대전의 전범국가인 일본은 경제적 발전의 기틀을 마련했을 뿐만 아니라 세계무대에 다시 나설 수 있는 기회를 얻었다. 반면 중국은 6·25전쟁에 참전해서 군사력을 낭비하는 바람에 대만을 통일할 기회를 놓

쳤다.

6·25전쟁은 국내적으로는 상처와 아픔을 남겼으며 동아시아의 정세까지 바꾸어 놓은 외교적인 사건이었다. 나아가 유럽의 동서분열과 냉전의 양상을 심화시키는 동기가 되었다.

남·북한의 정치가들에게 6·25전쟁은 '전쟁'이라는 공포를 통해 적절하게 국민들을 통제하고 제어하는 수단으로 활용되었다.

이것은 역사적으로 남·북한이 공히 그렇다. 그런데 어찌된 일인지 우리 사회의 구성원 중 일부는 이런 상황이 남한에서만 존재했던 정치 상황 인양 몰아가고 비판한다. 그러나 짚고 넘어가자면 남과 북이 끔찍한 전쟁의 트라우마를 정치적으로 이용했다는 점에서 자유롭지 못할 것이며 비판받아야 할 것이다. 이런 관점은 6·25전쟁 기간 중 일어난 참혹했던 양민학살을 평가하는 태도에서 드러난다.

이 글의 시작은 단순하게 '누가 북으로 갔으며 어떤 이가 남으로 내려왔는가' 라는 매우 초보적인 관심에서 시작되었고 여기까지 오게 된 것이다. 단순한 관심으로 시작된 의문은 책과 자료를 찾을 때마다 증폭됐다. 전쟁과는 관계 없을 것 같았던 화가들의 생각과 삶도 결국 인간이었기에 피해 갈 수 없는 멍에로 씌워졌다. 어찌 보면 세상 사는 요령이 남보다 부족한 예술가들에게 전쟁은 어느 누구에게보다도 잔혹했을 수도 있었을 것이다.

개전 초기 물밀듯 내려와 대구를 거쳐 닿은 곳은 부산이었다. 6·25전쟁 기간 동안 항구도시 부산은 한국의 수도이자 당시의 정치, 경제, 문화가 모두 몰려 있는 압축된 국가 그 자체였다. 6·25전쟁 기간 동안 이곳에서 인간의 이성으로는 추론하기 힘든 일들과 실제라고 믿기 어려운 일들이 벌어졌다. 하지만 일반 시민들에 비하면 비록 고통스럽고, 비루할지라도 문화예술인들의 삶은 그래도 나은 편이었다. 이런 시국 속에서도 그들에게는 어떤 사회적 지위, 예술 외적 제스처에 의한 권위를 부여 받을 수 있었기 때문이다.

전쟁이라는 시대적 특수성으로 인해 그들의 삶은 언제나 임시 적이었고 과도기적이었으며 표피적이었다. 따라서 피난지의 작가들 은 어느 곳엔가 적(籍)을 두어야 했고 이는 혼자라는 두려움을 해소 하기 위한 방편이기도 했다. 일부 재주 좋은 작가들에게는 치열했던 전쟁이라는 특이한 삶의 조건은 실력가들에게 줄을 대고 화단정치를 통해 권력을 쟁취하기 위한 기회였다. 그러나 이런 처세술조차 없었 던 작가들은 광복동의 다방가에 모여 앉아 서로의 얼굴을 쳐다보는 것만으로 위안을 삼아야 했다. 그리고 이들은 고통스러운 삶을 잊기 위한 목적으로 작품을 하였다. 그리하여 전쟁이라는 전대미문의 비 극 앞에서도 그들은 순수주의와 자연주의를 노래했으며 용기 있는 이는 데카당(décadent)한 실존의 흔적을 남기려 애쓰는 지사적인 면모 를 과시하기도 했다. 일군의 작가들은 낭만주의, 퇴폐주의에 빠져들 어 기인적인 삶을 통해 세상에 대한 울분을 토로하기도 하였다. 많은 경우야 어찌되었던 간에 전시라는 특수한 상황에서 이들이 이러한 삶을 영위할 수 있었던 것은 화가 또는 문인이라는 이유 하나만으로 경의와 편의를 얻었던, 예술가들을 사회가 존경하고 예우하던 유일 한 시기가 이때였기 때문에 가능한 일이었다.

모든 예술가들은 그들의 신분만으로 보호의 대상이 되었으며 하다못해 배급에서도 우선권이 주어졌다. 정규 군인이 아님에도 불 구하고 군복을 착용하고 야간 통행금지에도 자유롭게 활보할 수 있 었으며 경우에 따라서는 총을 휴대할 수도 있었다. 종군작가라는 이 름으로 입대를 면제 받을 수 있었으며 많은 작가들이 종군화가단에 들어가서 특권을 누리기도 했다.

이들에게 다가온 세상의 도움과 배려의 하나인 대한도기에서 제공했던 일자리는 회사 측에는 이익이 미미했음에도 불구하고 피난 온 화가들에게 제공된 편의였다. 작가들은 이곳에서 숙식을 해결하 면서 자신의 양식에 기반을 둔 그림을 그리기도 했지만 대부분 대형

장식용 접시에 미군들이 좋아하는 한국의 풍속이나 서양유화를 카피하는 일이 전부였다.

그들은 어려운 가운데서도 다른 이들보다는 나은 생활을 누릴 수 있었으나 진정한 의미에서 전쟁을 기록하는 사관의 입장도, 역사를 증언하는 증언자의 입장도 갖지 못했다. 그들은 비판과 스스로에 도취되어 '시대를 기록하는 눈'을 감아 버렸다는 질타를 받아야 했다. 하지만 그들이 철저하게 자기 자신 속으로 침잠해 들어갔거나 화단 외적인 자기 현현(顯現)에 몰두했더라도 손을 놓은 것은 아니었다.

그들은 전쟁기간 동안 종군화가로, 군 연예대로, 정훈업무로, 선무공작대로 전쟁을 기록하는 시대의 눈으로 당시를 살아야 했다. 그렇게 제작된 전쟁화 또는 전투화는 약 300여 점이 넘을 것으로 추산된다. 하지만 우리의 빈곤과 두려움과 무지(無知)로 인해 이들 작품은 산실되고 말았다. 아니, 그간 우리가 관심이 없었던 탓에 지금 찾지 못하면서 당시의 그들을 방관자라고 부르는지도 모를 일이다.

전쟁은 화가들에게 새로운 미술과 세계를 향한 눈을 갖도록 해주었다. 밀려드는 외국잡지와 화보들은 화가들의 눈을 새로운 미술에 대한 의지로 바꾸어 놓았다. 외국 화가들의 작업에도 관심을 갖기 시작했으며 전쟁 중 가까스로 재건된 국전의 아카데믹한 화풍과 권력화 된 그림으로부터 일탈을 꿈꾸기 시작했다. 여기에 새로운 미학과 조형의지를 지닌 논객들이 등장하면서 미술비평과 이론도 조금씩 살이 오르기 시작했다. 전쟁이 우리에게서 모든 것을 앗아간 것만은 아니었다. 어쩌면 우리를 더욱 강고히 만들기 위해 담금질을 한 것인지도 모를 일이다.

하지만 여전히, 6·25전쟁의 문화예술 활동과 미술가들의 행적에 대한 연구는 공백이나 다름없다. 따라서 향후 작품과 자료의 발굴이 필요하며 새로운 사실이 발견되면 이 글도 바꾸어 써야 할 것이다. 그리고 그때에는 특히 종군작가들의 편제와 그들의 행동반경 그

리고 작품 발굴을 통해 유실된 한국현대미술사에 튼실한 뿌리내리기
를 시도할 수 있기를 바란다. 이런 점에서 졸고는 이제 시작에 불과
할 뿐이며 초고에 다름 아니다.

참고문헌

사진집
『Pictorial Korea 1953-54』, 국제보도연맹
『(사진과 함께 보는) 한국전쟁: 1945.8-1953.7. 하권』, 한국사진문화원, 1988
신광수 엮음, 조지 풀러 사진, 『끝나지 않은 전쟁』, 눈빛, 1996
편집부 저, 『대한민국 정부 기록사진집 제1권』, 국정홍보처, 2005.12.06.
김원일 외, 사진편집 박도, 『나를 울린 한국전쟁 100장면: 내가 겪은 6·25전쟁』, 눈빛, 2006
『1950 0625 한국전쟁 사진집』, 대교출판, 2010

도록
『한국현대미술대표작가 100인 선집』, 금성출판사, 1965
『(표천) 김경승 조각작품집: 1939-84』, 三星印刷工藝, 1984
『박수근1914-1965』, 열화당, 1985
『朴得錞 畵集』, 동아일보사, 1990
『(신세계 창립29주년 기념) 월북화가 이쾌대』, 신세계미술관, 1991
『이당 김은호 인물에서 자연으로 1892-1977』, 중앙일보사, 1992
『박영선 추모전1910-1994』, 백송화랑, 1994
『雲甫 金基昶』, 금성출판사, 1994
『김환기』, 삼성문화재단, 1997
『한국근대미술: 유화, 근대를 보는 눈』, 국립현대미술관, 1997
『고바우 반세기전』, 세종문화회관, 2000
『소정, 길에서 무릉도원을 보다』, 국립현대미술관, 2006
『고암의 수행적 드로잉-難·好·髓』, 대전광역시 이응노 미술관, 2007
『권영우』, 理美知연구소, 2007
『(6·25전쟁 60주년기념 특별전) 굳세어라 금순아』, 국립민속박물관, 2010
『1000일의 수도 부산과 미술』, 롯데갤러리, 2010
『6·25전쟁 60주년 특별전 고향을 떠나야 했던 화가들』, 고양아람누리, 2010
『6·25전쟁 60주년 특별기획전 1950... 서울 폐허에서 일어서다』, 서울역사박물관, 2010
『丹光 禹新出 畵伯 탄생 100주년 기념: 6·25전쟁 동해전선 종군스케치 모음집』,
우성하, 2011
『반세기 종합전 명동이야기 -지금 그사람 이름은 잊었지만 그 눈동자 내 입술은 가슴에 있네』,
서울역사박물관, 2012

단행본

부산일보사, 『임시수도천일』, 부산일보사, 부산, 1985

육군본부 정훈감실편, 『정훈업무의 회고와 전망』, 육군본부정훈감실, 단기 4285년

인천시사편찬위원회, 『인천시사(仁川市史), 上, 下』, (인천광역시,2002)

강만길, 『20세기 우리역사』, 창작과 비평사, 1999

강진호 엮음, 『한국문단 이면사』, 깊은 샘, 1999

고 은, 『1950년대-그 폐허의 문학과 인간』, 향연, 2005

길광준, 『사진으로 읽는 한국전쟁』 예영커뮤니케이션, 2005

김성우, 『돌아가는 배』, 삶과 꿈, 1999

김영호, 『한국전쟁의 기원과 전개과정』, 두레, 1998

김인걸 외, 『한국현대사강의』, 돌베개, 1998

김은호, 『서화백년』, 중앙일보사, 서울, 1977

김윤성, 「6·25와 문단-한국문인협회편」, 『해방문학 20년』, 정음사, 1966

김재원, 『경복궁 야화』, 탐구당, 1991

김학준, 『한국전쟁-원인, 과정, 휴전, 영향』, 박영사, 1989

김병익, 『한국문단사(韓國文壇史)』, 문학과지성사, 2001.08.29

박명림, 『한국 1950; 전쟁과 평화』, 나남출판, 2001

박용구, 『20세기 예술의 세계』, 지식산업사, 2001

백영수, 『검은 딸기의 기억』, 전예원, 서울, 1983

박태균, 『한국전쟁(끝나지 않은 전쟁, 끝나야 할 전쟁)』, 책과 함께, 2005

박성서, 『한국전쟁과 대중가요, 기록과 증언』책이 있는 풍경, 2010

신영덕, 『한국전쟁기 종군작가연구』, 국학자료원, 1998

이경성, 『어느 박물관장의 회상』, 시공사 1998

오광수, 서성록, 『한국미술백년』, 현암사, 2001

이용길 엮음, 『가마골꼴아솜누리-부산미술계반세기』, 사단법인 낙동강보존회, 부산, 1993
　　　　『부산미술일지 I 』, 1995

이충열 저, 『그림으로 읽는 한국 근대의 풍경』, 김영사, 2011

임응식, 『임응식 회고록-내가 걸어온 한국사단』, 눈빛, 1999

조은정, 『권력과 미술』, 아카넷, 서울, 2009

진순애, 『전쟁과 인문학』, 성균관대학교 출판부, 2006

정석해와 20명, 『털어놓고 하는말2』, 뿌리깊은 나무. 1980.11.5

조영복, 『월북예술가, 오래 잊혀진 그들』, 돌베게, 2002

최 열, 『한국미술운동사』, 돌베개, 1991
　　　　『한국근대미술비평사』, 열화당, 2001
　　　　『한국현대미술의 역사』, 열화당, 2006
　　　　『미술과 사회-최열 미술비평전서』, 청년사, 2009

최병덕 편저, 『사진의 역사』, 사진과 평론사, 1978

문영대,『우리가 잃어버린 천재화가 변월룡』컬처그라퍼, 2012
문영대, 김경희 공저,『러시아 한인화가 변월룡과 북한에서 온 편지』문화가족, 2004

논문
김영희,「한국전쟁 기간 북한의 대남한 언론활동:『조선인민보』와『해방일보』를 중심으로」
 한국언론정보학보. 통권40호
김상미,「시각이미지로 재현된 한국전쟁: 한국전쟁기 시각 이미지와 전후세대의 회화작품을
 중심으로」, 성균관대학교, 석사학위논문, 2007
김윤정,「시각 문화로서의 한국 전쟁 사진」, 한국근현대미술사학 제21집(2010)
송기쁨,「韓國 近代 陶磁 硏究」,『미술사연구』통권 제15호 (2001. 12)
이가언,「1900년대 초·중반 명동지역 다방의 변천과 역할에 관한 연구: 문화예술
 커뮤니티 공간으로서의 다방」, 추계예술대 문화예술경영대학원 석사학위논문, 2008
엄승희,「일제침략기(1910-1945년)의 한국근대도자연구」, 숙명여자대학교 대학원
 석사학위논문, 2000
이성욱,「한국전쟁과 대중문화」,『학술단체협의회 학술토론회자료집』, 서울, 2005
조은정,「대한민국 제1공화국의 권력과 미술의 관계에 대한 연구」, 이화여자대학교 대학원
 박사학위 논문, 2005
 「1950년대 전반 한국미술에서 타자읽기」,『미술사학연구』제240호, 2003
 「한국전쟁기 남한 미술인의 전쟁체험에 대한 연구: 종군화가단과 유격대의 미술인을
 중심으로」,『한국문화연구논총3』2003
 「회화자료를 통해 본 6.25 전쟁」, 군사연구 130호, 2010
 「6·25전쟁과 서울대학교 미술대학」,『조형 아카이브』, 제2호 2010
 「6·25전쟁기 미술인 조직에 대한 연구」,『한국근현대미술사학』제21집, 2010
최태만,「한국전쟁과 미술: 선전, 경험, 기록」, 동국대학교 대학원 박사학위 논문, 2009

잡지 및 신문
김병기 구술, 윤범모 정리,「북조선미술동맹에서 종군화가단까지」,『가나아트』11호,
 1990. 12
 「6·25공간의 한국미술」,『월간미술』, 1990.6.
 「6·25와 한국미술」,『미술문화』, 2001.6.
 「화필로 기록한 전쟁의 상흔」,『월간미술』, 2002.6.
김 훈, 「후반기전을 개최하는 30대의 예술」,『월간미술』, 중앙일보사, 서울, 1990.6
김병기,「해방 전후 미술계-손주에게 들려주는 광복이야기」, 조선일보, 2005.8.24
박고석,「8·15에서 수복전후의 화단」,『화랑』, 1975년 가을호
 「전쟁과 미술」,『미술과 생활』, 1977.6.
 「해방40년 한국미술」,『계간미술』34호, 1985 여름
 「속·해방40년 한국미술」,『계간미술』35호, 1985 가을
 「종군 문화인 전선서 귀환」,『부산일보』, 1950.10.20

신태범, 「신태범의 부산문화 야사 44-부산의 다방문화」, 『부산일보』, 2001.3.4

이경성, 「우울한 오후의 성리-전시 미전을 보고」, 『민주신문』, 1951.9.26

이구열, 「납북, 월북 미술가, 그 역사적 실체」, 『계간미술』 44호, 1987 겨울

이현옥, 「해방 이후 화단과 초기의 국전」, 『월간미술』, 1989.2

조향래, 「연재-향촌동시대」, 대구매일신문, 2005.6

정진석, 「정진석의 언론과 현대사 산책 3-북한의 작가, 시인, 문화인의 전쟁 동원」 『신동아』 동아일보사, 서울, 2009. 9

기타

한영주, [한국만화사구술채록연구-김성환]편, 부천만화정보센터 간행, 2009